視覺傳達設計

ESSENTIALS OF
VISUAL
COMMUNICATION

博‧柏格森〔Bo Bergström〕著　陳芳誼 譯

100
原點

序言

《視覺傳達設計》廣泛探討多種媒體如何以不同的方式建構訊息。焦點主要放在新聞、廣告、視覺形象上，涵蓋許多專業人士的工作範圍，包括：專業編輯、創意總監、平面設計師等。上述這些專業人士形塑了今日大部分的視覺文化，也是本書將會不斷談及的對象。

本書的宗旨在於釐清視覺傳達的目的——包括視覺傳達的情境及效果，還有對社會造成的影響。本書跨越不同主題和職業之間的分野，相信宏觀縱覽傳播的過程必能有助於最後的成果；章節也依照此邏輯安排。如此一來，個人所扮演的角色較為分明，而個人成就所需要的環境條件以及最終的影響也能一目了然。

策略和創造力為一體兩面，進而確保能有效率地整合不同的傳達方式，促進彼此之間更多的合作。只懂形式的設計師無法協助強化訊息，就像只懂薄東尼（Bodoni）字體的印刷工人，有其侷限性。精通單一學門的專家在創作時難免受限，然而較為靈活的人，卻能全盤掌控傳達過程，（或至少能洞悉）傳達過程的本質，這樣的人才能在今天的媒體世界信心滿滿、功成名就。畢竟，求新求變才是今天媒體的生存

之道。本書章節皆以這個概念為主軸，所有章節間通力合作以呈現傳達的全貌，這也是本書的獨到之處。

《視覺傳達設計》包含典型的媒體工作——包括：新聞、電視和網路；對於今天媒體界權力轉移的現象亦有所著墨，過去媒體的權力移轉到公民身上，製作公司的權力則移轉到消費者身上。今天的讀者、觀眾、網友、手機用戶都要求互動，和前幾個世代相差甚遠。相關領域更擁有無限發展空間，例如：圖像／影像（image）創作的方法不斷推陳出新，業餘自產的照片、影片和插畫都是如此。

我希望以清晰明瞭、深具啟發性及個人觀點的方式，來呈現傳達的過程，其中點綴許多精采、新穎的圖片。我為自己立下目標，期待能引導讀者進行反思，也提醒他們不要掉入陷阱之中——當然這裡指的是傳達上的陷阱，但也包含經濟上和道德上的陷阱。

視覺傳達的過程從選擇適當的敘事（narration）開始，這必須先對傳播目標（communication goal）擬定策略（strategy）及進行分析（analysis）。想要傳達的訊息（message），必須化為實際的形體，這

就需要創造力（creativity）從旁協助，才能產生影響（influence）。再來決定排版（typography），撰寫文本（text），設計影像或圖像，同時兼顧修辭美感的需求。

然後是組合以上眾多元素，它們必須前後連貫、彼此相關、靈活啟發──以形式（form）呈現。有些媒體還需要聲音（sound）搭配──音樂和音效。另外也別忘了代表整間公司或組織的形象（profile）。當然，紙張（paper）和顏色（colour）的搭配也有重要的影響。最後，將以上所有項目互相配合（interplay），才能讓閱聽人接收到精確的訊息。也可以說，所有的事物（everything）都和傳達息息相關。

《視覺傳達設計》的預設讀者為大專院校的學生，做為視覺傳達、平面設計、網站及多媒體設計、創意廣告等科目的參考書籍，也希望本書能符合專業設計者的需求，提供不同的靈感啟發，並幫助設計者更加了解如今瞬息萬變的世界。

斯德哥爾摩是我的家鄉，我在斯德哥爾摩大學取得藝術史、文學、教育學士學位，我的許多靈感皆來自於那段日子。如今我是瑞典語言視覺學院（The Swedish Academy of Verbovisual Information）的一員，本學院致力於文本及影像、圖像彼此間有效率的互動。我寫過一些頗受好評和推崇的書，目前也是瑞典作家協會（The Swedish Writer's Union）的一員。

平常我在瑞典或是國外的大專院校授課，負責教授設計學院的課程，為攝影師和記者舉辦工作坊，還有舉辦業界知名的視覺傳達研討會。

我在瑞典最頂尖的幾間廣告公司擔任過創意總監，同時也是一間廣告公司的合夥人。我曾獲得許多傳播方面的知名獎項。我對於新聞產業非常有興趣──例如：新聞如何形成及傳達訊息──本書也包含一些我對新聞產業的見解。

本書的每一章都區分為兩大塊：學院觀念及媒體實務，包含大量的理論和實務。理論知識必須藉由實務來應證，因此大部分的章節架構像是三階段式火箭──首先談理論，其次談實務，最後談實例。

本書囊括我過去所有的經驗，一路走來充滿許多樂趣，也多虧許多熱情大方的人鼎力相助。

感謝John Bradley，《金融時報》（*Financial Times*）的藝術編輯，他促使我走上這段書寫的旅程，並一路幫忙到底。感謝所有的攝影師及助手，讓本書生色不少：Per Adolphson、Sten Åkerblom、Pål Allen、Yara Antilla、Mats Bäcker、Berit Bergström、Hans Bjurling、Lars Bohman、Peter Cederholm、William Easton、Bruno Ehrs、Ingeborg Ekblom、Bengt af Geijerstam、Peter Harron、Bo Herlin、Tomas Jönsson、Christina Knight、Yasin Lekorchi、Frederik Lieberath、Maria Miesenberger、Gert Z. Nordström、Mikael Öun、Sandra Praun、Åke Sandström、Nino Strohecker、Anders Tempelman、Kenneth Westerlund和Elisabeth Zeilon。

同時感謝勞倫斯金出版社（Laurence King Publishing）的同仁──感謝Laurence King、Jo Lightfoot、Helen Evans、Lesley Henderson和John Jervis的大力配合（以及許多外部專業技術人員的貢獻）。

最後，我必須把最大的感謝獻給我太太蓮娜（Lena），她是我出色的夥伴，總是給予我許多回饋，甚至是最嚴厲的批評，但她也是我最始終如一的支持者。所以說，這本書除了獻給她外，還能獻給誰呢？

博・柏格森（Bo Bergström）
二〇〇八年，寫於斯德哥爾摩及倫敦

CONTENTS 目次

1
SCARED
OF SEEING

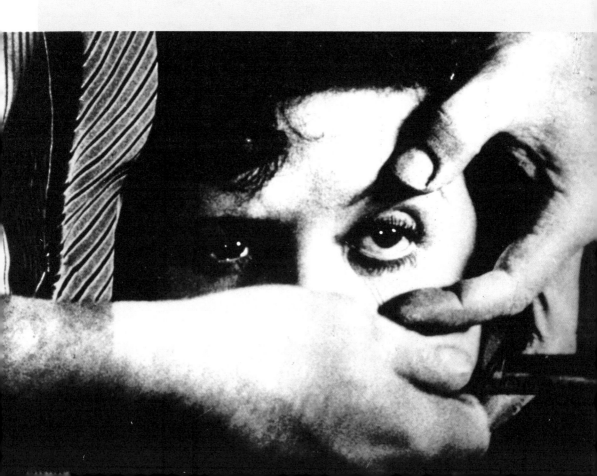

第一章
看的恐懼

那時已臨近傍晚，周圍的夜色愈來愈暗。電話鈴聲突然響起，一位年輕男子說他是瑞典視障青年協會（Swedish Association of Visually Impaired Youth）的會長。他提出了一個請求，一個怪異的請求。他希望我對一群盲人演講，主題是視覺傳達。給盲人看的圖像？一時之間，我還以為這是個刻意嘲諷的惡作劇。

但這不是開玩笑。這位先生嚴肅地解釋該協會的設立宗旨，就是希望社會能給予視障青年平等的公民權，讓他們可以和明眼的朋友一樣，積極充分地參與社會活動。

一個星期以後，我面對大約二十位青年，他們每一位都是出生即盲。通常我會使用影片或是電腦投影片等科技產品，強調演講中的重點，但那天我什麼都沒用，只以言語表達。我只能透過言語向這群聽眾傳達我的觀念和經驗。我先談視覺傳達的一般觀念，然後再深入地分門探討攝

—— 超現實主義經典電影《安達魯之犬》（*Un Chien Andalou, 1929*）開場的一個鏡頭。
該電影由布紐爾（Luis Buñuel）和達利（Salvador Dalí）共同執導、編劇，打開令我們迷炫及震懾的眼界。

影、顏色和設計，嘗試解釋這些概念。我
盡力解釋圖像究竟是什麼：明亮和陰暗事
物的對比，銳利的邊緣及模糊的形狀。

　　他們了解我的想法和觀念嗎？失去視力
的他們有可能了解嗎？觀看圖像和理解圖
像兩者通常是密不可分的。甚至用來描述
圖像的語言也是視覺性的 —— 你看得懂
嗎？

　　中間我稍作休息一下，用眼睛掃視全
場，每個人都專心聆聽，突然一個聲響打
破寂靜，是某個女生按下相機快門的聲
音，如企圖永久保留現場的畫面一般。也
許她是想用照片捕捉住我，但是臺下有誰
會看著我呢？而我看起來像在做什麼？這
個事件讓我震驚不已。

視覺媒體主導了今日世界

　　不過，我仍然繼續演講，談論今天我們
所處的環境是如何以視覺掛帥。我試著解
釋，影像和圖像如何從四面八方夾擊，不
留一絲喘息空間給我們，但我們又如何矛
盾地渴望更多的視覺刺激。要盲人想像視
覺的世界很困難，但或許要明眼人想像看
不到的世界也很難，那是一片西伯利亞的
荒涼雪地，還有卡夫卡式的回音走廊。更

別談全盲人士經歷的那種完完全全、恆久
不變的黑暗，光是想像就令人痛苦不已。

　　我的演講是否有達到目的呢？電話中的
年輕男子希望我能帶領視障者，體會視覺
傳達的奧妙，讓他們了解為什麼新聞、平
面廣告、電視節目、電視廣告，或是網站
要那樣編排，那些圖像背後的動機是什
麼，又會產生怎麼樣的效果。我希望自己
給了他們一些思考素材，讓他們在公司餐
廳裡可以參與大家的話題，因為大家常常
會談論媒體，而本來就已經邊緣化的盲
人，可能更害怕完全插不上話。身為邊緣
人是非常難受的事情，這一點，不管是視
障人士或是明眼人都能同意。

　　演講完後，大家非常熱烈地參與討論，
這讓我稍微放心一些。

　　讓我驚訝的是，包括盲人和明眼人，所
有人某種程度都感到被排除在外。當然，
並非所有人都這樣想，也並非感到全然被
排除在外，但其實很多明眼人覺得，時下
視覺媒體主導的世界讓他們不是很自在。
很多人不了解媒體，甚至覺得受到冒犯和
感到厭煩。

圖像vs.文字

如此看來，好像圖像是敵人，而文字是朋友。我們一開始接受學校教育時，就先學習邏輯思考和語言表達。孩子透過語言向大人表達，學習如何理解和詮釋話語的意義；但從來沒有人教導孩子，如何用顏色和形狀描述同樣的事物。很多人認為，這樣偏頗的教育方式限制了我們的情感經驗，如果教育包含練習如何表現美感，會讓我們能用圖像的方式說故事，也能更有效地表達自我。我們會擁有更深入的洞見，了解圖像為何被創造，又該如何客觀地理解它們。

如果說，還是要先強調語言和抽象表達的重要性，那我們可以在文字和圖像、理性和感性兩者之間，建築一道連結的橋梁，讓我們成為更全面的人。我們不會限制自我想像和成長的空間，如此可以讓社會和文化生活更加完整。

但西方的文化和社會建構在二十六根堅實的柱子上，也就是那二十六個英文字母，它們可不會輕易讓步。

視覺傳達更多訊息

大部分的人對圖像感到恐懼，因此圖像往往一閃而過，如同一朝被蛇咬，十年怕草繩的道理一樣；而願意接近觀看的人，便能從圖像看出訊息。分析一張圖片時，分析的人通常會比圖片本身傳達更多訊息，因此分析的過程就好像在進行自我解析。同樣一張把眼睛切成碎片的照片，大多數人可能看不下去；但屠夫來看，就沒什麼好大驚小怪的；而對可能成為斧頭殺人魔的人來說，這張照片就好像色情圖片一樣精彩刺激。這樣說來，我們只希望圖片能教導我們，坦承自己內心祕密的可貴，還有隱匿祕密可能引發的危險。

但是專業的媒體工作者也有這種對影像的恐懼嗎？對他們來說，圖像、色彩、形狀不是每天都司空見慣的東西嗎？對於那些兢兢業業、不斷努力的媒體工作者來說，大概不會有這種困擾；他們透過努力學習，掌握了視覺的要素。但並不是每個人都到達那種境界，許多人還有好幾層階梯要爬。有一次，有一位攝影師向我談論他對圖像的恐懼。那一天他把工作室的燈光關掉，我側耳傾聽他說的話：「背景色紙、衣服鞋子等道具，我可以談論這些東西；但若要我談到圖像的深層意義……，不，那我就沒辦法了。」

瞭解視覺傳達設計

所以那些靠視覺傳達吃飯的人該怎麼辦？當然就是靠知識，這包括他們個人在溝通過程當中的專長領域，以及綜觀全局的視野，從分析、策略、敘事到訊息、影像或圖像、形式和顏色。綜觀全局讓我們產生更多觸角，如果你願意——也讓更多人能參與到更寬廣、更全面的世界。

傳播人技術更加高明有什麼好處呢？首先，訊息能更容易傳達給閱聽人。新聞和

廣告的訊息被理解、評估過程並接受更仔細的檢視，是民主社會的必要，這將拓展我們對全球傳播機制的了解，同時推動文化和商業上的交流。認真、即時、直接、人性、設計良好的訊息能引發消費者的敬佩，也提供我們進行檢視分析的平臺。黑暗的操縱力量在我們周圍虎視眈眈，但若有光明的協助，黑暗就不敢輕舉妄動，每個人都能因此受益。這也是本書最大的用意。

—— 我們被媒體的各種訊息籠罩著，而知識是道明光，可以照亮這一切。

2
STORY-
TELLING

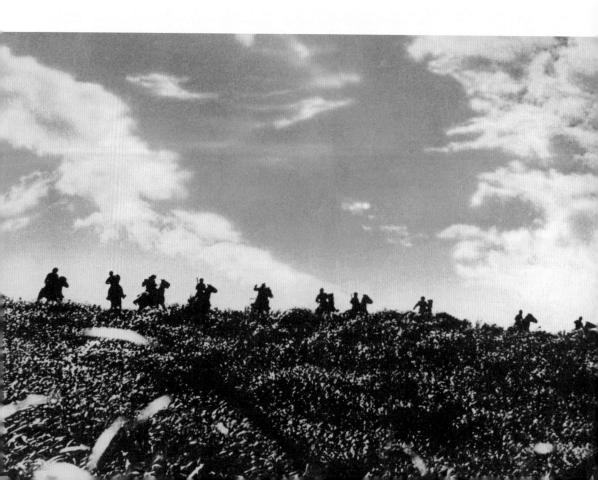

第二章
一切從說個好故事開始

「我們下一步將攻占此地。」

日本導演黑澤明於《七武士》一片中，一開場便將觀眾直接置於戲劇行動之中。僅僅數秒之後，我們就看見一夥打家劫舍的匪幫，準備劫掠一座寧靜祥和的小村莊。

這一幕開場，或是編劇所謂的鋪陳（set-up），非常震懾人心，因為很快便進入戲劇衝突：強與弱的激烈對比，善與惡的極大落差。動人心弦的戲劇故事必定存有這類衝突點，衝突愈強烈，觀眾便愈能認同劇中角色。我們將故事與自身經驗連結，彷彿身歷其境。面對緊張刺激的情節，我們都感到某種程度上受到威脅。

鋪陳讓故事得以開展，而故事最能挑動情緒、傳達資訊和訊息。人腦善於接受結構清楚的故事，不喜歡枯燥乏味、實事求是的報告，電視中播放的老套偵探影集也

—— 在《七武士》一片中，眾多土匪聚於地平線的那一端，身形宛如暗色的剪影，他們靠近一座毫無防備的村莊。

往往無法刺激觀眾的想像力。

什麼是故事？劇作家——專門創作戲劇的人——將之定義為一連串相互關聯的事件敘述，其中包括人物以及他們的行動和掙扎。我們能夠沒有故事嗎？恐怕不行。人類的第一句話大概不是「餵我吃飯」，而是「說個故事給我聽」。

有些人是說故事的天生好手，其他人則不然。何以如此？是他們天賦異稟？還是因為他們自信過人？都不是，因為他們懂得說故事的知識。

角色典範
ROLE MODELS

身為媒體的消費者，視覺媒體的花花世界可能使很多人徬徨不安，於是我們愈想尋找故事的情境和意義。因此唯有真正去說故事，也就是找到正確的結構來敘述事件，才能讓人們了解你的理念和想法。只要會說故事，就能成為角色典範——就是這麼簡單。

歷史上有許多角色典範，從亞里斯多德到謝爾蓋·艾森斯坦（Sergei Eisenstein）和昆丁·塔倫提諾（Quentin Tarantino）。

我們在劇院、電影院和電視中發現他們的蹤跡，畫廊和書本中當然也有許多榜樣。所有文本、圖像和平面設計者，都有豐富的素材得以參考。

劇場論
DRAMATURGY

觀眾真能沉迷於故事之中嗎？我們不是也常常看到，中場休息之後，劇院裡就冒出了許多空位子？

沒錯，所以說，觀眾會沉迷於故事裡；但是反過來也能成立，觀眾會逃之夭夭。重點是說故事的技巧，或稱為劇場論，這項學問教導如何讓大家一路把故事聽完。

期待
EXPECTATION

戲劇性的鋪陳讓觀眾產生期待，好奇接下來的發展。每個故事都有自己的符碼（codes），也就是可辨認的象徵。若開場是戲劇性的鋪陳，觀眾便期待一場戲劇；若開場是幽默場景，觀眾則期待一場喜劇。觀眾對於舞臺劇或電影所傳達的訊

導演盧卡斯‧穆迪森的電影《永遠的莉莉亞》，一開場就是一位年輕女孩爬上陸橋的護欄，
底下是車水馬龍的高速公路。觀眾無不屏息以待：她將跳下去嗎？

息，往往會有先入為主（preconception）
的觀念。但若觀眾願意敞開心胸接受訊
息，便有很多空間加以影響他們。

　瑞典導演盧卡斯‧穆迪森（Lukas
Moddysson）在電影《永遠的莉莉亞》
（*Lilja 4-ever, 2002*）中，安排了一位困惑
不安的少女，在陰天的水泥住宅區裡四處

奔跑。她似乎正被誰追趕著，臉上滿是瘀
青、傷痕。她走近高速公路上的陸橋護
欄，然後爬上護欄……之前發生了什麼
事？接下來又將如何呢？

改變
CHANGE

鋪陳同時在兩個層面上帶來改變：一是在真正的故事中，另一個則是在觀眾的意識裡。

故事中的角色面臨衝突和選擇，改變也將隨之而來。有人將成為贏家，有人則淪為輸家。好故事不能停滯不前——觀眾必須時時好奇接下來的發展。

同時，觀眾也遭遇了改變。聽完故事之後，不管是集中營的血淚故事或是具有劃時代意義的藝術展覽，我們和過去便已不再相同，因為心裡產生的感受多多少少改變了我們。觀眾從無動於衷到笑淚與共，從無知無感變成有知有感。

編劇、劇作家、電影工作者都有共同的目標，那就是感動和改變他們的觀眾；文本和影像、圖像的工作者皆是如此，不管他們是傳播新聞還是廣告訊息。這些說故事的人也有共同的難處，那就是人們通常不想改變。改變令人生懼，不過若是鋪陳迅速營造出認真可信的形象，觀眾便會產生興趣和同情，然後決定一路把故事看完。這讓他們願意改變。

說故事的元素
STORYTELLING COMPONENTS

所有的故事都有兩個層次——行動層次（action level）和敘述層次（narrative level）。

行動層次（形式系統）描述發生了什麼（what），而敘述層次（風格系統）則著眼於如何（how）發生。

說故事者得以利用許多敘述元素結合以上兩者，就像作曲家或指揮家利用交響樂團中各式各樣的樂器。一位經驗老到的指揮家能創造出最大的效果，有時候僅使用一些樂器，再慢慢加上其他的樂器，甚至讓全體樂器群奏和鳴；若說故事者也能如此調度不同的元素，便必定能抓牢觀眾的心。

用以下的例子加以說明。

觀眾看到什麼

＊人物（Person）：

一個白髮蒼蒼的男人。

＊服裝（Clothing）：

灰色西裝、白色襯衫、藍色領帶。

＊場景（Setting）：

辦公室裡。

技巧高超的說故事者能夠調度說故事的元素，
正如同指揮家調度交響樂團中的不同樂器。

＊道具（Props）：

　手指上的戒指、手錶、袖扣。

＊時間（Time）：

　下午。

觀眾怎麼觀看

＊畫面構圖（Picture composition）：

　男人坐於畫面中央，直視鏡頭。

＊取景剪裁（Cropping）：

　特寫。

＊鏡頭角度（Camera angle）：

　極淺近的角度。

＊燈光（Lighting）：

　柔和側面打光。

＊剪接（Editing）：

　一個靜止不動的長場景，分兩次變焦鏡
　頭的剪接。

觀眾聽到什麼和怎麼聽到的

＊聲音（Sound）：

　僅有秒針的滴答聲。

＊音樂（Music）：

　低音弦樂。

＊對話（Dialogue）：

　「你究竟想要什麼？」男人問道。

戲劇性說故事如同封閉的環境——就像金魚缸一般。
非戲劇性說故事則較為開放——就像提供鯨豚棲息的廣大海域。

三種說故事的技巧
THREE STOYTELLING TECHNIQUES

說故事的方式有成千上萬種——有多少人說故事，就有多少種方式——不過還是可以觀察到三種主要的方式。

戲劇性說故事技巧

這是種封閉性的技巧，沒有留下太多解讀空間。同時，此技巧需要觀眾的強烈認同感，觀眾幾乎全然投入於角色的行為之中。此種技巧的核心在於衝突或是遭到破壞的平衡。

非戲劇性說故事技巧

此種為開放性的技巧，留下許多詮釋空間，同時需要觀眾極高的參與和互動。觀眾幾乎必須自行串起故事，因此個人的反思和價值觀便成為此類故事的基礎。

互動性說故事技巧

此為上述兩種技巧之綜合，吸引網路上的閱聽人。此種說故事技巧同時為開放和封閉，讓閱聽人可以深入互動及參與。

DRAMATIC STORYTELLING
戲劇性說故事

戲劇性說故事的原則早存在於歷史之中。根據亞里斯多德的說法，一齣戲劇必須要有開場、中場、收尾，同時必須遵循三一律，也就是時間、地點、動作必須保持一致，動作必須在真實的時間過程中發生，而空間則受到舞臺邊際的限制。

一個故事裡存有多種要素，必須互相交織、創造出連貫統一的情節發展。同時，故事的變化和轉振點，必須生動地描繪和創造出角色和想法，讓觀眾進入故事之中。

通俗劇

十九世紀的巴黎發展出一種新的戲劇形式，將歷史往前推進一大步，大為影響說故事技巧的發展。通俗劇在古今都充滿了誇大不實的動作、驚心動魄的效果、恐懼和緊張的心理。更重要的是，通俗劇中必定含有衝突，最好是對比強烈的衝突，例如：良善對抗邪惡、或美麗對比醜陋。劇作家使出渾身解數，用上所有極端的情節，例如：讓角色遭受活埋、或是被綁在火車鐵軌上，以及炸藥在最後一秒時卸除完成，用這些情節吸引大批觀眾。

電影便是發跡於通俗劇（只可惜通俗劇一向臭名在外）。阿爾弗雷德·希區考克（Alfred Hitchcock）、寧那·華納·法斯賓達（Rainer Werner Fassbinder）、史蒂芬·史匹柏（Steven Spielberg）都是傑出的戲劇性說故事大師，他們的作品包羅萬象，從社會寫實片到戰慄驚悚片都有。

艾森斯坦

二十世紀初，俄國導演謝爾蓋·艾森斯坦發現了說故事的重要元素：衝突、對比、掙扎。

無論是主播臺、廣告公司的員工、平面設計者，皆能從艾森斯坦的作品中受益良多。

他深受日本表意符號的啟發，例如：「眼睛」的象徵加上「流水」的象徵，結合起來就代表了「哭泣」。兩種迥然不同的意象，創造出了第三種、新的意象。後來發展成名聲遠播的艾森斯坦式蒙太奇手法（Eisenstein montage），也就是將一系列的鏡頭剪輯在一起，而畫面和攝影機位

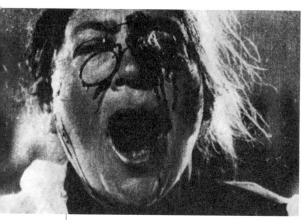

謝爾蓋・艾森斯坦以善用蒙太奇手法著稱，1925年的《波坦金戰艦》便是一例，
現代媒體中仍然隨處可見此種手法。

置皆不斷改變，創造出戲劇性而且引人入勝的韻律效果。

《波坦金戰艦》（*Battleship Potemkin*）中便有經典的蒙太奇鏡頭，進攻襲擊的軍隊和戰火下的百姓，在無數的近景和遠景鏡頭下交織重疊著。蒙太奇手法具有強大的力量，吸引了一代又一代的觀眾。

戲劇的原則
THE RULES OF DRAMA

為了使觀眾深深入迷，導演必須創造基本的衝突（basic conflict），讓主角處於弱勢（underdog）。人類心理幾乎總是站在弱勢者——主角（protagonist）那一邊，並認同弱勢者的處境，例如《七武士》中的農民便引人同情。

相較於主角，我們還必須有個具有威脅性又地位優越的角色——反派角色（antagonist），如此故事才說得下去。黑澤明導演片中的山賊匪幫便扮演了這個角色，若沒有他們，這部電影便不值得一觀。

現在拋開武士的話題，讓我們來看看現代故事：一位困惑不安的少女，在陰天的水泥住宅區裡四處奔跑。

少女叫做莉莉亞。觀眾從她的動作、反應、外表和穿著去認識她。一位困惑不安

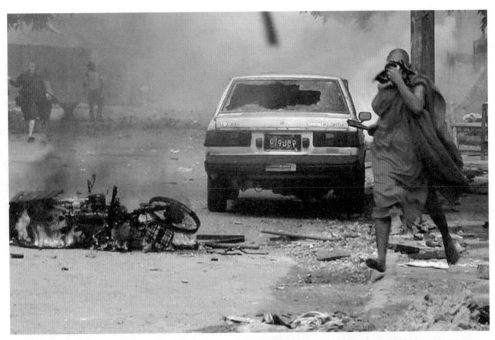

電視攝影機啟動後，便能讓數百萬坐在客廳中的觀眾得以觀看新聞。
新聞經常以蒙太奇手法剪輯，例如手無寸鐵的平民百姓（主角）遭到軍事力量（反派角色）的迫害。

《永遠的莉莉亞》中彼此衝突矛盾的元素,將情節向前推進,
帶領觀眾迎向悲情、戲劇化但結局仍在意料之中。

的少女,在陰天的水泥住宅區四處奔跑。
她似乎正被追趕著,臉上滿是被毆打的瘀
青和挫傷,身上的衣物單薄寒酸。

鋪陳

啟動戲劇曲線(dramaturgic curve),讓

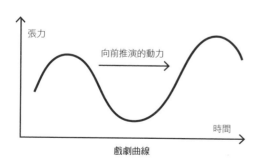

戲劇曲線

觀眾身陷衝突之中,創造出向前推演的動
力(forward momentum),吸引人投入其
中,不得不關心後續的發展。莉莉亞靠近
高速公路天橋的護欄邊緣,她爬上護欄。

呈現及闡述

緊接著是呈現及闡述,描繪不同人物和
角色間的關係(戲劇曲線向下落)。畫面
倒回從前快樂的莉莉亞:一家人計畫出門
旅遊,期待展開充滿希望的新生活。

衝突漸漸高升

　　戲劇一路向前推展（戲劇曲線又向上爬），而衝突繼續累積加強。最後一刻，莉莉亞的媽媽突然宣告莉莉亞不能一起去自由之地。

　　莉莉亞的媽媽（反派角色）從海外寄信來，宣布斷絕母女關係和擺脫養育的責任。莉莉亞一個人活不下去，只好開始賣春接客（反派角色），過程中不斷遭到虐待。後來一位皮條客（反派角色）誘惑莉莉亞到遙遠又陌生的異國，把她關在郊區的公寓，當成賣淫的性奴隸。

衝突的解決

　　這是電影的高潮所在，也是觀眾等待已久的一刻。莉莉亞想從天橋跳下去，跌落在車水馬龍的高速公路上，她覺得這是自己唯一的選擇。

淡出

　　電影最後溫柔地結束。莉莉亞和以前在水泥住宅區認識的朋友，一起用慢動作打籃球，兩人身上都拍著天使的翅膀。

封閉系統
CLOSED SYSTEM

戲劇曲線是封閉的說故事系統，確保觀眾會按照導演設定的方式解讀故事，其中毫無其他詮釋空間。

阻礙

創造阻礙，可以有效營造出認同感和故事向前推展的動力。當角色遭遇困難，觀眾的興趣便大幅上升：那個角色會順利解決眼前的困境嗎？一個男人逃脫匪徒的掌控後試著發動汽車，但是引擎卻一再熄火，最後連電瓶都沒電了。

三角圖

身處困境的角色能激發同情，讓閱聽人產生充滿情緒張力的認同感。在絕望無助的舉措中，角色便漸漸鮮活起來。一名焦慮不安的年輕男子試著阻絕耳邊永不間斷的聲響，他用枕頭和粗繩綑綁住自己的頭。但他心裡知道這麼做於事無補，他似乎無聲地吶喊著：「有沒有人能救救我？」

許多劇作家有相同的共識，大部分的人

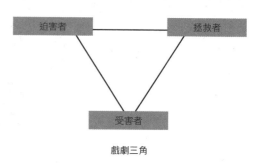

戲劇三角

際關係都可被簡化為一個戲劇三角（dramatic triangle），因此許多戲劇和電影都圍繞著三角的戲劇結構發展。

如果僅有兩方勢力，那麼行動和對話都會變得枯燥乏味。欲創造出真正的張力，必須要有第三勢力出現：英雄（hero）。

拯救者
THE RESCUER

某人遭到迫害者（persecutor）威脅後成為受害者（victim），亟欲尋求能拯救自己的人。在黑澤明的《七武士》中，擔心受怕的農民雇用了七名武士，希望武士能拯救他們，將攻擊村莊的匪徒驅逐。這個故事中，英雄不只一位，而是有七位。

受害者是一名年輕男子，迫害者是耳鳴症，而拯救者則是一間醫療機構，希望藉由研究控制此疾病。

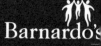

John Donaldson | AGE 23

Battered as a child
it was always possible that
John would turn to drugs

With Barnardo's help
child abuse need not lead
to an empty future

Although we no longer run
orphanages, we continue to help
thousands of children and
their families at home, school
and in the local community.

To make a donation or
for more information
please call 0845 844 01 80.

www.barnardos.org.uk

Child depicted is a model

—— 此廣告中，貧窮和毒癮是迫害者，於此絕望情境中成長的孩子是受害者，而公益組織（希望）是拯救者。

《永遠的莉莉亞》中，誰是那位英雄和拯救者？令人難過的是，死亡似乎扮演了英雄的角色，因為莉莉亞別無選擇，只能從天橋上一躍而下。或者說，身為觀眾的我們才是偉大的拯救者？我們看過電影後進行省思，借由討論和公開發表將訊息傳遞出去，我們可以對抗人口販賣和性剝削，這常見於貧窮、年輕——通常是遭綁架——的女人身上。

視覺傳達中經常使用戲劇三角的結構。

一家電視臺打出模糊的頭條——「打擊犯罪就是現在」——旁邊放著一群青少年混混站在街角的照片，背景是大城市的郊區。一開始只有幾個人，但後來人數逐漸增加，暗夜中他們成為一股令人心生畏懼的勢力。他們穿著連身帽外套，讓人看不清他們的臉龐；露出的刀鋒，讓人察覺到威脅。這些青少年成天在建築物之間無所事事，他們就是迫害者的角色，肆意破壞商家車輛；無辜的市民則淪為受害者。警

青少年混混（迫害者）被視為社會（受害者）的一大威脅——媒體激起的輿論可以讓家長和當局（拯救者）負起責任。

方是拯救者，他們組織資源試圖防治犯罪事件。政府當局也是拯救者，他們必須試著找出社會亂象背後的原因（貧窮、社會隔離等）。至於報導新聞的記者則試著激起興論，探索事件的全貌，期望能促進社會改變。

　　濕冷的夏日天氣「迫害」假日遊客，讓遊客只能像露營車的俘虜一樣，成為受害者。最後一秒鐘出現的套裝行程，就成為他們的「拯救者」。

　　拯救者帶領著我們自恐懼走向希望，從憂慮走到安心，並提供我們另外一種可能的行動方案，因此改變我們的行動——可能讓我們力抗非法之徒，或是預訂一趟出國的行程。

　　問題和困難之所以存在，便是因為可以克服，就連那位把枕頭綑綁在耳際的年輕男子也一樣（參見第27頁）。他是耳鳴症的受害者，他的腦海中不停嗡嗡作響，每一年、每一天、每個小時、每一秒，搞不好這輩子都是如此。

　　其他患者和親近的家庭成員因此感到一份責任感，於是決定積極採取行動。拯救者是一間研究聽力障礙的國際協會——他們的研究或許能有關鍵性的發現，讓耳際

Paris from just 65€

夏季陰鬱的天氣害慘我們，但是一家航空公司打出誘人的廣告，承諾著突破重圍、拯救我們。

的噪音消失。

接下來會怎樣？

　　很重要的一點是，受害者的處境並非全無希望。無論是衝突或掙扎，終歸有方法能克服。主角至少會有百分之零點一的機會突破重圍。

　　事實上，那位年輕男子看起來有挺身而出、面對迫害者的能力，也就是他能對抗

這個疾病。儘管力量生於絕望,但他的肌肉和行動的確展現了他的力量。這份力量讓閱聽人興味盎然,好奇這齣劇碼將如何演下去,也創造出向前推展重要的動力。無論如何,總有辦法。

找到起始點
FIND THE STARTING POINT

亞里斯多德曾言,故事必須有開頭、中間、結尾。不過,何必嚴謹地遵照時間順序來說故事呢?

假設一部影集談論足球的歷史,它不需從十九世紀的英國寄宿學校談起。何不從法國一區貧困的城郊說起呢?

暗巷中有個小男孩對著磚牆踢一顆乾癟的球,一心一意要學會如何踢足球。那顆球似乎非常喜愛小男孩的腳,很快地全世界都愛上了他。

本書架構也是同樣的道理,這一章並不談策略和計畫,而是談如何說故事,這也是視覺傳達最關鍵的一環。希望這樣的鋪陳,讓本書有了吸引人的開始。

找到戲劇點
FIND THE DRAMATIC POINT

戲劇化的過程需要創造一處有限的空間,通常和現實有所出入,但卻是現實的重新詮釋和萃取精華。這樣的空間之中,關係、衝突、因果關係都非常明確,如同昆汀・塔倫提諾的電影《霸道橫行》(Reservoir Dogs),片中一群血腥暴力的黑幫分子絕望地逃亡,在搶劫失利後集合一處。一定有人背叛了他們,是誰?

說故事的過程中,必定有一特別處、一個元素,或一場事件,比其他處更適合作戲劇化的處理。

拉回足球的電視影集來談,導演發現二〇〇六年世界盃冠軍賽最能成為戲劇點。席丹(Zinedine Zidane)是世界公認的頂尖足球員,當時他給予對手一記頭槌而被判下場。場上的球迷、媒體、電視機前的觀眾都屏息以待。這個事件可以做為開場、序曲或是開頭畫面,串起其他大大小小的事件,為該場比賽寫下最好的註腳。

一項產品或服務背後往往有很長的故事。首先需求出現,再來產生創意,製

貧困的郊區暗巷之中，培養出了全世界最頂尖的足球明星——席丹。此場景非常適合做為足球影集的開頭。
席丹以頭槌攻擊對手而被判下場，爾後只能眼睜睜地看著法國在2006年的世界盃決賽落敗——這就是電視影集的一大戲劇點。

作產品，接著是大量製造、包裝、行銷、送貨到使用。理想來說，希望成品能滿足最初的需求——如果有個故事該說，就讓它成形吧！但是戲劇點在哪呢？

一位廚房設計師強行壓抑自己的慾望，不去強調一家人對新廚房有多麼滿意，反而在平凡無奇的配銷過程中找到戲劇點，做了精湛且幽默的發揮。

場景是陰暗的晚上，觀眾一開始以為裝配工人是闖入民宅的竊賊，而廣告標語寫著：「你出外度假。兩個男人闖入你家。難以形容的景象正等著你。」

NON-DRAMATIC STORYTELLING
非戲劇性說故事

還有其他種說故事的方式嗎？當然有。

有別於傳統戲劇系統，又稱為好萊塢路線（The Hollywood line），一九七〇年代初期，電影及劇場界的人士開始尋找另一種可能性。他們拒絕加入戲劇課程長長的候補名單，反而想尋找一種新的說故事系統，並不需要捕捉或征服觀眾的心。他們想要的是讓觀眾傾聽。

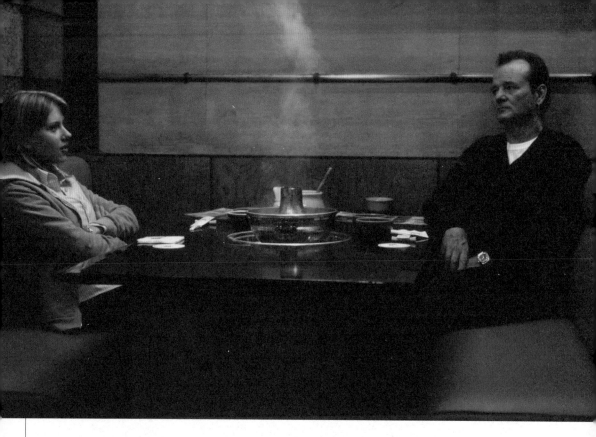

蘇菲亞・柯波拉的非戲劇性電影《愛情，不用翻譯》（2003），揉合了兩種說故事風格。

結果就發展出了非戲劇性說故事系統，讓電影、新聞報導、廣告中多了一種開放式結構（open structure）。由於觀點多元，因此觀眾必須加入自我評判，才能使圖像的概念完整。

本手法的支持者拒絕沿著線性發展說故事，反而喜歡用嶄新、不同的曲線發展說故事，可能讓故事迂迴前進或是四處打轉，其中通常會包含衝突矛盾和令人興奮的插曲。線性和戲劇性的系統通常被視為男性陽剛的手法，而非戲劇性的系統則是女性陰柔的說故事手法。

非戲劇性的說故事手法可追溯至柏拉圖，而不是亞里斯多德。俄羅斯導演安德烈・塔可夫斯基（Andrei Tarkovsky）便深受啟發，創作出許多高度個人化的作品。導演蘇菲亞・柯波拉（Sofia Coppola）的低調喜劇《愛情，不用翻譯》（Lost in Translation）也是個好例子，敘述友情和愛情總在最意想不到的時候出現。導演陶德・海恩斯（Todd Hayness）將巴布狄倫（Bob Dylan）的生平拍攝為《搖滾啟示錄》（I'm Not There），此部奇特的電影也屬於這個分類。此片調性如萬花筒般斑

彼得・格林納威（Peter Greenaway）的《淹死老公》（*Drowning by Numbers*）（1988），揉合了兩種說故事風格。

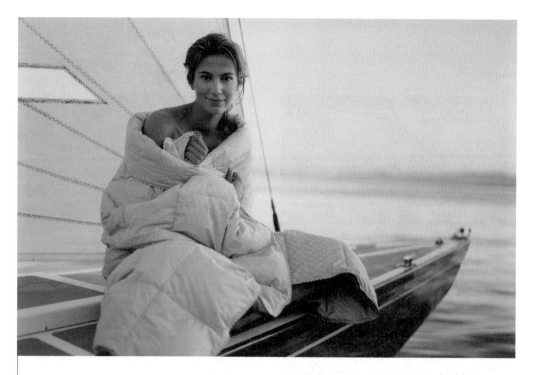

廣告中的女人披著一條棉被——周遭的環境祥和美麗，她則散發出舒適自在的氣息，讓觀眾興起購買產品的慾望。

爛，但又充滿消極迴避之感，使用分解後的非線性敘述結構。本片中由六個不同的角色共同扮演巴布狄倫（凱特布蘭琪便是飾演其中一角），最後這些角色共同編織出巴布狄倫的生命歷程。

另外一個例子是藝術電影，藝術家使用靜態的意象，來影射藝術品如何慢慢成形。藝術家選擇顏色、多方嘗試，並排拒某些設計，自由地圍繞著主題發揮，這樣的手法吸引力十足。

現在來看一位站在水邊的女人，她回頭看著我們。海上無風無浪。她身上披著一條棉被，和寧靜祥和的景物合而為一。她可能希望這樣的時光永駐，但她只是靜默以待。閱聽人此時便明白，那條棉被非常地柔軟舒適。

某些作家稱呼這種手法為旅程（journey）。（相反的手法就是戲劇性地交待誰贏了？）——導演蘇菲亞・柯波拉和導演克林・伊斯威特（Clint Eastwood）各踞一方。

世界網球球王柏格（Björn Borg）的公司販售內衣之餘，
使用不同以往的方式鼓吹世界和平，成功地吸引了大眾的目光。

INTERACTIVE STORYTELLING
互動式說故事

讓我們來看看互動式媒體（通常是網站，但也可能是CD或DVD），目的在於讓訪客、聽眾、觀眾成為積極的參與者，由他們來選擇和主導形式、內容。

互動式媒體通常會結合文本、圖像、影片、聲音，同時提供訪客多方面的刺激，大幅擴展訪客經驗的範圍，強化內容的影響力。這就是互動式說故事的手法。

各式機構都需要良好的網站設計，從巴黎的龐畢度中心這類的文化機構，到宜家（Ikea）一般的商家皆然。

互動式說故事技巧的兩大分類
TWO MAIN GROUPS OF INTERACTIVE STORYTELLING TECHNIQUES

首先，尚未進一步發展前，單向式說故事（one-way storytelling）的內容有明確的開頭和結尾，訪客只能朝一種方向前進。儘管過程中有著極大的互動可能，這種簡單的說故事技巧仍然屢見不鮮，數位學習便是一例。

相反的，自由式說故事（free story-telling）更能利用媒體的互動特徵，開始和結束之間有無限的可能性。某些情況下，訪客擁有許多選擇空間來創造自己的故事。訪客能自行決定接觸的內容順序和方式，也通常會使用唾手可得的搜尋引擎。基本上，進行的方式可以天馬行空、無所限制（就像電腦遊戲一樣），若連結選項也無限制的話，便更是如此。

單向式及自由式說故事方法之間，還藏著無限種說故事的方法。

結構
STRUCTURE

這一塊至為重要，因為能呈現出網站的各個部分和彼此的關係。若要建構出適當

的結構，便必須建立一張流程圖（flow chart），呈現出訪客得以如何瀏覽網站。

最常見的結構如下：

線性（Linear）

樹狀（Tree）

網狀（Web）

第一種結構可被歸類為單向式說故事（幾乎完全沒有進一步發展），另外兩種則屬於自由式說故事。

顯著頁面

有時候，在真正的首頁出現之前，會有一頁顯著頁面，阻擋在訪客和網頁內容之間。這種做法有利有弊。

訪客不須直接行動，被迫迅速做出決定，反而有時間以自己的步調進入首頁。然而，許多人覺得顯著頁面是種累贅——必須多花時間和點擊，才能開始瀏覽網站。

線性

最為簡單易懂的結構是線性（直線進行），直接帶著訪客從一頁面跳至下個頁面，可能藉此展示機構（國稅局）或商業

（線上書城）相關的簡單資訊。

當然，此種網站的優點是易於瀏覽和理解，不容易讓訪客失去方向。缺點也很明顯：很快便會淪於乏味且容易預測。

樹狀

（倒置）樹狀結構適用於大部分的情況。可以輕易地將內容分成明確的群組和子群組；不過，必須盡量減少金字塔的層級以避免混淆訪客。根據經驗法則，網站內容必須在最多三次點擊之後就出現——點擊：首頁；點擊：文學；點擊：一本書。

樹狀結構兼具功能性和趣味性，適合展示產品資訊和更深入的內容。網站中應該隨時包含目錄或地圖，讓訪客能輕易掌握方向。

習慣井井有條的人可能會問，樹狀結構是否也有缺點？其實，樹狀結構也有其限制，尤其是和下一個結構——網狀結構，相提並論的時候。

網狀

（類似蜘蛛網的）網狀結構為一進階結構，因為並無所謂的首頁或末頁。在無始無終的網絡中，所有事物都彼此相連。一

個字或一張圖可以連到另一頁的字或圖，
連結到另一個世界的天地。

綜合

當然，有時候綜合使用不同的結構才是
最好的做法。一家航空公司的網頁中，旅
客選擇目的地和班機時，可使用樹狀結
構；不過若要預訂機位，就可使用線性結
構。

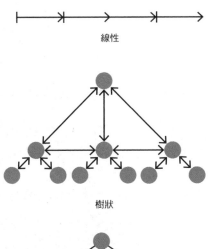

線性

樹狀

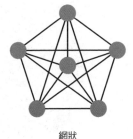

網狀

遊戲
GAMES

以遊戲為基礎的說故事方式由一九六〇
年代的《星際之戰》（Spacewar）揭開序
幕，其後歷經多次修正。基本上，故事被
切割成一個個分散的段落，等待玩家發掘
和經歷。玩家自行發現遊戲中的文件、對
話、短片，串連起這些元素便形成獨一無
二的故事。遊戲在戲劇性上有某些限制，
因為遊戲製作者將步調和方向的控制權交
給了玩家。然而，遊戲中充滿了張力（和
樂趣），特別是在解讀劇情、解決問題和
克服危難的時候。

許多媒體專家認為電腦遊戲會成為
二十一世紀最風光的文化標誌，如同電影
之於上一世紀的地位一般重要。然而，遊
戲目前仍是有待開發的藝術形式，等待說
故事好手讓其更上一層樓。

如今，遊戲往往以熱門電影做為背景，
玩家可能必須把馬頭放到正確的床上，然
後確保柯里昂[1]（Don Corleone）被槍擊後
及時送醫。

譯註1. 此為一款根據電影《教父》改編的遊戲。

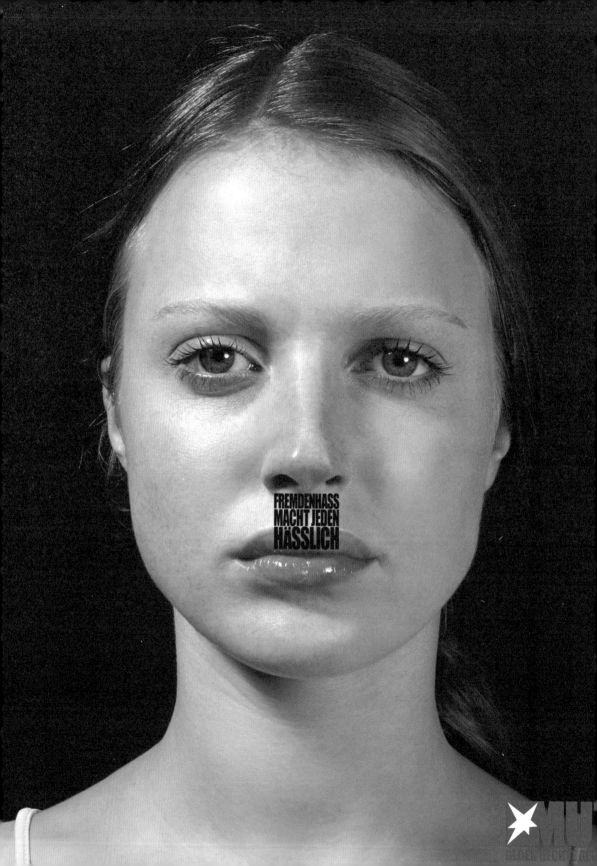

CAPTIVATING STORYTELLING
引人入勝說故事法

無論使用哪一種說故事的媒體和技巧，重點是讓閱聽人能參與故事其中。以下將探討多種方法（說故事的訣竅）。

選擇正確的說故事觀點
CHOOSE THE RIGHT STORYTELLING PERSPECTIVE

說故事的觀點將大大影響故事的呈現，引導文本和圖片的構成。

若採取權威式的專家口吻，透露出「你們那些下位者給我聽好」的語調，很少能有效傳達訊息。這種（幾乎是汙衊式的）觀點稱作垂直（vertical）。

水平（horizontal）的觀點絕對較為理想，因為這種敘事法以說故事者和聽者的共同經驗出發，在彼此間建立信任和尊重。說故事者可以投入一個角色，以第三人稱敘事：「她發現草已經太長了，於是買了一臺割草機。」

不管是用「我」或者「我們」，以第一人稱說故事，都能拉近說故事者和聽者的距離：「我們的割草機讓割草變得輕而易舉。」

也可利用不同人訪談或對話的方式說故事：「你家草坪真的該修剪了。」「是啊，但我沒有割草機。」「我的借你。」

驚奇
SURPRISE

驚奇的效果強烈，而且有多種面貌，不過最有效的是驚嚇或幽默。

小男孩在矮樹叢下玩耍，突然樹葉和枝條被撥開，眼前跳出一隻嚇人的大猩猩，但小男孩只是好奇地盯著牠看，還朝著大猩猩走去。他為何不害怕？他繼續往前走，然後他的鼻子扁了下來，就像貼在窗戶玻璃上一樣。接下來會發生什麼？原來這段廣告想吸引更多小朋友去參觀紐約市的布朗斯動物園。

這張驚人的海報，在視覺上連起今日的極端主義和1930年代的法西斯主義，引人注目又出人意表。

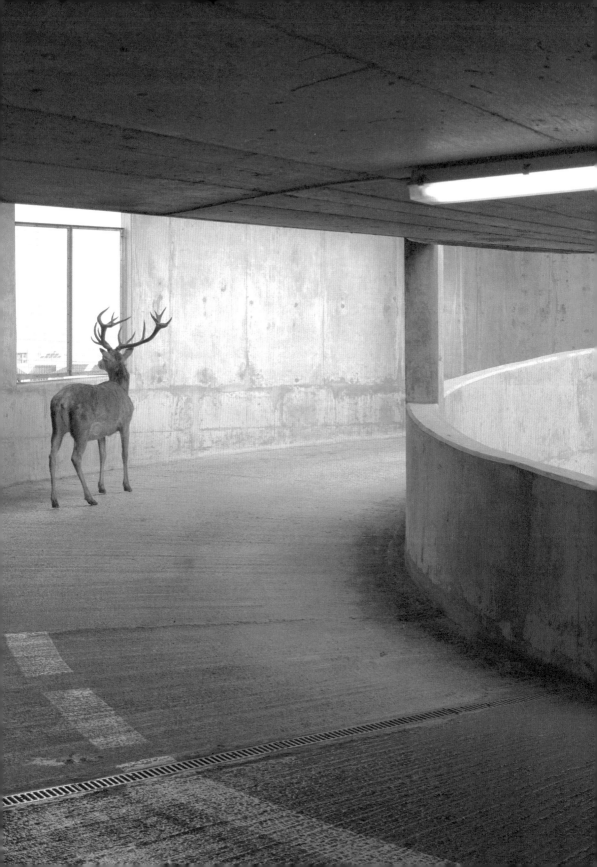

—— 對比衝突總是能吸引人和令人驚奇，不禁在過程中產生疑問。這隻鹿怎麼會跑到停車場裡？這幅畫面想傳達什麼訊息？

文本和意象的互動往往能讓我們毫無戒心地被誤導，此圖中本來以為男子是竊賊，結果完全不是那回事。圖上的文字：「你出外度假。兩個男人闖入你家。難以形容的景象正等待著你。」

誤導
MISLEAD

有很多方法可以運用故事中的線索，有種轉移焦點（red herring）的方法，讓觀眾感覺像是被擺了一道，創造出戲劇性或幽默的效果。看過一連串意象後，觀眾會根據已經發生的事——前攝（protention），

對接下來的發展產生期待——滯留（retention）。若發展與期待不符，意象和訊息之間的關係就瓦解了。觀眾以為會發生的事情沒有發生，那麼之前發生的事情就有了完全不同的意義。舉例來說，再想想之前的兩名神祕男子（線索都指向他們私闖民宅），結果他們卻是以客為尊的工人，在主人外出度假時，前來裝修新廚房。

MODERN STORIES
現代故事

說故事成為溝通重要的工具，公司和組織雇用的說故事者希望將訊息包裝成精彩的故事。以內部角度來說，說故事可以整合和管理公司；以外部角度而言，說故事便成為行銷的一環，或許是描述公司創立的特殊事件（從無到有）和細節（突破性的創意）。

但也有些故事需要翻新或取代。諾基亞（Nokia）的成功故事已經太過耳熟能詳

了，敘述諾基亞如何從雨鞋製造商一躍而成世界頂尖的手機大廠。

當然，說故事也能成為一道煙幕，用來分散注意力。

HISTORICAL STORIES
歷史故事

導演史蒂芬・史匹柏一九七五年的《大白鯊》（*Jaws*）和千年以前的英國英雄史詩《貝奧武夫》有何共同點？狄更斯（Charles Dickens）的《塊肉餘生錄》（*David Copperfield*）和哈利波特又有哪裡相似？以上都是跨越年齡和文化的故事遺產。

我們藉由聽故事、閱讀、看電影和觀賞戲劇，來擴充自己的經驗，試著在瞬息萬變又疏離冷漠的世界裡了解自己。我們的經驗像是長短不一的劇本片段，由我們結合起來。我們總是能從這些故事中獲得慰藉，就像小孩最喜歡反覆聆聽心愛的童話故事（「再講一遍，爸爸，再講一遍！」）。

古老的即興喜劇（commedia dell'arte）

裡的角色就是最好的寫照，他們依照類似的方式表演，因此觀眾得以迅速掌握角色的優點和缺點，誰是好人？誰是壞人？或是布魯斯・史賓斯汀（Bruce Springsteen）[2]的紐澤西，以歌曲說故事，充滿了柏油路、工會卡、撞爛的車，以及（和懷孕的瑪麗一起）沿著河濱開車。

這也是故事如此重要的原因，每個文化早在遠古以前就有故事，其實每個文化的故事相去不遠，主要都圍繞著幾個原型發展：擊敗野獸、從貧到富、追求真理或寶藏、旅程和歸途等等。

而這些故事都有著反覆出現的主題，例如：嫉妒、戀愛、為了求生而奮戰，如同《七武士》最後的臺詞：「我們又活了下來。」

譯註2. 出生於1949年的美國鄉村與搖滾歌手，媒體稱其為「工人皇帝」。創作主題常常以家鄉紐澤西州為主軸，表達中下階層民眾的生活。

SUMMARY
說好故事的重點

「我們下一步將攻占此地。」

劇場論（DRAMATURGY）

劇場論是門如何讓故事吸引人的學問，讓閱聽人一定要把故事聽完、看完。

所有故事都有兩個層面。行動層面敘述發生了什麼（what），而描述層面則敘述如何（how）發生。

三種說故事技巧（THREE STORYTELLING TECHNIQUES）

1. 戲劇性說故事技巧（the dramatic technique），以戲劇三角（the dramatic triangle）為基礎，包含迫害者、受害者、拯救者的角色，敘事方法嚴密而封閉。此種手法於戲劇、電影、新聞、廣告中經常可見。

2. 非戲劇性說故事技巧（the non-dramatic technique），以較為開放和溫和的方式和觀眾進行對話，觀眾得以自由解讀和評價電影、新聞和廣告的訊息。

3. 互動式說故事技巧（the interactive technique），介於前兩項技巧之間，網站給予訪客完全的自由，但是當然還是在互動的限制之內。

3
WORK

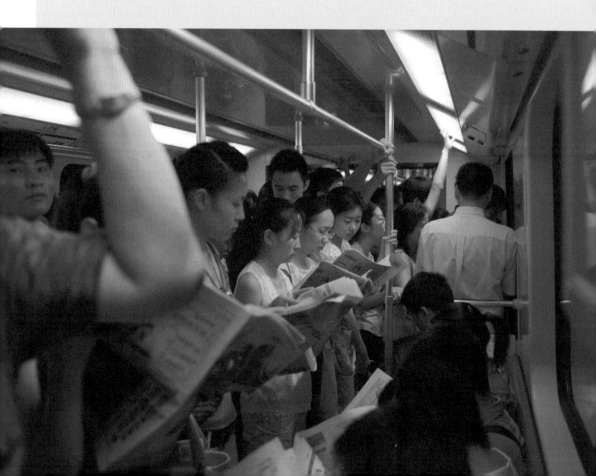

第三章
視覺傳達的工作場域

「早睡早起。」

報紙是一天當中最先遇到的視覺傳達例子,當睡眼惺忪的人讀報紙時,心中必定滿懷期待。閱讀文本和觀看圖片的過程中,可能對故事產生憤怒或愉悅的感受。某個地方有個年輕男子遭到攻擊,或許那地方離你不遠。世界的另一頭,在另一個不同的時區,有條氾濫的河流可能沖垮堤防。

接著我們的腦袋重新調整。我們的思緒拉回到接下來的工作會議,還有眼前動彈不得的大塞車。報社的編輯部必須重選頭版,版面全部重新設計,而公司必須從倉庫中移出商品,或是確保服務有達到客戶需求。

無時無刻,都有新訊息產生和爭奪我們的注意力。早在嬰兒時期,我們天生就具備吸收訊息的能力。如今,我們更懂得如何對抗訊息,但仍然無處可逃。這些訊息多多少少將改變我們。

—— 巴士和火車搖搖晃晃,但人們還是看得懂早報的文字和圖像。

從發送者到接收者
FROM A SENDER TO A RECEIVER

　　所有視覺傳達的基礎都是有人有話要說。發送者（sender）可以是個人、報社、電視臺、公司、組織或公家機關，而發送者必須謹慎地構思並形塑出要傳達給接收者（receiver）的訊息（message）。

　　發送者的目的在於透過感動、激勵或通知以產生影響力，而訊息也為此目的而量身打造。為了使得發送者能打動接收者，他們之間必須建立管道（channel）做為媒介（medium），例如：報紙、海報、廣告、網站，或甚至是你眼前這本書。發送者希望訊息能激發接收者的感觸、興趣和信任，最後達到預設的效果（通常是某個行動）。

　　以下要素都在傳播過程中扮演重要的角色：訊息種類、訊息內容、資金來源、發送者對接收者的了解、接收者對發送者的了解。

視覺傳達的實務工作包含三大領域，三者必須彼此協調以達到理想的結果。文本的排版（typography）：包括字體（特別設計的字型）的選擇和安排，例如：針對標題、引言、專欄、說明內容等皆可有不同設計。圖像（Graphics）則包含評估和選擇靜態、動態的圖片或插畫，以創造出與文本相互呼應的效果。第三階段則是設計（design），文本和圖片整合而成具吸引力的資訊載體，任務便是讓接收者對訊息理解無礙且深受吸引。

早晨、中午、夜晚
MORNING, NOON AND NIGHT

媒體是日常生活中自然而然的一部分，連繫起所有人，讓我們更了解自己和他人，還有更理解這個世界。

許多人認為媒體具有危險的力量，足以形塑文化和社會，甚至超越宗教或政治的力量。但難道媒體不是我們一手造成的嗎？報紙的標題就像一面鏡子，如果上面充滿腥羶色情、名人八卦、犯罪和疾病，那是因為當時眾人的集體意識聚焦於這些事物上。

媒體的功能
THE FUNCTION OF THE MEDIA

媒體無所不在。如果我們能逃離媒體，或至少逃離某些媒體，這樣不是很好嗎？或許如此，但媒體不正是我們某種形式的延伸嗎？不可否認的是，我們都擁有某些限制。我們無法聽到一定距離之外的聲音，也無法看到視線以外的事物。或許收音機不過是我們聽力的自然（！）延伸，而電視則是視力的延展。至於網路和手機呢？那些是社交的工具。

無論是不是延伸，大眾媒體究竟是何方神聖？某種定義下，媒體是以某種方式提供資訊和娛樂的媒介，同時並公開地向一個大群體內的所有人傳送內容。同時，一般來說公認媒體有三大重要功能：

一、資訊（informative）功能，告訴我們應該如何過生活（那些日子呼嘯而過——你知道，那些日子便是我們的人生），他人對我們有何要求，以及我們又能反過來要求什麼。

二、社交（social）功能，幫助我們彼此分享經驗——大家聚在一起討論售報亭外貼的海報，擠在沙發上觀看野生動物的影片，或是在網路社群中聊天，上傳影片

我們永遠無法獨立於訊息之外——有些訊息攻占我們的手機，有些則在公共場合以龐然巨物之姿擄獲我們的注意力。

到檔案分享的網站。

三、催化（catalytic），亦即驅動功能，這是由於我們的眼睛、耳朵、腦袋需要被刺激。顏色、形狀、戲劇、感性、暴力、愛情——都能創造感覺。我們的許多感受都需要出口。

THE MESSENGER
傳訊者

視覺傳達很少獨立存在，除了表面原因之外，往往都有更直接的目的。文本和圖片都另有目的，一定有個想要傳達的訊息，無論那是平庸無趣或能改變人生的訊息。

發送者與接收者之間存有傳訊者，根據他們的能力和對視覺符號的感受，傳訊者在訊息傳達上扮演了很關鍵的角色。

作家、劇作家、藝術家享有自由和獨立的專業角色，大部分的傳訊者則不然。相反地，他們扮演了中間的服務性角色，在雇主和訊息的目標群之間行事。不公平的是，傳訊者作品的品質和效果往往取決於他人的想法和能力。

設計界巨擘保羅・藍德（Paul Rand）替IBM設計出這款知名的海報（1981），展現他的藝術長才和活潑逗趣的作法。

然而這個領域中仍然有（或應該有）教育程度高的人才，擁有廣博的知識（knowledge），佐以一些事實、理論、直覺,他們知道如何運用自己的技能(skills)。這些專業人士的經驗（experience）各異，端視他們的觀察能力和過去的工作經驗。他們天生社交能力（social competence）超

群，能夠和他人建立關係並發揮影響力。最後，他們的直覺總能恰如其分地配合目前的需求、價值觀和期待（current needs, values and expectations）。因此，需要藉由文字和意象傳達訊息時，他們能擁有無比珍貴的洞見。

專業人士

傳訊者可能是報社或電視臺的副編輯，或是廣告公司的創意及藝術總監，負責替客戶產出視覺設計作品。

傳訊者也可能是設計師，創作logo、小冊子、海報或其他平面文宣，或是電影及電視廣告公司的導演或編劇，也有可能是網站設計師，絞盡腦汁設計新網站。編輯和文案人員也常常和上述的專業人士緊密合作。

製作

下個步驟，由排版員、印刷人員、裝訂人員，以及影片後製人員，負責技術處理，他們負責確保所有事物都符合客戶需求。

實際發表之前的工作都叫做印前處理（pre-press）。科技日新月異，許多製作鏈的步驟，現在都全部或部分由設計師於電腦上處理。

供應商

攝影師、攝影記者和插畫家也是製作流程中的一環，例如：他們提供廣告公司所需的照片、影片和插畫。

客戶

客戶可能是報社或電視公司，也有可能是或大或小、或國際或國內的公司，他們希望販賣自己的產品或服務，公司是否能繼續存活，很大一部分取決於他們廣告投資的效應。

月蝕現象

近來有股危險的趨勢愈來愈明顯，如同月蝕現象一般：某一專業角色與另外一個角色重疊，並慢慢完全將其取代。專業人士之間的通力合作如同一場專業技能的接力賽，他們輪流處理技術元素和內容，以確保接收者得到訊息。但這趟接力賽跑的路程愈來愈短。

許多排版員和製版公司如今已不復存在，他們的工作被電腦前的設計師所取

代。

報社總編如今可能派遣一位會操作數位相機的記者外出採訪：如此一來，又一位媒體攝影師丟了工作。

電視臺雇用會操作現代數位攝影機的人員，不僅讓他拍攝靜態照片，還有錄製影片、聲音，結果便不需要攝影師、錄影師、錄音師和訪談者。四份工作合而為一。

廣告部門使用提供簡單設計的軟體，自行製作網站。平面設計師和廣告公司便無利可圖。

這樣一來，只要擁有照相功能的智慧型手機、簡單的數位相機、強烈的發表意願，任何業餘人士都可能造成威脅。之後再詳談這點。

三種觀點
THREE PERSPECTIVES

以上專業人士（無論是否遭受威脅）對視覺傳達都抱持不同觀點。發送者，包括：客戶、總編輯、廣告經理和記者，採取的是目的觀點（perspective of intention），分析、目的和訊息是重點。

傳訊者，包括：副編輯、藝術總監、平面設計師、網站設計師等，則採取接近觀點（perspective of proximity），考慮文案、意象和內容（亦即文字和視覺的互動）。

最後，接收者以接收觀點（perspective of reception）反應，涵蓋了知覺、感受和詮釋。本書的每一個章節都和這樣的三角結構相關。

日報
DAILY NEWSPAPER

讓我們來看看報社吧！在現代報社的工作場合中，仍可看到一些古老的傳統。我們今日所見的日報起源於羅馬的手抄報紙，內容是將官方的訊息，張貼在公共場合，供眾人觀看。到中世紀時，則由旅行的僧侶幫忙傳遞新聞，直到十六世紀才出現第一間原始郵局。

印刷術的突飛猛進加速了報業的發展，然而直到十七世紀中葉，史特拉斯堡、倫敦和巴黎才有了第一份報紙。十九世紀後期，又出現了許多重要的推手促進報業發展。輪轉印刷機大量印行報紙，火車快速

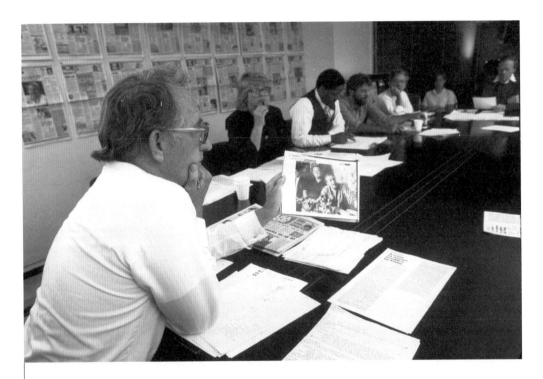

日報報社的典型晨間會議——要呈現戰爭或和平、雨天或晴天？

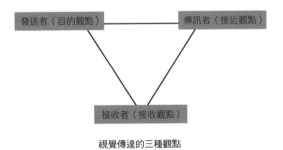

發送者（目的觀點）　　　　傳訊者（接近觀點）

接收者（接收觀點）

視覺傳達的三種觀點

可靠地分送,電報系統則開啟了現代採集新聞的窗口。在二十世紀初期,倫敦出現了《每日鏡報》,因而成為全世界第一個發行腥羶小報的地方,紐約則大量印行《紐約世界報》。

不久後,講求品質的大報也登上舞臺,例如:英國的《衛報》、法國的《世界報》、德國的《法蘭克福匯報》、美國的《紐約時報》等。這些大報提供了不同的選擇,也吸引了關心時事、受過教育、有影響力的讀者。

那時的讀者對報紙有許多要求,時至今日亦是如此。第一是報紙必須具備公開性(public),也就是大家皆可購買,至少在發行地區必須如此。

第二是有話題性(topicality),報紙實際上必須囊括最新消息,包括:地方、國家和國際消息。

報紙同時必須具有普遍性(universality),針對不同族群的人,討論許多不同的重要議題。

最後是定期性(periodicity),也就是報紙必須定期發行,和讀者建立穩定持續的關係。

第四權

報紙挾帶著龐大的力量和影響進入眾人的生活,報紙或許不總是決定讀者應該如何思考某些議題,但至少決定了讀者應該思考哪些(which)議題。總而言之,媒體設定了內容,因此媒體也被稱作第四階級,亦稱「第四權」[1]——此說法來自十九世紀,描述報紙為民間的第四股力量,相較於議會中的貴族、僧侶、平民三種官方位階。

報紙製作

日報的神奇之處在於天天經歷重生,不過許多重要的關鍵工作仍會一再重複。最重要的當然是報導新聞(news),進而引起討論(debate)和形成看法(opinion)。讀者需要知道事件的背景、明瞭事件的脈絡。報紙將活生生的生活變成出版物,必須向讀者解說昨日之事,同時為明日預作準備,因此報紙可以說是卡在過去和未來之間的出版物。報紙同時也有政治立場,這一點必須挑明,報社的老闆可能也有自己的想法。

報紙的誕生必須仰賴哪些人呢?

首先是記者(reporters),他們關注不

譯註1. The fourth estate本意為第四階級,但國內約定成俗之譯法為第四權。

同的新聞面向。普通記者掌控一般新聞的走向，專題記者則負責報導藝文訊息、經濟分析、體壇活動等大大小小的領域。

攝影師（photographers）和線上攝影師（online cameramen）極少出現在報社辦公室，他們必須隨著指派的任務四處奔走。新聞攝影師（news photographers）通常負責當日的時事報導，而專題攝影師（feature photographers）負責深入性或分析性的文章。

插畫家（illustrators）負責針對時事或趨勢提供諷諭性的漫畫評論。

圖片編輯（picture editors）負責報紙的照片素材。大部分的報社都有攝影的相關規範，使用照片的形式、內容、品質皆必須遵循一定的原則。報社對於圖像處理的態度相當重要，可惜的是，許多規範往往模糊不清，沒有給予攝影師足夠的指引。

有個問題經常被忽略，那就是究竟需不需要圖像？有些文章根本不需要搭配圖片。

編輯（subeditor）負責確認報紙的所有頁面的格式整齊，呈現具吸引力和有助於溝通的樣貌。編輯就像是報紙的建築師，必須確保所有標題、導言、文本的內容都文法正確、拼寫無誤和正確精準。

編輯主任（managing editor）則像是蜘蛛網中的蜘蛛，負責計畫和分派工作，同時也是新聞編輯臺和報社其他部門的橋梁，例如與廣告部門和公關部門協調。

總編輯（editor）位居最高處（有時會上電視接受訪問），負責管理報社的新聞走向——總編輯的領導風格形塑了報社的文化，也決定了編輯工作品質的基調。

我們也不應遺忘報社之外的媒介，包括：圖片資料庫、特約記者（和報社關係不甚緊密的記者）和自由作家；自由作家會將文章投稿至報社，期望能讓編輯主任眼睛為之一亮。

何謂新聞？

有時候這個問題似乎沒有意義。無庸置疑地，恐怖分子攻擊事件是新聞，刊登受虐待的戰俘圖片也是新聞，而且這些都是頭條新聞，把之前頭版預計刊登的其他新聞都比下去。

談到新聞，讀者最關心的便是新聞中的五大問題。何時（when）發生的？在哪裡（where）？如何（how）發生的？誰（who）參與其中？為何（why）會有驚天駭地的

海嘯？還有，為何雪花蓮是早春第一朵綻放的花？

如何產生新聞？

通常，報社會訂閱通訊社的報導（通訊社也可能向其他通訊社購買報導），通訊社的電傳印表機不斷印出新聞。

然而新聞還是需要被發掘的，所以記者必須擁有良好的人脈。掌權者、公務員和警方握有大量的資訊——記者偷偷收聽警察的無線電通話，可能可以搶到獨家的初步消息，但這樣大膽的舉動也必須小心拿捏。

本質上來說，調查性和批判性的新聞報導是最重要的，因為可以將鎂光燈打在濫用權力、貪汙腐敗和社會不公等議題上。然而記者往往在這方面遭受阻撓，讓他們只好潛入深處以揭發不公不義。

一般來說，公共大眾、舉發者、告密人、證人可以透過簡訊文字往來，他們也是新聞重要的一環（待會我們知道，他們的照片訊息也是重要圖像來源），當然還有直接寄信給總編輯的人——這些都算在內。

另外一種獲取新聞的方法就是對其他人緊迫盯梢。編輯會閱讀並剪下競爭對手的報導，而國家性的報導通常也有地方性角度可以發揮，反之亦然。

然而，新聞機器反覆運轉也有潛在的風險，那就是記者可能冷飯熱炒。這種新聞並非出產於自由報導，反而是經過加工而成。新聞可能經過總編輯審查，也可能來自外界，透過公關公司、遊說團體、研究單位、謠言溫床。這些都違反了媒體最強的競爭優勢：**提供自己看到的、自己聽到的、自己思量的、自己撰寫的新聞。**

遊戲規則

若報社經營者遭遇財務困難或是想增加利潤，事態就更不妙了。通常這會導致一連串的精省策略，有時候造成記者和特派員遭資遣的結果，然後新聞報導品質每況愈下，淪落到只能大量刊登和內文毫無關連、譁眾取寵的腥羶報導，結果報紙品質便一落千丈。

媒體和記者的組織試著提升報導品質、增進大眾對媒體的信心，基本上的規則如下：

・報導正確的新聞並檢查資料來源。

・提供答辯的權利。

・維護個人道德操守。

・謹慎處理圖像。

・切勿妄下判斷。

・小心處理姓名。

不過，讀者的眼睛是雪亮的，媒體不總是遵守這些規範。例如：個人道德操守似乎就常常面臨不保的危機。

電視公司
AT THE TV COMPANY

電視的歷史很短。二十世紀初期，蘇格蘭的貝爾德（John Logie Baird）設計了一套機械式系統，僅僅透過三十條傳輸線來傳送模糊不清的影像。後來美國人斯福羅金（Vladimir Zworykin）將該系統轉為電子式電視，他也發明了關鍵的陰極射線管。

一九三〇年代開始播放電視節目，但在第二次世界大戰時曾停播。戰後，電視幾乎在每個國家都迅速發展。電視仍然是個年輕的媒體，現在還有更年輕的網路和手機，這些媒體儼然有互相融合之勢。

專業角色

電視觀眾在新聞攝影棚會看到許多人，包括：新聞主播、新聞播報員、棚內記者、氣象主播等，但這些人的背後其實還有許多專業人士。

早晨的會議中，總編輯（editor）會檢視一遍當日的新聞故事並指派採訪記者（reporters）和攝影師（cameramen）出外景，記者會進行訪談然後編纂成新聞，而攝影師則負責記錄影像和聲音。回到辦公室後，編輯（subeditor）負責串連起所有元素，希望創造出一條能吸引觀眾的新聞。

早晨會議中，大家也會針對攝影角度（angle）達成共識，讓每個人都清楚當天的新聞有哪些，以及應當如何報導。

隨著播報新聞的時間慢慢接近，技術指導（technical director）會決定要播放哪些畫面，而劇本指導（script supervisor）會確保所有人事物各就各位，技術人員（broadcast technician）負責處理技術層面問題。另外必須建立縝密的流程，讓每個參與者都知道各個畫面的播放和結束時間。大部分的流程都事先錄製好了，然後再交由技術操作，至少有某些部分是由技

影像和音樂播放完之後,觀眾便會聽到主播開始介紹,
主播面向攝影機,也就是看著觀眾……

術執行的。

　　螢幕背後還有化妝師、美工、木工、物產管理人、隨時待命的道具管理人等,還有負責送咖啡的小弟或小妹。

製作公司

　　電視節目之間總是會穿插廣告,有些人覺得不勝其煩,但對有些人來説卻是歡迎之至。

　　電視廣告(advertising)由製作公司製作,通常是代表某間廣告公司,而廣告公司有自己的客戶群。

　　製作公司的工作人員包括:導播(directors)、剪輯師(editors)、燈光師(lighting technicians)、音控師(sound technicians)、場控(stage managers)和

造形師（stylists）等，許多人都是自由工作者。

首先要先釐清製作標準（production criteria）──仔細和客戶溝通以設定目標、目標群、以及要傳達的訊息。

再來就到了概念（concept）和腳本（script）的時間，這些都要化為白紙黑字以供檢閱和評估。如果行不通的話，很不幸地便要從頭開始。

下一步驟是預算（budgeting）。這些要花多少錢？

向客戶提案（presentation）時，一定要力求清晰動人。

再來則交給畫技精湛的插畫家製作分鏡腳本（storyboard），在紙張或卡片上畫出一系列的素描，以分鏡的方式呈現廣告梗概，再搭配的聲音和對話來解釋。這是個簡單明瞭的呈現方式，但導演可能還是得面對經驗不足的客戶問道：「這會變成卡通片嗎？」

草稿影片（video sketch）有時是最佳的呈現方式，然而要記得的是，草稿影片在形式上和最終成品非常相似，可能讓客戶擁有先入為主的觀念，因此較難再接受改變和改進，「這看起來和草稿不一樣！」

但一個好的工作流程應該是邊做邊修的。

試鏡（casting）的目的在於尋找廣告的適合演員，其中可能包括：透過經紀公司聘請的專業演員（像布萊德彼特），或是在大街上找到的業餘人士（像快遞員）。

前期製作（pre-production）是開拍前的準備作業，包括：安排透視圖、顏色、服裝和化妝。

錄影拍攝（filming）是個緊張的階段，所有人事物都必須在此時到位。通常，在重拍幾次、修正調整、偶爾還會遇到必須打給消防隊這類怪事之後，才能大功告成。所有參與其中的人都充份投入著錄影工作。

後期製作（post-production）則是拍攝完的工作。拍攝完成後，35釐米的影片就會轉檔成數位格式，還會有一位專業人士在校驗過程中調整光線和顏色。再來就進行到粗剪的階段，還可以加上配樂和音效，有時候還會加上一些視覺效果，例如：人物對話框或是表格。

最終成品出來之前，應該要對客戶做最後提案（final presentation）。

再來就是成品的拷貝（copying），然後播放給坐在家中沙發上的觀眾收看。

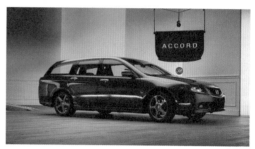

「當一切都……各就各位……不是很美妙嗎？」這是威登肯尼迪（Wieden+Kennedy）廣告公司替本田雅歌（Honda Accord）汽車製作的知名廣告，以這句話作結語。這篇廣告讓觀眾欣賞汽車零件精準到位的過程，最後呈現出完整的車輛。

廣告公司
AT THE ADVERTISING AGENCY

廣告公司的任務，通常且一直以來都是替客戶製作廣告，然而方法有很多種。

現代宣傳的起源非常簡單和直接，就是針對一個問題提出解決方案。無法迅速地馳騁過大草原？買一輛全新的福特吧！想要看起來像瑪麗蓮夢露一樣性感？買一件她穿的曲線畢露的洋裝吧！這樣的廣告有時充滿戲劇性，有時訴諸感性，而且往往

（即便今日仍然）效果顯著。廣告興起的時代背景是第二次世界大戰剛結束時，地點則是發生在西方世界，正是消費主義興起的年代，商品和服務的產量和消費量都一起飆漲。

一九六〇及七〇年代時，許多人開始批評廣告的無孔不入和百般騷擾，認為廣告創造出了消費者本來沒有的需求。到了八〇及九〇年代時，廣告業開始注重服務及產品背後，消費者對於公司的觀感

（perception）。自此之後，營造強勢的品牌便成為公司存亡的關鍵。

今天的新世代擁有強大的消費力，據說他們完全不在乎廣告本身的特質，只要廣告有娛樂性（entertaining）就好。不出多久，我們大概就分辨不出什麼是廣告、什麼是娛樂了。

我們需要廣告嗎？廣告是有明確發送者的宣傳資訊，而且必須付費以取得媒體版面。大部分的人會說，廣告是成功開放市場經濟中不可或缺的一環，產品及服務的生產和消費，讓全球經濟得以不停運轉。

廣告也關乎了大眾媒體的存亡。大多數媒體本來並無廣告，而廣告主藉由購買力將這些媒體轉為大眾媒體；如果沒有這些廣告收入，大眾媒體絕對無以為繼。也就

彪馬（Puma）的「新鮮貨」（New Stuff）廣告採用了攝影師安德魯・朱克曼（Andrew Zuckerman）的「生物」（Creatures）圖片，強化了他們的運動鞋時尚優美的品牌形象。

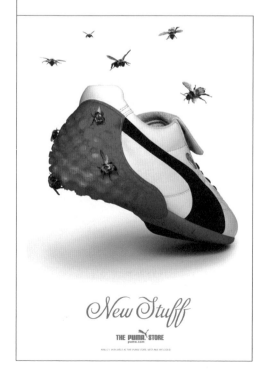

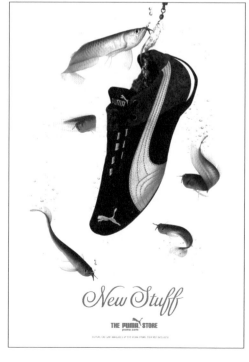

是說，廣告支持了大眾媒體，卻也讓媒體對於瞬息萬變的經濟變得極為敏感。經濟不景氣時，公司們紛紛裁減廣告預算，大眾媒體也就損失許多收入。

委託的開始

廣告公司（advertising agency）有許多不同專長的員工。然而很自然地，必須先有公司下訂購買廣告：公司的行銷部門諮詢過員工意見之後，決定針對旗下的某項產品進行宣傳。產品開發部門想出一個全新——或半新——的產品，擁有不同的特質，而公司預期這項產品會暢銷。

於是公司中瀰漫一股期待的氛圍。廣告經理（advertising manager）經過行銷經理（marketing manager）委任之後，負責購買廣告及聯絡廣告公司，安排會面討論廣告宣傳。

初次會面

廣告公司會派出一組團隊和廣告經理一起討論計畫，團隊成員通常包括：專案經理（project manager）、文案人員（copywriter）、藝術總監（art director）。專案經理負責掌握廣告的大小事宜（包

含：財務、控管、後續追蹤等等）；文案人員則負責廣告文本，還有提供概念上的創意；而藝術總監則根據自己視覺相關的專業知識，設計出整個廣告並使之成真。還有規畫師（planner）負責替以上的創意激盪搭建策略平臺，規畫師必須掌握消費模式，確保正確的訊息能穿越重重升高的媒體雜林，傳達給設定的目標族群。

許多廣告公司會打散上述的典型組合：可能會由兩位藝術總監負責同一個廣告，或是由製作公司的文案人員和藝術總監負責電視廣告。

初次會面時，廣告公司必須能從簡報（briefing）中了解委託公司。公司的擁有者是誰？還有哪些其他的利益相關人？市場對於該公司的評價如何？公司的自我形象是否與其他人的觀感相符？公司製作什麼樣的產品？誰是他們的競爭者？產品是否擁有獨特的賣點？有多少消費者？消費者是誰？

正式委託

初次會面之後，廣告公司會接受委託，製作廣告提案。下次會面時，廣告經理希望能看到精心規畫的廣告提案，背後的基

礎是一份廣告計畫（advertising plan），包括：目標（goal）、目標族群（target group）、媒體（medium）、訊息（message）、預算（budget），以及時程（schedule）、評量（evaluation）、後續追蹤（follow-up）等重點。

二度會面

二度會面時，將深入討論廣告團隊的提案。文案人員和藝術總監會以草稿的方式呈現廣告的概念。若是大型廣告，草圖（sketches）通常鉅細靡遺且寫實逼真，有時候還附帶特別拍攝的照片；而其他狀況下，幾筆勾勒出來的草圖就夠用了。

若宣傳提案牽涉到電視廣告，通常就會用到故事板（storyboard），用簡單的速寫呈現概念、動作和訊息。若是針對網站的提案，通常會搭配一張流程圖（flow chart），概略地呈現出網站的結構。

製作計畫

客戶和廣告公司達成共識之後，專案經理會擬出詳細的製作計畫及預算（設計公司大體上也是如此運作）。製作經理（production manager）則聯絡媒體代理公司（media agency），在選定曝光的媒體中預約廣告版面或時段。文案人員提出最後的廣告文本，藝術總監則創作出最能傳達訊息的設計。助理藝術總監（assistant art director）協助整個工作過程，或多或少地以草稿形式獨立測試一些想法。藝術採購（art buyer）負責聯絡攝影師和插畫家以購買他們的服務。最後，製作經理會讓工作室中的某個團隊準備技術生產的原料。

製作經理接下來會監督整個技術生產的過程，確保正確的原料在正確的時間到達正確的供應商手中。如果有印刷品，通常會雇用以下的承包商：印刷廠（printer）、裝訂廠（bookbinder）和通路商（distribution company）。監督技術產出的品質非常重要，因此製作經理通常會和藝術總監一起到場檢查印刷廠的校樣（proofs），看看印刷廠的顏色是否符合原始設計。他們也會檢查藍圖（blueprints）、數位樣（plotter prints）、雷射列印（laser prints）的效果，以確保所有文本和圖片都到位無誤。再來就是最終校對（final proofs），也是最後能確保所有項目都正確的時候。

如果是電視廣告的話，拍攝結果也必須接受檢驗。有許多技術必須到位，包括：聲音效果和額外的配樂。最後完成之前，必須和客戶進行最後確認。

委外製作

許多廣告公司將製作及行政工作外包給外部的製作工作室，如此一來可以減輕廣告公司（或是廣告買主）的壓力，把更多時間留給關鍵的創意工作。

客戶通常可以直接找數位廣告工作室（digital advertising studio），如此一來直接購買某個廣告的格式，再轉化為己用，甚至不需要和廣告公司洽談。

廣告公司也可以將文本和圖片委外製作，使用供應商的提供，利用現成的樣本製作出成品。這種作法可以確保每個階段的排版、設計和顏色統一。

內部製作

行銷、廣告、資訊部門也和視覺傳達相關。內部製作的產品琳瑯滿目，包括：產品說明書、資料夾、宣傳小冊、型錄等，有時候也會包含廣告文宣、網站、影片、新聞稿、客戶雜誌、展覽攤位、年度報告和員工雜誌等項目。

其中牽涉到的專業人士包括：行銷（marketing）、廣告（advertising）、資訊經理（information managers）。產品（products）及業務經理（sales managers）、展場經理（exhibition managers）、網管人員（webmasters）等，也多多少少和視覺傳達的工作相關。

許多公司及機構具備內部製作部門——通常稱作企業直營廣告公司（in-house agency），提供尖端科技與服務，如此可以利用內部現有的資源及人才；以避免耗費鉅資取得廣告公司和其他供應商的服務（適用於一些或所有產品）。這種作法也可以替公司節省時間，因為外部廣告公司的完工時間通常拖得很長。

網路公司
AT THE WEB AGENCY

網路公司（透過和客戶的緊密連結以及需求分析）負責替企業（corporate）或宣傳網站（campaign site）擬定策略、訊息和設計。企業網站呈現公司的整體形象，宣傳網站則在特定的網址，透過橫幅標題（banners）銷售特定的產品，通常只持續一段時間。

傳統廣告公司往往缺乏網路相關的能力，網路公司便彌補了這樣的限制；網路公司必須明白廣告公司的策略和訊息構成，但同時必須獨立完成網站設計，當然，也必須負責技術面的執行。

專業人士扮演的角色

廣告公司和網路公司之間的界線漸漸模糊，傳統的廣告人才（像是藝術總監、文案人員、專案經理、規畫師或製作經理）都會有和網路相關專業人士合作的機會。

網管人員（webmater）負責管理網站。

資訊設計師（info designer）負責分類及組織事實、文本和圖片。

網頁編輯（web editor）不只負責文本，也和其他人共同負責管理訊息；網站設計師便是其中之一。

在公司裡，網頁設計師（web designer）可能是創意的主要源頭（網頁藝術總監），背負極大的責任。

設計師的主要任務便是創造一個功能良好的網站，容易讓使用者接觸、了解及使用，提供正確的互動，最後達到設定的效果。聽起來很簡單嗎？還是很困難？

設計公司
AT THE DESIGN AGENCY

談到視覺傳達，平面設計師的經驗最廣闊，同時也扮演舉足輕重的角色。以前的年代，設計師會替鞋匠製作精美的木製和鐵製招牌，吸引蜂擁而至的消費者。今日，設計師更可能接觸到極為廣泛的視覺訊號，包括：呈現在紙張上、螢幕上，甚至行動電話中的訊號。

設計師會在設計公司（design agency）工作，可能直接替客戶公司服務，或是做為廣告公司的供應商。

Win
Regine
Richard
Tim

Sarah Will Jeremy
Alexander

Win's Scrapbook

Win
Regine
Richard
Tim

Sarah Will Jeremy
Alexander

Photo Album

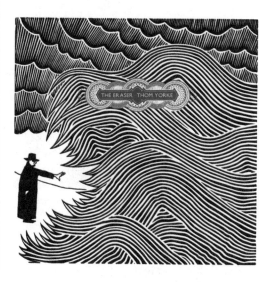

左圖：這是North Design替G&P 印表機設計的「控制系統」海報，展現出他們的影印功力，同時也探索了功能之下的美學視角。

右圖：包裝提供了許多不同的外觀及方式，從設計公司Experimental Jetset的短T恤，到斯坦利・唐伍德（Stanley Donwood）替湯姆・約克（Tom Yorke）的專輯《拭除》（The Eraser）設計的封面。

—— 這是樂團「拱廊之火」（Arcade Fire）的創意網站，其中使用了大量的動畫，營造出獨特的氛圍。

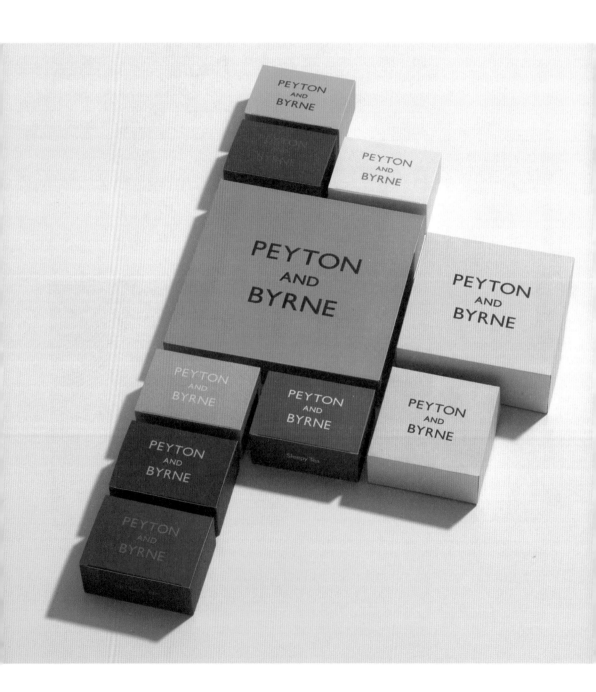

設計公司Farrow Design替糕點店 Peyton and Byrne設計的包裝，能 同時提供資訊、闡釋理念、保護 商品，而且還能從銷售區散發誘 人的訊號。

佶大的光譜

大部分的平面設計師都各有專精，例 如：替畫廊設計型錄和海報，替出版社設 計雜誌和期刊，或是替公司設計完整的視 覺形象。

針對一間企業的視覺形象，設計師必須 創作出一致的視覺外觀，包括：標誌 （logo），也就是以特定的字體（利用現 有或專門設計字體）來呈現公司名稱；以 及公司識別（company symbol），也就是 以簡單的意象，足以代表企業。一般而 言，想要贏取世人的信任和尊敬，絕對不 可小覷視覺形象的營造。

其他設計師則擅長於包裝，不管是紙 箱、盒子、袋子，都能在店裡和消費者家 裡傳達訊息，也就是在實際購買的前後都 能發揮影響力。

最重要的是，設計師必須能結合美觀與 實用，因為包裝必須能吸引買家又同時保 護產品不受損害。設計師總是在嘗試推出 終極包裝——容易開啟、擁有容易辨認的 形狀及顏色。那會像是什麼？香蕉。就這 麼簡單。

也有僅專精於書本設計（book design） 的設計師，他們必須提煉出書本的內容， 並將之轉化成印刷及視覺上強烈的設計，

包括：封面和內頁設計。

其他的設計師則用較為委婉的方式傳達歌手、音樂家、導演的感受和訊息，呈現在CD封面上促進專輯銷售，或是化為DVD封面來促進影片銷售。

設計公司可能也會有風格各異（以不同方式繪畫）的插畫家（illustrators）。一份早報的專題報導和專欄可能需要大膽的插圖，某特定行業的專門刊物則可能需要替新的船隻舷外機繪製零件分解圖。

書籍封面擁有多重任務：闡釋內容、引發購買慾望以及從書架上傳送狀態訊號。
這是喬恩・葛雷（Jon Gray）設計的書籍封面。

書籍出版社
AT THE BOOK PUBLISHER

許多設計師也任職於主要的書籍出版社，工作包括：設計封面、版面和排版（不過有愈來愈多的出版社，選擇將以上工作外包給自由接稿設計師）。

無論如何，出版社的行銷及廣告還是會運用到設計師的專業，包括：作者介紹、文宣資料、型錄、海報、展示平臺的規畫等都必須具有吸引力。

這兩份雜誌封面都採用了大膽的樣式和色彩——英國的*Eye Magazine*和加拿大的*Re Magazine*。

雜誌出版社
AT THE MAGAZINE PUBLISHER

「如何掌握最新打扮潮流！」每一週，都有標題聳動的新週刊（weeklies）襲捲書報亭和超市。很多人都覺得這些刊物的設計（或許內容也是）過於聳動，不過這些平民刊物和通常誇張過頭的圖像語言背後，當然存在著有意識的目的。

封面非常關鍵，一定要擺上笑容燦爛的女人，才能吸引到男性及女性讀者。封面若放上沉悶乏味的男作者，那一期的滯銷數量一定創新高。

「劇作家哈洛·品特（Harold Pinter）暢談寫作撞牆期。」另外一方面來說，每月發行的月刊（monthly publications）和雜誌（magazines）就散發出較為和諧和優雅的感覺。這些刊物背後也都需要設計師，審慎地選擇和使用視覺語言。

雜誌設計師（magazine designer）必須統合排版的知識、意象配置的方式和新聞報導的手法。設計師必須處理文字的重量和照片的效果，同時必須利用所有的對比，創造出動人心弦的節奏，當中可能要使用反覆出現的標題、影像、簡介。

本章所描述的所有工作場景中都需要策略式的思考，這也是下一章的主題。

SUMMARY
視覺傳達的工作者

「早睡早起。」

傳訊者（MESSENGERS）

傳訊者（副總編、設計師、藝術總監、導演、網站設計師等）幫助發送者／客戶接觸到接收者。傳訊者的工作場域有報社、電視臺、廣告公司、設計公司，或是網路公司。

供應商（SUPPLIERS）

供應商包括：攝影師、錄影師、插畫家，他們提供編輯和商業上所需的材料，給報社、電視臺和廣告公司。

客戶（CLIENTS）

客戶通常在報社或電視臺裡工作，不然就是來自企業的行銷、廣告或公關部門。

4
STRATEGY

擬定策略

「向肉類說再見吧！」

聖馬可廣場（St Mark's Square）的旁邊，一間占地狹小、其貌不揚的小公司上上下下全忙得人仰馬翻。現在是威尼斯舉辦嘉年華會的時節，皮蘭傑羅·費德里希（Pierangelo Federici）身為溝通及行銷總監，剛剛不小心把咖啡灑在一疊文宣品上，那些文宣品等等要發給有興趣的記者、旅客和贊助商。

　　所有電話齊聲響起，皮蘭傑羅此刻備感壓力，他是本次嘉年華會的行銷經理，手頭上堆著處理不完的事。此刻最迫在眉睫的任務是替一位平面設計師挪出座位，他待會就要來公司了，狹小的書桌上卻堆滿了資料夾和草圖。視覺傳達是下一個討論議題。

　　嘉年華會（carnival）的英文單字或許來自 *carne vale*（向肉類說再見），威尼斯自十一世紀起開始慶祝嘉年華會，過完之後就是四旬齋節（Lent）。嘉年華會在十八世紀末漸漸式微（可能是拿破崙下令禁

―――― 入夜之後，狹小的巷弄和廣場開始出現一群戴面具、披斗篷的人。交易——和體驗——正在如火如荼地進行。

止），直到一九七九年才恢復此項傳統。人們重新開始縫製特殊服裝、配戴面具，即興喜劇也再度流行起來。威尼斯人希望能喚回歷史中精彩的一頁，於是鼓勵在廣場上、運河旁、巷弄邊舉辦化妝舞會。在面具的保護之下，什麼事都可能發生。

「趕搭流行列車並非難事。」皮蘭傑羅說，「地方政府和旅遊局都反應很快，意識到這是以全新方式行銷威尼斯的大好機會。二月本來就是旅遊業最慘澹的季節，街道巷弄和收銀機都安靜無聲，嘉年華會創造了吸引遊客的大好機會。」

STRATEGY
策略

想要打破冷清淡季，需要策略性的思考。現在就要創造正確的決定與行動模式，以獲取將來的成功。

首先，企業負責人必須擬定全盤的溝通策略（overall communications strategy），然後才能整合多方論點，開始思考要以何種文本和圖像來傳達訊息。這樣全盤的策略包括：任務陳述、行銷計畫、品牌建立、溝通準則及溝通計畫等部分。

任務陳述
MISSION STATEMENT

從頭開始說起——不管是小型的地方報社、全球電信公司、或像是威尼斯嘉年華會這種文化活動，其中的運作都需要根植於任務陳述上。

理想上，任務陳述能簡短地敘述公司存在的原因。報社想要報導地方事件，電信公司想要將電信系統及手機銷售到全球各地，而嘉年華會的目標則是在商業活動黯淡的幾週時間裡，試著活絡及復甦地方經濟。

行銷經理和其他管理團隊人員必須決定如何分配資源，以及如何才能達到任務陳述中所敘述的目標。

行銷計畫
MARKETING PLAN

下一步是擬定行銷計畫，包含以下四點及相關的問題：

*分析當前情況：

　公司當前的情況為何？

*目標：

　公司想要什麼，想成為怎樣的企業？

*行銷策略：

　如何達到目標？

*檢查、評量及後續追蹤：

　成果如何？

分析當前情況

　在分析的過程中，必須檢視任務陳述是否符合時代精神以及經濟文化的發展。

產品

　無論是商品還是服務都必須接受嚴格的檢視。生產過程是否極為流暢？消費者是否滿意？產品設計是否現代且獨特？銷售數字是增加還是減少？

配銷

　有效率地配銷非常重要。市場若有強烈需求，不應該因為產品還沒準備好就對需求視而不見。是否有其他的配銷管道？線上購物是否如預期般順利運作？

競爭者

　公司的管理層級應該密切注意所有競爭者，他們正在做什麼，未來會有什麼動作？我們必須嘗試調查他們的產品、配銷管道和行銷活動。我們是否勝過那些競爭者？在哪方面勝出？我們必須適度地自我批判。

　還有，我們的競爭者是貨真價實的競爭者嗎？你可能覺得這個問題很奇怪。毫無疑問的，一間洋芋片製造商會將另一間洋芋片製造商視為對手，彼此角逐點心市場的王位，在咖啡桌和電視機螢幕前相持不下。但是替代品（substitutes）也可能帶來威脅，所謂的替代品就是那些可能影響洋芋片銷售量的食品——例如：披薩或日本式的點心。

　里約熱內盧的嘉年華會可能成為威尼斯的競爭者嗎？不太可能。不過，在義大利阿爾卑斯山區 —— 例如庫馬耶區（Courmayeur）滑雪，絕對就是可能的替代品了。行銷的時候應該要從這個角度出發思考。

財務考量

　這也需要分析和檢驗以評估當前的狀

況。

外部因素

當今趨勢和新的法規也會影響到企業運作，因此必須隨時保持警覺以預測、辨識和評估改變。

很自然地，所有目前情況的分析都必須以研究為基礎；公司管理階層委託市場調查公司進行分析是個不錯的作法，畢竟當局者迷、旁觀者清。年度報告和谷歌（Google）也能提供珍貴的資訊，幫助拼出全貌。

SWOT分析

現況可以用SWOT分析來總結，包含四個部分：優勢（Strengths）、劣勢（Weaknesses）、機會（Opportunities）、威脅（Threats）。

前兩項聚焦於公司本身，而後兩項則聚焦於外部的世界，但是所有要素都應從現在及未來的角度檢視。這種分析自然需要誠實和自我評判的眼界（在商業以外的世界也有所助益，例如在結婚之前也可以進行此分析）。

優勢

公司的優勢往往容易被辨認出來，可能是一項獨特的產品或是能精準掌握產業趨勢。不過在作夢都想不到的地方也可能發現優勢，好比說某些專業技能（例如語言能力），這也應該好好利用。

劣勢

很不幸地，公司或組織往往會有些劣勢——有些一目了然，有些暗藏玄機。公司必須找出劣勢所在，並採取手段修正。若有現金流的問題，就去諮詢銀行人員；若是缺乏服務意識，就尋求訓練公司的協助。

機會

大好機會可能突然從天而降。大型國外市場可能突然開放，或是強勁的經濟表現可能有利於擴充經營。

威脅

最後，威脅可能以新競爭者或新法規的姿態出現，關稅方面的規定或其他限制也會造成威脅。當然，金融分析師預測的經濟衰退也會影響公司表現。

身在威尼斯辦公室的皮蘭傑羅·費德里希簡單總結他的SWOT分析：「優勢和機會非常顯而易見。我們的優勢在於我們提供給大眾的華麗體驗，未來也有許多機會。劣勢和威脅則可視作一體，主要來自於近年來大規模擴充和流於表面的形式。要在質和量中間取得平衡，實在是一門學問。」

目標

行銷計畫的下一項是目標，可能是很概括性的目標，例如：策略上（strategic）或營運上（operational）的目標，再聚焦於實務面。

公司裡的每個人都應該明瞭且有動力追逐設定的目標。有意義且甚至使人愉悅的目標，能夠讓股東、員工、老闆、下屬團結一心。

行銷

「行銷」這個詞代表著公司使用不同競爭工具的方式。

奧蘭·凱莉（Orla Kiely）設計出新產品，放在通路上販售——他們的店面位於倫敦的蒙茅斯街（Monmouth Street）。這些產品需要透過廣告來促銷，也需要一個適當的價格，這些都符合飛利浦·科特勒定義的行銷4P。

根據世界知名的經濟學家飛利浦・科特勒（Philip Kotler）所言，可用的競爭工具有行銷四P（Four Ps）。公司的管理層級不僅需要發展出產品（Product）和相關的品質、設計、尺寸、包裝、服務，還要定出適當的價格（Price），讓供給能達到消費者的需求（打折和信貸消費也屬於這一環）。同時，產品必須在特別的通路（Place）販售，可能是店家或其他銷售點，還要一併考量銷售範圍、庫存和運輸。最後，透過促銷（Promotion）來吸引消費者的目光，手法包括：廣告、業務和公關。

行銷和廣告的不同之處在於，行銷包含了所有推出產品的努力，而廣告只是最後一個環節，創造產品和潛在消費者間的接觸。

檢查

最後剩下的行銷計畫進行後的檢查、評量和後續追蹤。採取的行動是否有產出結果？是否達成或是超過預期？有什麼必須立即改變的地方（例如可能需要改變產品組合）？還有，有什麼需要進行長期分析並考慮發展的（可能想要進軍新市場）？

打造品牌
BRANDING

即便擁有良好的策略，行銷經理仍無法安心，問題在於今天許多產品都太過相像，很快地就不能區分個別的產品及服務究竟有何差異。仿冒品如雨後春筍般地冒出來，被視為山寨版（me too）一類的產品。「把我帶回家，把我買回去，來讀我，來吃我……」這些產品在架上此起彼落地叫喊著。當然，消費者就愈來愈難以區別這些產品的差異何在。

那麼消費者要如何選擇所要的產品呢？這時產品背後的公司公眾形象就很關鍵了。消費者想要的是聲譽良好、足以信任的公司。今日的商業媒體五花八門，彼此競爭激烈又大同小異，大部分的人只接受他們尊敬的公司。就這麼簡單。

若是一間公司的聲譽良好、足以信任、值得尊敬，那麼就已經掌握了強勢品牌的基礎。

何謂品牌？

品牌是產品、名稱或是標誌嗎？是的，但也可以是註冊登記的字樣、一段話或甚至是一個字母。總而言之，品牌就是產品

許多消費者喜愛潮牌或潮店——像是位於馬斯特里（Maastricht）的Stash品牌，由Maurice Mentjens設計的袋子，這些品牌傳達的意象正好和消費者的自我形象不謀而合。

魅力十足的Smart微型車,概念來自於斯沃琪(Swatch)和戴姆勒(Daimler)兩大品牌,目標特色是停車容易、節能省油、保護環境。

的無形概念。這究竟是什麼意思?產品(商品或服務)於工廠中或是研發部門製造出來,而品牌則是在消費者的心目中誕生和茁壯(希望如此)。

消費者會受到各式各樣的事物影響。舉一臺數位相機為例,一位年輕女性很快地便上手了,而且照片效果絕佳,她自然會對相機的製造商產生敬意。當媒體揭發公司中有一位貪得無厭的總經理,他多搜刮了幾百萬的紅利;或是粗魯無禮的電話客

服人員、粗俗唐突的電視廣告,這些都會影響消費者的觀感。所有這些訊號集合便創造出品牌,就像是環境汙染一樣,沒有事物會徹底消失;儘管可能改變形體,但它們會永遠存在。

粗心大意和聲譽不良也會影響到公司的員工,這表示內部和外部因素是彼此連結的;因此我們可以說營造品牌必須顧及兩方面,從組織內部著手以及從外部消費者觀感著手。

承諾

「品牌」這個字來自於農家在牛隻身上烙印,以追蹤牠們的下落。經營品牌當然是公司品牌經理(brand manager)的任務。他們劃定一項產品的領域範圍,在消費者之間創造出一股歸屬感。這就是所謂的承諾(commitment),正如同我們獻身於社會議題,或甚至投入一間公司和其提供的產品或服務。

於此同時,許多消費者間也有一種新的態度慢慢浮現:不承諾(non-commitment)。許多趨勢分析家認為,我們(一部分西方世界的人)對於老闆、配偶或產品都不再像以前一樣勇於承諾。我們更渴望變動。我們的消費不是為了什麼目標,而是為了體驗;最重要的是,我們不需要按照行銷人員擬定的清單或生活模式過日子,我們想要在不同的生活風格中穿梭自如。

(趨勢分析師)認為人們甚至會排斥歸屬於某個特定族群,很多人希望藉由選擇不同的產品和服務,樹立自我獨特的風格。我們選擇在人生戲碼中扮演某些角色,產品就成為了道具:因此,問題不再是「我是誰?」而是「我現在是誰?」

溝通準則
COMMUNICATION CRITERIA

談論了許多關於行銷計畫的內容和品牌的相關理論,現在來談談溝通的幾大準則:

區隔(Segmentation)
定位(Positioning)
概念(Concept)
宣傳(Campaign)
單位(Unit)

區隔

區隔意謂著選定市場中的某個區塊,該區塊中的消費者擁有相近的價值觀和需求。消費者需求可能差異甚大,因此針對不同族群,選擇不同策略,就相當重要。有些人只看新聞,其他人則關心娛樂消息。有些人喜歡碳酸飲料,其他人則喜歡非碳酸飲料。

定位

公司必須在市場中找到清楚的定位,這點十分重要。大部分的人容易遺忘,而且腦袋記得的時尚雜誌和咖啡種類數目少得

可憐。你的公司必須在消費者腦中居於特定市場的首位，也就是專業人士所說的第一聯想品牌（top of mind）──像是《時尚》（Vogue）雜誌和雀巢（Nescafé）咖啡。

如果談到嘉年華會的話，哪裡才是首選之地？里約熱內盧、美國紐奧良的馬帝格拉斯（Mardi Gras）還是威尼斯？大部分人可能會選里約熱內盧。

當一項產品──商品或服務，成為整個產品類別的代名詞，那該項產品就占據了最佳的第一聯想品牌位置。對許多消費者來說，谷歌就是網路搜尋引擎的同義詞，而藍哥（Jeep）則是吉普車的同義詞，他們的競爭者很難擠上同樣的地位。

概念

形塑概念表示設計和規畫一個得以持久、長期經營又不受限於媒體的主題。

產品概念必須能夠持久，公司中的每個人都能長期加以耕耘，不會短短五分鐘就讓市場的死硬派感到無聊。例如：富豪（Volvo）汽車便是安全的代表。

概念必須不受限於媒體，意謂著不論用哪一種媒體傳播此概念皆適宜。因此，概念不應架構在啤酒瓶注入酒的咕嚕聲，因為只有廣播、影片、網路等有聲媒體才能傳達這個概念，而報紙或海報等平面媒體就沒辦法了。

宣傳

宣傳包含了一系列的活動，目的是在某段時間內主宰市場。公司很少只有一次廣告或一支電視廣告，因為光是如此無法讓市場留下深刻的印象。不行，三次曝光，或九次廣告更好。而廣告效果通常持續不久，但是生產成本必定提高。宣傳必須和概念緊密結合，而且要能以數個單位來計量管理，同時在不同的媒體當中曝光，這就是所謂的媒體組合（media mix）。

單位

一份平面廣告、電視曝光或一塊網路的橫幅標題就是最小的計量單位，這也是擬定市場區隔、釐清產品概念、計畫產品宣傳之後的產物。正所謂小兵也能立大功：以一單位一單位的方式，讓訊息遠播。

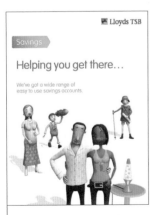

宣傳若成功，通常就會在不同媒體間保留一些共通點。勞埃德銀行（Lloyds TSB）曾經延伸一個成功的電視廣告，那是AKA動畫製作公司替勞埃德銀行製作的一款廣告「為了這一路的旅程」（For the Journey），後來延伸成一系列的電視及平面廣告。廣告中的人物後來也陸續出現在文宣品和銀行網站上。

溝通計畫
COMMUNICATION PLAN

自然地，溝通工作的下一步便是所謂的溝通計畫——或稱廣告計畫（advertising plan）或溝通平臺（communicative platform）。這帶出了廣告經理該如何（how）進行，才能實踐擬定好的策略，其中包含以下七點：

目標（Goal）

目標族群（Target group）

媒體（Medium）

訊息（Message）

時程（Schedule）

預算（Budget）

評量及後續追蹤（Evaluation/Follow-up）

值得注意的是，這個流程不一定要按照時間上的順序進行，每個階段都可能和其他階段融合及重疊。處理一個問題時，可能會影響到之前已經決定的事情；當然，也會影響到接下來的發展。

訊息、預算、時程、評量及後續行動，將於下一章進行探討。

GOAL
目標

目標可以定義為：在一定的時限（period）內，想要達成（achieved）的事情。

設定目標

以下問題可以協助您設定目標：

我們的商品和服務的特色為何？

我們的市場在哪裡？國內或國外？

商品現有的地位如何？是否具有權威性？

我們是否應該開發新市場？

我們應該如何刺激銷售量？如何增加訂戶人數？

如何讓更多人認識我們的產品？或是改變觀感？

預計採行的作法會有什麼結果？

時間排程為何？

行銷經理和廣告經理替目標訂下三大標準：

明確具體（Specific）

可傳達的（Communicable）

可測量的（Measurable）

明確具體

目標必須清楚完整，而且不會帶有一絲疑問。報社的編輯部門決定製作一份週末副刊，將在三月一日星期五首度與報紙一併發行，產品和時間的目標都十分明確。若要在年底前訓練一群員工學會操作排版軟體InDesign，訓練內容和時間的目標也要清楚明瞭。

可傳達的

目標必須謹慎地呈現，以形成、架構訊息，而且這些訊息自然需要引起公司鎖定消費者的興趣。

公司的管理團隊必須先設定內部的準則和目標，再來處理和外部的溝通事宜。

可測量的

目標需要接受測量和評量。溝通的結果必須符合目標的設定。週末副刊是否過時了？訓練團隊是否能夠運用InDesign的技巧？

目標可分為兩種：量性（quantitative）和質性（qualitative）。量性目標是「七成五的員工都必須謹記公司的任務陳述」或是「所有市民都必須觀賞城市劇院的戲碼」。

質性目標則是「員工必須對未來常懷抱希望並具有高度自信」。毫無疑問地，測量質性目標成效的難度高出許多，例如：若目標是戲劇應該能提升觀賞者的生命品質，這就很難測量。

研究

進行分析和設定目標都必須佐以證據，因此廣告經理會分派員工進行研究。

量性研究

研究多少人購買並使用某項物品，以及該物品的市占率是多少。

質性研究

質性研究包括：分析消費者心理以及其他更抽象的議題，例如：對一項服務的認識、先入為主的想法、感受和態度等。

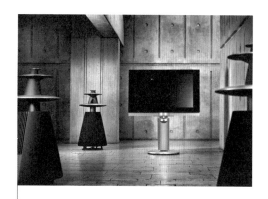

音響公司Bang & Olufsen鎖定的目標族群不僅崇尚他們的高度技術,更欣賞他們的卓越設計。

問題檢測研究（PDS）

問題檢測研究（Problem Detection Studies）是一種常常可見的研究方法,該研究探討某一群人試用某產品遇到的問題。進行此種研究輕而易舉,因為大家都愛抱怨。

┃TARGET GROUP
目標族群

公司的目標族群代表廣告經理本來希望接受訊息的對象。他們是誰?可以藉由以下問題試著了解:

誰可能需要我們的產品?

我們的產品和服務能解決什麼樣的問題?

目標族群在哪裡?

我們之前有過什麼回應?

誰是我們的消費者,為什麼?

誰不是我們的消費者,為什麼?

我們設定的目標族群使用媒體的習慣為何?

定義目標族群

這個步驟讓我們更容易去選擇媒體,也提供了之後腦力激盪的基礎,因此是個非常重要的步驟。重要的考量因素有目標族群的性別、年齡、教育、收入、休閒嗜好、住房類型和所在地區。這些項目稱為人口結構（demographic）的變項,呈現出目標族群的概況（例如:年齡介於二十歲到四十歲之間,對服裝、運動、文化有興趣的女性）。

為了獲得更深入清晰的了解,廣告經理必須在分析中加入心理特性（psychographic）

宣傳廣告若落入窠臼,產品就很難成功銷售。巴黎廣告公司TBWA以獨特的方式呈現PlayStation遊戲機臺,宣傳手法與競爭對手大相逕庭,其中使用了狄米契・丹尼洛夫（Dimitri Daniloff）強而有力的攝影作品。

的變項,包括:政治立場、環境意識、安全感需求、適應能力和避險傾向。藉由這些判斷,廣告經理能釐清幾種不同的生活型態──例如:狩獵小屋的男主人喜歡在西科羅拉多(Western Colorado)打獵。有些族群會成為主要的目標族群,有些則成為次要。一套簡單的淋浴系統本來主打業餘航海的人,但也可能吸引狩獵小屋的主人,因為他們也有清潔盥洗的需求。

除此之外,有些人會對行動或購買有提議權(initiative),廣告經理也必須思考如何吸引這群人。提議購買和實際掏錢,不見得是同一個人(例如:滅火器──是由工作的安全人員提議購買,最後再由財務經理批准)。其他情況下,某些人能夠影響(influence)握有實際購買權的人,這時去吸引那些具有影響力的人更為有效(例如:DVD放影機──十幾歲的青少女拉著父母去購買)。

調查研究

企業投資在研究消費者上的金額大得驚人,當然,一定得瞄準正確的市場。進行市場研究的人員拿著放大鏡檢視我們,並且依照唯心論和唯物論將我們分門別類。

讓我們來看看有哪幾種族群(不同族群的大小,依不同國家而異)。

有一大族群是保守者(preservers),他們重視傳統和心靈價值。另一族群是愛慕虛榮者(status hunters),他們渴望和自己速配的產品和名聲。汲汲營營者(climbers)追求財富和影響力。引領潮流者(trendsetters)和喜好嚐鮮者(early adopters)數量稀少,但他們勇於花錢,因此也是公司所看重的消費者;他們充滿好奇心並且重視改變。

男性市場目前進入了刺激的階段。比起以前,現代男人投入了許多金錢在服飾和一些傳統上視為女性的產品,例如:肌膚乳液和清潔用品。當一位都會花美男(metrosexual)是天經地義的事,花費金錢和心力在外表上也沒有什麼不好。

模糊或聚焦

重要的是,廣告經理鎖定的目標族群愈大,訊息就愈模糊和空泛。最高指導原則就是:絕對不要將廣泛大眾設定為你的目標族群。

較小範圍的目標族群,可以讓訊息更聚焦和有創意。

刻板印象

經常有人認為，設定目標族群的重要性太言過其實。所有的研究和報告都傾向以刻板印象來描述人群。單舉一個例子來說明，並非所有領退休金的人都是老古板；有些人仍然富有熱情和好奇心，他們也樂於接受新觀念和作法，有些作風甚至讓年輕人和可能提早僵化的世代都瞠目結舌。

不如先以你自己為範例吧！例如：以編輯、廣告經理和設計師的角度出發。從你自己的優勢和劣勢切入，不要過於揣測接收者的個性和特質。其實，最貼近個人的想法往往也是普世通用的。

MEDIUM
媒體

一旦廣告經理釐清目標和目標族群，下個步驟便是選擇媒體。同樣的，關鍵在於問對基本的問題：

目標族群會在何時、何地接受影響？

在什麼樣的情況下受到影響？

是在冰箱空空的時候，還是電視播放電影的空檔？

他們閱讀什麼？觀看什麼？

他們的媒體經驗為何？

我們的商品和服務在不同媒體下，是否會創造不同的體驗？怎樣不同？

順道一問，生命若沒有疑問會怎樣？

主要媒體
MAIN MEDIA

以下是幾種最常見的媒體形式，可以單獨或合併使用。它們大部分報導新聞、散布廣告、提供娛樂，不過也有一些僅用來傳播廣告訊息。

每日報紙（Daily papers）

通俗刊物（Popular press）

專業刊物（Trade press）

電視媒體（TV）

網路（Web）

電影（Cinema）

廣播（Radio）

戶外（Outdoor）

廣告郵件（Direct mail）

每日報紙
DAILY PAPERS

許多人的一天都從閱讀早報開始，報紙成為他們的終生朋友，沒辦法想像沒有早報的生活。住在華盛頓區的人閱讀《華盛頓郵報》（ *The Washington Post* ），住在柏林的人閱讀《時代周報》（ *Die Zeit* ），加爾各答的人則閱讀《印度快報》（ *The Indian Express* ）。許多人選擇報紙和選擇朋友的方式如出一轍 —— 根據他們的想法、政治立場和幽默感來選擇 —— 讀者通常都不樂見編輯擅改報紙走向。

不過報業正在萎縮，曾經風光一時的媒體如今正漸漸崩壞。一八○○年代時，工業化催生出強勢的報業，閱讀報紙的習慣也風靡各地。當時，報業是新聞舞臺的唯一參賽者，但是如今愈來愈多的新興媒體出現，也讓競爭愈來愈激烈。成長快速的免費報紙便是一項新興媒體，這表示了「免費」這個概念已經愈來愈重要。

媒體大亨相信，紙張新聞（耗費紙漿的產物）的風華年代已經過去了，如今是數位媒體的天下。

電子紙張確實存在。這種電子塑膠紙張由輕薄的螢幕組成，可以像普通紙張一樣摺疊或捲起來。電子紙張在兩片塑膠膜間夾著一層薄膜，上面是一片薄薄的電極網絡，正極和負極的微膠囊以液體形式呈現出文本和圖片。電子紙張裝載有讀者想從電腦上閱讀的所有文章，他們只需要舒服地坐下來，然後操作四角的小按鈕，瀏覽的內容或許就是明天的報紙。

但是社會仍舊是惰性堅強的。趨勢分析師可能低估了日報的基本功能，它們建構了我們每天一部分的對話內容，也仍然贏得公眾的信任。分析師一定也高估了人們改變習慣和擁抱新事物的意願。日報已經深植人心，成為大多數人每天的習慣。

若沒有更好、更舒適、更值得信任的媒體取代，讀者似乎還是會仰賴舊有的媒體。至於一九八○到一九九○年代之間出生的新世代，將數位世界視為理所當然，他們已自然經歷了科技的轉換。

每日報紙可分為大報（broadsheets）和小報（tabloids）兩種。

大報

大報指的是較嚴肅、以高消費者為對象的報紙市場，這種大報通常版面較大（約為56公分乘以43公分，也就是22吋乘以17

吋的大小）。不過最近也愈來愈多大報，縮小版面。大報可以是廣告的優良媒體——例如：食品零售商輕易地便可接觸到廣大的市場，旅行社也可以用遠方的陽光沙灘誘惑讀者出遊。不過若廣告經理希望能接觸到廣大的目標族群，選擇大報做為宣傳媒體也所費不貲，而且可能還有印刷品質相對低劣的問題。

小報

眾所周知，小報加工編輯過的內容通常不太足以採信。這些小報衝在新聞業前打頭陣，暫且不論好壞，小報數十年來贏得一場又一場的戰役，拓寬新聞業的舊有界限，抬高了報業的一些標準，例如：敘事、親近、詼諧、速度和宣傳。不過，一般認為這種趨勢和道德、倫理的標準下降有關，人們也愈來愈漠視所謂的「好品味」。

小報也是廣告的優良選擇，可以觸及廣大多元的一般消費性產品的市場。

通俗刊物
POPULAR PRESS

通俗刊物中有許多雜誌，滿足了眾人的需求並提供娛樂。它們是消費者在閒暇時光的消遣，會讓人一再閱讀，且印刷品質通常不錯。

除了極度暢銷、充滿八卦和名人消息的週刊外，還有定期出刊、內容專業的雜誌，例如：藝術或文學雜誌。也有雜誌的內容結合不同領域，例如：同時刊載時尚和室內設計的內容。

永遠都有新雜誌出刊。有些是一次性、實驗性的刊物，以及既有出版品的特別姐妹刊，還有一些是報紙的增刊。

專業刊物
TRADE PRESS

專業刊物通常針對某種行業中的專家，可分為水平（horizontal）出版和垂直（vertical）出版。

水平出版涵蓋的讀者群跨越數種產業，這些讀者可能對經濟有興趣，因此選擇閱讀《經濟學人》（*The Economist*）這種商業雜誌。垂直出版則針對某個特定產業中

的讀者，例如：設計刊物《Eye》。

　　兩種出版類別都是廣告的絕佳媒體，擁有興致盎然且忠心耿耿的讀者、優良的印刷品質，讀者會定期閱讀，而且每次出版的發行量都不少；此外，讀者還常常會保留刊物以供日後瀏覽。

電視媒體
TV

　　「電視就像是現代版本的營火，家人團團圍坐在一起聽故事。」「電視就是直達客廳的訊息渠道。」各方意見不盡相同，不過很明顯地，每個人都或多或少受到電視影響。

　　電視是個完整的新聞媒體，和其他媒體不同的是，電視提供了一個聚會點來處理影響廣大群眾的創傷（九一一恐怖攻擊事件、馬德里爆炸案、海嘯侵襲、倫敦爆炸案、卡崔娜颶風、全球暖化等）。

　　然而，這麼多人只從電視上吸取資訊是件危險的事情；此外，隨著電視頻道數目的增加，觀眾可能僅選擇符合自己世界觀的頻道。

　　公共電視和廣播頻道（通稱國家廣播電臺）試著平衡這種狀況。英國廣播公司（BBC）是目前最大的公共服務電視，擁有五花八門的節目。

　　過去，廣告業者只要打通少數幾個主要的電視頻道，就幾乎能向全國民眾進行宣傳。而現在特定頻道的數量攀升，吸引了所謂的「輕觀眾」（light viewers），這群人根據自身的生活型態選擇觀看的頻道，不讓看電視主宰自己的整個夜晚。這些小眾頻道可能聚焦於財經、運動或文化，對於廣告主來說再好不過了，因為他們輕易便可接觸到產品適當的目標族群。

　　所有的廣告媒體當中（除了網路以外），電視和個人最親近。電視是視覺感極強的媒體，容易為廣告主所使用又效果十足，不只能幫助展示新產品，也能讓觀眾驚喜。電視廣告可以傳達和其他媒體迥然不同的感受。最理想的狀況下，結合意象、影片、音效、配樂、配音所能創造的效果，絕對令人驚豔。

　　電視廣告的長度通常是三十秒，可以分為區塊（blocks）和插入（breaks）兩種廣告方式。區塊廣告是節目與節目中間的一節廣告；而插入廣告則穿插在節目之間，打斷同一個節目的進行。觀眾對區塊廣告

的注意力比插入廣告略低。重要的是，最好將你的廣告放在廣告時段的開頭或結尾，因為一開始觀眾的注意力仍然很高，接近結尾時的注意力也會慢慢拉回來，知道自己觀賞的節目快要開始播放了。

廣告時播放的節目內容也很重要。連續的暴力影集或電影對廣告主沒好處，這些節目會干擾觀眾，迫使他們產生強烈的感受，如此便會削弱廣告訊息的影響和印象。

轉臺（Zapping）是當廣告和預告出現時，用搖控器轉換頻道的動作；這讓廣告主十分頭疼。而且很多觀眾不只在廣告出現時轉臺而已，他們想要完全避開廣告，所以選擇在網路上觀看可自行訂閱的電視。或者，他們也可以購買一臺數位錄放影機（DVR），這種硬碟式DVD錄放影機擁有快速跳過的功能，節目開始放映時便可使用。這個功能讓觀眾可以跳過所有的廣告，自由觀賞喜愛的節目。

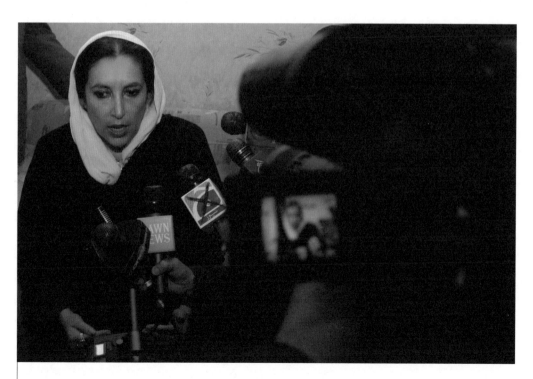

電視螢幕上播出令人驚恐的關鍵事件——例如：本圖是巴基斯坦前總理碧娜芝‧布托（Benazir Bhutto）回巴基斯坦前的訪問照片，她隨後遭到暗殺。

置入性行銷

面對觀眾快轉、抗拒廣告的行為，廣告公司能怎麼辦呢？

產品置入性行銷可能可以解決這個問題，因為這種行銷手法不如廣告時段那般單刀直入。置入產品主要使用於宣傳商品上面，而且有三種方式可以進行。首先，觀眾會在節目中或是某個公眾場合裡**看到**（see）產品。再來，可以用話語輔助，例如在對話**中說出**（said）產品的名字——詹姆斯・龐德說：「這就是歐米茄（Omega）。」最後，可以在不同的場景之**中使用**（used）產品，例如：刮鬍子、化妝、開車的時候。

不過毫無緣由地拍攝摩托羅拉手機的特寫，電視觀眾似乎已經對這種伎倆生厭了。有人認為，過度的置入產品很快就會過時了，這實在是種笨拙又太明顯的宣傳手法；不過，廣告歷史上也有成功的案例。六十年前，亨弗萊・鮑嘉（Humphrey Bogart）在電影《北非諜影》（Casablanca）當中從片頭抽菸抽到片尾，將抽菸提升到了藝術的層次，也讓香菸公司大賺一筆。據說這部電影讓許多人點燃第一根菸，是菸草歷史中最輝煌的一頁。不過我們知道凡事都有其代價，鮑嘉後來死於肺癌。

節目編排

如果置入性行銷也不管用了，觀眾未來該期待些什麼？公司必須想盡辦法以新的方式不留痕跡地廣告，讓觀眾感覺不出任何廣告的跡象。新的作法就是廣告性節目——或稱AFP，廣告主資助的節目（advertiser funded programming），也就是由廣告主製作整個節目。公司製作的節目當中，讓產品多少扮演一下重要且明顯的角色。這些節目沒有廣告時段，這些節目本身**就是**（are）廣告——《客房服務》（Room Service）是關於室內裝潢的節目，而這個節目其實是由一家販售油漆和建築產品的公司所資助和製作。新聞界也有類似的發展（「社論性廣告」就是結合廣告和社論的文章），廣播和書籍當中也不乏這種現象——更不用說還有部落格，當中也可能潛藏著廣告和公關訊息。

前方還有什麼新可能等待著我們這群媒體消費者呢？或許產品銷售全世界的跨國企業會自創電視頻道，自行製作新聞、娛樂和兒童節目。美國禮卡公司賀曼卡（Hallmark）在這方面經驗老到，該公司

擁有同名的娛樂頻道，屬於電視套裝頻道中的一臺，全球皆可收看。

或許不久以後，我們走進某間鄉村學校的教室，會看見牆上貼著一張奇怪的海報，上面有著英文字母表。更近一點看，我們會發現某些字母看起來有點怪怪的，這樣說還客氣了。「A」看起來像是法國航空（Air France）標誌裡頭的「A」，「B」看起來像拜耳（Bayer）公司的「B」，「C」來自美國有線電視新聞網（CNN）的「C」，至於「K」則是家樂氏（Kellogg）紙盒上的「K」。新世代將會這樣學會閱讀。

第二代電視

不過，有件事是千真萬確的，那就是人們的媒體使用習慣日新月異。觀眾從被動消極變成主動積極，不但介入選擇所要的內容，甚至參與創造媒體的內容。

這種參與可以稱為溝通式電視

大型跨國公司甚至將攻占學校的字母表……

（communication-TV）或共同創造（co-creation），觀眾可以提供電視節目文本或圖片，或是直接上傳影片到報紙的網路電視網站。第二代電視的時代已經來臨了，接下來就是電視的第二個世代粉墨登場的時候。

全球資訊網
WORLD WIDE WEB

互動式媒體在傳送新聞、資訊、教育、行銷和廣告方面，也扮演了重要的角色。

光碟和數位光碟

輕薄短小的光碟包含了大量的資訊——例如：博物館導覽和參考書籍，以教育性和聯想性的方式提供資訊。大型公司內部進行的許多教育訓練會使用光碟。光碟也可用來製作公司簡報和產品型錄。

光碟的商業使用也會自然增加。另外，電腦遊戲和角色扮演的遊戲愈來愈廣受歡迎，最後會不會取代小說和電影呢？

網際網路

接下來要介紹最有趣的互動式媒體：全球資訊網，也就是溝通全球的電腦網絡，我們稱之為網際網路（the internet）。網際網路本來是連結美國國防部所有資訊的巨型網絡，本意是在世界大戰時握有先機。

一九九五年時，全世界都驚覺網路媒體的強大力量，那是將訊息傳遞到全球最快的方法。如今我們面對的是一場完全不同的戰役，除了在科技技術上必須一較高下之外，還必須爭奪全球公民的喜愛和消費，而網路的重要性不言而喻。

差異

網路和其他媒體最大的差異在於它的全球性、開放性和即時性。網路不受到地理的限制——汪洋大海或險峻高山都不是阻礙——因此網路確實是一個全球性的（global）媒體。使用者可以一邊享用早餐，一邊同時閱讀英國《衛報》和法國《世界報》。

義大利北部的小型印刷廠可以製作網站，服務身處於義大利維羅納、埃及開羅、澳洲柏斯等地的客戶。網路是全球性的（global）。

網路也是全年開放的（open）。客戶想

在亞馬遜線上書店（amazon.com）購買書籍或是在蘋果線上公司（apple.com）購買iPod都可以，不需要聆聽惱人的語音訊息，也不會因為總機下班了就得不到服務（不過網路下單之後，還是要等一陣子貨品才會送達）。

網路還是即時的（real time），所有改變都能立即更新（不過當然還是有很多的網路垃圾，就像地球外面圍繞的太空垃圾一樣）。

網路讓我們可以僅透過少數中介或不需中介，就能跨越國界進行全球消費。消費者的力量增強，可以四處比價和進行互動，也更有機會影響商品或服務的價格。另外由於網路的普及，更多人得以獲取知識，讓學習不僅是大專院校學生的專利，感謝網路。

快速

地球村裡的一切事物都瞬息萬變。丹麥報紙才剛刊登了一幅穆罕默德的諷刺漫畫，由於照相手機和電腦科技的進步，這幅漫畫立即散播全球，導致好幾個國家的大使館遭到抗議分子焚燒。所謂的快閃族（Flash mobs）就源自於網路連繫眾人參與抗議的作法。

新穎的媒體科技確實好處不少，但有人也認為有不少壞處。回顧歷史，印刷術的進步，在歐洲引發了宗教衝突；電影和廣播的發明，衍生了法西斯主義；行動電話的普及，帶來了人際疏離和許多以訛傳訛的無稽之談。某些經過選擇的資訊遭到扭曲，幾秒之內便散布全球。某些國家政府控制媒體並限制言論自由，如此一來不同族群便更難相互理解。

網站

在地球村的時代，大家似乎不再會在特定的時間和空間進行定期的人際互動；那麼，大家都怎麼互相接觸呢？答案是透過網站交流。網站主要包含一個首頁和幾個次頁，彼此都以內部連結相通。網站也可以包括其他網站的連結——就是外部連結。

企業網站（corporate site）呈現了公司的產品和經營重心。宣傳網站（campaign site）幾乎都更為吸引人，因為它們都和某些特定活動連結（像贊助一般遊艇），或要藉此宣傳（例如新雜誌要發刊）。

網路是絕佳的廣告媒體，單憑自己就能

包辦整場宣傳；例如：發表新車款，汽車經銷商能做的，網站也都能做，包括：比較不同車款和檢視內部構造……不過可能無法測試引擎就是了。

某些公司和消費者的接觸可以在功能導向（function-based）的網站上進行，客戶可以輕易完成服務（例如：訂購一臺銀色金屬漆、特殊配備的房車，或是在佳士得拍賣網上競標安迪・沃荷的早期作品）。此外還有資訊密集的經驗導向（experience-oriented）網站（漫步於西班牙畢爾巴的古根漢美術館）。

電視廣告宣傳範圍廣大，網路是一個理想的電視廣告補充管道，可以提供深入的資訊和回答問題。愈來愈多的廣告主投入許多資源在網路廣告上，也讓網路商機無窮。許多人開始質疑電視廣告的效度，他們認為不出幾年網路廣告就能取代電視廣告了。網路擁有許多優點，不過可測量性這一點讓網路超越其他所有媒體。網路標題的每次點擊和搜尋引擎的連結，都有紀錄；甚至還可以監測幾次點擊，會有一筆成交。

由於可以安排搜尋關鍵字，搜尋引擎也成為廣告利器。例如：某人家裡的洗碗機壞了，於是他上谷歌搜尋白色款式，結果顯示了一些可點閱的清單，下方就是廣告商贊助的連結廣告，出現非常吸引人的產品。

橫幅標題

網路訪客到處都能見到橫幅標題（也就是網頁上的小幅廣告），連報紙的線上版都有。無一版面得以倖免。那些廣告閃動著、乞求著得到注意力（有時候只是徒勞無功），而互動式橫幅標題（interactive banners）需要訪客用游標點閱後，才會動起來。

入口網站

入口網站像是廣大的市場，通常會包含搜尋服務。許多入口網站同時提供免費瀏覽、email、新聞的功能，還包含各式各樣的網路商場，以及其他五花八門的服務。

垂直網站

這些網站擁有特定目的，服務某一群興趣相同的人，例如：喜愛歌劇的人，或是一九五〇年代偉士牌（Vespa）機車的粉絲。

線上新聞和部落格不再是對讀者說話，而是和讀者對話，在彼此之間產生交流並改變新聞的呈現方式。

商業入口網站

　　這些網站主要是以公司對公司（B2B）的方式運作，例如：一家鋼鐵公司提供電冰箱需要的組件。

內部網路

　　許多公司會使用內部網路，這些網站專門設計給員工內部溝通使用，不對外開放。

外部網路

　　這些網路提供資訊給特定的外部人士，例如：某些客戶或供應商，他們可以透過登入取得網頁訊息。

線上新聞

　　大部分的印刷報紙都有線上版本，吸引更多讀者在網路上閱讀新聞；交叉參考印刷、電視和手機資訊的現象也愈來愈普

遍。這就稱為多重管道出版（multi-channel publication）。

線上新聞漸漸發展成網路電視和行動電視，在新聞和廣告中使用影片，目的在於讓新聞當中附加許多連結，讓讀者可以自行勾勒出事件的完整樣貌——網站很明顯地是和（with）讀者互動，而不是對（to）他們講話。

線上新聞也提供訂閱服務（RSS），持續提供讀者最近的更新。讀者訂閱時只要提供一個關鍵字——例如：空間（space）這個字，一旦有相關主題的文章出現，讀者就會立即收到附有連結的email——例如：一篇名為〈倒數計時開始了〉的文章。

部落格

記者常常會在自己的部落格上書寫特定的主題，因為平面報紙或網路新聞不見得有足夠的版面。部落格紀錄了記者在自己網站上按時間順序發表的文本，部落格有許多種不同的類型，最常見的如下：

＊私人心得（Private）：

描述平日生活中的柴米油鹽醬醋茶。

＊發燒友（Geeky）：

針對特殊興趣建立的小眾平臺。

＊政治運動（Political agitation）：

針對特定議題蒐集資訊，例如：政府貪汙報告或世界遺產名錄應該新收錄什麼內容。

＊新聞評論（Journalistic）：

針對廣大觀眾，各式各樣的主題都有可能，從保護熱帶雨林到打擊恐怖主義。

通常這些部落格會變成記者個人的網路新聞臺，於是一位新型態的記者由此誕生，稱為獨立記者（solo），即solo journalist。這些記者不用被囚禁在報社辦公室裡，只要帶著筆電、手機、相機或錄影機，就可以自由地走訪世界各地。

然而，並非人人都樂意擁抱部落格。部落格的數量每天都在增加，彰顯出言論自由的可貴；也因此由國家機器管控媒體的政府便無法繼續獨占資訊，這些政府的反應是封鎖網站和逮捕部落格主。儘管部落客藉著迅速變更IP位置來反擊，但由這種情況看來，言論自由仍是前途堪慮。

新時代，新媒體

關於未來，唯一可以肯定的是更多的變動。年輕的一代立場鮮明，他們問的問題也很難回答；那些坐在桌前、老派頑強的記者和攝影棚裡身經百戰的主播大概都不知該如何應對。

我們只要打開電腦就能看得到許多新聞了，幹嘛還要閱讀印刷的報紙？

我們可以任意下載喜歡的音樂，幹嘛還要去唱片行買CD？

我們可以自由下載或在網路上收看影集和電影，幹嘛還要苦苦等候電視臺播放？

我們可以和興趣相投或觀念相近的人討論時事，幹嘛還要閱讀新聞評論呢？

第二代網路

網路不斷與時俱進，如今已經延伸為第二代網路。軟體更新和開發等方面，都讓使用者覺得網站更容易使用，也更能迎合不同的需求。你不需要是個科技怪客，也能架設自己的網站，把自己的歌曲放在MySpace，或是把自己的影片上傳到YouTube。

MySpace是個社交網站，有些沒和唱片公司簽約的音樂人用MySpace讓更多人聽到自己的音樂。這個網站日後迅速爆紅，讓許多已經頗具知名度的音樂人也開始使用；結果讓粉絲和明星之間不再隔著一道鴻溝，界線也漸漸模糊。在Youtube（屬於谷歌所有）網站上，人們可以觀賞自己和他人的影片，每天都吸引大批訪客。

廣告界裡也有愈來愈多自行製作的情形。某間航運公司曾經舉行一場網路宣傳活動，鼓勵大家上傳自己跳舞的影片；這個網站隨後成為波羅的海最熱門的舞池，公司的目的本來就是吸引大量訪客參觀他們的網站。獲得最佳影片的參賽者可以獲得一趟免費的紐約之旅。網站的訪客在此就成了最佳的藝術總監和文案人員。

電影
CINEMA

電影院中的燈光慢慢暗下來，眾人嘰嘰喳喳的聲音也漸漸轉弱，大家都很期待接下來的電影；但是對於電影產業本身的期待卻不怎麼高，因為廣告正以緩慢卻肯定的步伐離去。每年的觀影人數都在遞減，因為現在有了其他觀看影片的管道。一直以來，二十五至三十五歲就是電影主

若能在熙熙攘攘的城市中創造強而有力的畫面——不管是左圖的紐約或右圖的吉隆坡，牆面和人行道仍然能成為傳遞訊息的有效空間。

要的觀眾群，如今也是這個年齡層的人轉向下載電影一途。

廣播
RADIO

廣播是個絕佳的新聞媒體，因為廣播記者只要一技在身，就能立即趕到現場進行訪問。廣播是個容易收聽的媒體，聽眾可以一邊聽廣播，同時一邊煮晚餐或一邊燙襯衫；只有一個人的時候，廣播還是最佳良伴。

不過當用廣播做為廣告媒體時，廣播常常淪為背景噪音，這是廣播的一項缺點。同時，好的電臺節目可以提供娛樂、震撼效果，更可以在聽眾腦海中留下深刻的印象。因此，電臺廣告可以說是電視廣告的最佳互補和延伸。

相對來說，廣播是較為便宜的廣告媒體。許多聽眾甚至承認，他們寧可收聽電臺廣告，也不要聽電臺主持人嘮叨。

戶外廣告
OUTDOOR

戶外廣告包含固定式和移動式兩種。

大型的固定（fixed）告示板裝飾了城市建築的牆面；鄉村主要道路旁的小山丘上，也可見到告示板的蹤跡。許多人認為告示板是環境汙染的一種，將屬於大家的公共空間商業化；但也有些人對於大屏幕上經常出現的娛樂性訊息感到有趣。

舊式的黏貼海報很快成為過去式，取而代之的是大型數位螢幕上不斷變換的連續鏡頭，這些螢幕彼此連接到網路，由一臺中央電腦控制。舉例來說，地鐵（以及通勤火車和計程車）的廣告訊息可以每兩個禮拜更換一次，或者也可以每十五秒鐘就變換。

移動（moving）廣告可以貼在公車上，如此一來便具有地理上的彈性；白天針對市中心的目標族群宣傳，隨著路線轉到郊區向另一群人宣傳；廣告經理自然必須考量進這一點。這種廣告必須傳遞內容極短、容易吸收和處理過的訊息。這的確是項挑戰。

廣告郵件
DIRECT MAIL

廣告郵件大概是最惹人厭的媒體，很多人都對那些浮誇俗豔的廣告深惡痛絕，偏偏每天一開信箱就會堆滿這種文宣品。

廣告主的想法不同，他們認為廣告郵件具有彈性和選擇性，可以針對每一種目標族群量身訂做，而且還可以附加驚喜、精彩的產品展示。

HOW ARE MEDIA CHOSEN?
如何選擇媒體？

為了接觸到各個家庭，廣告經理選擇在主要早報中刊登廣告，另外結合電視廣告。

數百名滿懷希望來釣魚客聚集在大城市的河流旁，這時就適合販售捕魚工具的小型公司上前發放手寫的小傳單。

再來看一個精密複雜的科技產品（高科技的新式錄影機），這個產品的最佳媒體是專業刊物。戶外廣告不適合宣傳一套無所不包的保險服務（例如：創意的退休金

藝術家夫妻檔，克里斯托和珍克勞德在紐約中央公園的裝置藝術作品《眾門》（*The Gates, 2005*）影響甚鉅，然而只有紐約市民得以觀賞那陽光下閃閃發光的藏紅色藝術品。

計畫），因為這種服務無法一言以蔽之或一圖以秀之，比較好的選擇是電視廣告搭配宣傳網站。

四大關鍵思考點

可及範圍

這個概念意謂著公司要思考廣告能接觸到多少人，例如：在一片住宅區中使用特定媒體宣傳，會有多少人看到。

頻率

這涉及廣告的頻率應該多密集。日報每天都可以影響目標族群；不過專門銷售泳具的公司，只要在夏天前宣傳就好。

效果

廣告訊息的溝通強度和效度。舉例而言，一份小報的影響力就比某公司的內部通訊大很多。

時間

　廣告宣傳必須符合季節需求。一系列宣傳釣魚的文章適合在暑假前刊出，但八月天可不是宣傳厚重羽絨衣的好時機。此外，搶在競爭者的前頭也很重要，例如：搶先發送旅遊手冊，這樣消費者就會優先考慮你的產品。

你必須選擇

　我們都知道，你不可能得到世界上的所有東西。廣告經理若專注於以上四項的其中一項概念，他就必須放棄其他三項概念。創造一個驚天動地、攫取眾人目光的作品，像是克里斯托和珍克勞德（Christo and Jeanne-Claude）在紐約中央公園架設的巨型裝置藝術品，熠熠發光的藏紅色布料令人印象深刻，但卻僅能接觸到少數觀眾。若是在日報上大量刊登許多小型廣告，的確可以提升宣傳的曝光頻率，但可惜的就是影響力不大。

　頻率高通常表示密集地在廣告或電視重複曝光某個單位。如果廣告訊息強烈（即便目標族群感到有些厭倦），重複也沒有關係；不過還是要注意：平淡無奇的廣告即使播放兩三次還是一樣枯燥乏味，最後目標族群可能會失去興趣，甚至厭煩不悅。這樣的話，與其花錢重複播放相同的廣告，不如將資源投入研發新穎、有創意的廣告，還更能傳達訊息。

　讓消息遠播的第一步，想當然耳就是決定你的消息。這將在下一章討論。

SUMMARY
擬定策略

「向肉類說再見吧！」

整體策略（**OVERALL STRATEGY**）

概述了行銷計畫的組成，包括：

分析當前情況（analysis of current position）：公司當前的情況為何？

目標（Goal）：公司想要成為怎樣的企業，站上怎樣的地位？

行銷策略（Market strategy）：如何達到目標？

檢查、評量和後續追蹤（Checks, evaluation and follow-up）：成果如何？

品牌（**BRAND**）

品牌就是外在世界對於一家公司和其產品的經驗和想法。

溝通準則（COMMUNICATION CRITERIA）

區隔（Segmentation）：選擇投入於某一部分的市場。

定位（Positioning）：選擇在市場和消費者心目中擁有清楚的定位。

概念（Concept）：以長期、不受限於媒體類型的方式形成概念並付諸行動。

宣傳（Campaign）：從一個創意延伸出適合幾種不同媒體的宣傳手法。

單位（Unit）：為個別單位（一個節目、一則廣告、或一次電視曝光）形成和設定一個創意：。

溝通計畫（COMMUNICATION PLAN）/ 廣告計畫（ADVERTISING PLAN）

目標（goal）：可以是量性目標或質性目標。

目標族群（target group）：公司想要接觸到的消費者族群。

媒體（medium）：報紙、電視、網路。

訊息（message）

預算（budget）

時程（schedule）

評量（evaluation）及後續追蹤（follow-up）

後四項重點將於下一章討論。

5
MESSAGES

發送一則有效的訊息

「輕聲訴說……」

成功之鑰在於穿透紛擾雜音。我們叫喊得愈大聲，我們的聲音就愈響亮。市場的小販都知道這一點，媒體工作者大概也心知肚明。

然而，大眾媒體叫嚷得愈大聲，就會產生愈多噪音，結果就是過猶不及。接收者開始聽而不聞、視而不見，甚至在毫無感覺的情況下被影響。這時候，強而有力的聲帶也起不了多大的作用。重點是需要鏗鏘有力的訊息，即便是一句輕聲訴說，也能穿透周遭的嘈雜噪音。

因此，如何形成和設計訊息便成為關鍵，如果訊息沒有妥善傳達，所有的策略工作都會付諸東流。

我們已經談過如何設定目標、鎖定目標族群和選擇媒體，現在讓我們從頭開始談論訊息。

無論是在新聞、廣告或是足球場中，都需要強而有力的訊息才能穿透四周的喧囂雜音，有時候即使只是輕聲細語，也能傳送出強大的訊息。

MESSAGES
訊息

首先，我們必須了解目標族群的需求（needs of the target group），通常是與生俱來的渴求，想要滿足某種空乏，可能是逃避某些事物或取得某些事物。我們必須要吃飯喝水才能存活，我們需要屋簷以遮風避雨，而我們的性慾也不時需要滿足。一九五四年，行為科學家馬斯洛（Abraham Maslow）出版了《人性的需求層次》（Hierarchy of Needs）一書。書中描述人類的一生在不同的需求層級裡頭上上下下，上述種種便是第一層的生理需求，非常基本和具體；慢慢往上的層級則是安全需求、社交需求、尊重需求及自我實現需求（金字塔的頂端需求）。

今天的商業世界中，公司提供的產品及服務必須符合這些需求，因此廣告經理和傳訊者努力指出這些需求，並且傳達訊息說明他們的產品可以滿足這些需求。寢具製造商自然而然地會談到我們對睡眠的需求，而眾家服裝品牌則在性慾上大做文章，來引誘我們購買。保險和信用卡公司都明白，我們對安全的需求極大。至於酒商則對我們的社交需求知之甚詳，因此會秀給我們看一些小酌幾杯的好地方（沙灘上、營火旁、吧檯邊）；行動電話業者提供簡訊服務，也是同樣的道理。至於尊重和自我實現的需求，經理人才訓練公司非常了解（如何成為更好的老闆），威尼斯嘉年華會也會善加利用（來水之都尋找自我）。新聞讓我們對世界拓展視野，電視節目則提供我們嶄新的體驗和娛樂。

然而，有許多人想提供產品或服務來滿足需求，但實際上存在的需求卻很有限。公司之間競爭激烈，同時都在想著如何創造或喚醒消費者的潛在需求。這並沒有那麼容易，雖然我們生命裡存在各種層次的需求，必期望得到一一的滿足，但是需求

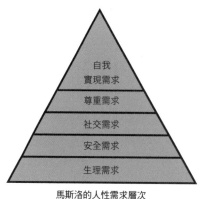

馬斯洛的人性需求層次

對大部分的人來説，自我實現是人生的最高目標，包含了個人生活和專業領域兩部分。

能不能被滿足，是受到外在條件的限制。當然，新產品還是能激發我們的需求。畢竟我們都只是血肉之軀，不滿足的清單永無止境。

若是廣告經理看見了某種需求（例如：想要旅遊）剛好打中了許多人的心，同時又有相對應的產品（嘉年華假期），那麼目標族群便隨之應運而生（中年夫妻、兒女皆已自立門戶、兩老的手頭非常寬裕）。若是很清楚目標族群的特性，廣告經理也能掌握他們使用媒體的習慣，進而

選擇適當的媒體（日報的旅遊版，或是娛樂版也值得一試？）一旦接觸到目標族群，便要盡可能清楚明確地滿足他們的需求（透過刊登吸引人的嘉年華照片）。

論證的技術
ARGUMENTATION TECHNIQUE

所謂的論證便是道理、説明和思想的訓練，我們可以利用論證來説服或勸誘他人。若是發送者沒有達到目的，補救措施是修改論證，而不是如許多人所想的（前面也有提過）：拉高音量。

劃定界線

發展論證之前，第一個步驟便是劃定界線：劃下一條線，決定哪些要包含於內，哪些要剔除在外。就這麼簡單。若故事漫無目的地蔓延下去，訊息永遠無法傳遞給接收者——發送者必須知道何時喊停，判斷如何呈現一個好的論證，並用直覺感應還有哪些相關。要小心呈現太多事實，卻提供太少背景脈絡，同時也要留意廣納太多，刪減太少。威尼斯嘉年華會的網站應該充滿神祕氣氛、戲服和航行於威尼斯運

河的貢多拉（gondolas）小船；例如來自穆拉諾（Murano）的巨型玻璃藝術品或是雙年展的驚人藝術裝置，就不需要出現在威尼斯嘉年華網站上。

架構

文本和圖片的呈現必須包含一套架構、設計和模式，藉以強調訊息。嘉年華的整體定位為何？由誰講述旁白，用什麼觀點？適合讓卡薩諾瓦[1]歡迎大家，進而設定活動的基調嗎？還是應該由他的男僕代勞，將主人的嘉年華服飾一字排開，準備讓主人盛裝出席傍晚的慶典呢？使用全知全見的旁白，加以點綴訪談，這樣是否能吸引人呢？或是以對話的方式呈現，讓貢多拉小船的船夫和要去嘉年華會玩樂的人交談，最能吸引遊客造訪不斷下沉的水都呢？

網站設計師使用的兩種嚴謹架構——線性和樹狀，或較自由的——網狀架構，在此也可以派上用場（事實上，所有類型的視覺傳達，都可使用這幾種架構）。

簡單的線性架構適用於文章、文宣、海報和影片，可依照時間順序排列——抵達機場、登上汽艇、入住旅館，或是按照字母順序呈現——抵達（Arrive）、登船（Boat）、卡薩諾瓦（Casanova）。

較為深入和精細的樹狀結構則適用於宣傳手冊及網站，可依照主題呈現——交通方式、住宿資訊、服飾租借，大主題之下再細分出子項目——交通方式：飛機、火車、汽船；住宿資訊：青年旅舍、標準旅館、豪華酒店；服飾租借：女性服飾、男性服飾、孩童服飾。

可以用地理區域來呈現相關機構，可能會列出聖馬可（San Marco）和里亞爾托（Rialto）的旅館資訊、服飾特色和相關活動。也可依照興趣來呈現相關機構——音樂、晚宴、舞蹈秀。甚至可以按照國籍來組織資訊——威尼斯人、義大利遊客、外國旅客。

不過，很少會使用網狀結構來呈現。只有比較隨興自由的網站才會使用——例如：描繪威尼斯的絢爛吸引力。

論證

現在發送者已經釐清接收者的需求，也劃定了訊息的界線和決定架構。接下來，就要建構實際的論證來打動接收者的心了。

譯註1. Casanova（1725-1798），出生於威尼斯的義大利作家，生性風流。這裡指的是扮演這位大情聖的美男子角色。

找到論證來說服我們騎自行車去登山時戴安全帽，可能難度不高——但若場景換到城市裡，這項任務就艱鉅許多了。

論證可分為主要論證——安全帽可以減輕自行車意外時的頭部傷害，和支持論證——自行車意外中常見的頭部傷害，支持論證可以加強主要論證來說服接收者。

無論是何種論證，經驗老到的講者都可利用修辭技巧加以強化。修辭技巧包括：訴諸風氣（ethos），加強可信度（credibility）——醫師指出，頭部傷害通常後果嚴重，彰顯標誌（logos），或是舉出邏輯（logic）——今年有兩百五十名自行車騎士沒戴安全帽而受傷，運用感傷（pathos），或是訴諸情感（emotion）——

下次遭殃的可能就是你。

眾人皆強調以理性的論證來說服接收者，但其實在做決定的過程中，感性的力量不見得會輸給理性，（試圖）保持客觀的論證不見得會比主觀的論證來得具有說服力。接收者往往樂意根據非理性的直覺下判斷，例如：渴望、幻想和好奇。

究竟是如何運作的呢？簡而言之，接收者首先認同並且選擇一個立場，這是他覺得勝過其他選項的立場——我想要戴安全帽來避免傷害。但事情還沒完，根據選定的立場，他會整理並評估個人和他人的反

對論證——戴安全帽看起來很蠢（不過在巴塞隆納的騎士似乎戴起安全帽來也滿有型的）。於是演變成優點與缺點之爭，最後兩種結論都有可能；不過若是一開始就選定立場會較占優勢。接收者選了一邊之後，就會忽略該選項所有的缺點。他將排除所有反對聲音，整合自己的立場並做出決定。

一面倒還是兩面兼顧？

一面倒的論證當中，發送者僅強調優點，這是很常見的論證手法（也沒人會因為這樣有失公允而夜不成眠）。但風險在於，接收者早就看過太多宣傳，每家自行車品牌都宣稱擁有最完善的配備，而每家報社也都吹噓自己擁有最多讀者。

兩面兼顧的論證較為少見，發送者將優缺點併陳——通常也會對缺點做出反駁。這樣的作法顯得真誠而直接，通常會為人所稱許（只要不是譁眾取寵就好）。買東西顧品質，荷包只會痛一次。

不只一項論證？

最理想的訊息僅含一項主要論證。但如果不只一項論證，也就是說有好幾項支持論證的話，怎樣的排列順序會有最棒的效果呢？

根據經驗法則，應該先提出最強而有力的論證，第二有力的論證留到最後，中間則穿插較弱的論證。另外常見的作法是，在最後總結或重複有力的主要論證，例如：在文本的最後一段、結尾的地方或是標誌旁邊的標語處。瑞安航空（Ryanair）：便宜機票飛透透。

誰來下結論？

由誰來下結論必須定清楚：發送者還是接收者？經驗法則是讓接收者自己下判斷比較好。讓接收者有參與感和扮演主動的角色很重要，引導他們自行釐清訊息。例如：呈現一張辣椒的照片，發送者說：「減低您的暖氣帳單，選擇我們的火辣辣炒菜鍋！」「啊哈！」接收者自然不禁喊一聲讚。

ADVERTISING MESSAGES 廣告訊息

劃定界線和架構都已審慎地明確定義，

論證也已經修飾妥當，初步的準備工作都已告一段落。現在是安排訊息的時候了，訊息能夠連結發送者和接收者，通常也是溝通中的主軸。具體一點地形容，就是某人想要另外一個人思考某事、了解某事，以及最後採取某些行動。

首先，我們先釐清幾個問題，廣告經理和廣告公司必須能提出答案：

我們的產品能解決什麼問題？

我們的產品給人什麼感覺？

我們的服務能滿足什麼需求？

我們能實現顧客什麼夢想？

我們如何呈現且突出產品的特色？

我們要訴諸戲劇性、恐懼、激情還是熱情？

是要讓理性掛帥，還是感性當道？

我們能給予目標族群什麼承諾？

我們是否能信守這些承諾？如何實踐？

完整地回答這些問題，可以找出方向，決定訊息的類型。廣告當中的訊息可粗分為四種類型：

工具性（instrumental）

關係性（relational）

見證性（testifying）

比較性（comparative）

工具性訊息
INSTRUMENTAL MESSAGES

日常生活中隨處可見工具性訊息，基本的假設是接收者有某個難以解決的問題；產品的特性能夠解決該問題，因此成為有用的工具（instrument）。

工具性訊息的關鍵在於強調（highlight）問題、需求或實現願望。舉例來說：「一而再、再而三地被非法闖入」是強調問題所在；「讓自己能在東京順利溝通」是強調需求；而「逃出都市的水泥叢林」則是滿足一個願望。

發送者必須盡量創造戲劇化的效果，以文本和圖像呈現負面的主題，讓接收者認同這些訊息，因此想起一段驚悚的經驗或是擔心自己的短處。問題愈大，想要解脫和解決問題的渴望就愈強烈。

架構這些訊息的論證必須合乎理性，採用封閉性的說故事技巧，僅提供一種解讀

工具性訊息承諾解決問題：殘羹剩飯全部無所遁形，真空吸塵器的強大吸力連灰塵都能清除得一乾二淨。

的方式。這時必須使用戲劇性説故事技巧（包括：主角及反派角色），利用戲劇三角中的迫害者、受害者及挺身而出的拯救者。

在此脈絡之下，問題本身就是迫害者，而接收者和受害者感同身受。產品或服務則成為拯救者。就像那位身受枕頭和繩索綑綁的年輕人，飽受耳鳴所苦，若是聽覺障礙的相關機構可以獲得研究資金，他也許就能獲得一線生機和希望（請參閱第27頁）。

獨一無二的賣點

工具性訊息適用於產品與眾不同，擁有獨特性質——稱為賣點（USP，Unique Selling Proposition）——或是更適合稱作銷售差異性（selling difference）。例如：絕無可能避開的防盜警報系統，或是教學法獨樹一幟的語言課程，甚至是眼光獨到的房地產仲介人。

強力而有效的工具性訊息告訴接收者他們可以化險為夷，例如：避開一場車禍。夜間開車對於駕駛人和晚上散步的人都很危險，當視線不佳時，駕駛人無法看到行人或動物，而解決之道就是將夜間開車變

成和白天開車一樣安全，BMW創新的夜視系統恰能勝任。此種車款配有特殊的攝影機，裝置在擋風玻璃上，而影像就呈現在駕駛人面前的螢幕上——這就是不錯的賣點。

總而言之，這種訊息應該承諾或傳達以下概念：

解決問題（problem solving）——例如：去汙劑。

避免問題（problem avoidance）——例如：低脂人造奶油。

經濟利益（financial gain）——例如：退休金計畫。

創新技術（innovation）——例如：全像3D電視。

這些工具性訊息含有競爭意味和目標任務。誰會贏？迫害者嗎？還是受害者終將得勝，就像那位遭受枕頭和繩索綑綁的年輕人。

接受者或許會覺得這類訊息十分重要，但是這類訊息又時常顯得過度誇飾或是矯揉造作，因此必須單刀直入、據實呈現和合乎情理。這類訊息需要明確的廣告語言

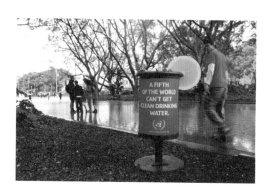

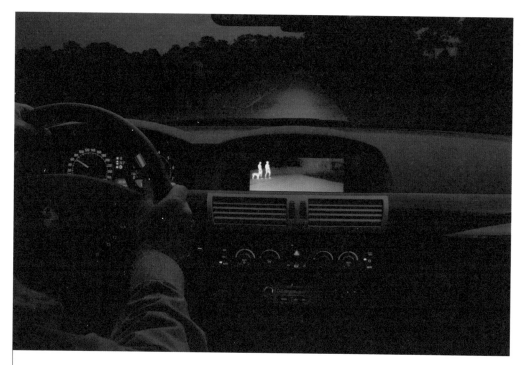

上圖：水汙染對許多人造成生命上的威脅。在世界水資源日這天，聯合國以不落俗套的方式突顯水資源的問題；他們在
　　　垃圾桶上裝飾把手、吸管和檸檬片，強調每個人可以扮演的角色。問題的解決之道在於正確的認識和改變態度。
下圖：嚴重的問題得以解決——BMW的創新夜視系統，降低夜間行車對行人和動物造成的危險。

來傳達，不需要偽裝修飾，但必要時也可加入一些幽默或個性化的元素。

關係性訊息
RELATIONAL MESSAGES

和工具性訊息有著天壤之別，關係性訊息希望證明某種特定商品能提供正向且雀躍的經驗，或是讓人感到幸福或有歸屬感。這種訊息在產品或服務和顧客之間建立了一種關係（relation），希望我們能夢想某種畫面（工具性訊息正好相反，希望我們快從夢中驚醒）。

關係性訊息所用的論證應該基於感性，使用非戲劇性說故事的技巧，而開放式的系統鼓勵接收者也參與其中。

此類訊息的解讀空間很廣，需要接收者的投入。例如：一個女人坐在遊艇上，她全身裹著輕柔的棉被，我們能夠加以解讀：夏日、舒適、天氣宜人、感官享受……

情感的賣點

關係性訊息適用於產品缺乏獨特、實質的特色，無法自然脫穎而出——只能提供情感賣點（ESP，Emotional Selling Proposition）——更理想的情況是，販賣一份感覺。

在鄉村旅遊時，咖啡可以替這趟旅途錦上添花。沿著海灘漫步，呼吸新鮮空氣，再配上一杯咖啡。廣告經理很難說他們的咖啡有某種獨特的風味，勝過其他咖啡業者，因此才要採用這種情感訊息做為溝通策略。

遇到強而有力的關係性訊息時，接收者會想盡辦法讓自己融入理想的（desirable）情景之中，例如：擁有一頓浪漫晚餐，享受佳餚美酒——這樣就是不錯的情感賣點。

總而言之，關係性訊息應該承諾或傳達以下事項：

· 感官的報酬（sensory reward）——例如：優質礦泉水。
· 知性的刺激（intellectual stimulation）——例如：書籍。
· 理想的生活型態（a desirable lifestyle）——例如：品牌服飾。
· 社會認可（social approval）——例如：環保車款。

上圖

下圖

關係性訊息承諾一種幸福感。上圖：一份線上報紙可以提供知性的啟發。下圖：巧克力則滿足了某種深刻的情感需求。

關係性訊息比較強調接觸、夥伴關係和感受——例如：誘人的遊艇旅程——而工具性訊息就較為集中競爭。

這類訊息可說是很重要，但反過來也可說是平淡無奇。然而，產品和接收者之間的距離往往化於無形，讓人不禁受到吸引。對這樣的訊息，放手妥協比起奮力抗拒要容易多了，也許那些批評廣告的人就是在這種情緒之下開砲的。

見證性訊息
TESTIFYING MESSAGES

無論我們面對的是雞毛蒜皮或可能改變一生的決定，我們都需要一些信任之人的支持。在廣告中，發送者可以用一位見證人來支持接收者，幫忙接收者在面對眾多商品或服務而猶豫不決時，可以有個方向。

受人敬重的總經理可以說服消費者，替自家產品的高品質和好處打包票，也在公司或組織的溝通當中扮演舉足輕重的角色。廣受信任的教授或記者也可以幫忙背書，另外許多名人如運動明星、表演者或演員，也常常成為見證人。

我們會相信自己信任之人說的話，如果老虎‧伍茲（Tiger Woods）為某產品的品質背書，我們相信他，因此有可能會花錢購買該項商品或服務。

不過，也不一定要名滿天下才能擔任見證人。廣告經理常常會找平凡大眾擔任此角，若本身就是消費者當然更好，請他們

以紀錄片或是見證文章的方式出現，這樣
的訊息特別真摯可信。

訴諸道德觀念的賣點

有些公司致力於保護動物和森林，為了
我們脆弱的地球而奮戰。例如：電信公司
在自然災害和人為災難當中提供手機，就
對聯合國做出了貢獻。除了獨一無二的賣
點（USP）和訴諸情感的賣點（ESP）之
外，採用倫理價值就形成了訴諸道德觀念
的賣點（ETSP，Ethical Selling Proposition）。

比較性訊息
COMPARATIVE MESSAGES

將您的產品和競爭對手的產品做比較，
這是一種有效率的作法，但接收者必須能
清楚看到彼此的差異。比較性廣告中最常
見的論證包括：產品優勢、價格、出貨時
間和借貸付款方式；當然就本質而言，這
是非常理性而工具性的。

現在愈來愈少產品擁有足以鶴立雞群的
特色，而消費者總是面對相去不遠的商品
和服務，因此訴諸邏輯的比較性訊息也愈
來愈少，多半轉向關係性訊息。

廣告訊息是否真能發揮效力？
DO ADVERTISING MESSAGES GET THROUGH?

這些廣告究竟有沒有用呢？當然有用，
不然我們也不會在周遭的大眾媒體中，看
到一間又一間的大型廣告公司。消費者喜
歡看見幽默、洞見、戲劇張力、個人承
諾、新知識、藝術技巧或是浪漫詩意。

然而，消費者常常會問自己，廣告經理
和訊息的真正涵義為何。廣告中的許多謬
誤造成了大眾困惑，這些錯誤大概可分為
三種：自我膨脹、不切實際的自我形象、
貧乏的產業知識，另外還有對目標族群的
定義食古不化以及墨守某些溝通理論。我
們先從自我談起。

自我膨脹

如今的接收者接觸到愈來愈多自我膨脹
的訊息，讓他們覺得那些公司只對自身感
興趣，對於其他一切都不放在眼裡。

根據他們的說法，演奏廳即將舉辦全世
界最棒的音樂會，而房屋仲介擁有整個城
市最多最廣的優質公寓，這些其實都是自
吹自擂。這種訊息好像對著人家喊叫
「我，我，我。」廣告經理很容易不斷談

論自家產品，有點妄自尊大的感覺。在廣告總是忙於自我吹捧時，接收者想要的是正確的資訊，幫助他們能夠審慎地選擇。

不切實際的自我形象

為了構思出好的訊息，廣告經理不只要努力避免自我膨脹，也要嘗試擺脫不切實際的自我形象，這兩者都是常見的通病。許多公司為自身營造出和周遭世界不切實際、又自我滿足的形象。

也許要由旁觀者來認清事實——例如：外部顧問或是新的董事會成員——如此一來，才能正確客觀地呈現公司形象。正所謂當局者迷，旁觀者清。

威尼斯嘉年華會真的充滿神祕、無限可能和刺激嗎？還是這只是旅遊業者一廂情願的想法？如果碰到下雨天，或是烏雲蔽日，只透出一點陽光時，該怎麼辦呢？

貧乏的產業知識

除了對抗自我膨脹和不切實際的自我形象，公司的廣告經理還必須釐清他們究竟想帶給消費者什麼。很多廣告部門甚至不了解自身所在的產業和市場。

讓我們舉一間電腦公司的產品為例，他們費盡心思要取得進展卻白費力氣。儘管他們擁有絕佳的科技產品，訊息卻無法傳遞給目標族群——最後他們終於驚覺事實，廣告經理向全公司宣布：

「我們販賣的不是電腦科技。我們販賣的是科技所帶來的好處，這才是目標族群感興趣的部分。顯然地，他們對我們的科技訊息不為所動。如果我們不知道自己在做什麼和賣什麼，接收者又該如何認識我們？」

換句話說，發送者必須明白自己的所在產業，這點也要讓接收者了解。廣告經理發現電腦公司處於單純化的產業裡，而傳給消費者的訊息當中必須挑明這一點。一個實用、簡單的產品，應該以實用、簡單的方式呈現。

舉例來說，健力士（Guinness）啤酒究竟想賣什麼？當然是啤酒囉，或許還有愛爾蘭。但他們真正販售給我們的，以及我們真正買到的，難道不是友誼嗎？地方酒吧的社群和友誼。也就是「乾杯」產業！

化妝品公司倩碧（Clinique）賣的是什麼？「我們在工廠裡製造口紅，在店裡我們賣的是希望。」

Jean Paul
GAULTIER
"CLASSIQUE"

LE PARFUM DES FEMMES PAR JEAN PAUL GAULTIER

高堤耶（Jean Paul Gaultier）賣的是香水，但我們買的是別的東西——夢想，或許還有希望。

談話

如此聽來，似乎在所有溝通當中，發送者都要把重心放在接收者身上。所有專家都同意這一點，至少大部分的專家沒有異議。但讓我們再次更靠近地檢視發送者和接收者的關係。

我們的社會充斥著數不清的談話。有些是家庭中的私人談話，有些是工作場合裡的同事交談。

其他則是公開的談話，發生在街頭巷弄和市場，不過最重要的談話還是在媒體當中。內容可能五花八門，包括：政治、經濟、文化以及許多其他的話題；這種對話通常頗受重視，不像那些商業談話。

這種現象頗為驚人，因為產品是生活中很重要的一部分。有些產品不可或缺，有些解決問題，其他則提供我們舒適和幸福的感受。車輛可以帶我們前往公車到不了的地方，優格則讓一天有個美好的開始。

或許這些談話太深入我們的生活了，像是不請自來的不速之客，日以繼夜地打擾我們。作家伯格（John Berger）認為廣告剝奪了我們對自己的愛（總是說我們有所匱乏），我們必須掏錢出來購物，才能找回那份愛。美麗來自於內在……的錢包。

藝術家芭芭拉・克魯格（Barbara Kruger）更進一步指出，雖然購物創造了極大的焦慮，這已經成為了必要的公共責任。我買故我在。人類已經不再藉由思考證明自己的存在 —— 我思故我在（ cogito ergo sum ）——過去哲學家堅信的道理，如今只存在於收銀櫃檯。

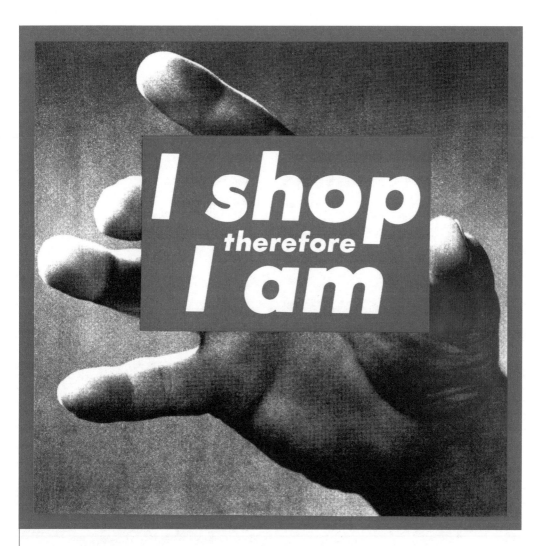

芭芭拉・克魯格的作品:〈無題〉──我買故我在（I shop therefore I am），1987，111 X 113英吋（282 X 287公分），照相絹印版畫／乙烯基，藏於紐約的瑪莉・布恩畫廊（Courtesy Mary Boone Gallery）。

接收者的專制

讓我們更仔細地思考。理論上，所有溝通都建立在接收者的角度上，因此發送者必須小心翼翼地揣度接收者的想法，才能順利傳達訊息。然而，問卷調查往往過度概括，發送者若是根據調查結果調整和計畫，效果通常不彰。接收者絲毫不為所動。

接下來該怎麼做呢？也許太把焦點放在接收者身上了？難道發送者不會失去所有的自我想法嗎？無須贅言，發送者不該完全從他人的角度出發，反而要自己動動腦。發送者可能過度琢磨接收者的偏好，進而以此審度自己的想法。難怪所有訊息都單調乏味，讓故事成功的真正關鍵反而消失了：喪失想要說故事的渴望（the desire to tell it）。

發送者不斷誦念同樣的真言：「誰是接收者？焦點放在接收者身上！」但其實真言應該是：「我們是誰？我們想要說什麼？我們想要怎麼說？」

答案就是要抵抗接收者的專制，盡情發揮你的洞見和對說故事的熱愛。一個好劇本、影片或是小說，無論是訴諸私人或興奮刺激的情節，只要是好的故事就能打動人心。

「捐款給我們，那麼我們就會停止挨家挨戶募款了。」報紙廣告中的救世軍這麼說──這種自我嘲諷的方式很新鮮，除了讓人會心一笑之外，更能引發眾人的同理心。

基本及敏銳

如此一來情況就複雜了。某個經典理論建議你把焦點放在接收者身上，另外一個（比較沒那麼經典）的理論則說發送者才是重點。

前者認為沒必要在自己身上兜圈子，重點是要找到接收者和他們面對的問題（讓商品解決）、他們的需求（讓商品滿足）和他們的夢想（讓服務實現）。

後者則努力讓發送者打破接收者的專制局面，也就是說，不要為了接收者量身訂做訊息，而是要以發送者為中心。所以我們該如何在這兩種取向之間取得平衡？其實，訊息中包含了兩個元素：基本訊息和敏銳訊息。基本訊息必須以接收者為主，而敏銳訊息則有不同的作法，我們稍後再談它。首先，讓我們先認識基本訊息。

基本訊息

若廣告經理將焦點放在基本訊息上面，那就不可能逃開接收者的勢力範圍。現代調查的方式效力無窮，能夠描繪出人們的興趣和態度，令人無法忽視。因此，若要分辨和接觸目標族群，調查絕對是不可或缺的一環。

威尼斯嘉年華會包含這三種印象——令人驚豔、華麗無雙、略帶憂鬱。發送者如今已經掌握基本訊息，利用這些承諾來打動目標族群的心。來威尼斯嘉年華會一遊吧，這裡充滿令人驚豔的美麗事物。然而，接收者很可能覺得這個訊息平庸無奇。

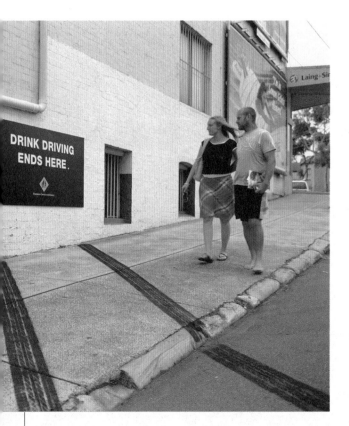

「酒醉駕車，終點在此。」清楚地說明「若你酒醉駕車，那你的終點站可能會出乎你的預料之外。」——這個宣傳一針見血、緊迫逼人、效果十足，由雪梨的上奇廣告（Saatchi & Saatchi）製作。

敏銳訊息

威尼斯的廣告經理必須讓訊息更精緻。敏銳訊息必須能打破接收者的專制，而且是源自發送者一股想說故事的渴望，源自於迫切感、敏銳、自覺、距離感、戲劇性、情緒和驚訝。發送者必須訴說自己想說的故事，並且用自己認為最適當的方式訴說。如此一來，接收者一定很快便能融入情境。

行銷總監皮蘭傑羅‧費德里希正在苦思威尼斯究竟有何與眾不同之處。應該是整體背景和神祕感——威尼斯的陰暗寒冷，點綴薄薄的雪花，披著斗篷在蜿蜒小巷中穿梭的蒙面人。

皮蘭傑羅需要強而有力的創意，這創意必須是以一個敏銳訊息做為決定因素，來支撐其他的文字和意象。可能是承諾解決一個問題，或是強化某種情緒。這種訊息會承諾消費者可以逃開某些事物（離開充滿霓虹燈的城市，來探索威尼斯的暗影吧），或是獲得某些令人渴望的事物（在威尼斯的神祕之中尋找自我）。皮蘭傑羅想到這個創意後便燦然一笑，選了一張照片，上面有好幾個帶著蒙面面具去參加嘉年華會的人。文本和意象在這個敏銳訊息裡搭配得天衣無縫。

敏銳訊息包含兩種元素：文本和意象。有時候文本用來傳達基本訊息，而意象則扣緊一個敏銳訊息。「享受全麥麵包」的文本，搭配這樣的意象：一條繫著皮帶的白吐司，膨鬆的白吐司擠出皮帶來，就像一圈肚子上的肥油（說的是：「你吃什麼，就會變成什麼。」）

反過來說，也可以用一個簡單明瞭的意象來傳達基本訊息，讓文本來傳達敏銳訊息，例如：一張超炫跑車的圖配上這樣的標語：「兩張座椅，但只有一個方向盤。」

各式各樣的情境下，都可能需要敏銳訊息。例如：倫敦老維克劇院（Old Vic）的總監有些苦惱，因為總是有觀眾忘記關閉手機，造成大家很大的困擾。基本訊息是：「請在表演開始前，關閉您的手機。」不過，這樣平鋪直敘的訊息效果有限，需要敏銳訊息來加強：「表演結束後，請記得重新開啟您的手機。」

小結

訊息有時的確效果不彰。其中的一個元素：基本訊息，可能可以傳達給目標族群，但是無法留下深刻的印象。另外一個關鍵元素——敏銳訊息，像是鋒利尖銳的

左圖：如果腦筋轉個彎，就能產生好創意，讓公司想出行銷商品的新手法，讓家長發現刺激小孩腦力的好玩具。

右圖：腳踏車和街景巧妙地融為一體，讓我們瞬間就明白車鎖的強大效力。

飛鏢，能夠一箭穿心，影響接收者的想法和感受。

基本訊息以接收者為重，而敏銳訊息則必須充滿發送者個人對說故事的渴望，讓接收者自然感受到那股熱情。然而，接收者要求的也不少，如果沒有重點，他們無法理解訊息；如果沒有洞見，他們感到無聊乏味；如果沒有驚喜，難以激發好奇心；如果沒有個性，就會令人興趣缺缺。

話題性訊息

發送者可以利用時下的火紅話題做為背景，例如：某個實境節目裡驚心動魄的一集，或是某位緋聞纏身的政府官員，以這些故事做為開場。這樣一來，就不需要解釋前因後果，發送者可以單刀直入地切入訊息，因為接收者已經熟悉背景了。

如果報章媒體充滿保安車被攔截挾持的報導，一間信用卡公司就能簡潔有力地替自己打廣告：「請選擇最安全無虞的方式運送金錢。」

驚喜的訊息

告訴接收者他們已知的東西是浪費資源。咖啡業者不需要解釋咖啡的來歷，不需要描繪一袋袋的咖啡豆——那些我們都很清楚。

訊息有分幾種層次：靜態（static）和動態（dynamic）。靜態訊息符合消費者的期待，動態訊息則不落窠臼，提供更多內容。

如果一開始承諾不多，結果卻收穫很多，大家一定都會感到很驚喜。例如：電話業者提供一些附加的服務，或是花店老闆在花束中多插一朵玫瑰，這些小小的貼心舉動可以換來滿意而忠誠的消費者。

小心別落入性別歧視

廣告中糟糕的性別歧視大概可分為兩種。第一種是讓衣著暴露的女人拿著產品，例如說：一把鑽頭；另外一種則是讓女人拿不動產品，因為產品實在太大或太重了，女人只好躺在產品上，例如：一臺騎乘式除草機。很多人可能覺得這種負面示範已經被時代淘汰了，但這些充滿性別歧視的廣告依然存在，而且黑名單只會愈滾愈長。

無論這種物化女性的意象是否符合現實，本質上都落入性別歧視的陷阱，因為這種訊息催生且強化了歧視的觀念，也使

得性別角色更僵化。

NEWS MESSAGES
新聞訊息

商業訊息可以用來宣傳產品（新聞或車子）和推廣服務（語言治療或法律諮詢），現在先暫時把商業訊息放一邊，專心來談新聞裡的訊息。商業訊息和新聞訊息往往必須彼此競爭觀眾的注意力。

守門員

更多國家又爆發禽流感案例，同時某國首都的城郊又傳汽車縱火案。許多人會覺得這些新聞就是真相，老實說也很難加以辯駁。

然而，在新聞公諸於世之前，新聞事件必須經過揀選、評價、詮釋、處理和傳播的過程。這種過程稱之為守門（gatekeeping），讓記者成為新聞的濾網。他們思考審度，打開門讓某些新聞通過，進而呈現在讀者觀眾眼前；但他們也常常緊閉門扉，不讓其他報導流出市面。

新聞報業裡，守門員通常是總編輯或值夜班的編輯，電視新聞臺裡則是製作人。

影像守門員

報社或電視臺裡的副總編當然也會擔任守門員的角色，他們必須決定攝影角度，選定要使用的意象，放入特定的情境當中，其中要考量的還有標題、導言和其他的視覺要素。

其他的影像守門員還包括：圖像編輯（負責挑選或剔除某個圖像）、影像處理員（負責調整影像品質）、記者（負責敘述或解讀影像）、平面設計師（負責將圖像調成黑白兩色），甚至是新聞讀者（或

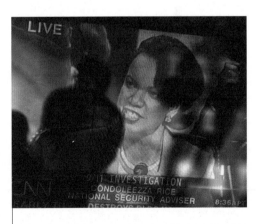

在觀眾收看之前，新聞早就經過一群守門人把關，他們先行一步將文本和影像過濾。

許看完報導後，會多事地警告其他較為敏感的讀者不要觀看）。

守門員的把關只是心存偏見的過濾嗎？事實上並非如此，負責任的守門員不僅僅有意識地操控影像和情境，同時也在捍衛道德價值。

倡導新聞報導自由的人自然想要讓門戶大開，但有時候沒有圖像也很重要。在恐怖分子攻擊倫敦之後的幾個小時，一反常態地，居然沒有相關影像流出。電視臺的空照直升機被禁止進入，攝影師（包括業餘者）也無法靠近現場，如此一來，倫敦居民即可免於震撼影響，不像發生在紐約和馬德里的恐怖攻擊那樣地引起恐慌和震撼。恐怖分子本來想利用散布全球的血腥照片散播恐懼，他們的意圖因而被大打折扣。

在巴黎郊區的動亂事件當中，電視螢幕播出的火燒車影像在觀眾心頭烙下深刻的印象，激起強烈的情緒。為了避免造成更多暴力和暴動事件，幾家法國電視臺都選擇不播放過度血腥殘酷的鏡頭。

巴黎的記者強調他們個人和社會的責任，因此採用了西方傳播學當中的兩大主流理論。第一個理論是對結果負責（responsibility for consequence）──例如：上述倫敦和巴黎的例子，而第二個理論則強調結果中立（consequence neutrality），認為應該毫無偏頗地公布所有真實重要的資訊，不需要思考後果──毫無判斷的後果很危險，對群體和個人都可能造成負面的影響。

分級
STAGING

我們暫且稱呼記者的整體訊息為「分級」，這個用語堪稱適切，因為過程中牽涉到太多人：特派員、圖庫管理者、攝影師、記者，以及其他眾多守門員。

分級可分為兩種：戲劇性（dramatic）和非戲劇性（non-dramatic），當然，這和本書第二章所談及的說故事技巧密切相關。前者較為特別，也有嚴格的限制；後者則較為多見，相關規定較為寬鬆，不過兩者目的殊途同歸：影響媒體的消費者。

戲劇性分級
DRAMATIC STAGING

美國作家布洛斯（William S. Burroughs）曾對新聞工作下了清晰明確的註解：沒問題，就沒新聞（no problem, no story）。一架飛機在城郊準時起飛降落，誰會對這個有興趣？沒有人。只有在出狀況時，發生戲劇性事件的時候，讀者和觀眾才會有興趣，特別是他們附近的人千鈞一髮地逃過一劫的時候。

衝突

報社和電視臺都喜好報導衝突，這意謂著戲劇性的衝突或災難事件成為主流，而同樣危險卻較無戲劇性的災害就乏人問津，例如：饑荒或愛滋病毒傳染。彷彿一定要有個戲劇性的日期（例如：九一一），世界瞬間風雲變色，而全世界的人都屏息以待，才能引人注意。

因此，毫無衝突的新聞就會被拒絕在外（主要是被電視臺編輯回絕）；如果沒有圖片，就更毫無勝算，很難搬上檯面。據說，這樣的生態讓國際紅十字會特地設計一套參考準則，好讓世人更注意他們的救援行動。幾近荒謬的作法似乎是：建立良好的媒體關係、提供報導確切的傷亡數字、供應戲劇性的圖片、拉名人站臺。

唯有衝突才能讓讀者正襟危坐、凝神觀看，唯有對抗才能讓他們感興趣，或許還能激發他們採取行動。同時，很多人認為只把焦點放在衝突、忽略和諧，這種做法有其風險存在。因為衝突對立變成受人歡迎的娛樂，而和諧統一變得枯燥乏味，這也是為什麼正面新聞總是被其他新聞故事淹沒的原因。紐約市市長很努力要告訴媒體，全美國最安全的城市又更安全了，結果根本是徒勞無功。

此時此刻

現代社會的媒體中，戲劇性分級隨處可見，眾多新聞臺、線上新聞服務彼此競爭，此刻變成了永無止境的緊張感。讀者和觀眾會覺得又驚又懼，原來所有事情都是發生在這一刻，都還在繼續進行，而他們也被媒體帶到了事件的中心。

新聞播報員興奮地進行實況報導：「我們收到最新回傳的報告，一位不知名的人士開車進入老城擁擠的巷道中，撞上大批遊客。目前警方已經發動警力前往現場了解狀況。」在世界的另一個角落，也有另一則實況轉播；戰地記者指著自己身後的城鎮，該座城市才剛被炸彈空襲。攝影機

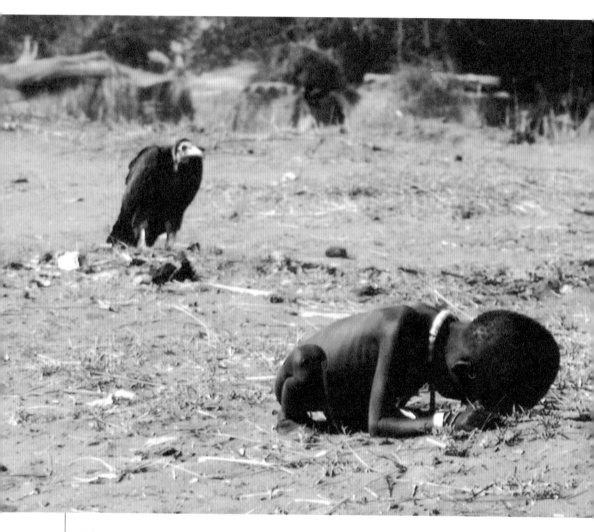

〈索馬利亞，1992〉這張由攝影師凱文·卡特（Kevin Carter）拍攝的照片只有很少的元素，但卻在我們的心中喚醒了更多感受──死亡、嚴重乾旱、無依無靠、毫無防衛、等待。

還不斷在跑，一切都是現在進行式。

注意、興趣、渴望、行動（AIDA）

衝突性和臨場感吸引了接收者的注意力，但這還不夠，這時候另外四大要素就派上用場了。這並不是要製作一場歌劇，而是為了要掌握讀者和觀眾的心。這四大新聞要素分別為：

注意（Attention）
興趣（Interest）
渴望（Desire）
行動（Action）

報紙的頭版畫面：一大幅照片中，有個肚子浮腫的小孩，她在炙熱乾裂的大地上艱苦地爬行，試著要站起來。也許，在她痛苦的狀態之下，她覺得或許附近會有個人，可以給她一點水，或是解除她肚子的痛苦。第一眼看到照片時，背景感覺起來空無一物——沒有救援站、沒有醫生護士，反而有隻大鳥。就在孩子身後幾公尺的地方，停著一隻大禿鷹，很明顯地，牠認為很快就有食物可以吃了。此時，這篇報導已經捕捉到新聞讀者的注意（Attention）了。

新聞標題是：「非洲飢荒愈演愈烈」，照片圖說和報導內文都提供震撼力十足的資訊，也引起讀者強烈的興趣（Interest）。

這份報導同時也激發出一股渴望（Desire）——通常是對立的，希望自己能有些什麼行動（Action），做些什麼，而不只是坐在那兒視而不見，讓眼前慘絕人寰的事件繼續發生。讀者的態度因而有所轉變（大家開始真的想了解這場饑荒），而讀者最後也可能聽取報社的建議，捐些錢給慈善機構，幫忙減輕這場災難的禍害。此時，注意、興趣、渴望、行動（AIDA）就達到效果了。

在攝影棚裡創造戲劇性的旨趣

報紙的新聞當中，最重要的資訊必須開門見山地寫出來，其餘的資訊再按照重要性依序排列寫出。至於電視臺的新聞報導則恰恰相反，新聞故事必須有開頭、中場、結尾，就像好的故事一樣。這三者必須緊密地連結，若少了任何一方，故事就可能整個瓦解。

電視臺副總編會先以描述情境破題，幫一段新聞開頭，藉此激發觀眾的興趣；再

來導入新聞的重點（事件發展過程，包括一些衝突）；再來才是收尾，可能用開放式問題、概括的結論或是一點道德勸說作結尾。

戲劇曲線

利用戲劇曲線，可以巧妙地將戲劇三大元素結合起來。鋪陳（set-up）──做為戲劇開頭──強調衝突，也因此創造了向前發展的動能，讓充滿好奇的觀眾願意繼續觀看新聞。重要的是，必須和觀眾建立一種默契，讓他們知道接下來會看到什麼畫面，新聞主題會如何呈現。例如：某次的漏油事件讓汙油漂到法國布列塔尼半島海岸：預期將釀成一場災禍，攝影畫面也引起觀眾恐懼和噁心的情緒。

再來是闡述（exposition）的階段。觀眾想知道怎麼會發生這種事，一艘油輪怎麼會漏出這麼多油？總編輯必須先紀錄新聞，呈現漏油的實況，並用實際的畫面讓觀眾身歷其境：「兩艘油輪在英吉利海峽相撞，船身上有個大窟窿，原油就從那裡不斷湧出！快看，有隻全身染黑的海鷗！」

再來則是升高的衝突（rising conflict），總編輯應該擴展視角，提供更清楚的說明。兩艘油輪的狀況為何？兩臺巨大的油輪為何會這麼靠近海岸線？也就是說，先紀錄實況，再提供解釋，先呈現具體的案例，再進行抽象的邏輯推理。如果總編輯把順序倒過來，先從邏輯推理開始，觀眾會覺得很有距離感，而無法真正融入新聞

戲劇曲線常常可以用在新聞報導中，例如：釀成巨災的漏油事件。

故事當中。

再來，新聞報導走到了一個高峰，或稱為衝突解決（conflict resolution）。很明顯地，漏油讓海灘變得滿目瘡痍，旅遊業一定會大受打擊。新聞採訪了一位市議會議員和一位清理作業的代表。另外也採訪了一位暑期遊客，他站在一灘灘黏答答的深黑漏油之中，好像踩在一片地雷裡。

無論之前是如何報導的，新聞最後應該慢慢地淡出（fade-out）——除非有更大的災害等在前頭。一隻海鷗似乎不受黏稠漏油的影響，在天空中自在翱翔，而清理人員把黏糊的沙粒裝進黑色的袋子裡。

在新聞中，沙灘成為一個舞臺，總編輯如何安排舞臺上的人員活動是至關重要的。一個人應該在新聞開始的時候進入鏡頭（最好是從左邊），然後在結尾時離開鏡頭（最好是從右邊）。同樣的道理，總編輯也可以在新聞開始時，聚焦沙灘再慢慢拉近鏡頭，新聞結尾時再慢慢拉遠鏡頭。但不能反過來操作。

同時，總編輯應該提防新聞過度強調戲劇結構。新聞媒體的存亡仰賴自身的可信度，如果戲劇效果大過新聞報導本身，那就危險了。

記者往往會在事發現場進行實況報導，強調他們親自深入現場了解狀況。

在外景現場創造戲劇性的旨趣

記者如今離開了安全的攝影棚，來到非常危險的外景現場。

所謂的實況報導（stand-up）就是一位特派員站在事件現場報導，可能是恐怖攻擊後的紐約，馬德里遭到炸彈攻擊的火車站，或是紐奧良淹水區的屋頂上。現場記者頭上帶著耳機、手持麥克風，等待事件發生。一場示威遊行隊伍經過了，以及一個爆炸照亮了夜空。

有時候現場記者會和攝影棚連線，主播會針對現場狀況發問。通常問題和回答之間會有數秒延遲，因為衛星電話收訊可能

不太穩定，不過這種作法還是增添了真實感和新聞可信度。

非戲劇性分級
NON-DRAMATIC STAGING

現在讓我們拋開戲劇性分級的種種限制，看看非戲劇性分級的作法吧。

沒問題

戲劇性分級以衝突做為基礎，非戲劇性分級則以較溫和的方式和讀者及觀眾接

非戲劇性分級——此為歐普拉訪問瑪丹娜的節目照片——通常是將焦點放在過去事件上面，事後剖析某件事情和其帶來的影響。

觸。這樣的作法也存在於充滿衝突的報章新聞和電視當中，可能的形式有系列性的分析文章、週末特刊或副刊、辯論節目等，當然，還有各式各樣的雜誌，呈現出不同的深刻想法或思考。

非戲劇性分級創造出一種開放結構（open structure），邀請接收者一起參與。就像是言簡意賅的布告欄標題和社論版文章的差別，後者可以和讀者一起闡述、討論、反省非洲貧困國家的發展進程、基督教和回教的歷史糾葛，以及全球暖化的前因後果。讀者必須自己思考、仔細推敲出事情的全貌。

過去

戲劇性分級強調現場實況轉播，非戲劇性分級則聚焦於過去之事。所謂的危機已經不再岌岌可危，已經找到解決之道和作法。因此，新聞的處理手法將完全不同，鎂光燈不再試圖找出戰士，而更深入地探討事件的全貌、背後的原因、產生的後果以及大家所學到的教訓。這樣的分級可以允許主觀說故事，替事件添加個人回憶的色彩、意義和價值觀。

一群受邀參與辯論節目的觀眾可以互相

協調、取得共識（電視機前面的觀眾不贊同也沒關係！）。我們前面談到新聞喜愛報導衝突事件——因此宣傳紐約市是全美國最安全城市的這種新聞不會被接受——但若換成非戲劇性分級，就可以把這樣的新聞呈現出來、加以討論。

這樣的分級是否正中紅心？
DOES THE STAGING HIT HOME?

全世界有數千位盡忠職守、衝勁十足、專業能幹的新聞人員，他們努力產出高品質的報紙新聞報導，在選定觀點和執行操作上都無可挑剔。

然而，不幸的是，事情總有另一面。流通量和收視率讓新聞工作室人心惶惶，為了減緩這樣的緊張焦慮，主事者盲目地找來許多讀者調查、觀眾資料檔案，使盡渾身解數要滿足觀眾、留住觀眾。

於是，訴諸感官、巴結討好、讀者取向的八卦小報在全球媒體應運而生，充滿自我中心的記者和作者，署名欄位旁邊還會附上作者大頭照。

事實上，還有另一種標榜追求真相、粗糙但結果中立的新聞報導，總是強調自己的客觀立場。這樣的新聞報導也許吸引人，但同時也很危險，因為不可能完全客觀，背後總還是有人為觀點。

主觀勝出

沒有人可以像客觀的真相機器一樣，永遠只呈現真相；因為世界上所有的現象經過解讀之後，都帶有個人主觀的色彩。未來的趨勢應該偏向適度呈現主觀，總是掩藏自己想法和判準的記者將遭淘汰，得以在主客觀間取得平衡的記者則將勝出（其實新聞都有一套自身的判準）。誠實方為上策。

記者必須把目光從讀者、觀眾身上移開，反觀諸己後決定新聞的最佳呈現方式（以發送者取向、加上敏銳訊息）。此時，分級（戲劇性和非戲劇性）就很重要了；報導必須選擇以具有說服力的角度呈現——同時在個人報導中帶有人文關懷（補充直接報導的不足），如此才能吸引讀者和觀眾吸收新聞重點。

新聞分級是門藝術，真誠、誠摯和個人創意缺一不可。據說畢卡索曾經說過：「我用自己認為對的方式說我想說的話。」

廣告裡基本的訊息，可以對應於新聞報導裡對事實和事件經過的分級處理。同時，廣告裡的敏銳訊息，可以對應於新聞報導裡新聞工作者的專業敏銳度。

· 廣告文宣中的照片要花多少錢，年度報告中的插圖又要多少？

· 媒體宣傳要花多少錢？技術製作又需要多少預算？

SCHEDULE AND BUDGET
時程及預算

討論過訊息和分級之後，我們現在要討論溝通計畫的最後三項要點。

所有活動都必須有精確的時間表，如此又帶出了更多問題：

· 什麼時候是採取溝通行動的最佳時機？

· 系列文章的發表時間表為何？

· 何時該切入廣告？

· 網站什麼時候才適合開放網友參觀？

· 什麼時候要進行更新，應該以多頻繁的頻率進行？誰應該負責更新？

此外，還會衍生出更多和預算相關的問題：

· 需要多大的預算才能達成種種目標？

· 取得顧問服務需要付出多少的代價？換言之，要花多少錢？

EVALUATION AND FOLLOW-UP
評量和後續行動

終於，報紙出刊了，在一個記憶中最大雨滂沱的星期三。文章成品刊登出來了，上面有黑白對比、戲劇性的照片，而廣告訊息則大膽、充滿個人風格。每位副總編、藝術總監、平面設計師的夢想（或夢魘）就是能夠和目標族群當中的對象一同搭公車，如此一來便可以竊聽群眾對於文本和圖片的想法，如此便可以知道他們是否成功捕捉了大眾的注意力，大家是否注意到他們的廣告……

成功達陣

事實上，訊息通常都可以吸引觀眾注意，接收者都會如預期般理解訊息。有許多方法可以測量及確認效果，包括：評估

市占率增減、進行態度分析、電訪調查、
觀察訂閱人數變化等，公司看到數據的成
長後便會心滿意足。

敗陣落馬

然而，有時候發送者功虧一簣，觀眾根
本毫無反應。怎會如此？難道是選錯媒體
類型了嗎？或是訊息不夠敏銳？

若此評量（evaluation）的答案是肯定
的，那麼就必須修正、提升整個溝通計
畫，或是至少必須做部分的更改。當然，
一定少不了時間和金錢成本。

在這種情形之下，也許以下話語能聊以
堪慰：立即性的成功是真正成功的最大敵
人。成功可以帶來成功，然而立即性的成
功使人驕矜自大，落入險境而不自知。

無論結果是好是壞，適當的評量都可以
替後續行動（follow-up）打下基礎。我們
學到了什麼教訓，之後應該如何行事？這
些問題此起彼落，而相關人士必須盡其所
能去回答。

現在我們已經把溝通計畫的步驟都走過
一遍了，包括：目標、目標族群、媒體、
訊息、預算、時程、評量與後續追蹤等環
節。

下一章，我們將深入探討大腦的內部運
作。

SUMMARY
發送訊息

「輕聲訴說……」

建構訊息（WORKING ON THE MESSAGE）

最基礎的要素包括：劃定界線（delimitation）、架構（structure）、論證（argument）。

基本訊息（the basic message）：以接收者為主，以他們的需求做為基礎。

敏銳訊息（the incisive message）：以發送者的個性和說故事的渴望為主，讓文本和意象更清楚分明。

廣告訊息（ADVERTISING MESSAGES）

工具性訊息（Instrumental messages）：承諾對某個問題提出解決方法。

關係性訊息（Relational messages）：承諾提供更高的情緒經驗和幸福的感受。

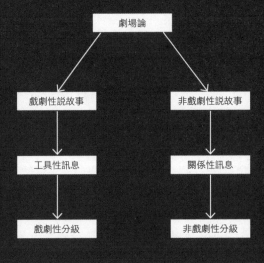

新聞訊息（NEWS MESSAGES）

在新聞情境下的訊息稱為分級：

戲劇性分級（Dramatic staging）：以現在進行式報導新聞（現場直播）。

非戲劇性分級（Non-dramatic staging）：報導和分析過去的新聞事件。

時程（SCHEDULE）／預算（BUDGET）／評量（EVALUATION）／後續追蹤（FOLLOW-UP）

檢視是否達到目標，計畫之後的活動。

劇場論

戲劇性說故事　　　　　　　非戲劇性說故事

工具性訊息　　　　　　　　關係性訊息

戲劇性分級　　　　　　　　非戲劇性分級

6
INFLUENCES

第六章
探索影響力

「終於啊。」牠嘆口氣說。

那隻狗被迫在報社外頭等了好長一段時間，後來終於掙脫狗鍊。牠左顧右盼一番，奮力爬上那輛老舊生鏽的淑女車上。牠緊緊抓住手把，雖然牠的腳搆不到腳踏板，牠還是一路順著斜坡滑了下去，心中夢想著自由。「終於啊。」牠嘆口氣說道。根本沒注意到路人瞠目結舌的表情。

現代社會裡，我們無時無刻不被訊息所包圍，造成了資訊泛濫、注意力卻貧乏的現象——或許羅賓漢[1]就是最好的例子。發送者該如何讓訊息傳達至接收者呢？

過於普通、平凡、繁瑣的事情都可歸類於冗贅（redundancy），像是一條被拴在報社外頭的狗，旁邊還有一輛生鏽的淑女車。幾乎沒有人會注意到那條狗或那輛車。

熵（Entropy）[2]則正好相反，代表了新的資訊，某些不符合我們視覺習慣的景象，甚至可能難以理解到令人畏懼或恐懼的地步。那是什麼品種的狗？糟糕，情況將一發不可收拾！

譯註1. Robin Hood是英國民間傳說中的人物，是一位劫富濟貧、行俠仗義的民間英雄。身為「俠盜」，羅賓漢常以智取、小手段的方式對付強權，也就是擁有豐富的資訊，但是不被官員注意，才能行走江湖。

譯註2. 克勞德·夏農（Claude Shannon）將熱力學的熵引入到資訊理論。熵用來衡量一個隨機變數出現的期望值，代表在被接受之前，訊號傳輸過程中所損失的資訊量。

—— 與風爭速的一群朋友，不過誰是最快的那一個？

我們對冗贅的訊息根本不為所動，熵則讓我們又驚又恐；不過在這兩個極端之間，發送者和好奇的接收者找到交會點，彼此接觸後形成結果。看啊，那隻狗好厲害！居然在騎單車呢！

注意力
ATTENTION

若能有效結合文本和圖像，以有趣、對比的方式呈現形狀和顏色，就能像磁鐵一樣吸引接收者的注意力，如果再加上一些動作──例如：牆上閃爍的霓虹燈，或是招牌上面的動畫，那就更能讓人目不轉睛了。

不過比誰大聲也不一定最能奏效──在巴黎一間煙霧瀰漫、人聲嘈雜的爵士樂酒吧裡，一位薩克斯風演奏家說：「如果我希望演奏的音樂被聽見，就要輕聲細語。」

電視也是一樣，觀眾的注意力經常受到兩種事物的吸引：安靜（silence），突然一切噪音都消失的時候；以及黑白（black and white），突然所有顏色都褪去的時候。

關聯性

其實吸引注意力並非難事，若實在無計可施的話，發送者只要用裸露或暴力就能吸引到接收者的目光──這種手法很廉價，但卻屢試不爽。

在教堂大肆叫囂或咒罵都很簡單，問題是之後人們對你會有什麼樣的觀感。再來的問題是，吸引到眾人目光之後，你又打算如何加以利用。接收者必然覺得，自己會受到報紙圖片吸引是有原因的，若強而有力的圖像後面沒有相關的訊息支撐，他們就會覺得被耍了，因而溝通失敗。

若是有本宣傳手冊，封面照片是個滿身傷痕、鼻青臉腫的女人──而後讀者被告知原因：「我丈夫生病了。」如此就能啟動溝通，當然也會隨之產生效果。

視覺傳達中的關聯性，可以用下列公式說明：

強而有力的意象吸引了目光，但是缺乏關聯性，那麼訊息產生的效果有限：

$1 \times 0 = 0$

疲弱乏力的意象，儘管搭配相關實在的內容，也無法對觀眾造成影響：$0 \times 1 = 0$

不過，如果呈現強而有力的意象，而且

要吸引注意力不難，但是接收者需要收到相關的訊息，這是一幅反家庭暴力的宣傳海報。

能夠和訊息相互輝映，讀者就會受到影響：1 X 1 = 1

所以說，一隻狗爬上淑女車後滑下街道，這樣的畫面應該承續怎樣的訊息才恰當呢？這也許可以是一段影片的序曲，影片內容是有關發揮創意和啟發靈感，強調把一些本來風馬牛不相及的事物兜在一塊，創造出奇特的效果。這也可以成為一段商業訊息，展現自行車的煞車多麼好

用，連一隻狗都可以輕易上手。

持續的影響
CONSTANT INFLUENCE

打從呱呱墜地，到最後走進墳墓，不管我們喜歡與否，我們一生中不斷地受到外界影響。父母將我們養育成人，學校老師對我們諄諄教誨，教練重新鍛鍊我們，政治人物則試著讓我們理解許多政見和議題。無論何時，只要我們翻開報紙或打開電視，就有無數的訊息朝我們蜂擁而來，沒有人能否認這些訊息的影響力。我們進而改變想法，有時候不太甘願，有時候則心甘情願。

所以，到底是腦袋中發生了怎樣的變化，讓我們改變想法、轉換見解？這都要從我們的眼睛、耳朵、鼻子、皮膚、肌肉、五臟六腑說起，透過由神經纖維搭建起的感官系統，這些器官接收並傳送無數的訊號到我們的腦部。

知覺

在心理學中，「知覺」這個字用來描述意識和無意識的運作，以及將心理印象轉

換成為有意義資訊的過程。在所有的感官當中，我們的眼睛傳送最多訊號到大腦。視網膜擁有一億三千個視覺細胞，負責捕捉外在世界的光線；光線經過角膜折射，透過水晶體之後，視覺細胞再以神經刺激的形式，透過視覺神經將訊號傳至大腦的視覺中心。訊號於大腦內重組後，就形成了我們所見到的視覺影像。

我們的大腦擁有決定優先順序的功能（prioritizing function），會將外在刺激整理分類。大腦試著替接收到的視覺刺激架構背景和產生意義。我們無法處理所有轟炸感官的訊息，因此大腦替我們整理分類，好讓我們迅速理解所處的環境狀況。

我們迅速過濾掉無關緊要的資訊，至於新鮮有趣和關聯性高的資訊則列為較優先的順序，再更進一步處理。我們也會花時間重組訊號，剔除我們確實看見的事物，添加我們沒見到的事物；對於那些不符合我們先入為主的觀念或成見的事物，我們還會加以改變。

我們先前經驗中接受過許多訊號，大腦可加以辨認，於是形成了認知的根基，影響我們後來體驗、詮釋和理解新進感官刺激的基礎。但我們也會猜測和下結論，有

時候快，有時候慢，有時候也略嫌急躁。

現有的記憶會影響我們認知新訊號的方式，讓訊號成為與我們切身相關的訊息。這時就啟動了短期記憶，有點像是一間候客室，之後東西要轉移至長期記憶中儲存。長期記憶可媲美一座無限大的資料庫，永遠都不會有塞滿的一天。這座資料庫可儲放三種記憶：程序性記憶（procedural memory），存放如何騎腳踏車之類的記憶；語意記憶（semantic memory），存放事實資訊的記憶；最後是情節記憶（episodic memory），存放對於特定事件和經驗的記憶。

經驗

因此，發送者必須利用訊息，影響接收者意識裡的情緒──一次意外、一場夢、一個謊言、一趟旅程、大雨、狂風、冰雪──然後接收者才會敞開心胸，接受影響。

有時候影響是溫和的，有時候則強而有力，通常都充滿戲劇性，理想上則充滿人性關懷和個人情感。感官印象愈強烈和與眾不同（而不是驚世駭俗），影響力就愈大。一隻騎單車的狗可能會讓街頭巷尾討

論一整天，甚至一整年。

經驗的影響也會延伸下去。閱讀雜誌裡對於一場戰爭的駭人報導，可能會影響讀者接下來選擇閱讀的文章；看完一段影響深刻的新聞報導，可能會影響接下來整個晚上收看的新聞。

究竟什麼能觸動我們的心弦？當然，因時而異；但現實生活中我們愈是單軌思考、是非分明，遇到曖昧不明、多重意義的事物時，我們就愈會被牽動影響。

詮釋

知覺和經驗帶來詮釋，也就是對自己或他人表達訊息的意義。

「母親、父親、孩子。」──愛滋病奪走許多人的生命，倖存下來的孩子可能必須扮演超過他們能力所及的角色。

這整個過程都受到我們個人的態度、價值觀和經驗影響；當然，還有我們當時的處境也有影響（例如：在公車上埋頭讀報紙，或是和朋友一同看電視）。

完成最後詮釋之前，我們會先對於所看所感作出基本的評量。這是什麼？重要或不重要？是敵是友？下了這樣粗略的評量後，較迂迴細膩的評量緊接在後。我們經常會錯誤解讀訊息，預期的訊息當然也沒有傳遞成功。發送者可能要很久之後才會發現訊息根本沒有打中目標，而大部分時候是永遠都不會知道。

過濾網防衛機制
FILTER DEFENCE

我們不只常錯誤詮釋，我們也常讓自己處於難以觸及的位置。這樣的作法其實很必要，每天訊息都如排山倒海而來，一刻不停歇地試著影響我們；如果我們全部照單全收，腦袋這顆硬碟一定會當機。

因此，大腦除了會決定優先順序之外，還擁有更強大的機制，那就是過濾網防衛機制（Filter Defence），和我們的心理緊密相連，擁有一消極、一積極的防禦方式。

選擇性接觸

這代表選擇不接觸某些訊息。例如：接收者不訂閱任何早報，只收看一、兩個電視頻道（甚至只收看和自然相關的節目），然後除了某些汽車廣告之外，看到其他商業訊息一律迅速轉臺。

選擇性知覺

這代表刻意去聆聽我們想聽的聲音，刻意觀看我們想看的影像。即使在車水馬龍的大街上，賞鳥人士還是可以聽到微弱的鳥鳴聲，而不會讓城市的噪音蓋過它。

家裡的雙人床已過於老舊、不堪使用，於是全家人都突然對寢具廣告感到興致勃勃，不管他們於何時看電視，都會一直在節目中間注意到寢具的廣告——這家人心裡想著，真方便，剛好現在寢具製造商一直在打廣告。

幽默及諷刺

不過大腦的過濾機制還是有一、兩個罩門——幽默及諷刺。

大笑一聲來釋放壓力，多麼開心愜意？

這是一張電影《蜘蛛人二》（*Spider-Man 2, 2004*）在印度打的廣告，引人注目，但需要想一下才能反應得過來。幽默手法可以有效創造媒體話題，進而達到溝通目的。

這正是為什麼媒體中充滿了笑話，希望能取悅接收者（我已經戒菸了。只有在需要慶祝的時候我才會哈一根。看啊——下雪了，我們來慶祝吧！）但有時候卻沒辦法激發接收者的笑聲或是正面反應。關鍵因素在於，幽默和訊息本身是否有自然的連結（又是關聯性）。只是為了搞笑而搞笑，通常效果不彰。

更重要的是，每個人的笑點不一樣；住在都市裡的人和住在鄉下裡的人，對於笑話的定義可能南轅北轍。

有些人認為，絕對不能在宗教等嚴肅議題上開玩笑。丹麥報紙刊登關於先知穆罕默德的諷刺漫畫，結果引發回教世界前所未有的抗議動亂，造成多人傷亡。其他人則認為有些拿聖經和可蘭經開的玩笑，確實引人發笑。

八月一連好幾個禮拜都陰雨霏霏，遊客受不了繼續咒罵這鬼天氣，只好大嘆一聲：「天氣真好啊，可不是嗎？」藉此抒發壓力。

這就是所謂的諷刺，說的是一套，心裡想的又是另外一套——也就是說反話。諷刺可以讓訊息帶有諷諭意味、顯得機智有趣，卸除讀者心防，進而深化加強訊息。

然而，必須承認的是，在視覺傳達上，頗難運用諷刺手法；因為身體語言、表情、眼神都不能提供線索。如果發送者鎖定的目標對象無法理解雙重訊息的含意，只是覺得困惑，那問題可就大了。發送者和接收者的心理假設必須相符。

不過發送者也必須意識到的是，諷刺會

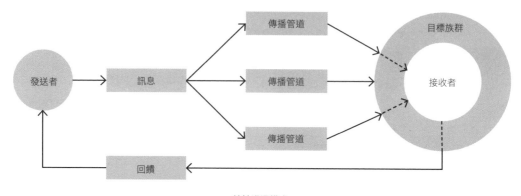

線性溝通模式

拉開距離,不像幽默可以縮短人與人之間的距離。

線性溝通模式
LINER COMMUNICATION MODEL

故事可以說是和過濾網恰巧相反。我們每天都在說故事、聊天、反思、討論、分享經驗和祕密。我們會聆聽、反應、歡笑和回答問題,這些都是兩個朋友或幾個街坊鄰居之間會有的簡單溝通模式。

大眾傳播

但是若想要將訊息傳給許多人,那就比較複雜了。報社的總編輯、公司行銷經理、政府機關的資訊官員都需要向大眾正確地傳達訊息,因此他們經常使用傳達新聞和廣告的大眾媒體。

發送者——報社、公司或政府機關——傳達訊息給好幾位接收者,他們可能是一群讀者、一批陶藝家或是為數眾多的人群。

但這種訊息只會單向進行,因此發送者也不知道訊息究竟是否傳達到接收者那頭,接收者是否有理解訊息,以及是否有所反應。因此,這樣的大眾傳播只能稱作資訊(information)、獨白(monologue),或是單向溝通(one-way communication)。

雙向溝通

雙向溝通則正好相反,根據理論,雙向溝通僅存在於少數幾人之間的對話交流。然而,進行大眾傳播時,總編輯、行銷經理或是資訊官員也能創造出類似的

（similar）雙向溝通。為了達到此目的，
訊息必須經過精密設計，發送者才能知道
接收者究竟有沒有理解訊息。如此的回應
稱作回饋（feedback）或對話（dialogue），
這需要接收者作出反應。

行動

通常，接收者採取的某些行動可以讓發
送者確認接收者的反應。報社刊登出鼓勵
抗議某項政策後，接著就收到數千封簡訊
回應；發表宣傳廣告後，公司產品經理發
現該產品需求突然一飛沖天（只好連絡製
造商加緊趕工）；政府機構對全體民眾進
行問卷調查所得到的回答。

這整套溝通流程可用簡單明瞭的溝通模
式（comunication model）加以描述（參見
左上圖）。這個模式顯示出，訊息通常無
法傳達給目標族群中的所有人，只有其中
一部分的目標族群能成為接受到訊息的接
收者，而這一點必須謹記在心。問題出在
雜訊。

雜訊

阻礙發送者與接收者之間連結的就是雜
訊，最常見的有以下幾種類型：

・技術的雜訊

報紙印製品質不佳或是網頁連結壞掉，
都可能造成技術的雜訊。

・語意的雜訊

通常是因為目的不清楚或是文本和意象
處理不佳。

・認知的雜訊

接收者方面的限制也可能造成認知的雜
訊，例如：由於缺乏知識或洞見，他們就
是無法理解訊息。

雜訊以不同的方式影響世界上所有的
人。對於住在馬德里的女人、住在羅馬的
男人或是雅典城外的居民來說，禽流感和
大型傳染病可能是極為真實的威脅。然
而，對於在媒體傳播範圍之外的貧窮家庭
來說，他們可能還是照樣食用病死鳥，讓
孩子染上疾病而一個接著一個痛苦死去。

循環溝通模式
CIRCULAR COMMUNICATION MODEL

網站所提供的互動性，創出第二種溝
通模式。

首先，發送者建立虛擬情境（virtual

context），包括為了特定目的而架設的網站（例如：販售書本），其中充滿了特定的內容（content），比起其他媒體，網站讓發送者和接收者（訪客）可以更直接互動（發送者展示書籍，讓訪客任意挑選）。雙方在網站上互動，幾乎像是互相對話一般（訪客問問題，發送者事後回答，訪客接著下訂單，發送者再寄出貨品）。如此循環下去。他們互換角色，結果就形成了雙向溝通或是互動的溝通。

訪客接收到感官印象，然後處理，接著作出反應，最後終於將所有事物組裝（packages）了。所謂的組裝就是將所有片段拼湊起來（文本、圖片、問題、回答、客訴和訂單）。於是，網站漸漸成為訪客想要的模樣（直到下次更新為止），所有元素都依照個人喜好來安排，例如：使用鮮豔的色彩……慢慢地，書籍網站就成為了首頁，訪客則訂閱消息、優惠活動並取得折扣。

線上新聞的編輯也會和讀者群互動，當他們注意到許多讀者都會點閱某篇文章時，他們就會把文章移到較顯眼的地方，好吸引更多讀者。當然，他們也可以更新或構想出更多文本和圖片，廣為吸引讀

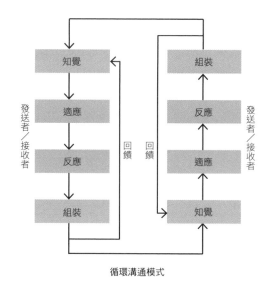

循環溝通模式

者。

情境
CONTEXT

每個人都過著內與外兩種生活。在內在的生活裡，我們可以放心做自己；但在外在的生活裡，我們必須服從社會的許多要求。我們必須花時間改變自己，讓自己適應各種不同的外在情境。人們會依照我們的行為舉止來評判我們，不管我們走到哪裡都必須適應情境。

視覺傳達也是如此。所有事物——故

突出醒目的事物總會讓人感興趣。和背景融為一體的男人無法吸引我們，另一個身穿對比色衣服、移動的男人就醒目多了。

事、訊息、信件、文本、標誌、商標、圖像、設計、畫面、影片、報紙、電視臺——都有內在和外在兩面，並且在特定的情境出現——其實，情境（context）源自拉丁文contexere，代表縫紉或編織在一起的意思。所有事物和自己、媒體、地點、時間都密切相關。一張照片的情境可能是在報紙的一頁，但同時也存在於閱讀報紙的人心裡，以及在車站報亭裡、在城市裡、在早晨，甚至是在二十一世紀的氛圍之中。

我們先來探討外在的情境，文本和影像可以哪兩種方式呈現：融入（blend in）或突出（stand out）。

若要吸引注意力，藉以傳達訊息給接收者，第二種作法比較理想。和背景穿著相同花色的男人幾乎像是消失一般，就像士兵穿著沙漠迷彩裝或是射入黑暗海床的光線。

不過，穿著鮮豔西裝的男人就非常突出了，因為他和背景產生強烈對比，他脫離了背景，清楚呈現在我們眼前。加上他迅

大小的對比、大量的留白、簡約的風格和幾個的元素，在在都讓威尼斯的廣告獨樹一格。

速跑到畫面的一角，幾乎就要離開視線，這又吸引了更多注意力。就像是處於士兵中的平民，或是海底五彩繽紛的珊瑚魚。

　　威尼斯的那幅廣告同樣也有突出的效果，由於它設計簡單又有留白，讓它和混亂、滿溢的報紙版面區隔開來，吸引了讀者的注意力。文本周圍的空間像是替藝術品裱框一樣，圖片周圍的留白分隔了靠近框架的其他東西，強調了廣告的表現和訊息。

　　這幅威尼斯的廣告還有另一項特點。本來旅遊廣告應該放在報紙的旅遊版，但它出現的情境卻是八竿子打不著的娛樂版面。這樣出乎意料之外的安排，讓它吸引了眾人的目光；因為沒有其他旅遊公司的廣告和它競爭，在這樣的情境下，它當然一枝獨秀。

解釋

　　無須贅言，突出是很重要的，不過融入場景真的如此糟糕嗎？也不盡然。

　　訊息有時候難以解讀。當小朋友問大人某個字是什麼意思的時候，大人通常需要知道情境才能回答。視覺傳達也是一樣，如果接收者能從情境當中獲得一些幫助，就能更輕易理解訊息。情境可以幫助解釋

事物。

第158頁右圖的「B」有一道裂縫，和情境和諧地交融在一起，和前後的字母搭配一起看，自然顯得「B」是一個英文字母。但若改變一下情境，和前後的數字一起看，就變成了「13」這個數字。如同下面的動物圖片，配上河流就是一隻鴨子，配上森林又成為一隻野兔。情境往往比大費唇舌地解釋更讓人一目了然。

強化

情境除了可以解釋訊息外，也能強化訊息。以說鬼故事為例，若是在白天就一點也不令人毛骨悚然，但如果很會講鬼故事的人選在三更半夜的閣樓上講，那就非常驚悚了。

家具型錄營造休閒的意象也是如此，版面設計採用充滿壓力、忙碌的情境。在辦公室辛苦工作一整天後，我們都渴望能倒進那樣舒服的椅子裡好好放鬆。終於，回到甜蜜的家了。

改變

藉由改變情境，發送者手上又握有了能夠影響接收者的利器。本來只是一件隨處可見的物品──杜象（Duchamp）的晾瓶架[1]──一旦放到藝術畫廊裡，就變成了藝術品。

在情境的幫助之下，發送者等於如虎添翼。在豪宅前面拍攝一臺汽車，汽車便顯得豪華尊貴；若場景換到運動場，同樣的車就顯得運動味十足；如果放到利曼（Le Mans）賽車場的跑道上，就好像變成一輛賽車。

訊息不只和創作者所設定的情境息息相關，也和接收者當時所處的情境密切相關。我們對意象的想法會與時變異。舉例來說，近日來社會新聞出現沸沸揚揚的姦童案，網路上的兒童情色資訊也漸漸氾濫，這當然會改變我們對赤裸兒童圖片的感受。本來自然美好的夏日海邊一景，突然有了完全不同的聯想。感覺上，那些圖片似乎從我們身上被偷走；有心人士竊取那些圖片，用以牟取私利。

譯註1. 杜象（Marcel Duchamp, 1887-1968），法國藝術家，二十世紀實驗藝術的先驅者，達達主義及超現實主義的代表人物之一。1914年杜象從一堆不起眼的商品中發現「晾瓶架」很美，買來以後簽上大名就表示經由藝術家的鑑定，現成物也可轉型為可觀賞的藝術品。也譯作「酒瓶架」，但此晾瓶架的設計並不是專供晾酒瓶而設計。

上圖：一份型錄呈現出休閒的迷人憧憬，背後襯著急速奔馳、忙碌的情景。然而，本來純真無害的海灘照片，卻隨著時光流逝而漸漸失去原本的涵義。

下圖：文本和意象可以激發感受和思想，讓我們進而採取行動——一張吸引人的電影海報促使我們購票進電影院觀賞。

感受、思考、行動
FEEL, THINK, ACT

影響會帶來改變，不過當中有太多環節必須打通。首先當然必須攫取注意力，不然人類大腦很容易過濾掉不相關的資訊；而且，無庸置疑地，若是沒有深刻的感受和想法，接收者受到的影響也有限。讓我們用一個簡單的模式來總結這一章：「感受、思考、行動」。

感受

文章、廣告、網站都會迅速引發接收者的感受，這樣的感受以最短的路徑直通大腦，主要是透過視覺元素的安排，包括：顏色和形狀的變化，影像的對比及含意。無論這些元素是經過審慎還是隨興的安排，它們都能直接和接收者的右腦溝通。

接收者心中會激起一種概括的感受，多多少少對於訊息產生某種想法。亦即，接收者對於某些事物有了想法（has an idea）。

思考

然後，接收者會以理智分析訊息，接著進行思考。這些資訊可信嗎？他們想要從我這裡獲得什麼？我能從中獲得什麼？

想法迅速在接收者心中生根，而訊息所使用的文本，也就是視覺溝通要傳達的，它所處的情境非常關鍵。接收者知道（know）了某些事情。

行動

行動才是發送者的最終目標。一切的注意力、關聯性、感受和想法，最終都是要影響接收者，使其化被動為主動。接收者採取了行動。

事情是怎麼發展的？也許在那之前左右腦已經產生了短暫的衝突。

右腦是個享樂主義者，像是個情緒化凡事都說好的好好先生，總是急於接受所有的訊息邀請；左腦則講究邏輯和理性，總是能迅速看出利弊得失——是個根深蒂固的唱反調先生。

或許根本沒有衝突發生，也許左右腦通力合作，達成了共識。於是，接收者便拿起鑰匙出門，可能是和朋友去看場電影，或是走到巷口店家買水果和雜誌。

下一章我們將深入探討另一個發送者使盡全力試圖影響接受者，不可或缺的工具：創造力。

— SUMMARY
決定影響力的要素

「終於啊。」牠嘆口氣說。

傳遞到大腦（REACHING THE BRAIN）
要理解外在的訊號，知覺、經驗和詮釋，缺一不可。

過濾網防衛機制（FILTER DEFENCE）
接收者建起一張過濾網防衛機制，以阻隔媒體的大量訊息，主要的防禦方式有選擇性接觸（selective exposure）和選擇性知覺（selective perception）。

大眾傳播（MASS COMMUNICATION）
傳播對象為一大群人時，會造成單向溝通（one-way communication），因而無法解讀和評量接收者的反應。

雙向溝通（two-way communication）則讓發送者可以檢視和分析接收者的反應。

注意力（ATTENTION）
強而有力的對比，無論是大小、動作、顏色和形狀上的對比，都可以吸引觀眾的注意力。

關聯性（RELEVANCE）

利用血腥暴力或肉體裸露吸引注意力的效果有限，接收者需要感到訊息和自己有關聯性（relevance），他們需要一個確切的理由，才會注意到某個視覺作品。

情境（CONTEXT）

一個意象、一篇文章或一段廣告有自己獨特的內部情境（internal context），所有元素都在這裡彼此相互作用。然而，我們也不可忽略外部情境（external context）——媒體、地點和時間，這些都在在影響接收者對於訊息的詮釋。

情緒及想法（EMOTIONS AND THOUGHTS）

幽默（humour）創造出情緒感受，拉近發送者和接收者的距離。

嘲諷（irony）同樣也會影響接收者，但是卻拉開發送者和接收者的距離，讓進一步的溝通更加困難。

感受、思考、行動（FEEL, THINK, ACT）

接收者的理想反應如下：

感受（feel）讓接收者體驗到某些事物（通常藉由視覺的傳達方式）。

思考（think）讓接收者體會到更多事物（通常藉由言詞的傳達方式）。

行動（act）是視覺和言詞兩種傳達方式交互作用下的結果。

7
CREATIVITY

123204

The Economist

第七章
啟動創造力

「結實纍纍的果實生長在那頭。」

大部分的人坐在那兒，蜷縮在樹幹旁，為了保命而死抓著枝幹。這邊雖然安全，但樹枝的那一頭卻危機四伏，枝葉會晃動，人可能會失足墜落。但是，結實纍纍的果實就生長在那頭。

好創意能點亮我們的生活。即使是每天持續轟炸我們的商業訊息，只要別具巧思或幽默詼諧，還是能吸引我們的目光——例如：AbbotMeadVicker替《經濟學人》（*The Economist*）打造的長期宣傳廣告，在電燈泡下隱藏感應器。

大樹的存活仰賴果實，就像公司興衰存亡仰賴新創意。未來自然會到來，但是進步需要人為推動。

當然，創意有分好壞，壞創意就像風一吹就從天上掉落的果子，腐壞之後不會留下任何東西。相反地，好創意可以激發勇氣和開放的心胸，振奮整間公司。於是，經營策略修正了，新產品誕生了，顧客也歡欣鼓舞。這些又帶來良好的產出，消費者的注意力，以及良好的聲譽，然後又帶來更多滿意的消費者，更高素質的員工，更高水準的顧客，更豐富的資源……總而言之，就是啟動正面循環。

什麼是好創意？
WHAT IS A GOOD IDEA?

好創意可能是靈光乍現，而且能夠將問題提綱挈領，或是提供解決方案的起點，通常好創意會添加新元素到訊息當中，讓用詞遣字和設計都散發新的感受。

好創意也能讓接收者情不自禁地受到影響，例如：讓人不設防的新聞報導、巧妙組合文本和圖像的廣告，或是接收者從來沒看過的網站首頁。創意可能可以安插在

整體主題或是融入大觀念裡，然後帶進公司所有的產品當中，產生統合連貫的效果。

好創意擁有以下特色：

‧立刻吸引注意力。
‧創造出「啊！哈！」的效果。
‧牽動情緒，例如：喜悅、恐懼、渴望和同情。
‧看起來簡單、清楚。
‧可以發展延伸並一再使用。

以英國雜誌《經濟學人》（The Economist）的設計為例，他們以鮮豔的大紅色做為招牌顏色，大片沒多餘內容的紅色背景加上白色字體，《經濟學人》採用此設計已有二十餘年的歷史，成功捕捉了眾人的目光。這本雜誌的讀者是位居社會金字塔頂層的菁英分子，他們渴望擁有這樣的知識高度，雜誌中的文章圍繞著經濟、政治、社會及文化議題。

這份新聞刊物的程度很高，採用的廣告也大受好評。不僅倫敦報紙大肆讚揚，全球媒體都一致稱許《經濟學人》的機智幽默和創意，這個創意能夠讓人們停下來並

思考。《經濟學人》透過諷喻來吸引人的注意，但表現手法不失詼諧。

基本訊息是這是一本成功商業人士會閱讀的雜誌，所有訂戶便像是組成了一個無形而優越的社團。誰會不想加入這樣的社團呢？

其實，圖片在《經濟學人》的文章和廣告中都不多見，但最近慢慢有多些圖片的趨勢。在一幅雪茄圖片的旁邊，只有短短的文本：「卡斯楚、柯林頓、馬克思」。

動動腦
BRAINWORK

創造力（creativity）這個詞常常被誤用，幾乎所有和創意相關的工作都能談到創造力，而這個字是從拉丁文的creare衍生出來的。

動腦袋和動肌肉其實頗有異曲同工之處。腦袋也是一種肌肉，同樣需要訓練，才不會失去心理和創造力的彈性。我們每天、每小時都在訓練大腦；早在剛出生時就開始了，那時我們每天都有無數新的挑戰成功，從爬上桌子、弄倒花瓶，一路到吃彩色筆。

大部分的人都能同意，創造力就是把通常不會湊在一起的事物連結組合，用與眾不同或出乎意料之外的方式，創造出新穎有趣的東西。

這也強調出橫向（laterally）思考的重要，這種思考模式讓創造者能遠離舊路、另闢蹊徑。當所有人都說走這邊（this way）時，你更必須往那邊（that way）走。

架構

視覺傳達需要一種特別形式的創造力，稱作架構的創造力（framework creativity）。你還是必須針對特定主題發展出各式各樣的創意，但必須限制在特定的架構之中。你不能任由想像力如脫韁野馬般奔馳，天馬行空地讓自己幻想神遊，因為這樣只會混淆接收者。

這個既定的架構不見得會讓你在工作上處處掣肘，事實上，全然的自由其實很難駕馭，甚至會造成焦慮不安。限制往往可以帶來安全感和協助，我們需要架構的存在才能脫穎而出；我們必須要有可以抵抗的東西，可以打破的傳統。最大的挑戰在於延伸疆界，而不是徹底超越它。

上圖：班尼頓服飾（Benetton）的廣告引人入勝之處並非色彩鮮豔的衣服，而在於它的意象運用，宣傳揚棄種族成見的理念。

下圖：Smith + Foulkes的《Grrrr》廣告獲得相關獎項肯定，靈感來自於本田汽車（Honda）的首席工程師Kenichi Nagahiro，他最痛恨又髒又吵的柴油引擎，因此一定要重新打造柴油引擎後，他才願意製造汽車。

仰望

若能仰望高處，從新的事物中汲取靈感，那一定可以有所收穫。若是公司或發送者只從習慣和安全的環境中找尋想法，那可能會有近親繁殖的風險。這也可以稱作人云亦云（group-think），所有人都以同樣的方式思考，又不會進行自我批判，造成所有人都高估自己的能力。

很多人說，單單是換條路線上班，這麼簡單的舉動都能刺激新的創意，這可以讓你有機會認識許多新事物，也能對日常繁瑣的事物產生新的看法。走到街道的另一頭，那邊充滿樹蔭，然後抬頭仰望建築物，你發現建築外觀上雕滿美麗的巴洛克裝飾，再看，頂樓有一處朝南的露天平臺——如果能住在那裡多好！這讓我有個想法……

就算老闆可能會生氣不解，但若是下午能溜出辦公室，泡在黑漆漆的電影院裡，或許可以激發出無數新奇突破的創意。

若是對一個議題糾結不下，旅遊常常可以提供新的觀點和視角。不管是威尼斯小船的條紋色頂篷或是里斯本浪漫憂鬱的氣息，或許都能激發出嶄新的創意。

神奇花招？

在街道上閒晃、進電影院觀影、旅遊世界各地？為了要想出一個創意，未免也用上太多神奇花招了吧？事實上，真正的專業作者就只是坐下來，然後就開始發想創意。他們沒有時間等待繆思降臨，也不需要進行那麼多繁瑣的儀式。他們根據顧客的需求發揮創造力，這也是顧客登門惠顧的原因。

內在及外在創造力
INTERNAL AND EXTERNAL CREATIVITY

好創意從何而來？這可以分為兩個層面來說。就內在層面來說，創意寄居在創作者最深刻的想法當中；就外在層面來說，創意則從和一位或多位同事的互動之中產生。

內在創造力的過程

人類大腦由兩部分組成：左半球和右半球。左腦喜愛分析，右腦則充滿創造力和藝術性。左腦總是想要訴諸理性，右腦則往往仰賴感性。左右腦彼此對話，可能由

其中一邊發想出創意,另一邊仔細審視,最後兩邊終於達成共識。

研究創造力的學者指出,在X光無法觸及的大腦深處,存在著我們的自我(self),這是所有想法、創意的源頭。「自我」是純粹無瑕的所在,可以和每個人的創造力的源頭連結;而「主我」(I)往往會阻絕創造力。但如果創造力能夠衝破屏障,就會突然靈光乍現。

通常創造力會在心流(flow)的狀態下泉湧而出,處在這種狀態時,會覺得所有事物都自然美好;沉浸在心流當中的你別無他想,彷彿處在一片狂喜之中。

外在創造力的過程

會議室的大門一關,創造力的團體工作就要開始了。兩個人(或更多成員)圍坐在桌旁,眼前擺著一項任務有待解決。他們可能是副總編輯和圖片編輯,一同討論系列文章要採用什麼圖片,或是藝術總監和文案人員在討論該怎麼對客戶提案廣告。通常,平面設計師和攝影師也會在場參與討論。

還有誰可能在場?提案者和技術指導也可能會在,一同討論提案者該如何在大型慈善晚會裡出場。文案人員和廣告監製可能會一起討論分鏡腳本的半成品。網站編輯和網站設計師或許會一起討論如何製作線上新聞。

必須注意的是,創造力不僅僅牽涉到在文本、圖片、設計、影像的情境中可以發揮,在準備分析和思考策略的階段也可以加入創造力。總編輯、專案經理和產品經理也必須橫向思考,加入會議室的腦力激盪。

創造力的實務工作大概涉及以下十一個步驟或階段。

1. 洞見

發想創意之前,應該先對於問題本身有所洞見,可能是思考如何解決新問題(我們如何設計新網站?),或是構思如何解決老問題(我們如何更新和重整舊網站?)

2. 目標

工作團隊必須清楚設定出目標。期望達到怎樣的成效?此外,釐清你是為誰而做也很重要——是由老闆還是外面的客戶驗收?有多少時間和預算?

左圖及上圖：充滿創造力的環境可以催生具創意的廣告，例如：廣告公司KesselsKramer就改造阿姆斯特丹的教堂成為辦公區域，替服飾品牌Diesel創作出成功的《Action！》系列廣告。

3. 情勢

第一次會議當中，必須完整描述任務的情勢，第二、三次會議則需要反覆提醒重點。一開始，大家可能會說得多、做得少，但長期來看還是有其效益存在。

這時必須釐清更多問題：整體而言，本次會議結果和任務本身有何關聯？工作鏈的其他環節是否也仰賴這次會議的成果，例如：採購流程和出貨時間等。

4. 準備

在這個階段，材料大致收集齊全，問題都已釐清，也提出了一些細微、概略的建議。

重點是要慢慢進行，真正創造力豐沛的人可以蒐集大量事實和印象——包括許多彼此相容或衝突的元素——而且不會太早就嘗試把所有材料放進一套系統或邏輯順序裡。

5. 開放

此外，最好能營造出一個開放、非正式的工作氣氛。如果創作者可以迅速了解彼此，了解和接受不同的行為模式，不排斥

相異的想法，團隊合作會容易許多。有些人比較內向，有些人則外向，但他們都可能富有創造力。因此，所有人都應該能在團體裡感覺安心放鬆，才能放心提出沒人想過或尚未成熟的創意。

上述開放包容的環境也會經常受到反對勢力的挑戰，以下是最常見的四種：

・直接了當：不行。

・拐彎抹角：沒錯，但是……

・過去經驗：我們之前已經試過那種作法了。

・普通常識：但這案子的狀況事實上是……

6. 優先順序

創意團隊中的每位成員都應地位平等，每個人都應該投注相同的精力、專注力以及熱情，才能眾志成城，取得成功。

成員的評論應該開放而且具建設性，當場以面對面的方式溝通，而不要事後諸葛。評論必須以改善團體的關係為主。

當然，也不應該為了討好某位成員而採用不佳的創意或方案。

7. 暫停

在發想的過程中，創意團隊應該要偶爾暫停一下，總結一下目前的進度，審視目前所做出的結論。

創造力的工作需要許多的中斷，等到午餐之後，等到明天或甚至等到下個星期再繼續。這樣可以讓大家暫時拉開一段距離，你也有時間查看一個數據、搜尋一張圖片或是自行描繪草圖。在打桌球或逛超市的時候，也可能發想出好創意，甚至你的鄰居也可能對問題提出有趣的視角。

重點是，下次開會之前每個人應該負責做些什麼，大家應該取得共識。

8. 祕訣

有許多方法可以激發出好創意，例如：截稿所帶來的壓力，小組成員來來回回的創意激盪，或甚至進行角色扮演。

若想了解一份任務的相關問題梗概，角色扮演是個好作法。團隊成員分別扮演不同的角色，演出不同的場景，試著了解消費者、企業主和消保會會長在某個情景之下，會有何言行舉止。

孩童的遊戲和想像力能夠激發出嶄新的溝通方式，無論男女老少都會為之驚艷。

9. 審察

審察可以來自內部或外部。內部審察可能會打擊低落的自信心或帶來風險。球員兼裁判的情況最好避免。當然,團隊成員必須篩選和揚棄一些想法,但往往許多好創意就無端被拋棄了。

外部審察則和法律規範有關,創作者必須符合規定。社會和道德觀感也是一種外部規範,創作者必須加以考慮和調整。

10. 尊重專業與否

工作項目必須分門別類地指派給不同的成員。寫作者自然要負責文字創作,圖像專家則負責視覺安排。不過,需要一直都

如此涇渭分明嗎？有時候不侷限於專業角色——讓寫作者自由跨越到圖像專家的領域，也讓圖像專家接觸寫作者的領域——可以解放出許多新想法。成果往往出乎意料之外地好，讓創造力的工作可以持續推展下去。

11.創意

產出三大箱廢紙、飲盡六杯咖啡、用乾九支螢光筆之後，其中一位成員終於開口說：「嘿，那如果我們這樣做……？」新的創意於是誕生在紙上，像是一個新生兒。

創意如同新生兒一般，需要立即完善的照顧。成員必須將創意加以發展、測試，直到整個團隊、客戶、甚至同事、上司都接受了，才稱得上是一個有創造力的解決方案。有人曾說，創意擁有一雙翅膀，但也需要降落設備。創意就像是問題的草擬解決方案，必須付諸實行才有意義。

我們已經花了許多篇幅討論創造力的卓越之處，也了解驚人的革命性想法如何能在一夜之間把產品推入鎂光燈下。但是，光憑創造力仍然不夠——我們還需要深度、廣度和時間長度。就深度而言，創意

必須深植入公司，以及不同層級、所有員工。同時，廣度上也要能廣為傳播（到所有部門、所有地方和所有國家）。最後，好創意要能發揮長久的影響力（也就是說要能符合長期的願景）。

捉弄大腦
TRICK THE BRAIN

眾人皆知，好創意不會按照順序出現，許多人也會遇到創作瓶頸，有時候甚至持續一段時間都無法突破。桌上放了一張白得刺眼的紙，時針滴滴答答地向前走，而你大汗涔涔。

不過，我們其實可以捉弄一下大腦，刺激它產出好創意。以下是四種刺激大腦的方法。

聯想

聯想也稱作腦力激盪（brainstorming），團隊成員盡可能地提出各式各樣的靈感。所有的建議都應納入考量，讓發想過程順利向前推進。這當中必須自由發展，天馬行空不設限，從錯誤中修正，運用想像力，以及測試自己的侷限。

聯想是種充滿樂趣又有效率的發想方式，聯想完之後自然進入到分析的階段，將所有想法去蕪存菁。

速寫

這個創造力的過程當中，手和筆是靈感的引擎。紙上的第一道線條總是最難以下筆，但只要起了頭，團隊成員就必須想辦法畫下下一道線條，以此類推，循環下去，就能激發出新的創意。一個接著一個，大家圍成一個圓圈，以重複的方式並順著同一個方向進行；直到這個循環已經有強迫性、變得過於重複，便可立即用直線的方式打散掉。

這個過程最適用的工具大概是最簡單也最基本的——一支鉛筆（橡皮擦也會留下痕跡），或甚至是用一節樹枝在沙灘上作畫（海水浪潮會模糊掉輪廓，因而創造出新的圖像）。

相對

這個方法的重點在於不斷倒過來思考，進而轉移問題和機會的焦點。換個不同的觀點思考，試著轉換文化、特性、顏色，換成隱喻性的思考……

與其用一篇文章，我們可以寫兩篇文章嗎？或把文本都拿掉，全部換上圖片？我們可以從結尾開始構想嗎？何處最不具戲劇性？大部分的人都喜愛我們的產品，所以讓我們設想那些不喜歡的人是什麼心態。

修辭技巧也能派上用場，正反皆可利用。有些人擁護某項產品，有些人則不然——這時就能一目了然他們之間的關係——以及該如何解決。

某樂團遭遇到一個難題，錄音進度停滯不前。隨著一天天過去，製作人的眼神開始流露出焦躁驚慌。最後一天，已經是最後一次機會時，一定得有些大刀闊斧的改變。他們將鋼琴放在小錄音間裡取代鼓，再把鼓拖到大工作室裡，突然一切就豁然開朗、水到渠成。

從結束開始

這項方法和上一項方法相通，根本的想法是創新有兩種途徑：一種是針對問題和需求提出解決方案，另一種則是先研發新的科技和模式，之後再思考應用的地方。第二種作法常見於電信產業。例如：研發人員先引進新技術，之後才促成影像行動

通訊產業的蓬勃發展以及朋友滿天下的行動世代（moklofs）──（Mobile Kids with Lots of Friends）。

承認失敗
ADMIT YOUR FAILURES

創意看起來不錯，可是當計畫真正實行起來時卻又窒礙難行。所有相關人士都必須承認自己的錯誤，但他們往往是一錯再錯。

首先，他們分析出一個錯誤源頭，然後將其取而代之，不過錯誤往往不只一個。

再來（更糟的作法），失敗的計畫迅速被拋諸九霄雲外，沒有人想再與之有任何牽扯。但這樣往往會造成某種風險，那就是團隊成員沒有達成任何結論，也沒有從經驗中學習到任何教訓。這樣一來，真正有價值的啟示也跟著飛到九霄雲外，再也無法發揮作用了。

慣習的力量
FORCE OF HABIT

眾所周知，慣習的力量非常大，只要拿起手邊的報紙翻閱一下就知道，大部分的訊息都遵循同一套模式設計，幾乎無法分辨它們的差異何在。

因此，打破舊習才會如此重要。你必須有自信爬到最遠的樹枝那頭，摘取樹梢那多汁的果實；只有勇於走出不一樣路的人才能獲得珍貴的果實。

SUMMARY
如何啟動創造力

「結實纍纍的果實生長在那頭。」

好創意（A GOOD IDEA）

成功的創意應該能捕捉注意力並激起情緒（喜悅、渴望、同情）。創意應該要簡單，而且擁有繼續發展的潛力。

實用的創造力（PRACTICAL CREATIVITY）

這牽涉到一連串的階段：洞見、目標、情勢、準備、開放、優先順序、暫停、祕訣、審察、尊重專業與否，最後當然還有創意本身。

捉弄大腦（TRICK THE BRAIN）

以下方法可以在靈感枯竭時派上用場：

聯想（Assocaition）：腦力激盪，歡迎所有的可能。

速寫（Sketching）：動手畫可以激發全新的創意。

相對（Opposites）：利用相對和衝突，提出創意。

從結束開始（Start ant the end）：以創意發想，用返回的方式進行，再向前推演出必要的前提。

慣習的力量（FORCE OF HABIT）

我們必須能辨識出訊息中墨守成規的部分，並勇於加以破除，可以透過意想不到的內容和創新的形式達成。

8
TYPOGRAPHY

文字排版的思考

「為何是9/11？」

為何蓋達組織選在9月11日發動恐怖攻擊？這天是隨機挑選出來的日期，還是象徵了某種宗教意涵？「11」這個數字是否正是雙子星大廈的視覺象徵，讓我們每次看到廢墟，就想起那場大屠殺？

視覺排版
VISIBLE TYPOGRAPHY

這引導出我們將討論的主題：視覺或敘事型文字排版（narrative typography），其牽涉到文字和數字的安排，透過不同的配置，讓訊息背後的發送者現形，而目的在於使訊息更為活靈活現，並透過排版方式強化其效果。

字母擁有不同的個性。它們可以是自大傲慢、矯揉造作、猶豫不決、躊躇遲疑、厚顏無恥、深受感動、殘酷嚴厲、廉價庸俗或是下流粗魯。相反的，字母也可以是

—— 藝術家Paul Myoda和Julian LaVerdiere創作的《悼念之光》（*Tribute in Light*）年度光束紀念塔，保留了紐約雙子星大廈的形象。

視覺排版協助傳達訊息——字母的個性及排列方式強化了訊息，也拓展出更多的可能性。

開放大方、清楚明瞭、乾淨簡潔、氣質高雅、簡而化之以及傑出卓越。就和人有形形色色一樣。

每個字母都有自己的特色和個性。「A」代表開始、「Z」代表結束、「K」代表卡夫卡（Kafka）。很明顯的，如果小孩在學習閱讀時可以把「J」想成大象的鼻子，學習效果一定更好。美國饒舌歌手阿姆（EMINƎM）把名字當中的一個字母倒寫，結果事業一飛沖天，就和三十年

Phrixos war noch ein Kind und keine vierzehn Jahre alt, doch alle, die ihn sahen, glaubten einen menschgewordenen Gott zu sehen, so vollkommen erschien er einem jeden. Er war größer als die Kinder in seinem Alter, und seine Glieder waren ebenmäßig, kräftig und gut trainiert. Der Kopf schien von einem Bildhauer der Tempelschule modelliert zu sein, so gleichmäßig und gebildet waren alle Züge. Seine Stirn war hoch und wirkte männlich, die Nase erinnerte einen jeden an die Statue des jugendlichen Zeus in Phokis, und eben-

5

so wohlgeformt waren seine Wangenknochen, das Kinn und die Lippen. Gekräuseltes schwarzes Haar umrahmte und krönte das Haupt, und da es lang und ungeschnitten war, umgab es das schöne Gesicht mit einem Hauch von nachlässiger, ungebändigter Eleganz. Seine Brust war muskulös und die Hüfte schmal, und seine Haut besaß einen so bronzenen Ton, dass man vermeinte, einen Flaum darauf wahrzunehmen. Wie bei einem kleinen Kind streckte ein jeder unwillkürlich die Hand aus, um diese Haut zu streicheln. Wenn er durch Megara lief oder mit seinen Freunden am Ufer des Korinthischen Meeres spielte, waren seine Bewegungen geschmeidig und von spielerischer Vollkommenheit, denn sein Blut kannte noch nicht den Stachel der Lust und wusste nichts von der verzehrenden Gier, die eines Tages auch seine Ruhe zerstören würde.

6

Phrixos, Sohn Königs Athamas von Theben und der Nephele

Die Maler und Bildhauer in Megara und ganz Megaris schienen in einem Wettstreit zu sein, den Königssohn darzustellen, so viele Bilder und Statuen gab es von Phrixos. Der Knabe wurde stehend abgebildet und laufend, im sportlichen Kampf und beim Baden, mit Tieren und Blumen wurde er gemalt, und auch vom Schlafenden gab es einen Marmorstein. Über Megaris hinaus wurde eine Plastik bekannt und berühmt, die Phrixos nachbildete, wie er sich einen Dorn aus dem Fuß zog.
Der Knabe bezauberte einen jeden. Die Männer, die Phrixos sahen, hielten unwillkürlich inne, schauten ihm hinterher und lächelten. Und auch die Frauen blickten ihm lange nach, aber in ihrem Lächeln glitzerte der Schimmer von einem verzehrenden Fieber, und die Brüste und die Scham schmerzten sie, als habe ein heißer Hauch des eros-

11

非視覺排版在作者與讀者間牽起一條隱形無聲的線，沒有其他任何強化手法，避免擾動這種連結關係。

前的AΒBA樂團一樣。

　　紐約那斯達克交易所裡的交易員，經常以字母來形容股票市場以及未來的經濟走勢。例如，「V」形表示股票市場急遽下跌又迅速復甦，「U」形則代表股票市場維持較久的頹勢，然後才反轉走高。此外，最令交易員聞之色變的就是「L」形走勢，對他們來說，這個字母意味著股票市場瞬間嚴重崩盤，且後續毫無起漲之色。

上圖及右圖：別出心裁的兩種排版方式，藉以強化訊息，一是福斯汽車（Volkswagen）的廣告，另一是世界新聞自由日（World Press Freedom Day）的宣傳。

非視覺排版
INVISIBLE TYPOGRAPHY

自然而然的，視覺排版的相反就是非視覺排版。設計師會在發送者與接收者（也就是作者與讀者）之間創造某種連結，過程中絕對不會自曝其形。非視覺排版的座右銘就是「沉默是內容最佳的僕役」，偉大文學作品的版面設計便是一例。

在這種情況下，不容許視覺排版的介入，讀者必須自行在腦海中創造畫面，而不是直接從書頁上看到。

視覺排版或非視覺排版，何者為宜？
VISIBLE OR INVISIBLE?

當然，設計師應該選擇最適合的溝通模式。視覺排版通常最適合自由和表現性的內容，至於非視覺排版則適合較具文學性、資訊性和教育性的內容。

一件作品也有可能兩種排版方式並用。例如，雜誌的封面有時候可能需要驚世駭俗的呈現，藉以吸引讀者的興趣；而內文及報導的呈現則可能保守許多。

Journalists across the ~~every responsible citizen must know~~ world are ~~know come supposedly~~ being subjected to surveillance nations ~~using laws and force to stop vital information from going to press~~ ~~laws that every responsible~~ citing terrorist threats ~~laws that every~~ ~~responsible and are forced to stop vital information~~ national security issues, ~~every responsible citizen must know citizen must know~~ done ~~supposedly~~ governments of ~~information wrong going to press news~~ ~~this~~ even developed nations ~~even developed nations~~ are jeopardizing the ~~vital information from~~ sources of journalists, ~~citizen must every responsible citizen must know~~ and in turn effective ~~citizen must know of~~ work of the news media ~~using laws and~~ ~~force to stop citizen must know done supposedly~~ stop the nations ~~using~~ press from ~~laws and force to stop vital~~ being blacked out done ~~supposedly to fight terrorism~~ without a free press ~~citizen must~~ ~~know~~ no one is free ~~using laws and force to stop vital every~~ ~~responsible citizen must know~~

UNCOVERING THE TRUTH

World Press Freedom Day
World Association of Newspaper
3 MAY
www.worldpressfreedomday.org

日報會穿插使用視覺及非視覺排版，主欄位通常較為保守、受限，其他區塊通常效果更強烈，也更視覺化。

WHAT IS TYPOGRAPHY?
什麼是文字排版？

文字排版是一門關於文字的形狀、使用及外觀呈現的學問。過去數千年來，文字日以繼夜、時時刻刻地傳達想法、感受、警告及希望，包裝成訊息後，由發送者傳至接收者。

因此，文字實在是無時無刻無所不在。不過是二十六個拉丁字母，但卻能組合成數千個字彙，讓人類得以拓展語言，卻也有被字海淹沒的危險。

字母的起源

要追溯字母的起源，我們必須將時光倒轉至數萬年前。從全世界各地考古開鑿的遺址中，出土了許多動物及日、月的圖像，直接畫在洞穴的石牆和石塊上。一開始，這些圖像（儀式上）象徵了物體本身的形貌，接著又代表可以發聲的音節。埃及人的象形文字與蘇美人的楔形文字是這方面革命性的里程碑。

第一種完全根基於字母和表音文字的書寫語言，出現在中東的腓尼基，時值西元前1500年。後來古希臘人將字母更加發揚

ABCDEFGHILMNOPQRSTVXYZ

O R ABCD

現代復刻的羅馬大寫體（Trajan字體）

光大，例如加入之前沒有的母音，還有由左至右的書寫及閱讀慣例。

羅馬大寫體

羅馬人將古希臘字母加以改良，創造出羅馬大寫體（Roman capitals），或稱為古羅馬方塊大寫字母（capitalis monumentalis），像是羅馬廣場的圖拉真凱旋柱（Trajan's Column）基座所刻的字體。這種字體後來衍生的手寫體，稱為方書體（capitalis quadrata）。

羅馬大寫體的製作，首先是在微斜的石

古代雕刻使用的羅馬大寫體（羅馬的阿皮亞古道）

塊上，用寬刷漆出字母字樣，由於產生的斜角壓力，會使得字母「O」看起來微微傾斜。然後工匠以鐵鎚和鑿子雕刻字母，並在每個字母結束時將鑿子橫放，再敲一下，這就是字母長字腳的由來，形成了襯線（serifs）。襯線字體之後大為廣布的應用，因為它們使字母、字彙或字句都極易辨識，當組合起來形成較長的文章段落時，也較容易閱讀。

這些具歷史意義的美麗字母都是大寫字母（upper case），以兩條基線做基礎，一條在上、一條在下，貫串每個字母和字彙，如同上圖所示。

安瑟爾字體

字母不斷地演變，後來人們需要一種可以更方便快速書寫的字體。

結果就是發明了安瑟爾字體（Uncial script），也是小寫字母（lower case）的首度出現。同時，書寫的材質也隨之提升，

安瑟爾字體手稿（羅馬）

半安瑟爾字體（島國風格）

卡洛林王朝小寫體

六世紀的字體設計師放棄粗糙的莎草紙，改用較為平滑的羊皮紙（動物皮）。本來粗糙的書寫工具蘆筆管，也被細緻許多的鵝毛筆所取代。

半安瑟爾字體

某些字母的上下筆畫變得特別突出，往上突或往下插，創造出更細緻的四條線方式做為字母的依循。

卡洛林王朝小寫體

查理曼大帝在八世紀末的帝國版圖又廣又遠，隨著西元800年在羅馬加冕，卡洛林王朝小寫體（Carolingian minuscule）也在他的部分資助下，自然而然地成為西歐主要的書寫體。這種字體有大寫和小寫字母，但當時很少一起合用。

人文主義書寫體

人文主義書寫體（Humanist script）發明於十五世紀時文藝復興時的威尼斯，那時的字體設計師畫出更高䠱、更纖細的字形，也比之前的字體都來得開放。這也是第一次大小寫字體可以同時使用。

哥德體

隨著歐洲人口的遷移，卡洛林王朝小寫體和其他國家各式各樣的書寫體交流，哥德體（Gothic script）也應運而生。之後陸續演化成為不同的變化體，textura字體是其中之一。

印刷術的發明重塑了視覺溝通的版圖，而紙張也取代了羊皮紙。紙張發明於一千五百年前的中國，但直到那時才傳入中歐。

德國人強納斯‧古騰堡（Johannes Gutenberg）在美因茲（Mainz）發明印刷術而聞名，這項革命性的發明可以重製字詞語句，使用獨立的字模、可移動的鉛字（字符），每次都能排出完全不同的字句。這些字句被固定在行列中，然後沾墨。接著在鉛字上面鋪一張紙，為了要留下壓印，就用榨葡萄酒機將紙與活字壓緊。完成品不是美酒，而是一則則訊息，印製成小手冊和書籍。

四十二行聖經是古騰堡的傑作，約在西元1450至1454年間於美因茲印製完成，每一頁有四十二行。古騰堡利用當時抄寫員所使用的textura書寫體，然後將之轉化為第一種印刷字體。在德國，直到第二次世界大戰結束為止，這種哥德體仍被多方使用；而如今它們似乎捲土重來，成為頂尖足球員的刺青字體……

古騰堡經常被指控為一名圖文分離主義者，某些學術圈人士覺得他抹滅了文字和圖片的緊密互動；過去僧侶手製書籍時，圖文的相互對應是製書藝術中的很大一部分。而文字和圖片分隔後，在印刷書籍中往往放在不同的頁面，很難協助讀者了解內容。

人文主義書寫體

哥德體（四十二行聖經）

如今，五百多年後，數位科技終於將情況導正回來。在網站或報紙上，我們都能再度見到文字與圖片、照片、繪畫緊密結合，至於我們喜不喜歡則是另一回事。

威尼斯襯線體

發展出現代印刷字母的最後階段，功臣是尼可拉・詹森（Nicolas Jenson）和阿杜斯・曼紐特斯（Aldus Manutius）。這兩位都是十五世紀後半的威尼斯印書商，他們創造了線條優雅柔和的威尼斯襯線體（Venetian antiqua，和textura字體已相去甚遠），也昭示了印刷字體的新時代來臨。斜體字的發明通常歸功於阿杜斯・曼紐特斯和他的鉛字鑄造師法蘭契斯可・葛里佛（Francesco Griffo）。

威尼斯襯線體

TYPEFACES
字體

字體（typeface）是一套設計風格統一的完整字母系統，包含字母、數字及符號。字型（font）則是技術上稱呼某種大小和風格的字體，但現今在數位內容中，字型通常就是指字體。

設計字體是一項冗長而費事的過程，字體設計師通常會從一些小寫字母開始，例如o、d、n，確認這些字母的筆畫細節之後可以用到其他字母上。

某事發生了

我們必須承認，在古騰堡的時代之後，字母的形狀就很少有改變，但在新的千禧年到來後，每件事情似乎都會經歷「番茄醬效應」（ketchup effect）*，許多字體相繼問世，讓專業人員和業餘者都能使用。

譯註：由趨勢學暢銷作者拉斯・特維德（Lars Tvede）提出，比喻未來趨勢就像打開番茄醬：你努力扭轉瓶蓋，卻倒不出來半滴；但不小心多用力擠一下，就流出一堆超過你想要的番茄醬分量。

哥德體已經發明超過五百年，但仍然拒絕走入歷史。它是刺青者最喜歡的字體，時尚設計師約翰‧加利亞諾（John Galliano）甚至就用哥德體設計出自己的品牌商標。

如今軟體提供無數的設計機會，讓鉛字鑄造師克勞德‧蓋洛蒙（Claude Garamond）都可能在墳墓中翻身。他於十六世紀中期的巴黎所設計的字體，成為標準歐洲字體超過一百年的時間。現在這些字母可以用任何你想像得到的角度扭曲、壓縮、延展、鏤空或是加上陰影。也許他正在天國微笑，帶著渴望呢喃著：「西元1530年的巴黎，如果那時候我……」

字母的組成結構

認識字母的組成結構，讓我們更容易分辨每種字體的個別特徵以及整體個性。

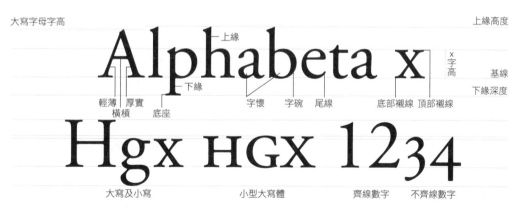

小型大寫體
有些字體包含小型大寫體，這是視覺上將大寫字形與小寫字母並列的方式，通常比x字高（x-height）來得再高一些。

數字
數字可分為兩種，對齊大寫字母字高的稱之為「齊線數字」。在較舊的字體和許多不錯的現代字體中，還有另外一種「不齊線數字」，以平衡小寫字母。

斜體
傾斜的字母稱之為斜體字，其中有「草寫體」，像是連續書寫般、有流動感的字體，還有非草寫體字母，看起來像是傾斜的羅馬體。

字母的變體

設計師有各式各樣變換字母樣式的方法，藉以創造出獨特性和影響力。這意味著字母、數字和符號可能是羅馬體、斜體、正常體、寬體、窄體、半粗體或粗體，其中還可分為各種字體大小。

字體家族
TYPE FAMILIES

在數位時代，字體世界可說是日新月異，為了保有一些秩序，我們可將字體分為兩大主要的傳統族群，進而細分為不同的家族：

羅馬體（Romans）

無襯線體（Sans serifs）

羅馬體

羅馬體的特色在於襯線、粗細筆畫之間的變化韻律，還有各式各樣的豎線、字碗和重心線（stress）。

羅馬體可區分為三大家族：斜線型、過渡型、垂直型羅馬字體。

ABCDEFGHIJKLM
NOPQRSTUVWXYZ
abcdefghijklmnopqr
stuvwxyz123456789

斜線型羅馬體（Garamond）

ABCDEFGHIJKLM
NOPQRSTUVWXYZ
abcdefghijklmnopqr
stuvwxyz123456789

過渡型羅馬體（Baskerville）

**ABCDEFGHIJKLM
NOPQRSTUVWXYZ**
abcdefghijklmnopqr
stuvwxyz123456789

垂直型羅馬體（Bodoni）

ABCDEFGHIJKLM
NOPQRSTUVWXYZ
abcdefghijklmnopqr
stuvwxyz123456789

奇異無襯線體（News Gothic）

ABCDEFGHIJKLM
NOPQRSTUVWXYZ
abcdefghijklmnopqr
stuvwxyz123456789

新奇異無襯線體（Univers）

斜線型羅馬體（Diagonal Romans）

此字體家族柔和而具吸引力，襯線圓潤，重心線是斜的，由於清楚易讀，十六世紀起十分盛行於書籍印刷中。若以服飾來比喻，就像是開襟羔羊毛衫。範例包含以下字體：Garamond、Bembo、Berling、Galliard、Goudy、Nordic Antiqua、Sabon以及Times。

過渡型羅馬體（Transitional Romans）

此字體家族於十八世紀後葉問世，相較於斜線型羅馬體，它的特色在於粗細筆畫之間的反差更大，襯線通常較為尖銳。過渡型羅馬體普遍見於所有的視覺應用文字中，就像是百搭的休閒西裝外套。範例包含：Baskerville、Caledonia、Caslon以及Century。

垂直型羅馬體（Vertical Romans）

此字體家族正式又帶點冷冷的優雅，發跡於十九世紀，特色在於粗細筆畫之間的強烈對比，當初字體設計師的靈感便源自於銅版印刷的普及。此字體讓字母的筆畫更為細緻，還有輕薄的水平襯線和筆直的重心線，就像是燕尾服和長洋裝的宜人設計。範例字體為：Bodoni、Didot、French Antiqua以及Walbaum。

無襯線體

因為沒有襯線的關係，此類字體外觀十分顯眼。設計上筆畫之間十分平均，粗細幾乎沒有變化。

無襯線體濫觴於十九世紀後期，在西元1920及1930年代的歐洲，建築及設計領域由功能主義當道，宣揚簡單、具功能的設計，無襯線體也因而發揚光大。此類字體外觀具科技和工業感。在閱讀的時候，簡單的幾何形狀可能創造出某種單調感。因此通常較適合標題、遠遠觀看的招牌文字、字幕、圖表、表格等，不適合較長的文字內容，就像剪裁合身的T恤。

無襯線字體通常分為四大家族：奇異體、新奇異體、幾何體以及人文主義體。

奇異體（Grotesques）

發跡於二十世紀初，開放式的外型筆畫清晰，容易讓字母合而為字，讓閱讀變得更簡單，特別適用於新聞標題。範例包含以下字型：Trade Gothic、News Gothic、Franklin以及Akzidenz。

新奇異體（Neo-grotesques）

本字體家族源自於1950年代的瑞士，當時簡化、單純的文字排版及平面設計大行其道。新奇異無襯線體採封閉式筆畫，就像沒有出口的高速公路，適用於標題，但內文不一定都適用。最常見的範例字型為：Helvetica、Univers以及Folio。

幾何體（Geometrics）

字體如其名，幾何體家族根據嚴格的造形標準設計，使用在書籍封面和海報上都很好看。範例包含：Futura（1930年由保羅・雷納〔Paul Renner〕設計）以及Avant Garde。

人文主義體（Humanists）

本字體家族較為柔和，且幾何特性較不明顯，採取開放式筆畫。Gill Sans是目前最為人熟知的人文主義體，1927年由傳奇字體設計師艾瑞克・吉爾（Eric Gill）所設計。其他範例字型包括Frutiger以及Kabel。

組合體（Combination）

此種字體混合了不同的字體。檢視字體

ABCDEFGHIJKLM NOPQRSTUVWXYZ abcdefghijklmnopqr stuvwxyz123456789

幾何無襯線體（Futura）

ABCDEFGHIJKLM NOPQRSTUVWXYZ abcdefghijklmnopqr stuvwxyz123456789

人文主義無襯線體（Gill）

ABCDEFGHIJKLM NOPQRSTUVWXYZ abcdefghijklm nopqr stuvwxyz123456789

方塊襯線體（Rockwell）

ABCDEFGHIJKLM NOPQRSTUVWXYZ abcdefghijklmnopqr stuvwxyz123456789

書寫體（Mistral）

abcdefghijklmnopqr stuvwxyz123456789

裝飾性字體（Dama）

的特點和形狀，設計師可以發現幾種字體家族會彼此吸引。Bodini（垂直型羅馬體）的冷靜拘謹吸引了Futura（幾何體），而柔軟和開放的特質將Garamond（斜線型羅馬體）和Gill（人文主義體）結合在一起。設計師還有很多空間去探索更大膽的字體組合。

組合字體
COMBINATION

其他字體家族

其他字體家族還包括方塊襯線體、書寫體以及裝飾性字體，不過用途上較有限。

方塊襯線體（Slab Serifs）

此字體家族非常獨特顯眼，主要起源於十九世紀後葉。字型粗大，有時形狀較為笨重，常見於舊海報。本家族包含：Beton、Clarendon、Egyptienne、Memphis以及Rockwell。

書寫體（Scripts）

這種字體的設計看起來像手寫字，主要用於特殊目的，例如餐廳菜單或是邀請函。本家族的字體包含：Basilica、Brophy Script、Citadel、Bankscript、Künstlerscript以及Mistral。

裝飾性字體（Decorative Styles）

有時候讀者（或設計師本人）會遇到幾乎無法辨識的字體，它們屬於一個自由放任和波希米亞風格的字體家族，不受控制且成長快速（特別是在網路世界）。這些字體的使用當然會受限，多見於商標設計，以及可以自由隨興設計的封面。

數位字體

泛藍光的閃動螢幕，伴隨著四處游移的滑鼠，越來越取代了白紙。

螢幕在設計上並不好處理，也有特殊需求，設計師必須耗費許多心力設計新的字體。Georgia和Verdana（一為羅馬體、一為無襯線體）是兩種適用於螢幕的字體。

Georgia

許多人認為Georgia是最適合螢幕觀看的羅馬體，因為它細部詳盡，同時外觀仍保持輕盈優美。以小字級呈現時效果非常

好，其斜體也是螢幕上的最佳斜體，放置
於大標題時同樣效果十足。

ABCDEFGHIJKLM
abcdefghijklm

Verdana

Verdana是許多人最喜歡的無襯線字
體，它擁有開放和寬大的形狀，呈現出均
衡和輕快感，讓它同時適用於內文及標
題。

ABCDEFGHIJKLM
abcdefghijklm

永遠的難題

網路是訪客的媒體，如果訪客的字型選
項設定中沒有設計師所使用的字體，那麼
網頁設計師費盡心力的設計也是枉然。

訪客的電腦設定決定了文字排版顯示，
因此設計師常常需要解釋為何會事與願違
（除非用的是PDF檔案，這樣文字排版就
會被鎖定，在設計師或訪客的螢幕上看起
來才會一模一樣）。

選擇字體
CHOOSING A TYPEFACE

字體標示（Type marking）包含了選擇
字型和適合的版面配置。這是一項迷人又
困難的工作，首先從以下步驟開始：

閱讀內文。
辨識出內部結構和邏輯。
在內文和字體排版之間創造和諧。

閱讀原稿通常耗時費力，但卻是最終成
功的重要功臣。結構和邏輯主要講究的是
內文的想法或資訊呈現次序與方式，如果
設計師能辨認出作者的思想鏈結，就能將
結構分為幾個段落，排定標題的層次。

怎樣才算和諧？字體必須適合內容，也
就是要符合內文的精神。

符合內文的精神

為了捕捉內文的精神，設計師必須仔細
分析訊息，並找到最好的表達方式。使用
視覺或非視覺排版？戲劇性或非戲劇性手
法？然後關鍵在於試著讓自己站在讀者的
立場去思考。那些文字會在怎樣的環境下
被閱讀？讀者會有怎樣的經驗？得到什麼

價值？

三種字體走天下

大部分設計師會精挑細選幾種字體，並練就完全掌握的本領。他們徹頭徹尾地研究過所有可能的表達方式，最後就能直覺地知道該用幾號字體，以及該如何組合正常、斜體和粗體字母。

許多設計師認為三種字體就能解決大部分的字體需求，例如組合Sabon、Didot和News Gothic。但有時候設計師必須尋找專門字體，以達到某種特別的外觀。

READABILITY
易讀性

我們閱讀時發生了什麼事？眼睛由左至右跟隨字母移動，一次又一次重複，然後過往某人思索過的人物、場景、想法，就如此重現於我們心靈，而那可能是近代的人或一千年前的人。多麼神奇啊！

但奇蹟不是自動發生的，設計師需要運用文字排版來確保內文可輕易閱讀。這需要專業知識，關鍵在於我們不是閱讀字母，而是閱讀文字。我們的眼睛掃過字母並向大腦發出訊號，大腦再將字母結合，形成文字。

眼睛的移動稱為跳視運動（saccadic movement），在字裡行間移動，這代表眼球會規律地停頓，專注在一個字上，同時閱讀周遭的幾個字。

跳視運動

對於閱讀經驗不多的讀者來說，這可能是一段緩慢的歷程。然而，對習慣閱讀的讀者來說，閱讀是可以高速進行的活動。當我們迅速閱讀時，大腦受到刺激，提升了我們的專注力、動機以及理解力；如果在文中看到不熟悉的字，大腦會優雅地跳過，根據上下文來形成理解。但如果我們閱讀速度緩慢，閱讀流程沒受到足夠刺激，就可能在資訊流之間造成間斷。

設計師讓讀者的眼睛愈容易順著頁面移動，易讀性就愈高。以下的文字排版工具和設定與文本的易讀性息息相關：

上圖／通常系列書籍的文字排版會統一風格，不過企鵝出版集團（Penguin）旗下的Great Ideas系列書籍反其道而行，將每本書的封面設計為符合當時的年代，包括選字和文字排版風格。

字體

小寫或大寫

字級

字行間距

字行長度

段落設定

字詞間距

字符間距

文字與背景

油墨與紙張

語言、內容與讀者

字體

習慣的羈絆力非常強大。經驗顯示，當

我們閱讀以熟悉的字體所呈現的文字時，易讀性最高。Times和Nimrod是非常普遍的字體，經常使用於書籍、報紙、廣告，因此易讀性很高。

羅馬體設計

研究者和設計師都知道，字母的襯線在閱讀文字上非常重要（古羅馬人便使用有襯線的字體……），襯線給予字詞和字行一種可供眼睛閱讀的軌跡。

同時，普遍認為羅馬體字母的粗細筆畫轉化清晰，給予不同字母不同的個性，讓眼睛比較容易辨識出字母，並且將字母結合成文字。

Typeface

Times

Typeface

News Gothic

abcdefghijklm

Garamond

abcdefghijklm

Bodoni

不同的羅馬字體也有易讀性上的差異，比起垂直型羅馬體（例如Bodoni或Didot），斜線型和過渡型羅馬體（像是Garamond或Caslon）的易讀性更高。

英語讀者通常偏好有斜重心線的字體，較不喜歡垂直型重心線。斜線的重心線降低了字體的單調性，也讓眼睛更能按著「軌道」移動（就像珍珠項鍊的串線），垂直型重心線則有些阻礙閱讀流程（像是籬笆柵欄一樣）。

無襯線體設計

無襯線字體的筆畫粗細均等，幾何設計均衡，使得不同的字母之間容易混淆（尤其是i、j、l）。個別的字母較不顯眼，讓閱讀變得較為困難。

News Gothic Univers

如前文所述，有些無襯線體形式開放，有些則是封閉，如上圖兩個字母所示。開放形狀創造出流動感，幫助眼睛將個別的字母組成文字（它們伸出長長的援手）。而封閉式字體的每個字母感覺較封閉，較少向前的動能，讓文字比較難以閱讀。

個別的字母也會影響易讀性。Gill Sans的小寫「a」有明顯的兩層結構，讓它更清晰易讀，而Futura的「a」僅有單層結構，容易與字母「o」混淆。

Gill Sans Futura

螢幕字體

在網路設計中，很有理由選擇無襯線字體，而不是羅馬體。設計師覺得羅馬字體僅適用於較小的字體尺寸，例如13pt以下。閃光強烈、低解析度的螢幕會放大細線，於是襯線就成為巨大的腫塊，扭曲了字母，讓文字變得一團混亂。

然而，如前文所述，Georgia字體的設計特別調整了以上的問題，因此非常適合用於螢幕。

小寫或大寫

小寫字母擁有個別的特性，帶有下緣和上緣，讓眼睛容易理解整個單字。相反的，大寫字母的高度都一樣，無法製造出不同的輪廓，結果就是缺乏個性，讓眼睛更不容易辨識。閱讀大寫字詞時，必須一個一個字母地看，閱讀不易。大寫字母適

用於標題、書籍題名和極短的文字，絕對不適用於內文。

不只有設計師會考慮大、小寫字母的關係。在電爐上，當廚師剛剛關上爐臺，但它的溫度仍然非常高時，面板會顯示大寫的「H」，做為警告標誌。當爐臺稍微降溫後，訊號便以小寫的「h」表示。

美國歌手兼詞曲作者湯姆・威茲（Tom Waits）對於字母的細微差異有敏銳的感受：「大字印刷給出去，小字印刷收進來。」（The large print giveth and the small print taketh away.）

字級

字級決定了字母的大小，測量單位為點（pt）或公厘。點的概念源自於非常古老的排字印刷測量系統，從鉛字排版的時代就開始了。1點等於0.376公厘（0.015英寸）。

眼睛和字母之間的距離會影響易讀性，因此也會左右字級的選擇。例如海報字體自然會比書籍字體來得大。

在報章雜誌的設計當中，設計師不僅需要替內文決定適當的字級，更要在標題、引言、副標題和圖說之間安排清晰的層級

結構，黃金比例或許可以提供一些參考。這種經典比例已經在各個領域盛行數百年，例如在建築中就常見到。

黃金比例的配置呈現和諧的感受，3：5：8：13：21：34等等的比例方式，整體而言在視覺傳達中非常實用，在文字排版上更是如此。根據這樣的數字序列，一本書的字體可以配置如下：圖說8pt、內文13pt、副標題21pt，章節標題則用最後的34pt。

字行間距

行與行之間的距離也會影響易讀性。如果間距太小，行句會彼此疊合，不利於閱讀；相反的，如果間距太大，眼睛將難以把文字匯聚起來。

字行間距的測量方式也是用點（pt），稱之為行距，代表兩排字基線之間的距離。8.5/11表示字級8.5pt、行距11pt，意指行間距有2.5pt的空間。

大部分設計師認為行距比字體大上1至3pt，將可提升易讀性。老實說，決定何者為宜最簡單的方式，就是請一位訓練有素的行家來審閱。

這樣的字級行距比例適用到14pt的字級

（即14/16），之後就按比例遞減，直到字級18pt時，行距應該與之相同（18/18）。使用更大的字級時，行距應該更窄（即24/20），避免行與行之間空隙太寬。

字行長度

也稱為欄寬，字行長度會影響易讀性，一行不應該超過60個字符，空白也算在內。

網站的字行長度應該更短，每一行大約35至45個字符。

段落設定

根據所需的文字排版配置，設計師可能會選擇不同的段落設定。這對易讀性有重大的影響。

文字靠左對齊

表示內文全部靠左對齊，右邊則呈現不規則鋸齒狀，這讓字詞間距可以統一，並盡量減少連字符號的數量，讓閱讀更為順

34pt – # Chapter heading

13pt – American singer/songwriter Tom Waits has a keen sense of the nuances of letters: 'The large print giveth and the small print taketh away.'

21pt – ## Sub-heading

13pt – American singer/songwriter Tom Waits has a keen sense of the nuances of letters: 'The large print giveth and the small print taketh away.'

8pt – Caption

此為根據黃金比例的典型字級配置，創造出清楚顯著的層級結構。

啃咬狀　　　　　　　齒痕狀　　　　　　　壁架狀

暢。這種形式很常見，給予人自由開放的印象。

　　然而，文字靠左對齊有時候會在右邊造成字行安排的問題，參差不齊的長度可能會造成不理想的形式。最常見的模樣有啃咬狀、齒痕狀和壁架狀。

　　設計師可以增加或移除行尾的某些字，或是插入連字符號來調整，會讓段落看起來更美觀。目的是讓段落字行長短錯落有致，更進階的選擇是長、中、短行交錯編排。

文字靠右對齊

　　表示段落的左緣呈現鋸齒狀，右緣則統一對齊，這種方式易讀性極差，因為在左邊文句參差不齊的情況下，眼睛很難找到正確的字行開頭。文字靠右對齊的方式較為少見，但仍有可能出現，例如圖說必須緊連圖片的時候。

文字置中

　　文句對齊中軸，兩邊平均分配，使整體呈現對稱。使用文字置中時應該要小心斟酌，它最適用於標題或書籍封面的短語，但若放到長文之中，易讀性便大大降低，因為形狀看起來太雜亂了。

文字左右對齊

　　讓每一行的長度均等，使得左、右邊都呈現對齊，如同本書的編排一樣。設計師（或電腦）將每一行文字之間的距離平均分配在段落的長度中。這可能是最常見的編排方式，幾乎隨處可見，包括書籍、報紙、宣傳手冊和型錄等。

文字左右對齊是經濟有效的方式，因為可以容納許多文字（所有字行都被填滿至最後一個空間），和其他對齊方式比起來，整個段落較為簡短。然而，在某些情況下，版面可能會看起來過於四四方方和封閉。在網頁當中，如果電腦不支援自動換行的話，這種段落可能會變得坑坑疤疤，不堪入目。

圖說

捕捉注意力！圖說會立即抓住讀者的目光，把圖說的第一句設計為一個標題或問句，將能捕捉讀者注意力，吸引他們閱讀。設計師透過採用不同的字體，也可以協助讀者辨識一則圖說。

無襯線字體在此頗為常用，和內文的羅馬體對比呼應。另外一種做法是將圖說設定為靠左對齊，右邊呈現鋸齒狀，和左右對齊的內文對比。

每張圖片都應該有自己的說明文字，如果有好幾張圖片，設計師不應該將所有圖說放在一起，結果距離圖片本身很遠，這會讓讀者更難閱讀，視線必須跳來跳去。接收者通常喜歡搭配的圖說就在圖片下方，但實務上不見得總是可行。

捲軸問題

網頁設計有自己特殊的文字排版條件：訪客不太喜歡移動捲軸，閱讀一長串的文章。為了避免這種情形，網頁設計師通常試著讓頁面變短，經常用長長的字行填滿整個螢幕寬度。當然，結果就是非常難讀。

還有更好的解決方案嗎？有的，而且有好幾種。

第一種是編輯內文，讓它簡潔有力、毫無贅字，這樣文章就會變短了。

第二種是創造兩個或更多的欄位，或是將長文分散至好幾頁。

第三種是在長文中添加有吸引力的有趣圖片，這樣的話，即使需要一直往下捲，也不會令人厭煩。

字詞間距

一行中的字詞距離必須大到讓每個字清晰可見。然而，絕對不可以比字行間距還大，不然眼睛就會把不同行的字看成一起（字句彼此混淆），而無法一行接著一行閱讀。

如果字詞間距太小，會讓字詞彼此混淆，同樣造成閱讀上的困難。

在印刷媒體中，最佳選擇通常都是標準對齊（standard alignment），即字母間距的慣用標準。不過若是網頁，間距拉開一些可以增加易讀性。

字符間距

字符之間的距離不應該小到有些字符彼此重疊，也不應該大到無法組成單字。同樣的，標準對齊仍是最佳選擇。

一般而言，縮短字母間距稱為調整字距（tracking），至於字母間距最佳化（kerning）則是設計師縮短或拉大特定字母組合的間距。

對於標題而言，間距配置應該縮減，但對極小的字體來說（6至7pt），間距應該稍微增加（通常會由軟體自動處理）。此外，整段內文的間距配置應該保持一致。

內文的大寫字詞應該都要加大間距，每個字母間距都均等拉寬。小寫字詞間距則不應該拉寬，因為會破壞字詞，降低易讀性。

文字與背景

易讀性也取決於文字和背景之間的關係。

文字與顏色

大部分讀者偏好白底黑字，但白底搭配深綠或深藍的文字也有不錯的易讀性。設計師應該避免同時使用互補色，例如綠底紅字這種搭配，因為兩者會彼此干擾，產生迷幻的效果。

文字與圖片

設計師也不應該用讓人眼花撩亂的圖片做為背景，然而，如果非用不可的話，還是有些解決方案。

針對（非常）均一化的背景，可以選擇大且易讀的字級，而字體本身則應該提供強烈的對比。

至於多元複雜、非均一化的背景，只要插入一塊透明的亮色方塊欄，再將內文置於其上，就會清晰易讀。

給予內文陰影或是輪廓，讓它們能從複雜多元的背景中脫穎而出。

另外一種解決方案是選擇超大的字體，這樣就一定可以從背景中跳出來。當然，這可能需要將內文編輯得短一些。

油墨與紙張

油墨及紙張選擇也在易讀性上扮演了重

文字背後有背景通常會造成讀者困擾，解決方案是使用對比，例如深色或黑色文字需要淺亮或白色的背景，反之亦然。

要的角色。印刷者必須監督整個印刷流程，確保油墨設定無誤，避免字母變灰或是糊掉。

設計師可選擇各種等級的紙張。以劣質紙張列印，技術上可能就難以產出Bodoni字型的內文，因為它纖細的筆畫可能無法印在凹凸不平的紙面上。在這種情況下，粗黑的無襯線字體如Futura就是比較好的選擇。

若使用高品質（高光澤）的月曆紙，就沒有字體上的限制，不過設計師應該要記得這種紙會反射光線，干擾讀者並降低易讀性。

語言、內容與讀者

不僅字體排版元素會影響易讀性。

語言本身（用字遣詞和句子構造的選擇）以及讀者對理解的動機和能力，都會影響訊息是否成功傳達。

STRONG TYPOGRAPHY
凸顯的文字排版術

設計師往往會選擇強調一個字或一個段落，使用各式各樣的強化方法。

重要的是，太多的強調反而會讓全部都無法凸顯，所有效果都互相抵銷，然後設計師又要從頭來過。

標題

標題通常是讀者第一個碰上的內容，也是訊息的起點。規則如下：

使用夠大的字體，清楚標誌出標題和內

文的不同。

確保標題的字行安排，符合語意內容及整體設計。

兩行標題應該讓較長的句子在下，若是三行標題，則使用文字向左對齊或文字置中，最長的句子應該在中間。

避免標題中出現連字符號。

最好使用固定（均等）的字詞間距。

最好不要為了固定的寬度而剪裁部分標題。

視覺字母間距

標題字母為大寫時，設計師一定都要運用視覺字母間距，這表示要調整每個字母之間的距離，以達到和諧的文字構成。藉由仔細檢視標題，設計師就能看到哪些字母擠成一塊，哪些字母太過稀疏。調整字母間距需要經過訓練的眼睛，但對於書籍封面和電影標題來說至關重要。

<div align="center">

ATLAS

壞的間距

ATLAS

好的間距

</div>

副標題

副標題主要有兩個作用。首先是協助讀者對內容有大概的了解，再來是介紹立即在下面呈現的段落內文。

文字排版必須確保副標題和內文之間有清楚的對比，其中有多種方法，而設計師必須選擇對特定內文來說的最佳方式。不過最常見的做法有：

副標題用半粗體，內文用細體。

副標題用斜體，內文用正體。

副標題字體約比內文大4至6pt。

若是內文較複雜，需要數個不同層級的標題，則設計師應該盡可能在它們之間製造清楚的對比。

不過在論文或文學稿件的文字排版時，設計師應該要謹慎小心，因為不同層級標題的字體若差距太大，可能會造成困惑。好的開始可能是將最低層級的標題設為斜體，字級和內文相同，下一層級使用細正體，字級則比內文約大4pt，以此類推，請見本章描述黃金比例的部分。

設計師也要小心考慮副標題的位置。以文章內容來說，副標題隸屬於下面的內

文，因此副標題和下文的間距應該比和上文的間距來得窄。要小心標題在兩段內容之間游移不定。

新段落

　　讀者想要盡量輕易地瀏覽內容，因此標示清楚新段落的起頭很重要。

縮排

　　這是一種做法。設計師讓新段落第一行的邊緣稍微向內縮，內縮的寬度大約是一個全方間距（em space），也就是同字型的字母m所占的空間。現代的電腦軟體中，全方間距也成為一個特殊的字元編碼。

　　標題或副標題底下的內文不需要內縮，因為它們已經表示下面是新段落。

空行

　　較為複雜的內文，例如科技或科學備忘錄，就可以使用空行來標示出新段落，網頁設計師尤其經常使用空一行（或是空半行）來標記段落。

　　對書籍設計師來說，空行簡直是瘋狂胡鬧，但電腦螢幕是種很不一樣的閱讀空間，螢幕上的長文若只用全方間距內縮來區隔段落，看起來會太擁擠，空行則是不錯的選擇。

　　然而，若在書籍雜誌中使用空行，會過度打斷內文，阻礙閱讀。

　　完全不使用內縮或其他標示技巧，則會嚴重影響易讀性。

個別字詞和字符

　　有時候，設計師需要讀者注意特定的字符或字詞。

　　這時有以下幾種方式可行：

首字放大
斜體
半粗體
小型大寫字母

首字放大

　　可以有效、優雅地標示出內文的開頭。然而，設計師應該避免在同一文章中使用太多次，因為讀者會試著辨識該字母組成的字詞，也就是說，會耗費讀者許多不必要的精力。

斜體字

斜體字很常見，是一種簡單明瞭強調單字的方式。

半粗體

對於文學內文來說，半粗體可能太過搶眼，但對教科書來說是個好選擇。

小型大寫字母

小型大寫字母是經過特別設計的大寫字母，高度和小寫字母相同，可以優雅低調地強調一個字詞。記得一定要使用和內文同樣字體的小型大寫字母，因為它們會稍微粗和寬一些以配合用小寫字母的內文。許多電腦軟體中內建的小型大寫字母，其實只是正常大寫字母的縮小版，可能會太細，不利於閱讀。

許多平面印刷媒體使用的強調方式在網頁上並不適用。小型大寫字母和斜體在螢幕上皆不易閱讀，這時比較適合使用粗體或變換文字顏色。

首字放大的例子：《紐約時報雜誌》強調字母「O」，幫助讀者找到開頭，也創造吸引人的整體畫面。

左上圖／優雅的對稱排版，讓充滿強烈顏色、形狀的周邊圖形與標題形成絕佳對比。
右上圖／不對稱手法可以為排版配置帶來生命和力量。

THE TYPOGRAPHIC WHOLE
文字排版的整體考量

整體效果通常會勝過部分，因此排版的整體安排也會傳達一個訊息。可以考量以下三種設計原則：

對稱手法
不對稱手法
對比手法

對稱手法

這是所有文字排版皆適用的經典手法，設計師讓標題及其他內文都環繞一個垂直中軸，達成優雅而和諧的平衡。

不對稱手法

不對稱捨棄垂直中軸，能帶來動能。標題和內文靠左或靠右對齊，使用斜線形狀創造活潑生氣；但最好不要太離譜。

對比手法

這是最強烈的文字排版配置方式，對比直接訴諸讀者的情緒，可藉由數種方式達成：

大小對比

大對小，可以選擇大字體對比小字體，或是寬的文字欄位對比窄的欄位。

強度對比

透過強烈粗體標題字母對比細體字母，可以創造出刺激的效果。

形狀對比

將正體大寫字母和斜體小寫字母放在一起，或是選擇無襯線字體搭配書寫體，可以創造出對比的形狀。

顏色對比

如你所預料的，這會用到有顏色的標題和黑色的內文，或是強烈的背景顏色，上面卻放了白色的商標。

看完內文的形體、靈魂與戲劇性的圖像，下一章將進入整合性的呈現：設計。

—— 設計師可運用各式各樣的對比手法：大與小、粗與細、斜體與正體或是各種對比色。

SUMMARY
文字排版要點

「為何是9/11？」

視覺及非視覺排版（VISIBLE AND INVISIBLE TYPOGRAPHY）

視覺排版（visible typography）：表示字母有個別的設計，強化了訊息，例如報紙標題或是商標。

非視覺排版（invisible typography）：於作者及讀者之間、發送者及接收者之間形成沉默的連結，例如文學作品。

字母（THE LETTERS）

羅馬體（Romans）：特色在於粗細筆畫之間的互動，以及字母的襯線（像是它們的腳或鞋跟）。

無襯線體（Sans serifs）：特色在於均一的設計和無襯線。

選擇字體（CHOOSING A TYPEFACE）

字體必須符合內文（一致性），同時有易讀性。

易讀性代表接收者是否能順利閱讀內文，關鍵要素包括字體本身、字體大小和字行長度。

文字排版的強化（TYPOGRAPHICAL REINFORCEMENT）

強化表示更清楚強調內文中的不同部分，最常見的強化手法是使用標題及副標題，以及標示新段落（內縮）。

排版的整體考量（THE TYPOGRAPHIC WHOLE）

整體配置也會傳達訊息。

對稱手法給接收者有條不紊、和諧優雅的感受。

不對稱手法則是充滿動力和魅力。

對比手法則以強烈的方式呈現，包括大小、強度、形狀及顏色的對比。

9
TEXT

"It was a wrong number the started it, the telephone ringing three times in the dead of night, and the voice on the other end asking for someone he was not. Much later, when he was able to think about the things that happened to him, he would conclude that nothing was real except chance. But that was much later."

文字撰寫的技巧

「不過那是很久以後的事了。」

保羅・奧斯特（Paul Auster）是一位技巧純熟的作家，知道如何替作品開場。「紐約三部曲」的第一部《玻璃之城》（*City of Glass*），開場就非常引人入勝，所描述的事件和第三人稱觀點製造出奇妙的對比。小說的開頭在讀者心中燃起極大的期待，他們想要知道說話者是誰，還有他又不是誰。讀者迫不及待，必須繼續看下去。

目標
GOALS

在溝通工作的每個階段都要考慮到目標，視覺及文字溝通皆須如此。

文字想要達到什麼目的？是想影響及改變他人的情緒或態度？或教導一些事情？

讀者是誰？
WHO IS THE READER?

寫作者必須知道自己是為誰而寫。假設讀者是一位買了新軟體、想知道如何使用的年輕人？

寫作者必須設身處地替讀者著想，並且

這是保羅・奧斯特在小說《玻璃之城》（1985）開場的三句話，神祕而充滿吸引力，立即有效吸引讀者墜入情節之中。
「事情是從一通打錯的電話開始，在那個死寂的夜裡，電話鈴響了三次，電話那頭要找的人不是他。很久以後，當他思索發生在自己身上的事情時，他只能做此結論：除了機遇之外，沒有什麼是真實的。不過那是很久以後的事了。」

思考讀者的需求，同時又不完全失去自己的觀點。這需要直覺和事實資訊，寫作者還要捫心自問是否有足夠的背景知識。他們也必須釐清讀者要如何從文字內容中獲益，持續地從讀者的角度自問：「我為什麼要閱讀這個？它必須給我什麼？我能夠獲得什麼？」

因此許多寫作都需要做足準備工作，但絕對值回票價。你積累越多印象，就越能完整表達。

捕捉興趣
CAPTURE INTEREST

很自然地，捕捉讀者的興趣非常重要。最關鍵的重點必須先出現，而且不能是無關緊要的內容。然而，介紹常常會過於冗長，比較像在試著起飛似的。一項有效的技巧是直接把整段劃掉。

理想中的文字應該如同一隻鯊魚，一開始狠狠咬住，中間是堅實的魚腹，最後是有力的尾鰭。這些是寫作課程必提及的技巧。你也需要提到一些話題事件，例如日蝕、外國總統來訪或世界盃總決賽用頭捶得關鍵一分的足球員，這些都可以幫助鋪陳。

加入變化

變化很重要，充滿韻律和節奏變化的語言能夠激起興趣，推動進展。

如果文章開頭溫和冷靜，在中段或後段就要拉快節奏，不然作品就可能變得單調乏味。如果文章以具體的細節描述開頭，也不要等太久才提及整體狀況。另一方面，如果寫作者從大藍圖著手，可能很快就要著墨細節部分。

為了添加變化，寫作者應該要長短句交錯。文章裡面要有內容，但文章本身之外也有要注意的地方。

具體實際

描述一項產品的設計和功能時，不要太過蜻蜓點水或概括而論。

寫作者應該要聚焦於實際的細節。例如，最好聲明每支網球拍都經過測試，每根網球線的壓力也經過檢驗，而不要概略地聲稱所有東西都經過仔細測試。描述這些細節是有意義的。

戴夫・艾格斯（Dave Eggers）的《蒂莫西麥克斯維尼季刊》（Timothy McSweeney's Quarterly Concern）幾乎拋棄所有圖像，尊崇文字為王，目的在於保留文學和新聞的可能性（這本季刊集結了許多重要作家的作品），讓文字成為視覺樂趣的來源，不過內文其實也只使用了一種字型：Garamond。

使用譬喻

語言和圖像都可使用一項修辭工具：譬喻，因為透過比較，我們對事物的描述會更具說服力。「我們的行動計畫昨天『啟航』了。」一位洋洋自得的主管驕傲地如是說，但他一定沒想過真的要出海。

很多譬喻已經是陳腔濫調，但譬喻的技巧仍然很有效且具吸引力，不管是用在平鋪直敘的商業簡報或是悲喜參半的回憶中。它像「熊」一樣強而有力，或者形容纖細敏感——為我淚流成「河」。

纖細敏感

究竟是什麼使得文字如此有趣？是什麼讓一個個單字如此美麗？是文字的聲音或意義？或是兩者的綜合作用？細心挑選用字或用語，能夠將讀者吸引到你創造出來的氛圍之中。

小心陷阱

寫作出了錯可會造成問題。

最常見的錯誤是在推理的過程中跳過幾步，讓讀者難以跟上故事的情節發展。很多人都會犯下這種缺乏一般性連結的錯

誤。你必須記得，對作者來說顯而易見的事情，讓讀者看來可能完全一頭霧水。

最後一步

努力邁向目標。你選擇的用字是否幫助了你傳達訊息？

新聞寫作
WRITING FOR A NEWSPAPER

談完了一般性建議，我們稍微簡短地談談實際的新聞寫作。首先（再次提醒），記者必須非常清楚文章的目標閱聽人，越清楚這一點，就越能調整內容符合他們的需求。文章的角度將決定文字如何被閱讀和理解。

「如何在狼群環伺下保護自己」

內容架構

文字內容的架構很重要。標題開啟了一個故事；強而有力的用字可以吸引讀者的興趣，並且在引入內文之前就要創造期待感。如上所述，內容要和讀者已知的事物做些連結，用不尋常的表達方式給他們驚喜，或是用立場鮮明的問句激發感受。

副標題的作用是吸引讀者進入內文。副標題很重要，因為它們就像是通往文章的捷徑，讓讀者能夠評估自己對內容是否有興趣。副標題也能彰顯出順序和結構，這些都必須要有邏輯架構。

標題和頭條

標題和頭條必須二擇一。標題呈現或提示了文章的內容，可能是學術性或被動式的書寫，例如：「狼群的行為」。

另一方面，頭條應該能強力吸引興趣，並且刺激讀者，例如：「如何在狼群環伺下保護自己」，這個暗示就非常具體而且有效果。

寫作者應該在頭條之後立即接續相關內容，讓讀者快速理解當中的轉折和連結。

言語生動

冗長而複雜的句子應該由簡短的句子取而代之，使用的言語應該貼近人性又生動，如此才能夠燃起讀者的熱情。從現實中謹慎取用範例，也能贏得讀者的信任。

廣告文案
WRITING ADVERTS

接下來我們離開新聞世界，進入了廣告公司，直搗文案撰寫人員的辦公室。文案寫作者正在替一項商品撰寫文案，這項產品承諾將解決一項問題（一種工具性訊息），文案撰稿人的準備工作正如火如荼進行。首先，明確指明目標族群所經驗到的問題；然後，承諾一項解決方案；最後，提出證據——為何解決方案會有效。有力的結論將刺激讀者採取行動（撥打電話或購買產品）。

如果產品承諾提供更佳的情感體驗（透過一則關係性訊息），文案結構上甚至能包容更多自由彈性。

第19頁真是一團糟。
再15分鐘就要開會了。
HP Office Jet Pro K550
可能是世界上最快的噴墨印表機。

產品好處：
速度太快。
無法融入。
議論紛紛。
保時捷。

撰寫廣告文案的十項通用建議：

1. 心靈之眼總是看著讀者。

2. 從標題開始著手。

3. 內文立即延續標題。

4. 內容具體，不要太耍小聰明。

5. 以主動語調寫作，去除大部分的形容詞。

6. 盡量去蕪存菁。

7. 刪除你最喜愛的部分，不要痛哭流涕（對親愛的痛下殺手！）。

8. 不要太逢迎諂媚，但記得要貼近人心。

9. 檢查內文是否符合你的策略和創意目標。

10. 請別人閱讀你的作品。

短篇或長文

許多專業人士聲稱廣告文案應該簡短有力，因為讀者不會閱讀長文；然而，他們

錯了。讀者是否閱讀和文章長短無關，而是和有沒有吸引他們的興趣有關。因此，若一篇文章新奇有趣、結構明確、用字精準，不管篇幅多長還是能吸引讀者。

網站文案
WRITING WEBSITES

網站上的文字有兩種閱讀方式：傳統上從網站或部落格的螢幕閱讀，或是以超文本（hypertext）的形式閱讀。

網站內文

網站需要簡明扼要的語言，因為閱讀螢幕文字的速度比一般紙本的速度約慢了25%。本來替報紙所撰寫的文章和新聞，通常都需要編輯和精簡後才會放上網路。

此外，讀者也不喜歡捲動網頁，因此內文的直欄要盡量簡短（理想上不要超過一

清晰和簡明是聯合國兒童基金會（UNICEF）網站的重要特色，因為該網站需要提供多種不同的功能。

面螢幕的長度）。

文字簡短

除了簡短的句子和段落之外，替網路媒體寫作時，文字也要盡量簡短。理想上，一個段落應該只處理一個概念或訊息，而經驗老到的網路寫作者常建議：「一句話說一個想法，一個段落創造一種氛圍」，如今這已經成為經驗法則。

標題

訪客可能從各式各樣的方向進入網站，標題應該要提供資訊，但不見得要冗長，要讓那些初來乍到的訪客也能迅速進入狀況。

邊欄標題（side heading）很適合螢幕，因為螢幕形式是橫幅，通常在兩邊還會有很多空間。如果網頁設計師做出兩個欄位，就可以有效安排位置，一個欄位放置

要119.5秒才能奉上一品脱的健力士（Guinness）。這篇廣告把玩副標題（好酒沉甕底，諸君耐心等），創造出抒情的風格；旁白將我們帶入衝浪者的內心，等待一道好浪，創意十足地利用了赫爾曼‧梅爾維爾（Herman Melville）《白鯨記》（Moby Dick）中捕鯨人的等待心情。

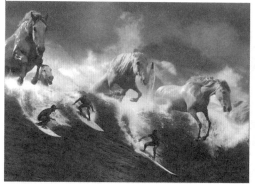

邊欄標題，文字內容則放在另一個欄位。

不要使用太多欄位

　　不論一篇文章太長或太短，寫作者和網頁設計師通常都同意最好避免文字跨越好幾個欄位。如果欄位的長度超過一面螢幕，訪客就被迫要上下來回捲動頁面。

部落格文字

　　部落客是如何寫作的？通常，他們都會跳過前言和背景資訊，直接呈現準確的內文。當然並非總是如此。訪客可以從部落格的舊文章了解整體情況，當有許多人想要繼續閱讀文章，參與某個主題的討論時，這種寫作風格很適用。

連結

傳統上，連結會用和內文不同的顏色顯示，讓讀者更容易尋找。當訪客點擊過後，連結也應該要變色，這樣他們才知道狀況，下次再度造訪時，也能看到哪些連結已經被點擊過。

連結應該強調位置，而不是需要採取的行動。例如：造訪我們的商店，比造訪我們的商店來得更好。

超長的文章一開始應該要有目錄，裡頭有內部連結，直接帶讀者跳到下方副標題的文字內容。

超文本

這類文字沒有開始、中段或結尾，相反地，它包含一系列來自不同網站的獨立文字區塊，訪客以不同的方式將它們組合在一起。

這表示寫作者和讀者之間的界線模糊了，也拉近了兩者的距離，許多人認為這宣告了一項重大轉變，將資訊的力量從少數人手上移轉到大眾手裡。

以往，總是少數的權威人士握有詮釋過去、現在和未來的控制權。現在這些權力已經移轉到大部分的寫作者和讀者手上，這點可能會大幅度改變世界。

電視廣告文案
WRITING TV SPOTS

電視廣告文案務必要簡潔有力。你無法在15或30秒間塞入太多文字。

通常最好是讓聲音說故事。輪胎在柏油路上的磨擦聲響，比一位演員告訴我們車子來了，更快速有效。

有些片段不需要說一個字，移動的畫面、音效和音樂就夠了。但是若需要文字，寫作者應該要記得：旁白不需要描述所有出現在畫面裡的東西。對話的功用在於提供向前和向後的資訊。這個人在怎樣的處境之下？遇到了什麼問題？之前發生了什麼事造成這種情形？這個人要如何脫離當下處境？問題如何解決？

對話也要塑造出人物個性，包括正在講話的人（例如緊張、焦慮），正在聽話的人（冷靜、沉穩），還有話中可能提到的人（誠懇、尊敬）。

內容是內文的靈魂，下一章我們將看進它的形體。

10
IMAGES

第十章
如何挑選好圖像

「照相機是我求助的訊號，僅此而已。」

烏雲緊緊掃過秋日的天空，巨型郵輪漸漸下沉。

乘客中的一位貨車司機在郵輪翻覆之際驚醒。奇蹟似的，他設法逃到了郵輪翻底朝天後露出的龍骨結構，那裡還浮在暴風雨肆虐的水面上。有個男人已經先到那裡了。他們之間僅僅相隔25公尺，但儘管距離如此之近，雙方都渾然不覺對方的存在。他們在寒風中瑟瑟發抖，坐著等待滑入深海的最佳時機，祈禱不要被沉沒的郵輪拖入水裡。貨車司機拿出自己的相機，機身小而易於使用，附有閃光燈功能。在冷風凜冽的黑暗中，他按下幾次快門，試著用閃光引起注意。

許多人仍能在心靈之眼中看到那個畫面，哀悼愛沙尼亞號（MS Estonia）沉船事故罹難者的人一定不會忘記。那個畫面本來根本沒有要變成一張照片。當閃光燈一亮，底片跟著曝光，我們看到一個穿著紅色救生衣的男人，儘管底片受到水和光線的摧殘，我們仍能在照片裡清楚看到他眼中的恐懼。這張照片沒有提供其他任何資訊，只剩下我們與之面對面。也許這就是它的力量來源。這張照片並沒有描述情緒，反而是晦暗的內容創造了情緒。我們感到身涉其中。極少的行動似乎創造了極

— 強烈的圖像不只描寫情緒，而是能創造情緒。

大的情緒。那變成了我們的照片，深深撼動我們。

圖像歷史的里程碑
MILEPOSTS IN THE HISTORY OF THE IMAGE

圖像的起源可以追溯至舊石器時代，我們可以看到先人雕刻的狩獵場景，那是一種儀式，試圖記錄賴以生存的獵物。這些最初的圖像範例是在洞穴中發現的，大概已有三萬年歷史，其中一些洞穴是過去人類的棲所。

後來在時光之旅的小站中，我們主要發現的是宗教相關的圖像。在西方文化，教堂裡充滿了壁畫和馬賽克。空間裡滿是當時的權貴之士，一旁還襯有宗教故事。不過不久之後，凡夫俗子也能登上畫布，一般男女的工作情形也成為繪畫主題。藝術家想要描繪現實，同時也影響現實。這時的圖像便成為改變的工具。

描繪現實很快就變得更簡單迅速。攝影技術在十九世紀迅速發展，1839年是神奇的一年，那年法國的路易·達蓋爾（Louis Daguerre）首度公開了他在鍍銀銅板上留下影像的方法。

1895年，盧米埃兄弟（Lumière brothers）打造了第一部電影攝影機，同時也是放映機。電影誕生之後，如同野火燎原傳播到全世界。卓別林帶著古怪的姿態走路，他是頭一批昂首走過銀幕的先驅。然後全世界都在漆黑的電影院著了迷似地坐著，置身於過去、現在和未來的故事之中。過了五十多年後，電影更走入一般家庭。

接著是膠卷軟片的發明，還有彩色軟片，相機變得越來越輕薄短小，現在都可以放進衣服胸前的口袋裡了。

而如今膠卷本身已經過時。數位相機和數位攝影機讓我們能錄影或拍攝現實畫面，然後在電腦螢幕、網路或手機上觀賞。

圖像使我們神魂顛倒，上面的主體或空白都能勾起我們的回憶。

影像革命
THE IMAGE REVOLUTION

我們正處於革命當中——一場影像革命注定將現況徹底推翻。數位相機和手機相

圖像（繪畫、照片或影片）一直影響我們。內容始終不脱宗教、科學、新聞和廣告。上方是三個具有開創性的例子：米開朗基羅的《夏娃的誕生》（1510）、一張早期銀版攝影的相片，以及黃功吾（Nick Ut）鏡頭下遭受汽油彈攻擊的越南人民（1972）。

機越過重重阻礙登上檯面。

我們可以立即拍照，並且結合娛樂與實用性。數位照片成為我們的購物清單，我們甚至可以打開冰箱，拍張照片，然後當我們到了超市的時候，打開數位相機就能看到缺了什麼——起士還有橘子果醬。

我們還是會寫日記，但已經不是在紙上寫著「親愛的日記」，而是將當日的照片存入電腦，我們的生活便一目了然。

我們會分享數位照片，家人、朋友和同事都能看見我們所看到的，彷彿身歷其境地在身旁，無論我們身在何方。「我去看展覽哦，這是我和藝術家的合照，看看那些畫！」

我們已經習慣影像。本書前冊《視覺溝通的文法》一開始所描述的視覺的排外感，已經漸漸被消弭。我們已經敢談論圖像，評斷並分析它們，甚至某些人更勇於在圖像中檢視自己。

取得平衡

如洪水般湧來的影像可能在左右腦間創造出平衡，在理性與情感、文字與圖像間達成平衡。「愛字人士」可能會在人際社交上失去一些優勢，過去強調在孩提養育或教育時期專注於加強語言能力，這種情況也可能被圖文均衡取而代之。我們永遠可以懷抱希望。

然而，還是有許多人對圖像洪流抱持負面態度，認為那會讓視覺傳達和圖像使用變得平淡無奇。人們和圖像的距離不再，而對圖像的評論和分析也隨之消逝。畢竟，一張冰箱照片有什麼好分析的？網路上充斥一堆噘著嘴的圖片和性感裸體，又有何好評論呢？微不足道。影像漸漸失去價值，手機問我們要保留或刪除照片時，我們不假思索地就將它們扔進垃圾桶。

螢幕現實

圖像洪流會不會喧賓奪主，讓我們和現實脫節呢？圖像會不會變成我們和真實生活之間的一層隔膜？作家蘇珊‧桑塔格（Susan Sontag）認為我們藉由描繪世界再觀賞自己創造出來的影像，人們越來越傾向於透過這種方式來認識世界。我們很快就會開始活在螢幕現實裡頭（虛擬取代了真實的經驗），然後變得麻木不仁、猜忌懷疑和心胸狹窄。為了防止以上情況，我們必須持續劃清圖像和現實之間的界線。

業餘者當道
AMATEURISM

媒體力量越來越集中（極少數人擁有越來越多的媒體）的同時，個人接觸新的私人媒體的機會也猛然增多。今天瀏覽網頁時，常常會看到「歡迎來到安德森的網站」之類的個人網站。許多網站只是給親朋好友看的，有些則聚焦於特殊興趣，例如用假蠅釣魚或巴布・狄倫（Bob Dylon）未經授權的現場錄音。有些人宣傳環保議題或反恐怖主義，還有人設立新聞網站和部落格，藉以挑戰BBC和CNN等新聞網的權威。

媒體力量是否遭受威脅了？或許吧。報章新聞和電視頻道現在甚至鼓勵讀者和觀眾寄送照片和影片，讓他們將之公諸於世。看到春天來臨的跡象嗎？把照片寄來吧。發生了車禍？也寄張圖過來。據說在泰國發生海嘯災害之後的幾分鐘內，報社編輯就收到從世界各地蜂擁而至的手機照片。這些照片先是在線上新聞曝光，接著成為紙本新聞，無數的影像不斷湧入。

新的新聞產業誕生？

我們是否正見證了新的新聞產業誕生？

老式的新聞傳聲筒已經勢力衰退，不能再從幾間大型新聞公司向每個人播放吵人的新聞。如今局勢已經逆轉。新聞網絡像是吸塵器般從一般大眾身上吸取文字和圖片，然後再發送給勢力越來越大的頻道通路商。新的新聞產業可能已經失去宣稱實地外出採訪並挖掘故事的權利，但卻可以進行後製。編輯將各處進來的材料予以發展、重整，而不是採取主動、創造內容，這樣的情形越來越常見。然後讀者和觀眾得到吸引人的文字和圖片，再從Google搜尋相關的部落格文章和影片。這些行為形成一個小型傳聲筒，影響所及包括編輯和讀者。讀者轉化成為作者，觀眾成為節目製作人，聽眾則成為流行歌曲作者。

人們似乎不再只想將自己視為單純的消費者，而要成為參與者。這將權力中心從傳統媒體移轉至由積極活躍的公民所掌控的媒體手中。

那攝影師呢？如洪水般洶湧而來的影像是否會改變專業攝影師的工作生態？畢竟，新聞提供者再也不需要付昂貴的費用僱用記者和攝影師，因為讀者和觀眾就能自行搞定一切，而坐在偉士牌機車上的狗仔們也面臨了激烈的競爭。業餘者的勢力

漸漸擴大，而攝影師的精心傑作則慢慢被名流愛人粗糙模糊的相片所取代。後者還是用Sony Ericsson相機拍的。

新的廣告製作

廣告攝影師已經逆流而上很長一段時間了，主要原因是客戶選擇用自己的數位相機來製作廣告，如此也能輕易產出好照片。他們說，僱用攝影師太昂貴了。

攝影師在3D科技也遇到了其他的競爭對手，在提供照片和視覺排版上，使用傳統方式製作實在是所費不貲。現在的科技只要一個人（登山者）在綠色背景（綠幕）前照相，然後就能嵌入任何你喜愛的畫面中（在聖母峰頂）。

知識及洞見

要怎樣才能收復失落的領土？答案是知

當今的新聞不只是由專業人士記錄編寫，現場的業餘人士也能提供相片，通常都是用手機拍攝的。

識，這在許多地方都是如此。如果攝影產業不會徹底滅亡，像是之前的打字行和字型公司一樣，攝影師就必須更能和報社或電視台的助理編輯和圖片編輯合作，還有和廣告公司的藝術指導互動。

攝影師必須了解，照片從來不是獨立存在的，它們總會在某個媒體、某個地方、某個時間點，和其他文字內容及圖像一同出現。還有，照片總會有其目的性。如果攝影師了解一些基本假設，包含新聞評估、目標族群、訊息及可能效果等方面，他們就會成為現代的視覺媒體工作者，前途一片光明。攝影師在腦海中必須有完整清晰的藍圖。光是做石頭工匠已經不夠了，你必須學會建造一座廟宇。

當客戶咕噥著「這就可以了，我們這樣就夠了」，很難說服客戶去追求優良品質。如果略嫌草率、隨便了事的業餘作品就能為他們賺進數百英鎊的收入，何必要另找麻煩呢？這就像是一位面面俱到的服務生，撒了幾滴水在客人餐桌上卻沒有擦乾淨一樣。劣質服務反而成為主流。

實在的品質
GENUINE QUALITY

了不起的照片及影片是訊息的發送者和接收者之間的橋樑，讓訊息得以活靈活現，而且令人難忘——這種作品真的還存在嗎？悲觀主義者在看到頭幾頁令人失望的內容之後，可能會問這個問題。是的，它們當然存在。某些報社還保有明確的專業圖像政策，能吸引到術有專精的攝影師刊登作品。有些好作品也會出現在電視頻道上，特別是那些行事嚴謹的頻道，他們從主流、廣泛的報導到地方錄製的訪談都不馬虎。有些廣告宣傳的影像作品也力道十足，沒有人能視而不見。

好作品是真實存在的，本書中選錄的影像也比比皆是；它們很重要，值得鼓勵和保存。只是風險在於，明天可能就沒那麼多能倖存下來了。

圖像工作的起頭
THIS IS WHERE THE PICTURE
WORK STARTS

卡車司機拍下的相片（見本章開頭所述）本來並未打算成為一張照片，那更像

影像的深刻力量在於能夠呈現生命的對比。這張由斯潘瑟‧普雷特（Spencer Platt）拍攝的照片，呈現出富裕的黎巴嫩男女看著貝魯特被摧毀的街區（2006），焦點放在生與死、富裕與貧窮、希望與絕望的差異。

是呼救的訊號。但新聞及廣告需要圖片，真實的照片。所以說什麼是圖片、影像？

　　理論上來說，圖像有三種：視覺圖像、內在圖像和技術圖像。當某部分真實撞上視網膜，就會產生視覺圖像。然後聯想和詮釋將其轉化為我們自己的內在圖像。技術圖像則於紙張、膠卷或螢幕上複製出來，提供誘人的真實視覺經驗（例如：一朵花、一隻貓、一個男人、一個女人），競相爭取我們的注意力。

　　稍後我們再回到視覺和內在圖像的部分。現在，我們要更深入檢視技術圖像，它們究竟是什麼？

　　首先是構造，也就是圖像建構的方式。例如，我們會區別繪畫、素描、攝影和影片之間的不同。

　　再來是功能，影像為藝術、新聞或廣告用途分別量身打造。

　　最後是流通，接收者會在不同的媒體接觸到圖像，例如藝廊、報紙、電視或網路，進而消費畫面。

　　以本書探討的媒體而言，我們發現照片

和影片會用在新聞及廣告方面，流傳於報章、網路及電視之間。

和圖像工作

製作照片和影片時，會牽涉到哪些專業人士呢？當然會有客戶，他可能是編輯、圖片編輯或報紙及電視台的助理編輯。客戶也可能是廣告公司或網頁設計公司的創意總監，他們負責監督美術指導和設計師。

靜態及動態攝影師執行任務，把成品做成報導或交給廣告公司。

接收者，也就是圖像的觀看者，注意到了圖像，然後讓自己沉浸在影像世界中。

這三者都和影像有個人的特殊關係，可透過三種不同的角度加以描述。請參考本書前冊《視覺溝通的文法》一書第三章。

客戶會依照目的觀點（perspective of intention）來考量圖像，也就是考量目標、訊息和影像所處的環境。

攝影師的工作取決於接近觀點（perspective of proximity），也就是框架、構圖和意義。

最後，觀看者檢視圖像的基礎在於觀感、經驗和詮釋，稱為接收觀點（perspective of reception）。

THE CLIENT'S PERSPECTIVE
客戶觀點

我們先從第一種觀點談起：客戶。

GOAL
目標

· 客戶期望圖像達到什麼目標？

傳遞資訊、描繪、展示、解釋、教導、恫嚇、娛樂？興風作浪、說服、遊說、銷售？改變態度、傳遞強烈的情緒？答案就在某處。我們要做的是找到它，更關鍵的是做出正確的選擇。

· 客戶想要打動哪些人？

哪個目標族群會接觸到影像？這群人的特色是什麼──他們的觀點、需求和夢想是什麼？

· 客戶想要如何接觸到這群人？

圖像會於何處發表？透過哪種媒體？在目標族群可能會閱讀的報紙上？在雜誌或

電視頻道?或是在廣告、海報或網站?技術需求為何?有哪些限制?報紙會送到對的人手中嗎?電視或網站哪個好?問題源源不絕。

MESSAGE
訊息

影像建立訊息(包含強烈的訊息),同時也替訊息搭建了舞台。有哪些可用的技術圖像,它們又能達到何種功效呢?

毫無疑問,將影像分類是非常有風險的一件事。我們所用來劃分的界線可能太狹隘或太含糊,但以下或許是一套有效的分類:

· 資訊性(informative),提供相關資訊,沒有價值判斷。
· 解釋性(explicative),解釋一項行為、場景或事件歷程。
· 指示性(directive),指出或支持某特定意見。
· 表達性(expressive),透過強力的工具傳達強烈的感受。

資訊性

這些影像記錄大大小小的真實事件,並以報導或紀實的方式呈現在新聞中。這類型的影像也包括簡單直接的商品圖片,充斥於型錄、廣告和商業網站之中。攝影師的安排和指示會受到限制。

解釋性

舉例來說,解釋性影像包含幫忙解釋疾病和意外受傷的 X 光片;或是說明圖片,用來解說如何組裝一張新買的花園椅。這個分類也包含了描繪生命中美好情境和驚奇事件的影像。實際運作解釋性影像時,攝影師也會加入一定程度的安排和指示,但不應該過多。

指示性

第三種影像分類是指示性影像,這類型的發送者和訊息都更明顯可見。有人想要影響人們傾向某處,因此安排和指示都被設計來達成該項目的。

表達性

最後,表達性影像展現了一種個人手法。可能是較富詩意、具有實驗性、擁有

將影像分類是一項艱鉅的任務,但以上是一種嘗試,用不同的範例說明不同的記錄手法,呈現紐奧良經颶風肆虐後的殘局。

資訊性

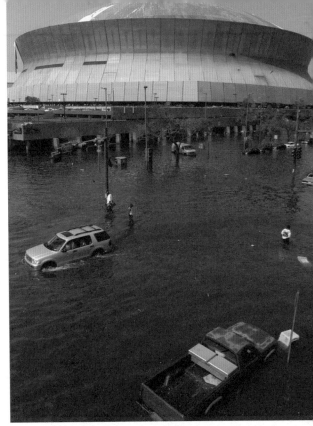

解釋性

指示性

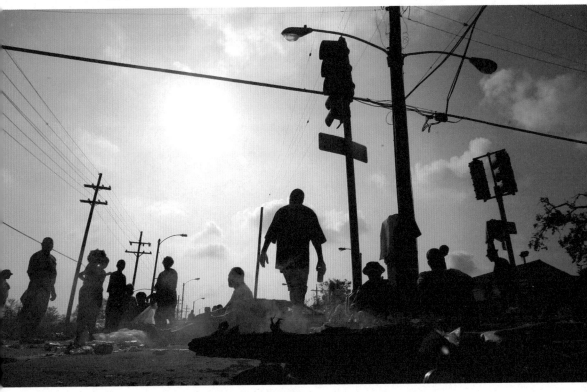

表達性

高度聯想特質或甚至非具象。自然地，這些影像會牽涉到大量的安排和指示。

以上每一種影像類型都是用來傳達訊息。它們以戲劇化的方式呈現新聞，用在廣告時則強化工具型、問題解決型的訊息。它們也會用一種幸福感來包裝新聞報導和相關產品訊息。

將以下項目清楚呈現給接收者：

建構：產品或服務是如何建造出來或組合在一起。

功能：實際如何運作或激起哪部分的感官反應。

狀態：引起的社交回應。

圖像修辭學
IMAGE RHETORIC

當決定好要提高訊息的影響力時，這四種類型的影像就成為好幫手。接著發送者會採用較強烈和勸誘性的圖片，為新聞讀者創造更強勁的經驗，或是刺激坐在電視機前的觀眾採取消費行動。

這叫做修辭學，一門如何把話說得好和說得吸引人的藝術。轉換到視覺內容時，影像的勸誘功能和修辭法也就應運而生。但仍需要警告一點，勸誘式手法通常會讓接收者的參與度降低，讓他們覺得對結果毫無干涉能力。

說服式手法較受到青睞，因為它牽涉到接收者，他們也可以自己下結論。

圖像修辭學（特別在廣告界）的專家會

四種修辭影像
FOUR RHETORICAL IMAGES

所以，要如何實際運用呢？發送者有四種類型的影像可以運用，這些是從修辭性比喻（轉義）延伸而來的，也是傳統演講者的技能之一。若轉換到影像世界，它們可以完成以下任務：

表現性（presentative）影像用於展現。

轉喻性（metonymy）影像闡明概念。

提喻性（synecdoche）影像指涉和證明。

隱喻（metaphor）和明喻（simile）進行比較。

表現性影像用於展現

表現性影像的使用時機，是訊息的發送

表現性影像以誇張的譬喻、
刺激的角度或有趣的觀點,
展現一項產品或地方。

者想要說明、呈現或展示某項事物的樣
貌,並且強調某些特性的時候。在我們周
遭時常看到這類影像:一張產品或環境的
相片,或是一幅肖像。

表現性影像源自於資訊性影像,將影像
從這個層次提升至簡單卻有修辭手法的程
度,需要一些特定技巧。

要讓一張腳踏車的照片增添生氣,可以
花費心力在處理背景和燈光上。但何不掛
一頂安全帽上去,啟動一項行動,暗示事
件的歷程?

如何選擇鏡頭也很重要。廣角可能會讓
最無趣的產品或包裝起死回生。一隻遞出
相機的手可能會讓訊息更生動,同時也表
達了大小的概念。

一片滑雪板看起來設計精良,可用於阿

爾卑斯山脈的陡峭斜坡，我們注意到它的顏色和結構，散發出速度感也激發信任。

策畫威尼斯嘉華會的皮蘭傑羅選了張照片放在該網站上，畫面是沉沒中的美麗城市，一張從水上拍攝的照片。天空蔚藍；聖馬可鐘樓在一片屋頂之上。

和廣告公司諮詢後，壓力很大的大型車廠廣告經理選出一張攝影棚拍的影像，當作目錄中一種車款的照片。車身清晰，背景打著柔和的光線，很有技巧地強調出新設計。

照片直接呈現車子，簡單而不囉嗦。功能細節和狀態說明都不需要。

轉喻性影像闡明概念

股市重挫，股價崩跌。助理編輯要如何描述此番情景？這項任務並不簡單，但這時轉喻就能派上用場，它可以點明兩種概念之間的相近度，或者，以修辭學的角度來看，就是改變名稱，在此則是改變影像。助理編輯將股票市場代換為華爾街，藉由影像轉喻的協助，本來抽象而難以捕捉的概念立刻變成具體易懂的形象。同樣地，法國政府變成了艾麗榭宮，英國首相則變成唐寧街10號。還能更簡單嗎？

提喻性影像指涉

提喻是一種修辭上的替代，藉由部分代

新款富豪汽車在這張表現性照片中，主要強調光滑體面的設計。

呈現一張政府的照片（一群西裝筆挺的人）可能看起來太乾。轉喻是個解決辦法——法國巴黎艾麗榭宮好多了。

替整體來指涉某些事物。在新聞界中，一枚警徽可以用來代表警官，聽診器代表醫師或整個醫療業。如果要描繪一整片海岸，單用一隻海鷗的圖片就可做到了，觀看者會在腦海裡自行畫出整片景觀，打造出海浪、岩石和地平線那頭的島嶼。觀看者越能自行創造出越多畫面，他們就越能投入其中。

同樣的，伴侶生活的概念可由一個玻璃杯中的兩支牙刷表現，單身生活則透過一支牙刷來暗示。

最近一張照片引起大量注意，也成功地深深牽動我們心緒，那張照片是一位女士在倫敦地鐵恐怖攻擊事件之後，得到醫務人員的悉心照料。她拿到一塊奇怪的面膜來治療她的燒傷，那副模樣令人難以淡忘。至於整體畫面，則由我們在腦海中自行建構，包括恐怖炸彈攻擊、地下鐵及列車。

一位貢多拉船夫駕著一艘黑色的窄船，加上乘客之後，就是一幅威尼斯的風景。聖馬可廣場旁的小辦公室中，那些策畫者

提喻性影像讓我們能夠從部分去建構整體。一隻海鷗讓我們想像整片海洋，而貢多拉船夫則令人想起威尼斯城市景色。一支牙刷透露出單身生活，兩支牙刷則暗示了伴侶生活。

覺得這或許也是威尼斯最具代表性的影像。而這張提喻性影像也讓整個地方的感覺更趨完整。

成整體中自然的一部分。換句話說，接收者能同時看到整體及部分。如此一來，發送者意圖證明產品的特色，接收者得立即了解特色並覺得可信。

提喻性影像證明

當一幅影像用來（主要在廣告中）試圖證明一項產品訊息是重要且正確的，也能夠使用提喻。

要如何運用呢？藝術總監用增添法，將產品置於特定的環境和情境之中，讓它變

滑雪板以「動作中」的狀態被拍攝，四周是自然美景。你感覺有了功能超強的滑雪板後，自己也能駕馭最陡峭危險的山丘。背景顯示一處不對外開放的度假村招牌，也增添了對玩家身分地位的暗示。

對於一張強調汽車抓地力的宣傳海報來

在廣告中的提喻性影像，我們幾乎總是會同時看到整體與部分，如此一來訊息更清晰。無論是左下圖顯示滑雪板的功能和在上面的暢快，或右下圖表達了是汽車的速度及風格。而在下頁的絕對伏特加（Absolut Vodka）著名的系列廣告中，我們在尋找酒瓶的同時也就被圖片吸引了。

ABSOLUT VENICE.

說，汽車公司選擇了一張照片，是最新的一款車馳騁在豔陽高照的顛簸路面。自然景觀創造出一種戲劇化的效果──駕駛這款安全的休旅車，一切似乎都在車主的掌控之中。

功能性資訊非常清楚明瞭，狀態亦然，因為這輛車正開在一條美麗宜人的路上。

隱喻和明喻進行比較

「這個工作不容易，但總得有人去做。」為了確保他人確實明白我們的意思，我們常常要在語言上加油添醋一番。與其說我們有一項艱鉅任務要完成，不如拿一個截然不同的情境來比較──鬥牛的世界。我們「擒住牛角」就是一種隱喻，訴諸我們的世界和另一個不同情境之間的共通點。莎士比亞筆下的羅密歐曾充滿詩意地說：「那是東方，茱麗葉就是太陽。」還有當比莉‧哈樂黛（Billie Holiday）唱起〈奇異的果實〉（Strange Fruit）時，我們也知道果實代表的是：在印第安納州被吊死在樹上的黑人。

其他地方我們會聽到「隧道盡頭的光亮」這種說法，代表著對未來的希望，「在尖峰時刻呼嘯穿梭」，還有那些「攤牌」的政客，以及「把毛巾丟進拳擊場中」意指投降。我們也都知道需求為發明之母的說法。

和隱喻密切相關的是明喻。某首流行歌曲唱道：「淚流如雨落，羞愧無處躲」。或是像另外一位歌手唱的：「為何我心如此脆弱？宛如無帆的船。」也常看到跟動物世界相關的譬喻說法，例如「如狐狸般狡詐」或「如雲雀般快樂」。

語言上的隱喻暗示了不同領域事物的共通點，目的在於透過比較，來釐清、強化訊息，並給予新的觀點。圖像隱喻的創作方式和製作比較性影像的方式相同。

但發送者不用明確地將兩張影像放在一起比較。相反的，當事件的圖像（紙上）或產品（廣告中）會被另外一張內容相關或無關的影像所取代時，這讓接收者必須進行從一處到另一處的聯想跳躍（associative leap），才能更加理解新聞文章或產品、服務的特色。

隱喻有兩個部分：實際元素（本來的圖像）和圖像元素（用來比較的隱喻圖像）。我們利用一則汽車產業的廣告作範例。

汽車代表實際元素。

箭代表圖像元素。

意圖很明顯。箭讓接收者聯想到快速和刺激的感覺，而汽車借用了箭的隱藏含義，創造出令人興奮的連結。

在預期中，接收者應能了解這款汽車非常快速，在此，「如同」這兩個字很重要。這代表了這款車就「如同」箭一樣快，接收者腦海中應該立刻閃過「迅速如箭」的說法。發送者比較了汽車和箭的特性，然後用另一幅箭的影像取代汽車（或汽車圖片）。建構和功能都清晰明瞭，某種程度上也呈現了狀態。

VOLVO 850

為了讓我們了解車子的速度，藝術總監和攝影師把汽車照片換為一支箭。

國際特赦組織的宣傳海報，大力抨擊女性割禮手術，鼓勵大家到他們的網站登入支持，針對世界各地仍有女性割禮的國家施壓。

正面及負面

應該要區別正面及負面的隱喻。這一點好像顯而易見，但仍值得強調。當訊息和某些危險事物相關，是接收者必須敬而遠之的，可以使用負面隱喻。

一位電腦操作員用一張瀕臨死亡的恐龍圖片，吸引大家重視更新設備的需求（不然公司就會死亡）。負面隱喻被運用在戲劇性說故事方法當中，因此適用於工具性訊息。

正面隱喻則和安全而吸引人的事物做比較，因此會在非戲劇性說故事方法中被使用，適用於關係性訊息。

進階運用

要強調的是，隱喻性手法是圖像修辭學最進階的運用，必須費盡心思才能找到可以和接收者共鳴的完美隱喻。拳王阿里總是對敵手叫嚷著：「我會像蝴蝶一樣靈巧，像蜜蜂一樣狠螫。」對手都能聽懂他的意思，而且有理由感到心驚肉跳。

然而，隱喻效果很大一部分取決於接收者，如果他們無法找到比較的關鍵，就會錯過其中真義。不過不像一般人以為的，風險最大之處並不是從太遠的領域援用隱喻，反而在於使用大家司空見慣、感覺了無新意或奇怪詭異的隱喻。航空公司用一隻飛鳥做為隱喻可能太過疲軟無力，房地產公司用候鳥當隱喻也是同樣乏善可陳。

可能性

進階的抽象隱喻可能會錯失目標。在圖像修辭學中，非表現性的形狀和顏色可能會提供接收者太多種詮釋的可能，這是一種警告訊號。

因此使用隱喻時，發送者也必須小心留意。若要描繪一所大學廣告的標題「磨利腦袋的時候到了」，使用一張削鉛筆機的照片並不恰當。同樣的，電視理財節目的標題「股票市場的震盪波段」，若搭配一段小孩盪鞦韆的影片也不妥。因為它們在文字和圖像的互動之間創造了一種循環，如此並無助於訊息的傳達。

在威尼斯，行銷總監諮詢過員工後，選擇綠寶石做為他的隱喻。這個隱喻美麗而神祕，非常完整，有雌雄同體和跨界的寓意，就如同威尼斯嘉年華。總監看來很滿意。

富豪汽車是家喻戶曉的汽車品牌。這表示汽車公司和廣告公司可以在廣告上使出

左圖／為了傳達汽車上路的安全性，藝術總監和攝影師將汽車的影像代換為家庭常見的物品：它跑得和熨斗一樣順。

上圖／按下「ctrl」鍵，就能啟動清除皺紋功能——在Saatchi & Saatchi替歐蕾打造的廣告中，電腦軟體成為隱喻。

渾身解數，包括使用隱喻。我們已經看到一台車可以和箭一樣快速，但是安全性呢？熨斗的照片說明了這一點。訊息為何？這台車在路上跑起來當然如同熨斗燙衣般平順，這個隱喻讓訊息清晰銳利。

有時隱喻可能牽扯太遠，但是若運用得傳神到位，可以確實達到譬喻的用意。隱喻搭配得宜的視覺溝通效果絕佳。

個案研究：耐力賽

我們以賽車做為圖像修辭學的最後一個例子。

耐力賽是專為特殊改裝車輛舉辦的比賽，車子必須在顛簸的路面長距離駕駛，這項比賽是對速度和耐力的堅忍考驗。就算你沒有栽在水溝裡，最後齒輪箱也可能會罷工。

一家報社製作了這項運動的專題報導，編輯小組把焦點放在車子上。編輯瀏覽了汽車資料庫，找到一張以較低角度拍攝的耐力賽車，展示強壯的輪胎、保險桿、泥土、凹痕和貼紙。這是一張表現性影像。

編輯過程中，轉喻性影像被擱置；但為了要更進一步展現這項運動的力量，編輯找出一張車子上路的照片，加以編修後讓整張照片只凸顯一顆輪胎。輪胎奮力迎向

表現性影像　　　　　　　　　　　　　提喻性影像

可以描繪一台拉力賽賽車的各式影像——從拍攝速霸陸（Subaru）汽車的表現性照片，一直到跨欄比賽選手的隱喻性照片。

終點線的同時，噴出許多砂石泥土。這是一張提喻性影像，展示出一部分、一項細節，然後讓我們自行建構出整體，包括壓力和緊張感、沿路的觀眾、終點線、冠軍獎盃、四處噴灑的香檳等。

在同棟樓的隔壁辦公室裡，一位設計師正在替拉力賽背後的汽車公司設計海報，但這次車款是給我們一般普通、理性的駕駛看的。這個訊息的具體細節包括耐力、安全性和速度，設計師想用視覺展現出這台車會繼續征服所有地方。在照片中，我們看到汽車爬上了挑戰性十足的地域。我

們了解其中寓意。這是一張提喻性影像，同時描繪了部分和整體（廣告中總是如此）。

另一則廣告選擇了跨欄比賽選手的圖像，創造出一種比較，比較車輛的特性和一名行動迅速、技巧高超的運動員，她快速而穩當地飛越了跨欄。汽車的圖片被取代為跨欄選手的畫面。我們利用聯想，從汽車世界跳到運動員的世界，一旦我們踏上田徑場，就能理解這樣的比較手法。這是一張成功的隱喻性影像。

提喻性影像　　　　　　　　　　　隱喻性影像

CONTEXT
背景

無論發送者使用的影像是資訊性、解釋性、指示性或表達性，也不管他選擇了怎樣的影像修辭，現在需要把照片或影片放在一個特定的背景脈絡之下。就在那裡，在所有其他影像、標題、介紹、欄位、圖說以及商標之間，影像扮演著它傳達訊息的角色。

背景可能是內部或外部。

內部

影像的內部背景顯現出它的內在生命，可以用多種方式創造出來。

我們到處都可以看到充滿對比的戲劇化影像。在時尚雜誌裡，模特兒在一間又髒又暗的工廠展示一件白色絲質洋裝。在電視犯罪影集裡，最後一場決定性的戰鬥發生在廢棄礦坑或是城市裡的無人碼頭。

影像中看似不協調的衝突元素，會激發接收者的強烈興趣。在這樣的衝撞之下，會產生新奇有趣的結果。

親密

是　　　　　　　　　　　　　否

外部背景可以改變一張圖片。諸如「是」或「否」短短數字，就能完全改變我們對一張照片的詮釋。

但是一張寧靜的影像也可以傳達一種戲劇感。水光瀲灩如鏡，在晨霧瀰漫的微光中，城市緩緩甦醒過來。

外部

外部背景，即發送者置放影像的直接環境，也是很重要的元素。影像可能和環境相得益彰，或者彼此牴觸，創造出矛盾、衝突和對比，像是一張大自然的影像貼在城市貧民窟的玻璃和水泥牆上，或是一張拿鐵咖啡的照片貼在明亮的公車站牌燈箱，背景是十一月的陰沉天候。

背景會轉化圖像

因此，有時候圖像的奧祕不只存在於圖像本身，更和它周遭的環境密切相關，經常讓圖像經歷很大的轉化。

圖像如同變色龍，會根據被觀看的環境背景而變化。作家蘇珊・桑塔格指出任何一個影像在不同環境下觀看時，可以有很大的變化，像是在目錄上、在畫廊裡、在政治示威裡的海報上、在警方紀錄裡、在攝影雜誌裡、在一本書中或在客廳牆上。

一張簡單，甚至無害的政治示威影像，若配上標題、文字和設計，可以成為接收者當天最強烈和戲劇化的經驗。

影像旁邊的標題和其他文字是最常見的外部背景，它們甚至可以改變影像的意涵。

這裡展示的感官照片意義可以截然不同，端視發送者選擇放什麼文字在旁邊。如同我們稍早討論到的背景功能，外部背景可以解釋、強化和改變一張圖像的詮釋方式。

標題「親密」揭示了我們在照片中所見。「是」的標題傳達了一種強烈、共享、安全和愛的場景。相反的標題「否」則傳達了全然不同的訊號和聯想。我們看到了壓抑和臣服，改變了影像和訊息。

在不同的背景脈絡之下，影像中的不同部位也有不同的詮釋。一種背景之下的身體可能看來柔軟而吸引人，換另外一種背景則變得僵硬、具威脅性。

客戶如何得到想要的圖像？
HOW DO THE CLIENTS GET THE PICTURE THEY WANT?

如今已經擬定策略、目標、目標族群及使用媒體。訊息的草稿看來強而有力，但

瑕疵遍布？

完美無瑕？

美麗的肌膚僅能毫無斑點？

真美活動　🕊 | *Dove*

藉由邀請我們選擇標題並決定訊息，這張文宣讓我們也參與其中。

還需要加上圖片、照片或繪圖。有兩種方式可以達成，其中各有利弊：

> 僱用一位攝影師
> 利用圖庫

攝影師

僱用攝影師有許多優勢。公司可以確實得到需要的圖片，這樣的合作關係對圖像和訊息都有所助益，因為攝影師的專業會更加延伸客戶的想法，成品通常是令人開心的驚喜。同時影像是為了特定的報告或宣傳活動量身訂做，客戶擁有獨家使用權。

圖庫

另一種方式是搜尋圖庫（以靜態影像來說）。可以瀏覽資料庫、搜尋光碟或透過網路尋找。這種做法比第一種便宜許多，但重點是客戶必須從現有的圖片中找到滿意的。

圖庫的圖片編輯提供版權管理（rights-managed）和免版稅（royalty-free）兩種圖片。前一種圖片，客戶支付的金額取決於

圖片在何時、以何種方式使用。第二種圖片，客戶只要支付一次費用，然後就可以隨意使用圖片。

有些公司會授權圖庫設立影像銀行，目標是呈現公司某種形象，並且風格一致。然而圖片樣本常常太過狹隘，造成反效果，讓公司形象看起來呆板單調。因此很明顯的，要用什麼圖片，還是要看是怎樣的訊息、怎樣的活動背景來決定。除此之外，別無他法。

THE PHOTOGRAPHER'S PERSPECTIVE
攝影師觀點

儘管業餘攝影師越來越多，客戶親自操刀拍攝還是很罕見。相反的，客戶會向攝影師訂購照片，因此自己也要明白攝影和影片有哪些呈現的可能性。

將影像分門別類
CATEGORIZING IMAGES

讓我們先從攝影師將影像分門別類的企圖談起，以1978年紐約一場知名展覽為例，展覽名稱叫做「窗與鏡」（Windows and Mirrors）。

窗

第一種影像類型是「窗」，這些照片以直接自然的方式描繪現實。攝影師讓鏡頭像是窗戶一樣對著世界敞開，然後記錄事件，中間不添加太多自己的詮釋。他們將眼中所見拍攝下來，記錄他們被僱用來保存的畫面，像是在攝影棚燈光下的產品或一個工作中的人。

新聞報章、雜誌和電視等媒體都常使用這種窗型影像，當然，在廣告裡也能看得到。

有四種主題特別常見，包括：主體（人物和動物）；物件（事物以及主體和物件之間的關係）；情境（事件和行動）；以及環境。

這種視相機如窗的客觀手法，呈現在下一頁第一張遊樂園影像中。照片中的雲霄飛車離鏡頭有一段距離，觀察者可以輕易地看出雲霄飛車的高度、長度，以及幾個非常危險的坡道。

<div style="text-align: center;">窗　　　　　　　　　　　　　　　鏡</div>

鏡

第二種影像類型是「鏡」，包含了個人攝影的角度，反映出藏在攝影機背後的影像創作者，並暗示了看待世界的方式帶有某種統御性和組織性（讓我們想到視覺排版）。

「我拍的不是我看到的東西，我拍的是我的感覺。」一位攝影師解釋道。諸如愛與恨等強烈的情緒被投射到主題上，而完成的影像又把同樣強烈的情緒傳達出來，並且直直地看進接收者（和攝影師）的眼睛裡。

鏡型影像通常可見於攝影藝廊，但也散見於報紙、電視和廣告。

這種視相機如鏡的主觀手法，運用在第二張的雲霄飛車照片中，強化了高度造成的暈眩感。很明顯的，攝影師對高度感到戒慎恐懼。

第一人稱

全知之眼

第一人稱

　　主觀的攝影機也能夠充當人的眼睛（亦稱為觀點鏡頭〔point of view shot〕或POV），表示接收者透過攝影者的眼睛觀看，透過相機的鏡頭看出去。

　　回到雲霄飛車。相機現在就掛在一節車廂的前端，車子很快就要衝下軌道坡度最大的部分，對高度的恐懼更清晰可見。

全知之眼

　　這表示主觀的相機會充當自由且全知的攝影之眼，彷彿在電影或電腦遊戲中，在影像空間裡自由穿梭，沒有直接和特定人物或角色相連結。

　　相機現在彷彿生了翅膀，飛越在雲霄飛車上方，有時候甚至向驚嚇不已的乘客俯衝而去。

水平的長方形格式畫面能引發強烈的回應，而垂直的長方
形格式感覺較為擁擠，但是對人像是不錯的選擇。正方形
格式感覺相當靜態，除非充滿吸引人的布局。

個性、時間和責任

讓我們先把窗、鏡、觀點和全知之眼放一邊，試著釐清一位好攝影師應該有什麼特質。

或許一位好攝影師的必備條件包括個性、時間和責任。

技能高超的攝影師會讓自己的個性和被攝對象的個性產生互動。畢竟，每個主體都包含了興奮、憂傷或恐懼的成分，而藉由敞開心胸聯想相關的回憶或痛苦，攝影師可以將所有情緒凝鍊在一張令人印象深刻的照片裡。

攝影師應該要做好準備，等待要描繪的事件登場。他們會讓事件發生，隨後的結果就是吸引人的照片。只有在極度急迫的情況下，才會匆忙行事、誇大安排。

攝影師把相機拿近被攝物是要負責的，例如他們將相機拿近（但不能太近）要拍攝的人。但總有不能跨越的界線存在，如果越界了，被拍攝的主體就會失去他們的完整和尊嚴。

THREE STRONG TOOLS
三種強力工具

我們現在進入到攝影師掌握距離觀點的最大祕密，我們可以找到下列三項工具：畫面（cut）、構圖（composition）和意義（meaning）。

CUT
畫面

必須選定主題（例如海灘）並決定觀點，之後那張畫面（拿著海灘球的孩子）就是鏡頭所捕捉的一部分主題，而畫面會受到鏡頭的寬度及高度限制。畫面決定了格式。

擁有最佳形狀的照片是最理想的狀況，而且儘管並不情願，攝影師會發現主題似乎會找到適合自己的格式，就像肥皂泡泡會決定自己的大小和個性一樣。

長方形格式

所有格式都有自己固有的能量，由高度和寬度之間的張力創造出來。兩者差異越

大，能量和動感就越強，因此長方形是最能吸引接收者目光的格式。

水平的長方形格式畫面向接收者敞開自己，引人入勝，像是電影院寬大的白色銀幕，或是擁有全觀海景的窗戶。可想而知，風景攝影（landscape）是這種格式的泛稱。

垂直的長方形格式畫面也很常見。不像水平的風景攝影格式那般平靜，直式會創造出垂直的動感。例如人像，會讓觀看者的目光主動從頂處沿 Z 型下移，這種格式也稱為人像攝影（portrait）。

垂直格式有時候會讓人覺得侷促、不大方，好像通往外頭風光明媚海灘的一道窄門。

正方形格式

這種格式在視覺溝通中較少見，攝影師甚至對它有某種抗拒。許多人抱怨道，畫面中什麼都沒有發生。可能是因為它看起來靜止不動，缺少興奮感，而正方形又是無所變動的普遍象徵。

格式多多少少受到歷史時代所決定，也呈現了當時的氛圍。邱吉爾和希特勒在正方形格式中看起來最出色，因為那也是當

時的技術。但如今的新聞和紀錄片都用寬螢幕呈現，讓這些歷史人物看來詭異地矮了一截。

神聖比例

人類一直都在嘗試以數學方式決定長寬之間最美麗和諧的比例：答案就是黃金比例。

希臘數學家歐幾里德活在西元前三到四世紀，他在《幾何原本》（*Elements*）一書中提出了黃金比例：一條直線分成兩段，較短段落（a）和較長段落（b）之比，等同於較長段落與完整直線之比。

$$a{:}b = b{:}(a{+}b)$$
$$b{:}a = \phi = [\sqrt{5}{+}1]/2 = 1.618...$$

要更簡單表示黃金比例（或許也更容易理解），可以用十三世紀義大利數學家費波那西（Fibonacci）所提出的經典數列。這個數列以1、2、3、5、8、13、21等為基礎，依此類推，數列中的每個數字都是前兩個數字的總和，而且越計算到後面的數字，就越接近實際上的比例關係。這樣的比例關係廣泛用於建築、雕刻、家具和

其他日常物件的設計，以及書籍雜誌的文字排版，當然，也決定了照片的格式（例如高8公分、寬13公分）。

COMPOSITION
構圖

無論是哪一種鏡頭畫面和格式，圖片仍然要有清楚的設計和構圖。

構圖必須符合圖片的意義。一張能夠傳達戲劇性的照片，自然會有強烈的對比和動感的斜線；而詩情畫意的影像自然構圖風格就較為柔和。這項原理適用於靜態照片和動態影片。

圖片構圖有屬不清的原理。攝影師所面對的任務將需要做出許多決定，有時難以抉擇，但同時也提供了大量的機會，如以下所述。

我們先從基本的講起。

藉由使用黃金比例（也稱為神聖比例），就能創造出迷人的高寬比例，如這張圖是高8公分、寬13公分。

A & O

這代表吸引（attracting）和引導（orienting），也是一張圖像的基本要素。若吸引不到接收者的注意力，攝影師就無用武之地。因此照片的首要任務就是要吸引人，通常圖片整體都能辦得到。但一個經過挑選的主軸元素，或許更能成功吸引接收者的目光，做為一種起始點。

引導也同樣重要，攝影師必須替圖像風景創造出一條清晰的道路，然後展現出各式元素被觀看的順序以及如何理解。

接收者很難接受過度擁擠的圖像，簡單和經過修整的圖片比較理想。例如以園藝來說，園丁都知道剪除一些葉片和修剪一株植物不會破壞它的生氣，反而讓生命更獲滋長。

影像的結構
THE STRUCTURE OF THE IMAGE

影像的結構牽涉到一致的內在形式。

一個成功的構圖需要一個主要元素，可以立即吸引目光，然後再引導觀看者注意到影像的其他部分。

對稱和不對稱

攝影師經常問的第一個問題是：「我應該把要拍攝的主體放在哪裡？」

攝影師通常會選擇對稱性構圖，表示人物、樹木或汽車就擺在圖片的正中央。人類的眼睛本來就偏好對稱，因為那會創造出令人愉悅的秩序感。這種形式的構圖因為從中央軸線出發，稱為中軸式構圖（和排版一樣的道理）。圖片會散發和諧與力量，在某些情況下正好是攝影師的目的。

但有些人可能會覺得對稱很單調，因此試著讓影像多一些動態。

不對稱構圖中，人物、樹木和汽車會稍微放在構圖中偏左或偏右的地方，能夠創造動態感。這並不僅是攝影師將主體放在照片哪個位置，更重要的是他釋出多少留白空間。在一張好的不對稱照片中，對比強烈的大小區域會立即激發張力。

三分法圖像

當你試著做出適當的不對稱構圖時，三分法（the rule of thirds）會是種方便的做法。攝影師畫兩條線，將畫面均分成三等分，或是畫四條線切割成九等分。這個做法簡簡單單就切割出充滿動感的方格，接著就是去填滿這些區域，藉以用大小空間創造出對比。圖片中最重要的部分（可能是一張臉或一隻老鷹），最好放在方格的交叉地帶，這樣攝影師就能立即獲得一張強而有力的構圖，因為這些線的交會處蘊含某種魔力。

對比

充滿對比的影像擁有活力，能輕易吸引人的目光，例如一張黯淡照片中最明亮的地方，或是照片中有一大一小兩個衝突元素，都非常吸睛。

大小、形狀、強度和顏色是最常見的對比形式（文字排版亦同）。一項強烈主導的元素代表圖片的起點，然後對比能夠引導觀看者進一步探索圖片。

構圖的重點就在於引導這些力量，創造出許多強烈的對比。我們都知道異性相吸的道理，通常，一定要妥善管理秩序與混亂之間的張力，可以透過強調、淡化或誇張來達成。

對比的類型有以下選擇：

大／小
直／彎

上圖／這張照片是佛瑞德藍德爾（Lee Friedlander）拍攝的〈山坡頂〉（Hill Crest, NY）(1970)，他採用了自由又充滿個人風格的三分法。©Lee Friedlander，舊金山Fraenkel藝廊圖片提供。

左下圖／如果輕輕用手指遮住小女孩，這張不對稱圖片就變成對稱了（左）；重要元素根據三分法配置（右）。

這張圖充滿了對比——光明與黑暗、水平與斜線、溫暖與冰冷。

近／遠

黑／白

暗／亮

重／輕

內／外

水平／垂直

正／負

取得平衡

　　一位攝影師嘗試取得平衡時，說了以下這段充滿啟發的話：「我感到驚艷不已，於是盯著觀景窗。我移動了一下相機，把自行車騎士放在畫面左邊，背景是明亮的海。我在右邊安排了較大面積，一扇閃現動人光線的窗，用來均衡左邊騎士的身影。自行車騎士和明亮的窗戶，兩種形狀彼此平衡。」

頂圖／除了平衡，對比也可以是圖像的靈魂所在。這裡呈現了遠和近、冰冷和溫暖，以及動態和靜態的交織互動。
上圖／更強而有力的對比——這次是負片效果對上正片效果。

打造影像
BUILDING UP IMAGES

影像的構圖以及影像中不同部分的互動,都是打造影像的重要環節。

影像空間的劃分

照片中的空間可區分為:

前景

中景

背景

在巴黎羅浮宮的大型庭園,我們看到了玻璃搭建成的入口,水面在照片前景非常搶眼,中景是入口的局部以及代表性的玻璃金字塔。背景的部分,接收者看到了羅浮宮的主建物,裡頭有間藝廊就掛著蒙娜麗莎,在防彈玻璃背後耐人尋味地微笑著。

這是一張充滿深度的照片,前景是水面,中景是玻璃金字塔,背景是羅浮宮的剪影。

影像深度
IMAGE DEPTH

有些影像缺乏深度，以至於接收者的凝視無法走遠。這樣的影像通常會被視為平板而不受喜愛。

至於其他的影像，視野可以穿越森林、山岳和海洋。在一系列的影像中，於不同深度之間轉換，可以創造出生命感和節奏感。

重疊元素

其中一種基本手法，是讓畫面的一項細節部分蓋住或藏住另一項細節。接收者立即能明白有一項比較靠近（在前景），另一項則比較遠（在背景）。這也稱為影像空間漸進法（graduating）。

大型元素

同樣基本的方法是讓一項大型元素占據影像的前方，如此一來，影像的其他事物看起來都比較遠。

陰暗元素

當攝影師讓畫面前景的某個部分變得非常暗，就能創造出適當的深度。人類眼睛接著就看到了影像的深度，如果中景和背景明亮，深度就會更進一步被強調。

模糊元素

當攝影師讓照片的中景、還有特別是背景變得模糊，接收者也能看出影像的深度。在真實生活中也是如此，眼睛所能看見的景象深度有限。

有些攝影師特別鍾愛選擇性模糊（selective blurring）的手法，讓主題（主角）模糊掉，背景反而清晰聚焦。這種影像有可能讓接收者感到困惑，但如果要保持主角的匿名狀態，就有道理使用這種手法。

影像的光線
LIGHT IN IMAGES

沒有光，我們就看不到；沒有光，就無法創造任何畫面。因此光線可說是影像的先決條件，同時也是構圖的一部分。

利用光線構圖

只用線條、形狀、景深，很難達到具真實感的深度或刺激的構圖，但若有光線的

和模糊掉的背景一樣，前景的陰暗元素（男人背影）協助創造出深度感，這張照片是攝影師羅伯特‧杜瓦諾（Robert Doisneau）的知名作品〈市政廳前之吻〉（Kiss by the Hôtel de Ville，1950）。

協助，效果可能大大出乎意料。一旦出現陰影，物體表面就增添了量感，圓圈會鼓脹成球體，正方形會變成方塊。

光線也是資訊的主要來源，讓接收者了解到畫面是白天或夜晚、室內或室外。光線也傳遞了更細微的訊息，例如危險或安全。陰暗的影像通常被視為比明亮的影像更富戲劇性，而後者則傳達出自由和天真的感覺。

自然光創造出一種特別的氛圍，而人工光線是截然不同的感覺。有時候結合使用這些不同種類的光線，會是最有效的做法。

<div style="text-align:center">直接光源　　　　　　間接光源</div>

<div style="text-align:center">正面光　　　　　　　背面光</div>

上圖／自然光可以賦予圖像一種紀實的感覺，如同攝影師詹斯‧賴金（Jens Lucking）這張作品。

右圖／時尚攝影作品運用了不同的燈光方向，這樣創造出來的效果和陰影在黑白照片上更為動人。

<div style="text-align:center">側面光　　　　　　　陰影</div>

打光

不同的打光方法讓攝影師可以創造出硬光和柔光：

直接光源

光線直接落在主體上，通常會製造出銳利的陰影。

間接光源

這種光線會先落在攝影棚屏幕或牆壁，然後再反彈到主體身上。這樣經過反射的光線，舉例來說，可以柔和修飾臉部。

過濾光源

光線穿過一片彩色濾鏡，留下某個特別的顏色。利用這種技術，攝影師可以對比幾種顏色，例如冷調的藍光和溫暖的紅光。

光源方向

光源方向與相機的關係，會大大影響主體。所有在鏡子前面玩過手電筒的人都知道，如果把手電筒放在臉下方，就會造成一張嚇人的臉，若光線從側邊過來，臉看起來就溫和多了。

可能的方向有：

正面光

攝影師讓光線從自己身後過來，直接落在主體上，讓主體看來較為扁平，看起來像是紙板剪出來的。

背面光

光源在主體後方，直接照向攝影機，創造出一種黑暗剪影的效果，攝影師再根據背景去調整曝光。如果攝影師是按照主角的臉去調整曝光，背景就會曝光過度。

側面光

當光線從側邊過來，就會自然柔和地修飾主體與其量感，就像是透過窗戶射入室內的日光。

陰影

圖像中的光源和陰影，對接收者的觀看和詮釋非常重要。完全沒有或部分缺乏陰影的圖像，通常都會呈現出僵硬、受侵蝕的效果，若沒有陰影，影像空間裡的一隻腳、一個水桶或一盞燈籠就會缺少清晰感。陰影讓主體能夠定位，並且提供地板狀況的相關資訊，例如是拋光或未拋光、乾燥或濕潤。

基本規則是光源應該從左上角照下來，然後陰影會在右下角形成。

方向
ORIENTATION

大部分圖片都有自身的動態，影像中的元素會捕捉接收者的注意力，引領他們的視線。這些元素的方向可以透過眾多方式呈現，但最主要有以下五種：

水平

垂直

斜線

圓形

三角形

水平

水平方向的影像，在接收者眼中看來冷靜而和諧，因為動態能量不會特別強烈。當然，主宰的是水平動態，若搭配水平畫面格式就會更加強化，但若配上垂直格式就會被抵銷。

垂直

接收者會認為垂直方向的影像較有動感，畫面由垂直動態主宰，垂直格式會更加強化，而搭配水平格式則會被抵銷掉。

斜線

只有在畫面方向呈現斜線時，才會產生真正的速度和動態。如果方向是對角線，線條或空間會變得最活潑。

人類眼睛習慣看到水平和垂直之間井然有序地互動，而斜線推翻了這個慣性。斜線畫面也會創造出強烈的深度，有效攫住接收者的目光，甚至是直接將他們丟進影像中。

這種方向的畫面配置通常會聚焦於圖片深處的某個點。線條和空間於是匯聚在一起，亦即朝向這一點移動；也可以向外發散，也就是從特定的點放射出去。

斜線方向的畫面也可以由好幾個不同方向的斜線組成。攝影師明白，有時候你必須用方向相反的斜線，去平衡另一個太強烈的斜線。

圓形

圓形的構圖傳達了和諧和不可打破的動態，而圓形也是整體與完整的普世象徵。這樣的構圖組成可能是一群站著聊天的朋友。圓形的近親——橢圓形的構圖也很常見。

三角形

三角形代表了宇宙自然的三元性——天、地、人，可以用正三角或倒三角來呈現。

正三角形（其中一邊做為基底）呈現輕快及和諧的感覺，就像第52頁右下圖三個人的人像照。倒三角形看起來較不穩，因此製造了更多的動態感。

影像的動作
MOTION IN IMAGES

無庸贅言，靜態圖片不會動，但要創造

方向和格式會彼此加強效應，不過有時候高樓和水平格式畫
面的衝突也能製造張力。

下圖／匯聚的線條有助於傳達一種透視感，吸引觀看者進入圖片之中，賦予它生命。
底圖／圓形和三角形這兩種安排，可以增加團體照的趣味性。

出動感的有效方式就是利用自然產生的動態模糊（motion blur），或是在拍照的時候就先計畫好。例如，拍攝一隻手的照片，並不需要太多動態模糊來製造生動的感覺。清晰和模糊的對比，靜態（例如海灘）和動態（海浪）之間的對照，就能創造出動感。

吸引人的方向

攝影師也可以利用影像的移動方向來觸動接收者。影像一定會有個方向，因此看起來像是朝著某個特定方向移動，譬如面向一邊的側臉或是一匹狂奔的駿馬。攝影師可以運用方向讓接收者的目光停留在圖片中，只要使移動方向指向畫面中央即可。當然，攝影師也可以開放畫面，讓主題朝向外頭的影像或事物。

攝影師常常會說一張照片是「要回家」或「要離開」，表示由左到右的方向被視為要離開，而由右往左的方向則被視為要回家。

很重要的是，永遠要讓影像留出空間給方向和移動。如果高速火車在照片中朝著某個方向行駛，它會需要移動的空間，不然照片的邊緣會迅速將火車的動態戛然截斷。

有共識的方向

談論到影像方向時，攝影師和觀看者之間有心照不宣的清楚共識。

很重要的是，請謹記這種心照不宣的共識只適用於西方文化。據說，有間國際藥廠在阿拉伯國家學到了所費不貲的一課，看到他們廣告的人都不了解，為何一個看起來身體健康、心情愉快的人會去吃藥，然後變得惡疾纏身（誰都無法理解）。一陣子之後，行銷部門才發現阿拉伯人不只是由右到左來閱讀文字，觀看圖片也是同樣的方式。

180度原理

在一部電影中，攝影師呈現出一個人連續移動的鏡頭，那些人的外表、移動方向、速度、打光、聲音和顏色，都應該在每個畫面中保持一致。不然的話，接收者可能會看不懂故事情節。

攝影師不該從不同的方向拍攝主體，而是只能從同一個方向，在180度角的範圍內去拍攝。這樣觀眾就能感覺那個人真的在往某個特定方向移動。如果在180度角以外去拍攝連續鏡頭，常常看起來就像這個人掉頭，現在正往回走，如此會讓觀眾困惑不解。

180度原理

左圖／將主體的方向朝向鏡頭以外的其他物體，就能創造出強烈的方向感和動感。
上圖／一個在持續移動的人應該只能從一邊拍攝，為了確保穩定的連續畫面，可以使用攝影機穩定器（Steadicam）。

在電視轉播的足球賽中，觀眾可以透過標示（「反拍角度」）來避免混淆，這個標示指出某些連續鏡頭是從不同的角度拍攝，那位球員並不是在替對手得分。

怎樣才是好的影片作品？

好的影片連續畫面應該要簡單明瞭。主要事件必須清楚，理想上影像最好一次不要有超過一項以上的主題，所有不需要、令人分心的細節都應刪除。

重點是不要使用平光（flat lighting），反而要為場景打光，讓不同物件看起來變得彼此分開，創造出深度。攝影師應該使用淺景深，這樣在主題前方及後方的物件都會模糊掉。

攝影機的移動

影片攝影機通常保持靜止，但要移動當然也可以。

水平搖攝（Panning）

攝影機在拍攝時跟著水平移動，例如水平移動拍攝一棟房子牆上的幾個窗戶。

平行移動拍攝（Tracking）

攝影機跟著一項移動中的物體一起行進（例如跨步向前的馬或賽車）。

垂直搖攝（Tilt）

這種垂直方向的攝影機移動，讓攝影機可以從跳傘離開飛機那一刻開始拍攝，一直到降落在教堂尖塔上。

變焦拍攝（Zoom）

有兩種方式：首先是「Zoom in」（拉近），讓鏡頭更靠近被攝對象（例如一個在講話的人）；再來是「Zoom out」（拉遠），從特寫鏡頭往後退，露出越來越多的四周環境（發現這個人正對一位觀眾講話）。

拍攝訪問

當記者在進行訪問時，可以利用正／反拍鏡頭（shot/reverse shot）手法拍攝，表示電視觀眾看到記者提問題，然後看到回答的受訪者。

不過，通常受訪對象會高談闊論，視覺敘述上有限，所以還是會剪入記者回應的畫面。這種拍攝叫做交叉剪接（cross-cut），讓訪問更加生動並增添變化。

另外一種常見的手法是雙人鏡頭（two-shot），觀眾會看到受訪者在畫面偏左的地方，還有記者的肩膀在畫面右方。反向雙人鏡頭（reverse two-shot）中，觀眾會看到記者在畫面偏右的地方，受訪者的肩膀則出現在左前方。

訪問的畫面必須符合內容本身，不然就會有雙重訊息。如果，在一則關於街頭搶劫的報導中，一位年長婦女對離開公寓感到擔憂不已，她就必須在公寓內接受拍

攝。另外一位受訪者不覺得出門很危險，就可以在街道上拍攝（甚至是在入夜的公園裡）。這些背景環境就能強化新聞本身。

距離及角度
DISTANCE AND ANGLE

在照片拍攝的那一刻，攝影師就選好了與主體的距離和角度。根據主題和背景，攝影師有以下幾種選擇：

特寫（Close-up）

中景（Mid-shot）

遠景（Long shot）

特寫

每天我們都會在報章雜誌看到許多老套的特寫畫面，用在婚禮或大型慶生派對等場合。但事實上，特寫鏡頭的妙處在於它可以創造親密感。最微不足道的物體也能滿載意義，讓我們能用嶄新的眼光去看待。

一個人的特寫畫面可以有幾種處理方式，最常見或許也是最傳統的方法，就是把臉放在畫面的正中央。

在人臉上方留太多空間，是很糟糕的做

新聞報導一起街頭暴力事件，鏡頭拍攝備受驚嚇的年長婦女待在安全的家中，藉此暗示她害怕到不敢走出家門……

特寫一個女孩的雙腿，中景是裁切的身體，最後遠景呈現出整個人。

法。結果往往會造成那個人正慢慢往下沉的效果，甚至有快跌出畫面的感覺。

相反的，比較有趣的做法是將那個人放在高一點的地方，甚至稍微切到他們的頭髮或前額，如此會創造出一種親近感，有點像圍著咖啡館的小桌子相聚聊天。

中景

適合用來釐清個人和人際關係，聚焦在主角身上。

遠景

遠景和大遠景鏡頭可以呈現出場景和氛圍，主角可以是在工作或在休閒，身處於城市或鄉村。

這三種鏡頭可以在同一背景下使用，共同創造出好效果，例如同時出現在某篇雜誌的文章中。

對被攝主體的角度
ANGLE TO THE SUBJECT

在影像構圖中，相機的角度也很重要。兩種常見又實用的角度如下，命名來自動物王國：

蟲視鏡頭（Worm's eye view）
鳥瞰鏡頭（Bird's eye view）

蟲視鏡頭（左）立即呈現出一種優越感，而鳥瞰鏡頭（右）則恰好相反，傳達出低下感。

蟲視鏡頭

攝影師將相機放得很低以製造這種效果，會讓照片中的人物看起來非常重要，甚至表達出優越感。

鳥瞰鏡頭

攝影師將相機放到高處，製造相反的效果，讓畫面中的人看來較無足輕重，甚至地位低下。

兩種鏡頭都能運用在戲劇性說故事裡，其中角色地位的塑造十分重要。

影像處理
IMAGE PROCESSING

影像很少能夠以原始樣貌直接放到視覺成品裡，通常都需要經過某些處理。

裁切

這是攝影師最常見的後製動作之一，但通常都是由設計師決定最後的寬高關係。

一張圖片在裁切之後，理想上將更能強化或改善其表現形式與內容。裁切讓影像有了新的格式，進而影響它出現在雜誌頁面上的設計。

反其道而行,設定好某種排版設計,然後讓頁面上剩餘的空間多寡來決定如何裁切,這是比較糟糕的做法。而裁切出來的效果通常不甚理想。

實際的裁切過程通常會包含:

縮減(Reducing)
聚焦(Focusing)
戲劇化(Dramatizing)

縮減

移除影像中的干擾元素,可能是背景裡引人注目的細節,或是有半個人影正走進或走出畫面。

聚焦

強調圖片中的某個部分,如此一來,扮演重要角色的人物就能輕易地凸顯出來,或者一項駭人的細節可以用出乎意料的方式呈現在接收者眼前。

可以拿掉一張照片的干擾元素,專注於畫面中的一部分,或是添加戲劇性效果,這樣都可以讓影像活起來。

戲劇化

一張圖可以強行加進生命力。也許有極大的對比可以利用,一道窗戶上的倒影,或是一道刺眼的反光。攝影師也可以傾斜照片,藉以得到一個不同且效果十足的角度。像是大海傾斜,道路直直通往天空。

移除背景
REMOVING THE BACKGROUND

在許多圖像中,中心主體被淹沒在令人眼花撩亂的背景之中。解決問題的辦法通常很簡單,就是完全移除背景,將影像的主角釋放出來(暈影〔vignette〕會使用的技巧)。

即使背景低調中性,也可能有移除的理由,藉以創造一個清晰的焦點,例如強調一張臉。

韻律
RHYTHM

攝影師雖然只能用靜態照片,有時還是會嘗試創造一種影片般的效果。他們將照片連續排放,彼此連結在一起,形成一種

整體效果。

像音樂一樣,照片也要運用節奏的停頓和變化來製造有趣的韻律。一張張顏色、鏡頭、框架近似的圖片不會形成好的影片、文章、廣告或網站。相反的,攝影師應該要尋找韻律上的對比之處,才會製造視覺碰撞,無論是將遠景和特寫放在一起,或是用光亮對比陰暗。

拼貼
COLLAGE

有許多好圖片可供選擇,還有充裕的新聞版面,以及只有用多重面貌表現才會好看的傳達方式——這些要素不僅能讓設計師大展身手,也是製作拼貼的好機會,如果製作得宜,可以創造出生動有趣又魅力十足的效果。

對助理編輯和設計師來說很重要的一點是,不要讓所有圖片的大小都一樣。否則拼貼很有可能變成一團無法理解的東西,像是一張棋盤。較好的做法是讓一張影像扮演主角,由它來主導。如此一來可以創造出更強烈的整體動態感,讓接收者可以輕鬆瀏覽影像。他們會立即理解應該從哪

使用許多搶眼的影像可以形成有趣的拼貼——記得要使用對比的大小、裁切和顏色，例如這些從義大利雜誌《顏色》（*Colors*）中挑選出來的跨頁照片，由佛南度·古提瑞茲（Fernando Gutiérrez）設計。

邊開始看起。

此外，影像可以傳達不同類型的資訊，特寫可以描繪人像，全景能展現環境，對於傳達背景脈絡很重要。

對照「之前」和「之後」的訊息，需要兩張影像，共同展現某物之前的模樣，以及在採取某項特殊行動之後的改變。一間工廠建物得到翻新（出現在報紙文章），沿岸鄉村風光被暴風雨摧殘殆盡（在電視新聞中），還有消失的皺紋（在電視廣告）。

這樣的風格可能有些老套，但接收者能輕易理解訊息，即使（在廣告的例子中）眼裡閃過一絲嘲弄。

剪輯
EDITING

要將故事變成吸引人的影片，剪輯大概是最重要的階段。節奏和韻律影響觀眾甚鉅，快節奏會製造出令人興奮的張力，而慢節奏會將影片轉變成詩意或史詩般的故事。雙重曝光和凍結影像會替故事敘述增添新的面向。

剪接可以讓事情在影片中發展更快，只

要兩個切鏡（cut）就可以表現從紐約出發的旅程：在甘迺迪機場檢查護照，切到飛機上幾杯馬丁尼下肚，切到抵達戴高樂機場再次檢查護照。

切鏡分為硬切（hard cut）和軟切（soft cut）兩種。硬切會在影片中製造戲劇性間斷，如同經典電影《越戰獵鹿人》（*The Deer Hunter*），一個突然的鏡頭，觀眾就從美國的一座小鎮，被帶到了1970年代的越戰戰場。

軟切沒有那麼容易辨認，特別是一組連續鏡頭彼此交融的時候。

旁跳鏡頭（cutaway shot）常見於影片之中，可能由完全不同的角度拍攝，算是一種過渡影像，可以均衡對比或不穩的鏡頭，例如可用於新聞報導中。

這種技巧也能用在一連串影像當中，藉以有意識地創造令人驚訝和興奮的片段。

MEANING
意義

影像的意義牽涉眾多。客戶的意圖傳達給攝影師之後，攝影師利用鏡頭切換和構

鏡頭軟切轉換創造出暗示性的連續畫面，輕緩地編織起整部影片。

圖讓圖像更接近預期的意義，最後才呈現在接收者眼前。接收者也許看到了客戶和攝影師所欲傳達的意義，也許沒有。然而，有一件事是肯定的：接收者不只是被動地看待圖片。相反地，接收者變成共同製作人，替圖像創造自己的意義。

並不是說客戶和攝影師的努力沒有意義，他們的投入及付出會增添如預期般影響接收者的機會。但這不表示你可以交出一張尚未完成的圖像到接收者面前（有些藝術家會這麼做），反正他們會自行填滿空隙；這只是你沒有妥善完成工作的爛藉口。

接下來我們會更了解接收者如何參與共同製作，但現在先總結一下這門困難藝術：在訊息或呈現中加入圖片。

加入圖片
ADDING THE PICTURES

以下四點值得助理編輯、藝術總監和設計師思考：

個人態度

在實際工作之前，你必須檢視自己並和自己的感覺取得共識。這件事重要嗎？令人興奮嗎？只是浪費時間？哪裡還可以加強？其中有什麼機會？

訊息

圖片應該要支持一則工具性訊息，承諾解決一個問題；或是支持一則關係性訊息，承諾著幸福美好？報紙版面應該填入一張當前事件的戲劇性照片，或是需要一張非戲劇性圖片，藉以描述已經發生的事情？

角度

一張直接的窗型影像做為客觀報導有用？還是一張反映出客戶和攝影師主觀的照片比較好？

主題需要一張資訊性、解釋性、指示性還是表現性的圖像，才能在接收者心中激發某種情感？

強化

是否需要更強烈的語言來說服觀眾？是否能運用轉喻、提喻或隱喻來協助？

THE RECEIVER'S PERSPECTIVE
接收者的觀點

接收者和觀看者會從圖像當中獲得視覺印象，這過程牽涉到理解、經驗和詮釋。

PERCEPTION
理解

充滿在我們意識中的視覺印象，讓我們從理解開始。

影像的要素

影像中充滿了大大小小的要素，它們可能比一般人想得還要有趣：

點

線

面

這些要素會以不同的大小、形狀、顏色、結構、陰影和亮度出現。這些容易被忽略的小小要素齊心協力，形成了我們平常所說的圖片。

最小的要素稱為基本元素（basic

看到一張影像，觀看者會開始將之打造成整體。基本元素引發部分意義，進而創造完整意義。

element），本身可能沒有意義。但若點、線、面以能夠詮釋的組合方式放在一起，就有了部分意義（part meaning）。

眼球運動攝影機顯示我們的眼睛動動停停地瀏覽圖片，然後才以整體來觀看。移動的模式和我們對圖片的解讀，自然會受到興趣、知識以及對圖片的熟悉度所影響。法律系學生可能會偏好架構簡單的圖片；圖片編輯則會受到更搶眼的圖像所吸引。

放在一起的小點形成顏色的變化，然後成為某樣看起來像木頭之物的紋理。觀看者可能看到一、兩片木板放在眼前，然後這些又形成看起來像梯子的東西。

如果觀看者接著結合一系列的部分意義，形成一個較大的整體，結果就會產生完整意義（full meaning）。觀看者眼前的圖像可能會包含一座梯子和十三片木板。接收者已經自行打造出一道防波堤，並且很快就凝望小海灣的水景。

因此這張圖像包含了：

基本元素

部分意義

完整意義

形體和背景

如果觀看者要從圖片中得到任何意義，必須要有東西扮演形體的角色，一個主要的吸睛元素，在背景當中會非常顯目。

容易辨識

形體越簡單，觀看者越可能正確理解它。圓形、正方形還有（特別是）三角形，都是容易辨認的形狀，眼睛自然會受到它們吸引。如果該形體包含好幾個部分，而且彼此鄰近，觀看者就更有機會將它們視為一致的整體。

不易辨識

主要形體絕對是目光追逐的對象，也亟欲現身，但卻有可能被觀看者忽略掉，因為他們不得不變換看影像的方式。下圖讓觀看者一會兒看到一個精緻的高腳杯，一會兒又看到兩張側臉。像這樣的圖片有趣動人，卻也可能讓人覺得迂迴難辨，難以解讀。

大腦監控器
THE MONITOR OF THE BRAIN

根據完形心理學（gestalt psychology），大腦有幸擁有一種秩序感，協助我們組織身處的混亂世界。

根據我們看到形狀和圖案的能力，我們試著將周遭世界的種種訊號變成可管理、可理解的整體或形態。我們的眼睛和大腦將蘚苔的些微顏色差異，轉化為能夠引領自己走出森林的小徑，這幾乎出於反射作用。

為了求生存，動物和人都必須迅速辨認出危險，不管出現在哪裡：動作、對比、目光瞥到的一個細節，和其他印象一起解讀後變成危險訊號，讓我們在十分之一秒內拯救自己。於是，母雞不是狐狸的獵物，至少今天不是。

形態的好與壞
GOOD AND BAD GESTALTS

視覺溝通並非總是如此戲劇性。完形心理學比較著墨於好或壞的形態上。壞的形態會被觀看者回絕，因為很難帶給他們任何秩序感，目光只能漫無目的地遊蕩。

接近

相似

好的形態有以下特色：簡單、對比、規律、連續，因此會立即捕捉到我們的目光。這些特色是從完形法則（gestalt law）衍伸出來的，這些法則根基於以下的認識：人類的眼睛和大腦傾向於將不同的元素或形體組合成可詮釋的整體，如此較容易解讀圖像。

二十世紀初期形成了幾項完形法則，其中有三項特別適用於視覺溝通：

接近（proximity）法則
相似（similarity）法則
閉合（closedness）法則

接近法則

互相隸屬的形體應該靠近彼此。如果圖像中某些人站得離彼此很近，自然會被視為擁有某些共通點的分隔團體。

相似法則

不同的形體只要彼此相似，觀看者也可以輕易解讀一張圖像。團體成員穿相似的衣服會讓觀看者更好辨認，例如足球隊員穿同樣顏色的球衣，衣服上面有相同的贊助廠商商標。

閉合

閉合法則

　　如果某些形體形成對外封閉的構圖，觀看者就能輕易辨認和解讀有限空間內的元素。這種圖像的構圖可以是一扇窗、幾根樹枝或一群人，將圖像的某部分框起來或閉合起來，與其他部分隔絕。影像中，處於這樣閉合空間內的人會被觀看者視為群體的一部分，或相反地（也更刺激地）被視為籠中鳥。

EXPERIENCE
經驗

　　理解的部分談完了，再來談經驗。

　　我們在影像中反映自己，但也看到其他真實人生的生活，那些是截然不同的經歷。只要影像轉變一下角度和手法，突然間我們就變身為另一種性別，擁有另一種膚色，成為最美或最醜的自己。我們可能參與戰役、犯下謀殺或倡導和平。

　　但我們如何將這些體驗化為自己的經驗？那張影像中究竟有什麼持續吸引著我們的注意力，製造出情緒上的恐懼和神祕？要解答這個問題，我們得藉助一些戲劇世界的理論，劇作家和編劇時常會在編劇時要求的三個部分：

　　空間（Space）
　　焦點（Focal point）
　　痛點（Point of pain）

空間

　　所有的故事都必須在某個空間內發生。戲劇有舞台、背景幕還有舞台側區，圖像則有自己的鏡頭畫面和格式。一切都會在這裡發生，而且期望接收者的目光會被導引至這個空間。

焦點

　　但光有空間還不夠。觀看者需要一個吸引目光的焦點，鶴立雞群地從背景中跳脫出來。像是舞台上的主角，可能是一個形體、一個形態、一個人、一件事或甚至更多可能，都會吸引目光、製造興奮感。如同瑪麗亞·米森伯格（Maria Miesenberger）照片中的父子。

痛點

　　但觀看者尚未完全滿意，還需要有一個

痛點。它可以是完全清晰可見，直接對著觀看著訴説；但當然也可以是無形的，讓觀看者心神不寧。

痛點是影像的溝通引擎，持續努力接近觀眾，而且痛點一定要拉扯觀看者的心弦，湧上一段回憶、一個弱點、一場衝突、一項匱乏或一種失落，看著米森伯格的照片就是這樣。

那張伊拉克戰俘的照片也有痛點，他獨自站在脆弱的箱子上，全身披著黑布，頭上罩著頭套，身體通電，而地板上看似沾染血跡。

這張圖片也暗藏一個祕密嗎？也許吧。在驚心動魄的影像背後還有一些什麼，反映出虐待折磨和戰爭犯罪的惡行。一定是因為它簡化的構圖和簡單的調性，成為人

為了接近觀看者，照片需要一個空間、一個焦點，以及一個痛點。這些在藝術家瑪麗亞‧米森伯格的這幅作品中都找得到（左）。而這名伊拉克戰俘的驚人照片（右），也包含了一個痛點，就和所有虐待與折磨的照片一樣。

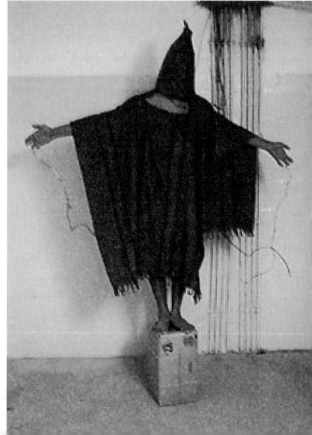

類痛苦的一種原型影像，以及同理他人苦難的象徵。伸展出去的手臂延伸使身體彷彿釘在十字架上，更強化了這份體驗，或許也是這張圖的奧祕所在，讓我們將之烙印在心底，永難忘懷。像這樣的照片也許能夠改變世人對戰爭的態度，以及對世界上其他恐怖事物的看法。

我們就先把話題懸在這裡，留待另一個也有同樣特徵的重點再來談。

有什麼不對勁！
SOMETHING IS WRONG!

有一點，非比尋常的一點，將帶領我們

有些不對勁——根據羅蘭·巴特（Roland Barthes）的說法，這張照片中小男孩的帽子太大了，因此不是他的帽子。這個疑問創造出觀眾的高度興趣，也在觀看者心中挑起疑問。

穿越這趟旅程深入祕密和經驗之地。法國影像修辭學者羅蘭‧巴特曾說過影像可以分為兩類：一類是知面（studium），另一類是刺點（punctum）。第一種照片可以透過言語分析，第二種則是言語難以形容。

知面

指的是對周遭世界的一般觀察，主題都在，但不會激發任何特別的興趣。羅蘭‧巴特認為這種圖像比較屬於攝影師，而非觀看者。它們沒有「被經驗」。

刺點

一張影像裡頭，通常都會有某些觀看者覺得怪怪的地方，儘管他不一定有能力指出來——那就是刺點。就好像拼圖少了一塊，而這樣的狀況迫使觀看者去尋找解釋，但卻不一定能如願以償。

羅蘭‧巴特命名了這樣無語的一點，一種情感戳刺，像一支箭從影像射出來，正中觀看者，令其流血受傷，於是他們才發現有些經驗無法形諸言詞，但卻能創造出一層又一層的意義。我們倒是花了不少字數來描述這言語無法形容的一點啊。

鄰近的空間
THE ADJOINING ROOM

就在觀看者看得到和看不到的事物之間，有些圖像存在著刺激有趣的交互作用，而看不到的可疑事物存在於畫面框之外。下一頁中這張攝於西班牙內戰的照片裡，人們（畫面中）因空襲警報（畫面外）而受驚害怕，於是紛紛前往防空洞避難。這就稱為影像的正負（positive and negative）空間關係，也可以被形容為空間和鄰近空間（存在其他聲音和事件）的關係。

彷彿影像的邊緣吸引了觀看者目光，而他們好奇在畫面之外發生了什麼事。當然，在我們看得到的畫面上方、下方、左方和右方都有東西，而在我們所看到的後面（以及相機本身後面）也有東西。

在攝影師選擇的鏡頭畫面之外，或是在助理編輯及設計師的裁切之外，還存在著一個看不見而吸引人的外部背景環境。

負空間（negative space）擁有強烈且獨特的力量。所有影像都是畫面沒有顯露的部分，比畫面顯露的部分更能引發生命力。

觀看者持續填補圖像以外的空間，完整

這幅作品由攝影師羅伯・卡帕（Robert Capa）1937年在巴塞隆納拍攝，畫面中不但有一個刺點（看來小女孩的外套鈕子扣錯了），而且似乎還有什麼危險正陰森森地埋伏著——畫面中看不到，但卻暗示它就在相片框之外。

了負空間。

INTERPRETATION
詮釋

要解讀、表達和同意一張圖像的內涵和意義並非易事，而眾多觀看者之間的詮釋往往有著天壤之別。影像逃脫了它本來的目的，滋養了觀看者的想像力。從這一點開始，觀看者就「擁有」那張影像，而這也是視覺溝通最困難的地方。

有些行為學研究者還聲稱，大部分觀看者在觀賞照片和插畫時，大概只有十歲小

孩的能力。如果這是真的，表示很少人能理解影像的語言，或是倚重影像的訊息。同時也表示只有少數人能欣賞攝影師的技藝和細膩。

清楚明白

下一頁的圖像可以做為一個例子。大部分的人都會同意，那張照片是一棟房子在水中的倒影，因此建立了圖像的外延內容（denotative content）。這叫做圖像的核心意義或基本意義，表示對於大部分的人來說，大致上會以相同方式解讀圖像的意義。這張影像於是變得清晰明瞭，而視覺溝通也很有可能成功。理解外延意義（denotation）是由左腦來進行的過程。

模糊不清

但是難題來了。如果眾多觀看者繼續解讀影像，越挖越深，並且試著要取得共識，他們很快就會發現爭論變得越來越激烈又一直擴大。

影像變得曖昧不明，而有效溝通的機會變得越來越渺茫，甚至完全消失。如果房子是水中的倒影，不是應該上下顛倒嗎？還是這張照片另有含義？恐怖分子的攻擊？地震？精神疾病？我們正在接近影像的內涵內容（connotative content），這是一種附加意義或內涵意義，大大受到觀看者的經驗和聯想所影響。聯想的能力是右腦的典型特色之一。

內涵意義取決於文化背景，因此擁有相同價值觀和興趣的族群比較能有所共識。

個人

第三個層次是個人聯想（private associations），在這部分觀看者是完全獨立的。觀看者可能和照片有著非常個人的經驗，因為在拍攝的時候（去年的威尼斯嘉年華會），有股難聞的味道四溢，觀看者覺得頭暈目眩，而且某些戴著面具的人看來很嚇人。

個人解讀及普世感受

嚴格的個人解讀不必然會成為溝通的災難。攝影師明白，一張能夠深深打動一位接收者的圖片，也很可能會打動其他人的心。最個人的解讀往往會觸動最普世的感受。

原型
ARCHETYPE

　　這個詞彙代表一個源自於我們基因傳承中的無意識象徵。心理分析學家榮格一開始是用希臘文「archetypos」這個字來自造新詞，代表了「該種類第一個出現的」。

　　根據理論，我們透過原型和先人接觸，甚至是和人類最早的祖先。我們的潛意識使用原型來告訴我們一些事情，而我們最好仔細聆聽。

　　有所謂的原型形態（archetypal

影像的經驗與詮釋有三種層次。外延內容給我們基本意義，內涵內容加上了附加意義，最後是個人聯想，這是觀看者在非常私人的層次上所做的詮釋。

gestalt），像是母親、父親和鄉下耆老，也有原型事件（archetypal event），例如出生、婚姻和死亡。太陽和火焰也是原型物件（archetypal object）的例子。

有許多人質疑原型是否存在，也有人面對圖像時，諸如雲朵和地平線之類永恆主題的照片，會強烈感覺到原型的存在。這就是為什麼圖像經常用誘人的海景、風動及水景做為背景，例如汽車廣告。海灘上人們圍著熊熊燃燒的營火，代表著彼此陪伴，這也是我們所知全球共通的解讀。

IMAGE ANALYSIS
圖像分析

許多人厭惡分析圖像，可能是因為分析過程透漏了太多做分析的人自身的資訊。

分析圖像同時又有一種矛盾。在分析一張照片的時候，我們必須使用言詞，而文字言語和視覺語言是完全不同的。其中必定牽涉到的翻譯工作可能會全然誤導，因為照片充滿了無言的祕密。

部分及整體

無論如何，我們開始分析。將一項物件切分成一塊塊，目的在於了解和描述組成的部分，它們彼此之間以及和整體之間的關係。

原型可以深深打動我們，和人類的集體潛意識共鳴。

很多人對於將圖像切割為一塊塊的做法有所保留，因為他們想要經驗圖像原本的樣子，當作一個整體，或許只願意表達圖像有沒有打動他們而已。但在進行專業的視覺溝通工作時，必須更進一步。除了評斷一張圖片的好壞，助理編輯、藝術總監或設計師必須繼續深入，他們必須判斷照片是否有溝通的力道。

圖像分析的方法
A METHOD FOR IMAGE ANALYSIS

因此，圖像分析成為所有視覺溝通不可或缺的一部分。其中一種分析手法是詢問以下的問題：

這是怎樣的圖片？
畫面是如何打造出來的？
處於怎樣的背景環境之中？
目標族群是誰？
發送者是誰？
目的為何？

讓我們再看看一幅廣告，畫面上是一個坐在陰暗地窖裡的小嬰兒。

這是怎樣的圖片？

下一頁的圖片是一個小嬰兒正要用注射器替自己打針，靠著嘴巴的幫忙，嬰兒把一條綁帶繞在上臂綁緊，想找到可以注射的靜脈。

小嬰兒只包著尿布，他坐在磁磚地板上，身處一間骯髒地窖的角落。地板散落著之前注射殘留的物品。在小嬰兒的頭頂旁邊，打出的名字像標題似的：約翰·唐納森，23歲。

畫面是如何打造出來的？

小嬰兒被放在圖像中央，幾乎是正中間的位置。相片是以鳥瞰視角拍攝。一盞天花板吸頂燈打亮了他的身體，讓他成為中心人物，和黑暗的地窖形成強烈對比。他的頭極度扭曲，手腳都指向不同的方向，創造出有效的焦點。

處於怎樣的背景環境之中？

這張圖片出現在一則廣告中，形成了圖像的內在背景，畫面上還有姓名、年齡、一欄文字和一個標誌。

這則廣告是某個宣傳活動的一部分，在英國的好幾家日報刊登過，用它的圖文分

John Donaldson | AGE 23

配和眾多新聞競爭注意力，因此報紙就是它的外部環境。

這張圖像的外部環境還包括這本書，它在本書中受到分析。

目標族群是誰？

誰是它的目標群眾？在這個例子中，就是報紙的讀者，代表了廣泛的一般大眾。

發送者是誰？

發送者是兒童慈善機構巴納多斯（Barnardo's），它們的願景是所有孩童及年輕人都不應被貧窮所困。

目的為何？

這則工具性訊息中，影像是最重要的部分，清楚而戲劇化地直陳問題：貧窮導致孩童虐待，還有讓孩童成年後對酒精或毒品上癮。

在同樣一張圖像中，透過呈現一個名字和年齡，童年和成年、過去和未來都交織在一起，形成一則訊息，不僅吸引了我們的注意力，更激起強烈的感受。這張影像將23年的歲月濃縮在戲劇化的一點，而姓名讓這則訊息有了個人焦點，同時又不失其普遍性。

這是一張提喻性圖像，目的在於透過展現部分（嬰兒，從出生就命運坎坷）去影響觀看者，讓他們能理解整體（貧窮，以及其慘烈的後果）。

巴納多斯認為他們可以阻止這種危險的發展歷程，方法是透過支持和協助孩童及他們的家庭，在家、學校及地方社區皆然。但這需要經濟援助，而巴納多斯呼籲大眾慷慨解囊。

若成為捐款者，我們就能解決問題。如果政治家和當權者受到這幅廣告和其引發的辯論所影響，他們也將參與其中。強化或改變的態度可以帶來這些政治家的經濟援助，讓巴納多斯提供孩童更多的支持和更好的環境，拿回孩子的未來，一如機構標誌底下的短語所言。

圖像需要文字的烘托，我們將在下一章仔細討論。

SUMMARY
掌握圖像做好溝通

「照相機是我求助的訊號，僅此而已。」

影像革命（**THE IMAGE REVOLUTION**）
影像世界正經歷一場革命。業餘者當道意味著：越來越多一般大眾提供新聞媒體自己拍攝的照片，而公司也會自行製作廣告圖像。

目的觀點（**THE PERSPECTIVE OF INTENTION**）
這裡從三大類別描述了客戶的工作：
目標：影像背後的意圖，針對目標族群的期望，和選擇媒體的判準。
訊息：工具性、關係性、戲劇性或非戲劇性布局。
背景：影像重現時的周遭環境。

影像類型
資訊性：給予相關資訊，不帶價值判斷。
解釋性：解釋一項行動或事件發展。
指示性：指出或鼓勵某個想法。
表達性：使用強力的手段，溝通強烈的想法。

圖像修辭法

影像的說服功能：

表現性影像用於展現。

轉喻性影像闡明概念。

提喻性影像指涉和證明。

隱喻進行比較。

接近觀點（THE PERSPECTIVE OF PROXIMITY）

這裡從三大類別談到攝影師的工作：

畫面：捕捉了主題的鏡頭畫面。

構圖：牽涉到圖像的線條、量體、空間、光線和顏色，形成吸引人又
　　　具引導性的整體。

意義：攝影師和客戶想要藉由影像傳達的意義和內容。

接收觀點（THE PERSPECTIVE OF RECEPTION）

談的是接收者／觀看者和影像的相遇：

理解：眼睛接收視覺刺激，透過視覺神經傳送到腦部。

經驗：包含個人感受，評估所接受的刺激，以及進行處理，形成印象。

詮釋：觀看者表達圖像的意義（藉由圖像分析）。

11
DESIGN

第十一章
掌握設計的原則

「你只有一次機會。」
視覺溝通就像市場，各攤位的小販試著吸引路人的注意，展示他們的商品，說服大家說他們需要那些產品。商人用動人、充滿吸引力的肢體語言來加強他們的攻勢。

　　當然，成功的設計牽涉到視覺元素如何被安排在一起──不管接收者先看到標題或圖片，也不管構圖是簡單或太複雜。到了最後關頭，組織良好的設計很好閱讀，混亂的設計則難以解讀。前者代表了認真和中肯，後者則正好相反。第一印象很重要，因為發送者往往只有一次機會。

　　結果顯示，許多事物都必須恰到好處，才能順利賣出幾顆番茄。

───　你必須畫草圖、改方向和旋轉，以便找到最理想的形式，不但有個人性，同時也如預期地觸及接收者。

形式和內容
FORM AND CONTENT

「形式」一詞關係到如何創造視覺形狀或配置，以及如何組合許多不同的部分。

「內容」一詞關係到這些不同的元素充滿了什麼，以及要傳達什麼想法和什麼類型的資訊。

形式和內容其實無法獨立於彼此之外。形式必須要有內容呈現才有用，內容也必須在設計過程中塑造成形才會真正存在。

同時，要記得很重要的一點：內容必須領導形式，而不是相反過來。深具洞見的設計師知道圖文的組合無法挽救或掩蓋糟糕的內容（或至少無法超過一次）。巧婦難為無米之炊，若忽略這項事實，只會讓內容的貧乏更明顯。

平面設計將接收者的目光吸引到正確的地方，讓接收者能理解內容。設計和內容之間的互動創造出最重要的第一印象，替訊息鋪路。設計＋內容＝訊息。

然而，必須添加一些東西才能更精采，因此設計師會加入一個有趣的想法，可能是簡單、戲劇、驚喜、修飾、人性溫暖，最後添上一點幽默。

TEXT AND PICTURES – THEN AND NOW
文字與圖片的今昔

設計是我們最重要的文化表達方式之一，範圍之廣涵蓋建築、時尚、室內設計、工業設計、手工藝及視覺溝通。

在很久以前，設計師在洞穴牆壁畫圖或人物，將雕刻成型的木頭壓入柔軟的陶板之中，在石頭上雕刻文字，或刻苦地製作厚重的手抄本。

平面設計師和圖書印刷者曾經是同一個人。但隨著印刷技藝的成熟和機械化，以及對印刷資訊的需求提升，兩者就分化為兩種不同的專業。

越來越多的書籍、劇本、小冊子、海報、傳單、招牌被設計出來，加上插畫、印刷、裝訂並被閱讀。但是，大量生產對於提升品質助益不大。

在十九世紀，英國作家、畫家兼設計師威廉·莫里斯（William Morris）決定站出來抵抗這股頹勢。他倡導高品質的工藝技術，並選擇真正的材料製作，發揮了極大的影響力，他也創立了柯姆史考特出版社（Kelmscott Press）。

平面設計發展的三大里程碑：羅特列克（Henri de Toulouse-Lautrec）為紅磨坊舞廳設計的第一張海報〈La Goulue〉（1981）；索爾‧巴斯（Saul Bass）替電影《金臂人》（*The Man with the Golden Arm*）設計的海報（1955）；以及阿列克謝‧布羅多維奇（Alexey Brodovitch）替《哈潑時尚》雜誌設計的封面（1939）。

羅特列克的海報藝術在圖文溝通的發展過程中，扮演了舉足輕重的角色。他的成名作是描繪巴黎咖啡館衣著曝露的性感舞者，這位世紀末（fin de siècle）的藝術家成為史上第一位藝術總監（還是說這是他藝術生涯的一個汙點？）。

1920和1930年代，在莫里斯的藝術及工藝運動的深刻影響之下，建築師華特‧格羅佩斯（Walter Gropius）成立了世界上影響最深遠的設計學校——包浩斯（Bauhaus）。這所德國學校教學內容涵蓋建築、藝術與工藝、攝影、舞蹈等等，目標是在藝術和產業之間搭建一座橋樑，並且奉行功能主義。形式和功能成為當時的關鍵字，視覺溝通也是重要的教學內容。

契柯爾德（Jan Tschichold）於1928年出版的《新文字排版》（*Die neue Typografie*），描述了嚴格的功能主義和平面設計的非對稱風格，在他之後的時代引起一陣旋風。

1950年代，時代風潮轉移到大西洋彼岸。索爾‧巴斯開創了革命性的電影海報，將使用電影影像的老梗減到最少，反而開始使用強烈的圖案元素。他也在意義

重大的電影片頭和片尾演職表使用同樣的手法。

阿列克謝·布羅多維奇出生於俄國，之後到巴黎工作，1930年又離開歐洲到美國。他有效地使用留白，還有照片圖像及亮眼排版之間的對比，對美國的平面設計影響深遠（包括對《哈潑時尚》雜誌的影響）。

1960年代經歷了一場從紐約麥德遜大道開始延燒的創意革命，廣告創意人將權力從仲介和會計部門拿回來。文案撰寫者和藝術總監彼此的關係更密切，造成文字和圖像之間強烈有效的互動。引領潮流的人物包括恆美廣告公司（Doyle, Dane, Bernbach）的比爾·伯恩巴克（Bill Bernbach）、平面設計師賀伯·魯伯林（Herb Lubalin）、藝術總監喬治·洛伊斯（George Lois）、藝術家、電影人及媒體人安迪·沃荷（Andy Warhol），他們一同見證了整個運動。

接近二十世紀末時，美國設計師大衛·卡森（David Carson）用解構主義手法挑戰好品味，他將文字與圖片合而為一的程度，讓《雷射槍》雜誌（Ray Gun）顯得不像新聞報導而像是平版印刷作品。

英國報章雜誌設計師奈維爾·布羅迪（Neville Brody）是過去數十年來的設計巨擘，他將一切回歸正軌，使用留白和清楚的圖文組織架構。他的傑作可見於《The Face》及《i-D》雜誌中。

1972年，幾位設計師（包含艾倫·弗萊徹〔Alan Fletcher〕和柯林·佛畢斯〔Colin Forbes〕）共同創立了五角設計工作室（Pentagram），在視覺設計領域引領風騷，同時觸角也延伸至設計的相關領域，包括產品設計、室內設計和建築設計等。

英國設計師彼得·薩維爾（Peter Saville）因為替一些藝術家設計唱片封套和海報而聞名，但他在時尚和廣告圈也有客戶。

英國平面及字體排版設計師強納森·巴恩布魯克（Jonathan Barnbrook）在作品中加入社會責任感，讓作品化身為社會改變的武器。

奧地利設計師史蒂芬·塞格麥斯特（Stefan Sagmeister）的設計手法極為個人，而他讓自己暴露於畫面的做法也啟發許多設計師，包括來自德國的揚·威爾克（Jan Wilker）和來自冰島的赫察帝·卡爾森（Hjalti Karlsson），這組設計搭檔的作

大衛·卡森為《雷射槍》雜誌設計的解構主義跨頁
（1995）；奈維爾·布羅迪設計的《The Face》傑出封面
（1983）；以及一張極度個人的演講海報（1999），設計師
史蒂芬·塞格麥斯特甚至親自下海。

法隆公司（Fallon）替索尼（Sony）的Bravia液晶電視設計的廣告非常吸睛——街道充滿了五顏六色，電視螢幕上也色彩繽紛。

品廣見於電影及音樂圈。

　　阿姆斯特丹的KesselsKramer廣告公司也有不少創新的平面設計和廣告作品。其他廣告公司也開始掛起設計的招牌，例如法隆公司在倫敦、明尼亞波利斯市、聖保羅、新加坡和日本都有據點。

　　平面設計現在是個蓬勃興盛的國際產業，新一代明星層出不窮，持續替設計注入新的元素。

再談三角戲劇
TRIANGULAR DRAMA, AGAIN

又到了討論三角戲劇原則的時候了，其中有客戶（帶著目的觀點）、接收者（帶著接收觀點），以及本章的主角設計師，他們帶著接近觀點，表示完全沉浸於文字、圖像、顏色，以及理所當然的整體設計之中。

然而，設計師一定要向內捫心自問：作為傳訊者，他們對手上正在處理的訊息有什麼反應。他們也必須向外探索，藉以了解客戶和同儕的觀點。

但還不僅止於此。他們也必須向後回顧，確保自己仍然謹守溝通長鏈的初步關鍵部分（目標和策略），然後再向前瞻望，以便妥善釐清訊息如何影響目標族群、商業世界及社會。

HOW DOES THE DESIGNER CHOOSE?
設計師如何抉擇？

獨立藝術家從手中的畫筆展開工作，在眼前的空白畫布上揮灑。畫布就像一座舞台，任何事物都可能發生，作品則可能看起來像是有所控制的隨機發揮。

在視覺溝通中，設計師也會從空白空間開始，尋找圖文的最佳排列方式。

停！
STOP!

在大腦、眼睛和雙手急著展開任何視覺設計之前，一定要先暫停一下。目的是什麼？訊息又是關於什麼？這是兩大關鍵問題，通常把答案寫成白紙黑字是不錯的做法。例如：「愉悅、溫暖的氛圍」（在設計咖啡廳的菜單前）或「對話讓舞台劇更添能量，也讓觀眾席充滿活力」（在替舞台劇首演設計海報之前）。

一項設計任務包含了幾個不同部分（策略、文字、圖像、格式……），可比喻為陶器的碎片。你必須要向內尋找自己對這些碎片的感受，然後試著將它們重新組合起來。一旦你做對了，陶瓶完成了，而且創意背景也都整理好，之後就是討論以下重點的時候了：

計畫

這牽涉到評估任務和前瞻思考，以目標、時間、預算和設計限制做為基礎。哪些部分可能花上比預期還久的時間？最弱的環節在哪裡？能取得哪些協助？

分類

檢視所有可用的素材，像是文字和圖片。哪些優先順序最高？依重要性排列的順序為何？

去蕪存菁

所有無法達成目標的部分，包含設計、內容或技術層面，都應該拿掉，否則就會自曝其短。

組織

這是專案開始前的階段。這件工作最適合個人或團隊來做？誰最適合做這項專案中的哪個部分？這會如何影響到整體時程？

成本

理解執行創意的財務面也很重要。需要多少成本？最昂貴的項目是什麼？有沒有比較便宜的替代方案？有沒有突發事件？什麼時候會重新檢視花費？

設計

大腦、眼睛和雙手最後終於得到自由，因此設計工作可以完全聚焦於訊息之上了。終於！

草圖
SKETCHES

在初始的創意階段，設計師必須將想法轉化成概念草圖，進行測試。這通常會在電腦螢幕上完成，不過簽字筆和白紙，甚至拿原子筆寫在啤酒杯墊背面也可以。

隨後概念草圖可以進一步發展，成為展現給客戶看的草稿，然後是給供應商看的初稿，讓他們明白技術生產時要注意的地方。

EXCITING SPACES
有趣的空間

草圖會顯示出不同的空間，設計師可以

善加利用來強化訊息。

橫式

水平的長方形空間在寬高之間創造出強烈的張力，充滿魅力地向兩邊延伸。接收者的目光似乎能輕易自然地左右游移，若要強化寬度的第一印象，舉例來說，設計師可以裁切影像，讓它完全填滿雜誌中的一個跨頁空間。

將好幾張圖片仿照電影連續畫面從左到右排列至邊界，也會吸引接收者的目光。可以用顏色來串連物體，傳達出寬度的愉悅感受──左邊的藍色葡萄發送訊號傳到右邊的藍色花瓶。重點在於利用由左至右的自然閱讀習慣，來捕捉接收者的注意力。

直式

如果設計師將空間的重心轉向中軸，就會變成一個垂直長方形，產生非常不同的效果。寬高之間的張力會產生一股能量，向上及向下推動。當然，這個空間被視為比橫式長方形來得狹窄許多，因此接收者的眼睛可以迅速以Z字形掃過整篇內容。

這可能是最常見的空間形狀，因為它適合大部分的內容背景。想想看，我們一生會經手多少A4和其他標準尺寸的紙張啊。

正方形

根據許多攝影師及設計師的說法，正方形空間難以激發任何事情發生。四邊的長度都一樣，感覺缺乏任何張力。但如果他們仔細檢視，會看到正方形蘊含了一股強大的內在力量。在正方形空間內加入活潑的內容編排，能夠勝過固定不變的一致性，像是由內而外輻射出去的設計。

其他空間

圓形、三角形以及正方形，是設計界的三大基本選項，前兩者可以帶來不少新意，可惜卻很少見。為什麼談論足球的書籍不做成圓形的？為什麼楚浮（François Truffaut）的《夏日之戀》（Jules et Jim）電影海報不做成三角形，既然是描述三角戀情的電影？

德國《童裝》雜誌（*kid's wear*）利用刺激的對比，創造出吸引人的形式，包括顏色與黑白、攝影與插畫、直式與橫式形狀。

選擇規格
CHOOSING THE FORMAT

空間內的能量或張力是由空間的框架創造出來的。一旦設計師決定好空間的寬度與高度，也就同時決定了它的規格。

但首先要思考以下幾點：

功能
訊息
成本
通路

功能

這一點通常會決定如何選擇規格。海報需要大格式，電影票需要小格式，至於隨身字彙本則必須是能放進衣服口袋的大小。

市中心的布告欄通常都很大，但很多人還是會忽略。要檢查一則訊息能否傳達給觀眾，一個有效的辦法是用手機拍下圖文配置的照片，然後伸長手臂，看看這樣的距離看起來如何。如果你這樣還有辦法理解訊息的話，在街道上應該也沒有問題。

訊息

邏輯上看來，關於馬拉松的書籍應該要用橫式格式，而關於艾菲爾鐵塔的宣傳手冊則用直式格式。

然而，通常也需要一種不尋常的不同格式來符合某些訊息。在晚報上刊登全版是傳統的選擇，但是若用兩個半版，分別放在跨頁的左右頁上，就是個更有創意的做法了（羅密歐在左，茱麗葉在右）。

成本

金錢考量也會協助決定規格。一本24頁的手冊當然會比8頁貴，因為編輯工作、圖片及插畫成本以及紙張需求都會成比例增加。

通路

通常手冊必須發送給未來的客戶，因此重量和規格成為決定通路費用的關鍵要素，例如郵資。網站大概是接觸廣大群眾最便宜的方式。

標準或特殊
STANDARD OR SPECIAL

在廣告圈，選擇規格非常容易，因為廣告價格列表會清楚顯示有哪些規格可選。

對書籍和印刷品來說有兩種選擇：

標準規格
特殊規格

標準規格

目前最常見的標準規格是A系列，在許多國家被廣泛使用於印刷品，歐洲特別盛行。如果一張A4紙摺一半，就會變成A5規格，再摺一次就變成A6。

A系列規格的比例違反黃金比例，因此不適合用在書籍當中，每頁容納一欄文字。如果使用規格中的全部空間，欄位寬度就太寬了。不過，A系列很適宜用在雜誌、手冊和產品介紹，讓設計師可以將文字安排在幾個欄位，還有很多空間放圖片。

特殊規格

如果有一則刺激、鋭利的訊息需要特殊規格，其實也不必侷限於標準規格。

出版業習慣使用的幾種特殊規格，幾乎

CD光碟套的設計需要很多巧思，不過Intro設計公司讓激光樂團（Razorlight）的正方型CD封面充滿了活力（左），Circuit73替「嗶聲」（the beeps）做的設計，則善加利用CD圓形格式的可能性。

要成為另一種標準規格了。平裝書籍通常都會以190×110 mm（7.48×4.33英寸）的規格印刷，這種規格好看又好用，可讀性佳，每一行的文字長度合理。許多其他書籍以210×130 mm（8.27×5.12英寸）的規格印刷，符合黃金比例的配置，傳遞便於閱讀的感覺。

版心
TYPE AREA

版心是內文及圖片在頁面上所占據的空間，用高度及寬度的大小來表示。如果設計師將版心切割成幾個較小的部分，這些部分就稱為欄。

很多因素會影響設計師如何配置版心。有多少文字、多少圖片？設計師想要明亮輕快的感覺，還是緊密厚實的印象？在這些考量下，白邊（margins）就很重要了，因為沒有白邊，讀者就無法看出秩序。白邊會將文字和圖片組織成一個個單位。白邊應該要清楚定義大小，最重要的是，要比頁面上其他空白面積來得大。

在高品質的書籍和印刷品中，邊界留白應該要有和諧的比例規格，並要依照下列順序由小到大增加：

書溝（Gutter），即內白邊
頁首（Header），即天頭
外白邊（Outer margin）
頁尾（Footer），即地腳

設計工作的幫手
HELP IN DESIGN WORK

表格（Tables）經常見於印刷及數位工作環境下，用分割頁面的隱形分隔線畫出網格（grid），通常會分為三欄。第一欄可能會用來放標題，中間欄位放內文，第三欄則放照片和插圖。

表格像是一種井然有序的停車格，提供一致性和整齊感。

更多幫手
MORE HELP

網頁設計師最頭痛的狀況常是，訪客的網路瀏覽器和個人設定可能會完全摧毀最精心設計的美麗版面。

樣本表（Style sheet）通常會是不錯的

左圖／小說白邊的標準尺寸例子，目的在確保舒適的
閱讀經驗。
上圖／沒有邊界的影像傳達強而有力的訊息──一只
耐吉運動鞋穿破新加坡地鐵內的廣告燈箱。

解決辦法（PDF檔案也是），因為設計師可以藉此按照自己的設計鎖定版面。

然而，鎖定版面和自由、彈性的設計各有優缺點。

鎖定版面設計的優點

訪客在自己電腦上看到的版面幾乎和網頁設計師的設計一模一樣，網頁列印的成品也會有正確的版面。

鎖定版面設計的缺點

如果訪客的螢幕寬度比網頁設計師設定的還窄，訪客就必須水平滑動網頁，可能會讓人覺得厭煩。

彈性版面設計的優點

網頁設計能夠適應訪客的電腦環境、螢幕大小和網頁瀏覽器。

彈性版面設計的缺點

字行可能在大螢幕上變得過長，降低易讀性；也可能出現大量擾人的空白。

基本設計
BASIC DESIGNS

無論牽涉到怎樣的空間、規格或版心，也無論設計師處理的是印刷品、動態或互動式的媒體，都必須要決定基本設計，而設計的特性必須符合目標和訊息。

A&O IN DESIGN
設計的 A & O

經驗老到的設計師很清楚，設計並不是終點，不是為了設計本身而存在。設計的主要任務是替訊息鋪路，經由以下兩個動作達成：

吸引（attracting）

引導（orienting）

吸引

有效的設計可以透過自身的獨特和力量來吸引接收者。接收者可能受到整體作品中的一項元素所吸引，例如一個大型有趣的影像或主要的標題，或是它們之間的互動關係。

接收者也可能被整體所吸引，每項個別元素加在一起，創造出一個整體的經驗。大概無庸贅言，架構清楚和一致的設計會呈現專業、可信的形象。

真空恐懼（Horror vaccui）是拉丁文，意指害怕藝術作品中的留白空間。這樣的恐懼會導致擁擠不堪的設計，完完全全塞滿文字、圖像和強烈的色彩。

解決辦法是確保有足夠的留白、輕鬆空間。如果圖像周圍有著大方的留白空間，反而更能吸引注意力。如果標題是黑色且大小得宜，旁邊還有許多空間可以呼吸的話，影響力會更大。

引導

接收者必須被領導著觀看視覺素材。視覺元素要以怎樣的條理次序被閱讀，這一點必須清楚明瞭，就像是一張吸引人的旅遊地圖，上面清楚標記出環繞威尼斯的古蹟巡禮，從西邊的聖馬可廣場，一路到美麗的聖斯德凡諾廣場，然後再到……

在報紙中，引導讀者閱讀並不難，只要使用圖片指引讀者翻頁，協助他們找到要看的文章即可。一些可能引導讀者深入的做法，都可以帶領讀者看到有趣的內容。

主要的元素會吸引讀者目光，如同《眼睛》雜誌（*Eye*）的封面及封底一樣。

頂圖／大量的留白空間幫忙強調主要的動人元素，如同李奧貝納（Leo Burnett）廣告公司的動畫網頁。

上圖／報紙可以呈現友善的整體版面，同時引導讀者穿梭圖文之間，例如巴西頗富創意的《聖保羅頁報》（Folha de S. Paulo）。

有效的吸引和引導可以用對稱或不對稱、開放與封閉設計創造出來，如大衛‧皮爾森（David Pearson）替企鵝出版社設計的書籍封面；Intro設計公司替楊維克劇團（Young Vic theatre）設計的簡介；波爾斯‧班斯克（Boris Bencic）替時尚品牌Bally拍攝的廣告宣傳；以及由佛列德‧伍德沃德（Fred Woodward）擔任藝術指導的《滾石》（Rolling Stone）雜誌跨頁。

對稱

不對稱

開放式設計

封閉式設計

對稱和不對稱
SYMMETRY AND ASYMMETRY

在文字排版和圖像構圖中，對稱構圖表示標題、圖像和標誌都依照中軸的位置擺放。這種構圖被視為平靜而和諧，甚至有崇高偉大之感，接收者可以輕易地閱讀和理解訊息。

對稱構圖很適合用於有一些派頭的內容，例如政府文宣。然而，在其他的背景環境下，這種構圖可能太過靜態，特別是對於較為動態的主題來說，例如在賽維爾（Seville）的鬥牛或在柏林上演的警匪追逐戰。二十世紀的奧地利藝術家百水先生（Friedensreich Hundertwasser）極度痛恨對稱，因此他總是穿著不對稱的襪子，同時也大力支持不同的構圖。

不對稱構圖能夠創造出動感和張力。軸線已經被拋棄，取而代之的是對比的設計、顏色和空間的互動。

開放式和封閉式設計
OPEN AND CLOSED DESIGN

設計世界的另一個基本重點是開放式和封閉式設計，分別會引發接收者非常不同的反應。

開放式設計慷慨友善、落落大方，通常不具戲劇性效果，自由和善。封閉式設計刺激有趣、富戲劇性效果，但可能會有些不友善，使人有幽閉恐懼的壓力。

塔克特和馬露麻
TAKETE AND MALUMA

在劇場，導演會選擇兩種方式來打造一個場景。雖然這兩個詞很罕見，幾乎是擬聲詞，但它們可輕易轉換到設計界使用：

塔克特（Takete）代表熱度高升、目眩神迷和動感十足的設計，對接收者會產生強烈、甚至擾動的效果。

馬露麻（Maluma）代表溫暖的人性，這種設計對接收者會有溫和、正面的影響。

視覺中心
THE OPTICAL CENTRE

現在讓我們來看一下家中牆上的平版印刷品。它們通常都會裝裱在襯紙裡，因此主題不會完全在正中間，而是會稍微比中

心點高一些。為什麼？

因為主題被放在視覺中心，就在正中心的上方（下面的左圖）。如果文字和圖像圍繞這個點放置，設計師就能確保主題不會看起來像要跌出框外，如果擺放在正中心點的位置，就有可能造成這種錯覺（右圖）。

背後原因是眼睛會先閱讀（掃視）空間的上半部，然後才會看到下半部，切割點就在正中心的位置（或是沿著中心線延伸出去的位置），因此任何放在上頭的設計元素，直到看第二眼才會被保留，而且會被眼睛和大腦視為處於很下方的位置。

你可以使用圓規和尺來計算視覺中心究竟在哪裡，但最好培養一種設計直覺，讓眼睛找到標題或圖像的最佳擺放位置。

大體而言，版型的上半部分會讓接收者覺得比下半部分更正面、更有吸引力。

一目了然的設計
OBVIOUS DESIGN

接收者無法處理無限多的設計元素，當他們看到太繁雜的設計，感覺不得其門而入的時候，就會陷入不確定感之中。

如果設計讓接收者覺得自己很笨，例如他們試著要瀏覽一個設計太複雜的網站時，就可能會對該項產品或公司產生一輩子的敵意。

好的設計必須讓概念有一定程度的明顯，支持接收者，而且每個視覺元素的存在都有其理由。如果一項元素出現的目的不夠清楚，就根本不應該在那裡。

心理設計
PSYCHOLOGICAL DESIGN

心理學和設計──這兩個領域有什麼可以互相取經之處呢？我們已經在前面的章節談過完形心理學，它不僅可以協助攝影師安排圖像，對設計師而言，三項完形法則也是實用的工具：

接近（proximity）法則

相似（similarity）法則

閉合（closedness）法則

接近法則

看起來彼此靠近的設計，通常被視為屬

如果書籍標題放在封面的視覺中心位置，就會創造出和諧的整體感受。

於同一類。它們形成一個統合的整體，一個形態。

這裡也是一樣的道理，最重要的工具是留白空間，它可以劃定界線和創造連結，如以下插圖所示。

相似法則

彼此類似的設計會被視為屬於同一類。當目錄或網站的設計師想讓接收者意識到重複出現的技術細節時，就能使用這項法則。他們可以利用統一的文字排版方式、小圖案和顏色來強調，協助接收者找到他們要的部分。

閉合法則

當設計師想要分開（封閉）某些資訊，就能使用這項法則，例如產品描述或價格，可以利用框框或背景顏色來區隔。結果會呈現良好、乾淨的視覺結構。

FOUR DESIGN PRINCIPLES
四大設計原則

吸引、引導、空間、規格、基礎設計和一些心理學的點綴，共同撐起了以下四大經典視覺設計原則：

對比

平衡

對齊

節奏

對比
CONTRAST

直升機起飛了，讓遊客能夠在空中一覽曼哈頓市區。他們很快就能夠看到由街道巷弄組成的矩形網格系統。不過，看啊，在那邊是百老匯的蜿蜒道路，和正經八百的街道角度形成強烈對比！突然眼前出現了一大片綠色區域，是中央公園！曼哈頓島瞬間活了起來，這些對比讓視覺上不再單調乏味，不然空中鳥瞰可能很無聊。

視覺溝通也是一樣的道理，大小、力量、形狀和顏色上的對比，可以讓設計充滿動感和新意。

大小的對比特別實用，因為可以引導接收者進入視覺安排之中，他們也會欣然接受。就像是一棟建築物的大門表明訪客可以敲門進入，大小的對比也象徵了接收者可以從那裡開始觀看及閱讀。

理想的邀請方式可能是一張主圖、粗體的標題、一個起首字母或是色彩強烈的圖文安排。

靜態　　　　　　　動態

上方的插圖顯示出兩種不同的空間關係。左邊的版面裡，兩個空間都一樣大，傳遞出一種靜態而無趣的感覺。然而，右邊的版面安排，有個空間占主導地位，立即創造出一種對比，設計瞬間活潑起來，也清楚引導觀看者進入。

攝影師採用了三分法原則協助照片構圖，但用在這裡也一樣恰當。設計師用兩條或四條線，將版型分為三或九等分，這

要誘惑觀看者的目光，有必要用到對比的元素，無論配置是以文字為主導，或是吸引人的繽紛配色都行。

樣就能輕易造出對比強烈、魅力十足的設計了。

簡而言之，對比會創造出：

動感且刺激的設計。
引導進入視覺配置的方向。

如同在文字排版和影像中的功效，四種對比的魔力在各式媒體皆可揮灑：

大小對比

最常見的一種對比，設計師只要安排一大一小的影像交相對比就可以了。

力度對比

可能需要安排強烈的大型黑色標題及暗色圖像，以及對比輕快的文字排版和明亮的插圖。

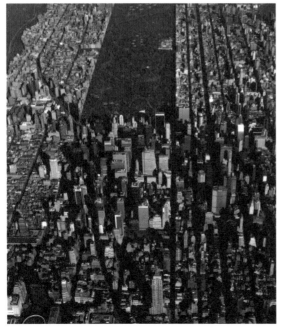

左下圖／從直升機上可清楚看到曼哈頓的網格狀街道，而
百老匯蜿蜒穿過形成了對比。

上圖／這是挪威Trollofon音樂節的海報，由大人物工作室
（Grandpeople）設計，他們擅長於混合文字排版和插畫，
創造出抒情動人的對比設計。

形狀對比

設計師可能會選擇一張無框的圖像，藉以和一張傳統的長方形照片對比，或者一張圓形對比一張正方形圖像。

顏色對比

使用對比色可以創造出許多可能性。設計師可以放一張彩色圖片，對比一張黑白照片，或用彩色標題和黑色副標題對比，或是在跨頁版面的其中一頁放上對比的背景顏色。

平衡
BALANCE

設計師的確需要確保所有的多樣元素都能取得平衡，因此版面才不會傾向任何一邊。如果設計師在底部某一角放了很強烈的圖像，整幅跨頁畫面就可能往一邊傾覆。如果設計師未經深思就在淺色調區塊放上強烈色彩，也會有這樣的結果。

最常見也最容易取得平衡的方式，正如我們之前所述，就是建立一道中軸來創造對稱。圖像和文字都放在版型的中間，創造出和諧優雅的感覺。

相反的是不對稱畫面，形狀和空間擺放彼此製造出強烈對比。但即便如此，技巧高超的設計師都能創造出平衡感。

對齊
ALIGNMENT

設計師需要確保報章雜誌中的標題永遠放在同樣的位置，從第一頁到最後一頁皆然，還有置入圖片必須按照一定的模式，白邊也要從頭到尾一樣大，而且導覽工具在網站的每一頁都會出現在同樣的地方。

為了確保這些細節無誤，設計師可以借助網格線，替設計創造出樣板。但也不要矯枉過正了。有些雜誌，例如法國的《時尚》雜誌（Vogue），它們只在雜誌中的部分頁面使用樣板，其他部分則可以自由發揮。

節奏
RHYTHM

規劃周詳的設計會以節奏為基礎，藉由多樣化的元素帶領接收者進入一段旅程——特寫和遠景之間令人振奮的轉變，

在雜誌《鬥牛士》（Matador）中，五角設計公司的佛南度‧古提瑞茲細心排列一些簡單元素，取得了絕妙的平衡。

不同大小和方向的變化，軟硬形狀、冷暖色彩的對比。接收者應該無法預測接下來會發生的事情。人類似乎是動物王國中唯一會感到無聊的成員，因此要一直提供適當的刺激。

視覺向前動能

讓我們來檢視一下節奏。在流行音樂的世界裡，前奏設定了整首歌曲的調性，正歌和副歌彼此對比激盪，創造出向前的動能，然後再點綴以短暫的間奏，絕對不單調。

劇作家在舞台劇和電影中也會創造出類似的向前動力。如同我們所見，視覺溝通需要同樣向前推動的力量。在廣告和海報設計中如此，在由一連串頁面和鏡頭組合而成的媒體中更是如此。發送者想讓接收者在報紙或手冊中繼續讀下去，並希望網頁訪客從首頁開始一路點進去。

針對劇作家和音樂製作人的專業，我們應該加一點學習心理學進來。

ART INTO ARCHITECTURE

by Joseph Giovannini

Nixon was President, the design material of choice for corporate America was chrome, and Frank Gehry was running a conventional architectural practice. Trained in the conservative architecture school at the University of Southern California and in the detail-oriented Los Angeles firm Gruen Associates where he worked from 1954 to 1955 and again from 1957 to 1960, Gehry seemed destined to run an upper-middle-quality office, but for his inspired flaw. As a USC student, he switched from art to architecture, and the lateral slide would typify his entire career; while he maintained a practice consonant with the expectations of his time and place, he led a double life, spending time with the iconoclastic artists of Venice Beach who were devising new ways of interpreting space, light, and materiality. At his 1969 show in the Riko Mizuno Gallery, painter Ed Moses took a knife saw to the roof and opened an oculus to the sky, exposing the ends of the rafters. To materialize light and to paint the air, the artist—working with assistant James Turrell—stood on a ladder and threw rice dust high into the space.

Frank Gehry's raw, expressive buildings disturbed the prevailing architectural ethos in the early 1970s by introducing the irrational into a profession dominated by the rational. Subsequent projects confirm the artist's sculptural approach to architectural design, and reveal the influence of the many years he has spent in the company of artists.

Santa Monica Place
1980
Photo: Tim Street-Porter

above and facing
page: Gehry House,
Santa Monica
1978 renovation

Artists like Larry Bell, Billy Al Bengston, Tony Berlant, Robert Irwin, Moses, and Doug Wheeler invented the conversation Gehry was really listening to, and what he heard differed from what he had learned at USC and Gruen. The Venice artists, most associated with the Ferus Gallery, were pursuing two artistic initiatives. They brought an off-the-pedestal, out of the frame, and off the wall, utilizing space and light as its subject matter, and they were performing half-serious, half-madcap, quasi-architectural interventions in their own studios, building impromptu moments. Moses, for example, sandwiched wood studs between panes of glass in his bathroom, and Bell created a parabolic geometric room with walls leaning toward the beach. Bengston continuously rebuilt his studio, testing out recycled aircraft materials. The efforts that would later emerge as formal installations in museums and in specially chosen sites had a relationship to the raw, ongoing, never-finished, at-home construction performances that were undertaken by artists simply because they wanted to: it was a way to talk both to each other and to their art.

It is hard to remember how strictly codified the practice of architecture then was, but design by many highly regarded firms was academically formulaic. The plans by The Architects Collaborative (Walter Gropius's successor firm in Cambridge, Massachusetts) for the national headquarters of the American Institute of Architects

in Washington, D.C., built in 1970, generally embodied the prevailing ethos and rules: exposed structure, defined circulation, the materiality of materials, all in the name of simplicity. From the point of view of architectural professionalism, Gehry indulged in deviant behavior when he brought the artists' experiments into his designs. In this new lexicon, materials need not be noble, they could be common. Forms need not be pure, they could be broken and even chaotic. Collage constituted her compositional technique. Just as Robert Rauschenberg made artworks out of discarded objects found in his forays into the trash heaps of

Vitra International
Furniture Museum,
Weil am Rhein, Germany
1989

American Center, Paris
1994

Nationale-Nederlanden
building, Prague
1996

Catia renderings of the
Guggenheim Museum
Bilbao

International Furniture Museum (1989), across the border from Basel, where compound curves form a constantly evolving shape that motivates visitors to walk around the building; the forms are in one changing relationship to themselves, curves playing off curves. From the point of view of Gehry's development, the building signaled that he had at last achieved an independence from insights borrowed from his artist mentors. He understood the spirit behind their observations and ten years after the house, made his own independent breakthroughs. Architects are said to mature late. Gehry was 60 years old. For inspiration, he now was looking at the sails of magnificent galleons and at the folds in the drapery of medieval marble sculpture. Anything was fair game.

In their independence from the academy and from the usual rationalities of architecture—the most expensive and therefore most substantial of the arts—Gehry's buildings embody an especially American attitude that perhaps represents the first significant original architectural idea to land on European shores since Frank Lloyd Wright's Wasmuth portfolio, a German publication of his Oak Park work, which had a great impact on European architecture. The spirit that Gehry's work in Europe incarnates—first Vitra, then the American Center in Paris (1994), the Nationale-Nederlanden building (nicknamed the Fred and Ginger tower) in Prague (1996), and the Guggenheim in Bilbao—is American in its address. Gehry was exporting raw, generous, Western vitality to the old world.

Consider his design for the Guggenheim Museum Bilbao. The tough industrial cityscape of this Basque capital requires a building that can stand up to the context and the mandate of the museum itself stipulated an architecture able to broadcast its presence and establish a wide sphere of influence. The cultural ecology of Europe required no less than a Sydney Opera House for Bilbao: in a unified

The cultural ecology of Europe required for Bilbao: in a unified Europe where nations advance, stellar buildings will help no less than a Sydney Opera House are receding in importance as cities define the cultural pecking order.

Europe where nations are receding in importance as cities advance, stellar buildings will help define the cultural pecking order. Bilbao leaders want their city to be no less than the capital of the Atlantic seaboard in Europe's newly reconfigured geocultural map, and the Gehry building, combined with the Guggenheim collection, will help promote that claim. Of all museums, the Guggenheim knows the power of a building to define an institution. Gehry has delivered a building that at least matches the brilliance of Wright's New York Guggenheim spiral, and the susceptibility of its forms will draw thousands of visitors to its mysteries.

The commission for Bilbao occurs at a mature point in his use of the new language of curves. Sited along Bilbao's industrial riverfront, next to a bridge, in the bowl of the city's valley, the building turns and scrolls along the river, bracketing the bridge and its highway and absorbing them into its force field, then coming to a head in a dense, imploding entry where the curved walls turn and surge up into a spray of white water: the movement of the forms gives the building an energy and life just at the edge of tumult. The central organizing space for the vast museum recalls Wright's rotunda and is meant to provide site-specific artistic epiphanies. At the request of the Guggenheim, Gehry has not sought a neutralized atrium, but one that stands on its own as an architectural work.

The irony of the design is that without looking technological, its artistic imperative required advanced computer technology. Gehry

designed the building with sheets of paper that he rolled and taped by hand, much like a sculptor working clay or a first grader cutting and pasting. Baroque craftsmen might be able to carve by hand focal moments on a building, but the sum total of long curves Gehry proposed far exceeded the capabilities of conventional construction practice. Gehry had turned to the computer to execute the Fishdance restaurant, and with his design for the Walt Disney Concert Hall in Los Angeles (still unbuilt) and then the Guggenheim, his reliance was complete. Associates in the office located Catia software, used by the French aeronautical firm Dassault to model jets such as the Mirage, to "build" the necessary drawings.

Catia enabled Gehry to digitize points on the edges, intersections, and surfaces of his hand-built models to construct on-screen models that could then be manipulated. The animated curtain. All intersections and edges are located within the computer in a mathematically knowable spatial matrix. Unlike most CAD applications, Catia allowed Gehry dimensional control of complex shapes, and he was therefore able to use the computer not for representational purposes but as part of the construction process. For Disney Hall, this meant that a disk sent to a computer driving cutting tools in a

quarry in the south of France could automatically carve out stone without the usual shop drawings. One computer could speak to another. The same program that enabled the Italian construction firm Permasteelisa to build with great accuracy and little waste the monumental webbed fish overlooking the Villa Olimpica complex in Barcelona (1992). The computer has enabled Gehry—and the profession—to realize architectural complexities that would have been impractical only a few years ago. It also challenges the assumption of simplicity necessitated by industrial repetition, which has long formed the conceptual basis of architectural Modernism. The computer can handle uniqueness rather than repetition without punishing costs, and in the long run it has the potential of shifting practice to a post-industrial paradigm based on electronics rather than mechanics.

The creativity of artists who do not finally exceed their inspiration eventually tires and expires, but Gehry clearly has sustained a body of work that has emerged with a logic and life of its own. Whatever deviations may have sparked his first break-out designs no longer direct his imagination. In a practice characterized by grasping beyond what he has already reached, Gehry has achieved an originality that not only influences architects but also the artists who were his first inspiration and example. ●

這是古根漢美術館（Guggenheim Museum）雜誌的大膽設計，出自藝術總監阿勃特・米勒（J. Abbott Miller）之手，他並沒有遵循嚴格的網格線，反而讓文字和圖像彼此輝映，創造出有機又平衡的整體畫面。

GUGGENHEIM MAGAZINE FALL 1997

學習心理學

這裡談到了強化（reinforcement），在視覺溝通當中的強化，代表吸引人的文字、圖像讓接收者感覺受到刺激、得到娛樂、充滿新知，因此他們覺得投入注意力有「回饋」，進一步強化了接收者向前移動的意願，藉以獲得更多體驗。若沒有這樣的回饋機制，發送者終究會讓接收者的注意力消散、興趣銳減。

強化時制

強化間歇發生的模式叫做強化時制（reinforcement schedules），可以有很多種設計方式，不過先決要求都是要讓接收者能不斷朝前移動。

強化可以持續出現，代表接收者會隨著以固定、重複方式出現的圖文前進，最後，在如此理所當然的前進發展下，這樣的時程會變得太單調而可預期。固定時距強化（fixed-interval reinforcement）表示強化以固定的間歇出現，但在強化出現之間的部分可能沒有什麼精采的，導致接收者在中間就失去了興趣。

比較理想的選擇是變動時距強化（variable-interval reinforcement）時制，這樣的強化在時間和強度上會不規則變化，給接收者驚喜。文字和圖片創造出刺激而吸引人的整體，用令人興奮的改變和變化帶領接收者向前移動。

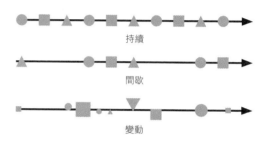

強化時制

重點是必須有一條貫穿整個作品的主軸線。這條主軸線可以寬如高速公路，也可以細如髮絲，或是和鳥巢一樣複雜糾結。

就像在舞台上的劇碼一樣，停頓非常重要，它們在整齣戲扮演了關鍵的角色，但也能用來強調和聚焦於某些重要片段，正如耐人尋味的停頓可以創造出戲劇效果的道理一樣。

對記憶的影響

多變和充滿驚喜的強化時制不僅會創造出引人入勝的向前動能，同時也對記憶有正面的影響。如果觀看者在記憶中可以牢

記一項特殊細節的話，他們會更容易回溯一個特定之處，無論是課程說明或場所。那項細節可能是一個突出的形狀、顏色或大小。像是當你試著要找到採藍莓的好地方時：「我想起來了，就在中空的樹幹後面的地方。」

自然有品質

強化的品質也很重要，必須被視為關鍵部分。

設計師內心深處明白，充滿變化驚喜的時制也救不了慘澹的內容。不過要再次強調，巧婦難為無米之炊（已是本章第二次強調）。關鍵在於協助接收者以可能的最佳方式理解作品，而不是要騙取他們的注意力。

NEWSPAPER DESIGN
報紙設計

我們現在來看看四大設計原則如何運用到報紙、電視、網路及廣告上。我們先從放在廚房餐桌上閱讀的開始談起。

報紙設計有三種手法。

封閉性、距離感、明亮、陰暗，以及輪替的影像，加上強烈的文字排版元素，共同創造出魅力無窮的設計。

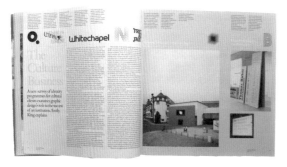
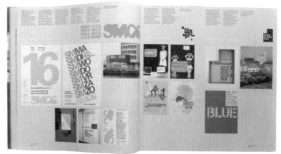

安排多樣化、令人驚奇的強化時制可以協助帶領接收者閱讀，如同這裡舉出的例子（從上到下依序）：玻璃製造商Orrefors的宣傳手冊；設計雜誌《創意評論》（Creative Review）的一篇談論外觀的文章；藝術雜誌《Esopus》一篇談論編舞的文章；以及一部宣導活樂地球（Live Earth）的政府宣傳片。

第一種是技術導向設計（technology-based design），表示圖文會被放在適合它們的地方，而不是根據重要性來擺放。

在表面導向設計（surface-based design），會由設計主導版面，而不是讓內容決定。

在內容導向設計（content-based design），助理編輯會讓新聞內容來決定版面。被視為重要的新聞有較多空間，而較不重要的新聞則必須將就剩下來的版面。這會幫助讀者輕鬆選擇要閱讀的文章，而不需要檢視頁面的每個細節。讀者調查顯示，讀者通常花上一半的時間掃視頁面——好的設計可以減少掃視時間，增加他們實際閱讀的時間。

文類

報章雜誌充滿了不同的文類（genres），每種文類專注於某類內容，然後一起形成整體。

其中包括新聞、報導、社論、評論、國內外要聞、財經新聞、文化、專欄、書評、小啟、娛樂版面、漫畫及廣告等。

不同文類會根據一定的模式放於報紙中，讀者慢慢也能掌握其中規律。新聞報導看起來就和社論文章不同。小圖案（vignettes）是結合圖文的小裝飾，用來標示某個頁面的文類，同樣也能協助導覽讀者。

非常重要的左上角欄位

對許多報紙媒體來說，頭版最重要的就是左上角的欄位，助理編輯會將當日要聞放置於此。並不需要占據最大的空間或放最戲劇性的照片，通常只要一個標題和幾欄——新聞本身就夠了。

為了要平衡沒有圖片的左上角，通常旁邊會連著一張不同新聞的大型顯眼照片。這種方式會在語言和視覺元素之間創造出一種平衡，而且通常主題會一邊複雜、一邊簡單——房市危機和足球比賽。

標題

標題必須擔任視覺磁鐵的角色，吸引讀者的目光，好讓他們不會錯失任何有趣的新聞。它們同時也必須傳達文章的中心思想，激發讀者閱讀的慾望。

因此，要怎樣才叫好標題呢？資深記者都知道：一個正面明確、直接了當的簡單訊息——以活潑的形式和生動的動詞表

達，使用簡短簡單的詞語。就這麼簡單！

圖像

　　即使是一個簡單直接的想法，通常也需要圖片搭配。標題加上照片可以捕捉讀者的注意力（有些助理編輯會稱此組合為標題影像），但一定要確保標題和照片不是在說同一件事。如果照片是白雪靄靄，助理編輯不需要在標題或圖說又再說一次白雪靄靄，讀者早就看出來了。最好是轉個方式來描述影像。「溫度結凍，低溫警報」或是「冬日正隆，春天尚遠」。

左圖／大部分的報紙會將當日要聞放在最重要的頭版左上角（在網頁上也是如此）。

上圖／讀者喜歡能夠將不同元素放在同個區塊內的文章，包括標題、內文引句和引言，讓整個版面可以看起來整齊俐落，易讀性更佳。

一張三位政客在國會外頭分道揚鑣的照片，搭配文章標題「我們當然可以共治」，會讓讀者懷疑這組政治聯盟可能一言不合就拆夥了，而想從文章獲得更多資訊。標題和圖片若呈現不同的氛圍，通常會引起讀者好奇，讓他們想繼續仔細讀下去。

圖說

圖說的任務是要描述圖片，並藉以吸引目光。理想上，圖說應該要說出自己的小故事。

一張某人在高高的圍籬後面打高爾夫球的照片，搭配這樣的圖說：「囚犯也打高爾夫 —— 新的高爾夫課程讓人愛不釋手。」

頁面

助理編輯和設計師會利用網格線來安排版面，將頁面分割成水平的區塊，避免讀者必須從最上頭一路讀到報紙底部，然後又要從上面開始（這就像是要上上下下捲動網頁一樣煩人）。事實上，文章會被放置在區塊裡頭，所以讀者可以輕易閱讀個別文章，同時迅速掃視整個頁面。如果文

章框中的部分標題、圖片或是內文超出框框範圍之外，就會導致散亂的版面——設計師稱這樣的設計為「突出的狗腿」（doglegs）。

好的文章框會有標題及前言，文字從左邊開始，圖片放在右邊，創造出所謂的L型設計。這種版面配置讓讀者可以輕易瀏覽標題、前言，再一路深入內文。

欄位不應該被圖像或其他插入部分打亂，不然讀者會失去頭緒。最好的做法是讓文字和圖片稍微分開。

記得要留下許多空間和留白來製造對比，而不是用各式形狀和顏色填滿所有可用空間。以報紙術語來說，這叫做正向空間（active air），正是因為有這樣吸引人而具引導性的空間，讀者才能「呼吸」。

報紙頁面的直欄是四四方方的矩形（像曼哈頓的街區），因此沒有邊界的圖片和出乎意料之外的圓形，都可以形成對比、增添活力。

根據老一派的報紙設計，編輯應該要忽略任何廣告，僅僅根據新聞來設計頁面。然而，新一代的設計師必須確保新聞和商業素材彼此平衡。

TV DESIGN
電視設計

當電影公司或電視台的設計師不製作節目時，他們設計文字、畫面及小圖案。

演職員表

開頭和結尾演職員表是節目的頭尾，不過這項設計卻是一門長期被嚴重忽略的溝通藝術。然而，由於新科技的進步，這些文字已經開始受到重視（甚至有相關的獎項），同時也賦予設計師一定的地位，讓設計師終於能站到鎂光燈下。

為了要爭取觀眾人數，電視頻道也必須用動態小圖案，以及填滿文字、影像、聲音及顏色的圖像來吸引觀眾。隨著頻道數目越來越多，專精於這種動態設計的設計公司也隨勢而起。

電視攝影棚

攝影棚也必須有適合的設計。攝影棚可能是立方型，有特寫的大頭畫面，背景則是影片畫面，另外在螢幕下緣還有最新消息的跑馬燈。大部分電視觀眾都會覺得這樣的畫面又擁擠又靜態。

電視攝影棚也可以是球型的動態空間，形狀可以根據節目的不同段落，隨著四處走動的主持人調整，邀請觀眾進入一個新空間，或是引進攝影棚外的空間，例如和一名記者進行額外訪談等。

攝影棚應該讓觀眾信任其製作上的專業，同時也具有功能性，讓主持人的位置、天氣雲圖的呈現、影像畫面及其他技術都能到位。攝影棚是一間充滿修辭學的房間，說服（通常是勸誘）觀眾接受某些想法及影響，而且必須傳達和創造情緒，好確保電視觀眾保持興趣並投入其中。

關於是誰在播報過程中領軍，毫無疑問地，主播應該是不容爭辯的中心人物（一個好的形態），一切都圍繞著他們打轉，而主播應該確保播報內容有開頭、承接內容以及收尾。

攝影棚的背景很重要。有些就像是報社開放式的新聞編輯部，新聞記者和技術人員可以在螢幕和設備區之間的背景走來走去。其他電視台則是將主播放在一排播放中的螢幕前面。兩種方式都提供某種保證：所有最新的新聞都會立即播送到觀眾面前，因為科技設備已經一應俱全、等候差遣。

電視台識別必須替頻道創造出一個獨特的個性象徵，確保觀眾完
全明白其特性，就像這幾個英國第四頻道的例子，由4 Creative公
司設計。

為特別企劃的系列節目製作搶眼的識別，協助吸引觀眾不斷來收看下一集，這裡是宇宙萬物設計工作室（Universal Everything）替MTV頻道節目《舞蹈史》（History of Dance）所設計的識別。

球型攝影棚可以開放、關閉，並且依不同的節目主題來調
整。立方型攝影棚感覺就比較受限。

新聞報導會使用到文字、靜態畫面、影片、動態圖像,當然還包括了主播所說的話。要更加強化訊息,可以借助肢體語言、態度、手勢、節奏、表情以及衣著打扮,這些都會在攝影棚內創造一種氛圍,甚至傳到觀眾的客廳(「看那條領帶!」)。

WEB DESIGN
網頁設計

現在讓我們關掉電視,轉而來看看訪客在電腦螢幕上會看到怎樣的基礎設計。最常見的兩種模式如下:

固定方框型

強烈建議網站設計師從左上角開始設計(像報紙頭版一樣),確保最重要的報導故事,在每個訪客的螢幕上都看得到。這樣會為訪客創出清晰、友善的架構,讓他們能夠輕易理解版面和迅速找到最棒的內容。

如果有搜尋功能或是從 A 到 Z 的下拉式清單,訪客會覺得更加貼心,而且這些功能最好放在固定方框型欄位的角落。

雜誌型

這種方式像報紙一樣提供大量有吸引力的內容,讓訪客可以邊瀏覽網頁,邊尋找感興趣的內容。用心設計的標題、精心構圖的圖像和一連串的內部連結,都可以提升訪客的好奇心。

然而,這樣大方而廣受歡迎的版型也可能會造成問題。有太多資訊要擠進報紙的線上版面,而螢幕空間不太夠,導致文字通常被擠壓在太窄的欄位裡(彼此之間沒有足夠的留白空間),降低了易讀性和導覽性。為了要節省垂直方向的空間,圖片往往被裁切為信箱格式(letterbox format),攝影師看了都不敢恭維。當然,輕盈俐落的設計還是比較理想的。

AD DESIGN
廣告設計

現在來到廣告的世界,我們將檢視廣告中的各種設計元素。

固定方框型非常受歡迎——路透社將它保持在左邊，BBC阿拉伯文版網站則把它放在右邊。CNN則選擇了雜誌型。至於fortsetzungswerk設計公司替義大利影片製作公司Studio Ennezerotre製作的網站，則使用了自由版型，能夠吸引訪客目光，燃起興趣。

圖像

設計師從經驗得知，圖像才是吸引接收者的關鍵。因此如何選擇圖像絕對非常重要。

圖片大小重要嗎？重要，大圖通常更能吸引人目光，但是換個角度思考，如果圖片較小，而且圖文比例更佳的話，廣告會看來更可信。通常接收者似乎信任文字更勝過於信任圖片。

標題？

如果標題能夠承諾解決某些問題或增進

幸福美滿，就能產生絕佳的功效。

　　圖文的組合關係也很重要。如果廣告空間完全被一張沒有標題的圖片占據，衝擊效果強烈，但是結果通常不理想。同樣的，那些搭配老梗標題的圖片也不理想，例如：「太棒了！」、「快看！」或「馬上行動！」。

商標

　　就在頁面下方，通常會發現商標（Logotype）。一定要清楚標明發送者是誰，使用適當的字體、形狀和顏色。如果商標太大了，就會讓讀者分心而沒有注意到真正重要的內容，但如果太小，只會讓人看不到。

基本廣告設計

　　要描述廣告產業中的固定模式和樣板似乎有點奇怪，畢竟廣告業如此強調創新。儘管如此，仍然有跡可循，有五大模式。

簡單、新奇和獨特的樂高（Lego）廣告，擁有立即的魅力，而影像和商標之間也有著細微卻關鍵的互動。

1.

大張方形圖片，加上標題、文字及商標。

這是經典做法。大圖占據了頁面三分之二的面積，標題通常置中，就和文字一起放在圖片下方，文字會分成兩欄或三欄。商標通常放在右下角。圖像可能會擴張到頁面邊緣出血。這個設計傳達出井然有序的整齊感，但也可能會變得僵化呆板。這個版型主要依賴圖片，因此圖片必須替整個頁面注入生命力。另外，頁面可能會和其所在的環境背景一樣變得擁擠不堪、令人困惑，因而無法順利成為亮點。

2.

數張方形圖片，加上標題、文字和商標。

這種基本設計的特色在於有好幾張圖片，加起來大概和前一種大張方狀圖片所占據的面積一樣大。這種設計可以很多元，尤其要使用幾張圖片可以自由心證。如果圖片選擇得宜，形狀、顏色、接近度（靠近度及距離）、質感和深度都有不錯的對比，那麼這一款廣告會很吸引人。

3.

小圖，加上大型標題，以及文字和商標。

空間在設計世界扮演舉足輕重的角色，在這個版面中有許多空間可以呼吸。和之前兩種基本設計不同的是，圖片不再扮演核心角色，反而在廣告形式和內容上都比較退居幕後。由文字擔綱主角，幫忙製造出可信度。

4.

大張暈影圖片，加上標題、文字及商標。

這種基本設計也把空間發揮得淋漓盡致，因為沒有背景的圖片對接收者來說頗具吸引力。設計師可以選擇讓圖片主導頁面，這樣就不會讓同等大小的圖片和標題互相衝突。寬廣的設計也會讓這幅廣告更能在圖文密布的背景環境之下脫穎而出。

5.

數張暈影圖片，加上標題、文字及商標。

這種基本設計包含幾張圖片——可能是家具大賣場目錄中的一幅拼貼畫面，以柔和大方的設計展示夏日家具及烤肉設備。重點是要讓觀看者能夠輕鬆進入情境——必須要有主導的元素，不然廣告很容易會變成無法看透的一團混亂。可以讓一張色彩繽紛的懶人椅做為焦點，然後讓烤肉架和烤肉夾退居背景。

FOTOGRAFISK TIDSKRIFT
2/3004 [årgång 116]

GALLERI Poser och rörelser i dansen
INTERVJU Björn Larsson Ask
TEKNIK Överlät arbetet till datom

—— 簡單可以等於清晰，這樣的風格受到這本雜誌讀者的喜愛，封面上的圖文彼此呼應。

這些基本的廣告版面設計如左頁，可以做為設計工作的基礎，當需要更具表達力的表現方式時，也能自由地調整（如同本書中的許多範例）。

SIMPLE DESIGN
簡單設計

純粹、簡單的設計是種美德。設計師一定要問自己：「這個元素是必要的還是畫蛇添足？」在大部分的案例中，我們可以拿掉一張圖或一部分文字，也不會影響到訊息。事實上，我們可以簡化一項設計的程度比你以為的要大得多。

建築師密斯·凡德羅（Mies van der Rohe）有句經典名言是「少即是多」，表示要拿掉所有必要以外的細節，應用在視覺溝通中尤其如此。

然而，不是每個人都持相同的意見或品味，許多極簡主義設計在很多人眼中看來既冷酷又沒有生氣——「少即無聊」。

有時候設計工作真的特別困難。顯而易見、清晰明瞭的設計就是不出現，而圖文之間的互動就是不流暢。原因可能是設計師太依賴某個特定元素，而看不見那正是阻礙好設計的罪魁禍首。

這個問題的解決方法是逼迫自己不留情面地拿掉所有不合適的部分，殘酷一點的說法是「殺死你的寶貝」！

而這也讓我們來到了本章殘酷的終點，下一章的主題就溫和多了：紙張。

SUMMARY
掌握基本設計要項

「你只有一次機會。」

A & O

設計的主要任務就是利用吸引（attracting）和引導（orienting），來替訊息鋪路。

規格（FORMAT）

選擇文章、廣告和招牌的規格，必須考量到功能、訊息、成本和通路。

基本形式（BASIC FORMS）

最常見的形式為對稱（中軸式）和不對稱（動態式）。

完形心理學（GESTALT PSYCHOLOGY）

完形法則是創作出好設計的三大利器。

接近法則：彼此靠近的圖文，會被視為屬於同一類。

相似法則：若視覺上的安排顯示出相似性，會被視為屬於同一類。

閉合法則：被一起放在某封閉區域內的圖文（例如在框框內的），屬於同一類。

四大設計原則（FOUR DESIGN PRINCIPLES）

對比最重要，會製造出動態和刺激的形式，有助於視覺安排。

平衡可以讓設計不會失衡傾覆。

對齊和網格線會根據統一的範本來配置欄位和圖片（在報紙和網站皆如此）。

節奏會交錯強和弱的元素，帶領接收者一步步往前。

視覺向前動能（VISUAL FORWARD MOMENTUM）

講述一個吸引人的故事需要向前推展的動能，讓接收者一步步更深入文章、廣告或網站之中。

強化時制（reinforcement schedules）從學習心理學發展而來，是很重要的工具，而且應該要有變化、要出人意料。

12
PAPER

第十二章
紙張的選擇

「新年快樂！」

若沒有紙張，大部分的訊息永遠都不會傳遞到接收者那一端。若沒有紙張，我們就無法邊吃早餐邊看早報，我們也永遠不會收到朋友的手寫信。

從另外一個角度看，紙張也是一樣重要，是訊息的一部分。一對年輕夫婦正在計畫一場精采的跨年派對。在派對的日子來臨之前，朋友們就收到了邀請卡，卡片紙張是由回收纖維特製的，上面還不規則地貼了許多色調相宜的小紙旗。接收者預先得到了彩色紙雨、香檳美酒、燦爛煙火，還有新年新希望的印象。

—— 一陣彩色紙雨在空中旋轉落下，每一片都帶著希望和夢想。

紙張的歷史
PAPER THROUGH HISTORY

紙張一開始在西元前3000年左右發明於埃及。埃及人將蘆葦的莖髓加以擠壓，製造出可以書寫的平滑表面。這種材料稱為莎草紙，會一卷一卷地儲存起來，也在溝通歷史掀起一場革命。到了大約西元前200年時（歷史上的一大步），歐洲人開始利用曬乾的山羊或綿羊皮製作羊皮紙，於是有了更精良的書寫材料。羊皮先被清洗，然後乾燥，再來用浮石加以磨平及拋光，讓它變得如絲絨一般柔軟。羊皮並不會捲起來，而是當作張頁使用，一直到中世紀末葉都是最重要的書寫工具。

大約在西元100年時，中國人發明了一種技術，將植物纖維懸浮在水中，然後加上黏膠，接著再將紙糊放在絲綢上晾乾，讓它變成大型紙張。八世紀時，經由絲路和撒馬爾罕（Samarkand），造紙技術傳到了歐洲。

在十四世紀，書寫材料又進一步發展，人們將濕的布料（碎布）搗碎，將之化為纖維，最後終於製作成紙張。

印刷術的發展造成紙張需求遽增，在十九世紀催生出新的製造流程。原料被製成木漿，然後再提煉成機械紙漿（含有木料）和化學紙漿。機械紙漿製造的紙張會隨著時間泛黃，因此後來用在印刷報紙等。化學紙漿製造出白色紙張，更能經得起時間的考驗。

紙張的不同類別
DIFFERNT TYPES OF PAPER

市面上有各式各樣的紙張，以下僅列出最常見的幾種。分別是：

含磨木漿紙（Wood-containing paper）

不含磨木漿紙（Wood-free paper）

塗布紙（Coated paper）

非塗布紙（Uncoated paper）

亮面紙（Glossy paper）

霧面紙（Matt paper）

色紙（Coloured paper）

特種紙（Specialist paper）

環保紙（Environmentally friendly paper）

含磨木漿紙

由於這種紙很快就會變黃，會用來印刷較簡單、生命週期較短的素材，例如報

紙、摺頁及傳單。

不含磨木漿紙

這種紙張不會變黃，因此設計師會用來印刷需要長期保留或包含照片的素材。

塗布紙

塗布紙的表面特別細緻，適合用來印刷高品質的彩色照片。有含磨木漿和不含磨木漿兩種選擇。

非塗布紙

此種紙張表面未經處理，很適合用來當作影印用紙，因為碳粉很容易就能附著上去。

亮面紙

亮面紙的光亮表面很適合用來做高級印刷，重現高品質的彩色圖像。然而這樣的表面會產生反光，可能會分散觀看者的注意力。

霧面紙

這種紙張在書籍和雜誌中很常見。無光澤的表面提高了易讀性，因為讀者能避免

掉擾人的反光。

色紙

這種紙張變得越來越風行，設計師可以選擇任何他們屬意的顏色。不過，紙張顏色似乎滿快褪色的。

特種紙

這種紙張為小量生產，可以製造出多變刺激的效果。紙張可能會有極多孔的表面，或是透明的奶油包裝紙。

環保紙

最高級白色紙張的化學紙漿，必須要經過一道漂白流程，這種過程非常不環保，因為使用到有害的氯。

然而，今日的環保趨勢讓紙業開始製造不含氯的紙張，如果達到某些特定標準的話，可以獲得環保標章，例如北歐天鵝（Nordic Swan）生態環保標章。

羅伯・萊恩（Rob Ryan）獨特而令人驚豔的紙雕是用解剖
刀雕出來的，在時尚及音樂界都非常搶手。

從久遠以來，我們就習慣紙張是平的，不管是單張紙張或裝訂成冊的紙。
藝術家蘇・布萊克維爾（Su Blackwell）顛覆了我們的想像，將舊書打造成立體的紙上世界，令人歎為觀止。

紙張的重要特性
IMPORTANT CHARACTERISTICS OF
PAPER

在此檢視紙張的三大常見術語：

基重（Grammage）

不透光度（Opacity）

纖維方向（Fibre direction）

基重

　　紙張重量以公克為單位，根據一平方公尺面積的紙張重量來計算（gsm）。厚紙的基重通常比同類的薄紙來得重。紙張基重超過170 gsm的就稱為紙板。

不透光度

　　這是用來測量紙張透明度。不透光度低表示文字和圖片可能透到紙張的另一面，影響閱讀。當然，不透光度高就正好相反。

纖維方向

　　在紙張製造過程中，紙漿的纖維通常會變成縱向，為了避免它們全部都排成同一方向，要搖動流動紙漿的線網。這個過程對於薄紙尤其重要，因為會讓紙質更為堅韌。印刷後要摺起紙張，最好順著纖維方向摺。

紙張的選擇
CHOICE OF PAPER

　　選擇紙張的時候，設計師應該要考慮以下四個要素：

訊息
圖文
生命週期
成本及印量

左圖及下圖／大膽使用素材——以全像術處理的瑞士雜誌《soDA》封面，還有保羅・波登斯（Paul Boudens）用便宜瓦楞紙做成的時裝秀邀請卡，主角是比利時時尚設計師華特・范・貝倫東克（Walter Van Beirendonck）。

不同紙料和上光之間的大膽對比，可以製造出強而有力的影響，對文字或圖像皆然。這裡是攝影師藍欽（Rankin）的作品，由BB/Saunders工作室所設計。

訊息

紙張也是訊息的一部分，因此選擇和訊息搭配或能強化訊息的紙張很重要。代理商的一份提案想要令人印象深刻，可能就需要使用亮面紙。一間DIY商店想要發送週末露天拍賣的廣告文宣，就可以使用含磨木漿、略帶褐色的包裝紙來印。

圖文

非塗布紙是印刷文字的最佳選擇，這種紙讓眼睛看得舒服，觸感也討人喜歡，而且帶有一點顏色（象牙色或灰色）。但出版品若要重現講究清晰細節的插圖和高解析照片，就一定要用不同的紙，紙張顧問一定會推薦使用雙層塗布紙（double-coated paper）。

生命週期

只是要送到當地住戶信箱的簡單摺頁，可以用含磨木漿的便宜紙印就好。至於一本可以拿來用很久的百科全書，就需要用更高品質的紙。

成本及印量

紙張選擇的經濟考量也很重要。替印量（print run）大的印刷品選擇紙張之前，設計師應該要小心評估，以求降低成本。對印量小的印刷品來說，紙張選擇對總成本的影響就比較小，表示設計師可以選擇較高品質的紙張。整體而言，塗布紙是最貴的一種紙張類別。

下一章來談紙張的妝點：顏色。

13
COLOUR

第十三章
顏色的張力

「使用全彩。」

對大部分人而言，黑色這種無彩度的顏色有種奇特的魅力。黑色和白色會傳遞出一種紀實感，讓我們相信畫面中的事物。同樣地，一張黑白圖像會邀請我們進入另一個世界，讓我們彷彿置身於電影畫面之中。

色彩體驗
EXPERIENCES OF COLOUR

打從第一面洞穴繪畫開始，對顏色的感受力就已經很重要了，當時是用大自然當作調色盤，包括黃色、棕色和紅色的黏土，氧化鐵、煤灰、白堊、壓扁的莓子和動物鮮血。

如今顏色是室內設計重要的一環。舉例來說，正確的選擇可以創造出空間，只要藉助一些明亮的顏色，狹窄的走道或陰暗的樓梯井都會立即變寬廣、開放及友善。

一張全彩圖像可以創造強而有力的體驗，但黑白圖片也可以。這張圖像強迫我們彌補缺少的部分（彩色），因此讓我們也成為參與者。

功能性與非功能性
FUNCTIONAL AND NON-FUNCTIONAL

功能性顏色與非功能性顏色的說法見於許多領域，特別是建築和工業設計。以設計師的話來說，功能性顏色可以支持及改善產品的實際和溝通功能。

相反的，非功能性顏色就只是在美觀上添一筆。接收者通常會因為無關和彼此衝突的顏色訊號而感到困惑。

▍FUNCTIONAL COLOURS
功能性顏色

在有效的視覺溝通當中，只會有功能性顏色的存在空間，那是重要的溝通力量，而且主要應該運用在以下功能：

吸引目光
製造氣氛
傳達訊息
建立結構
協助教導

吸引目光
ATTRACT

紙上的彩色圖片會吸引和攫取接收者的目光，網站上色彩強烈、對比的圖案元素亦然。

出生於俄羅斯的康定斯基（Wassily Kandinsky）曾言顏色是活躍的，許多人也心有同感：「如果畫兩個圓圈，分別塗上黃色和藍色，當焦點短暫集中在黃色，會從中心擴散出一種動態，清楚地向觀看者延伸。另一方面，藍色會往自體內移動，就像是一隻慢慢縮回殼內的蝸牛，漸漸遠離觀看者……綠色是現存最安詳的顏色，這樣的寧靜感可以造福筋疲力竭的人，但一陣子之後，就會令人厭倦……無疆無界的溫暖紅色沒有黃色那般不負責任的吸引力，卻用毅然決然的有力強度向內包圍。它在自體內發光，態度成熟，而且不會漫無目的地散播精力。」

製造氣氛
CREATE ATMOSPHERE

顏色可以有效地創造和強化媒體中的氣氛。旅遊手冊圖片誘人的寬廣藍天和閃亮

白雪，讓我們渴望造訪阿爾卑斯山。明亮、快樂的紅色和黃色，可以立即為店家製造喜樂愉悅的氣氛，而書籍封面的深色和藍綠色則傳遞截然不同的訊號。

在波蘭電影導演奇士勞斯基（Krzysztof Kieslowski）的經典《藍色情挑》、《白色情迷》、《紅色情深》三部曲中，顏色扮演了舉足輕重的角色，藉以強調和強化關鍵時刻。它們並沒有被強加在畫面上，而是自然融入影像之中。

顏色可以承載象徵性的意義。許多人（像是奇士勞斯基）都必然將紅色與愛和熱情聯想在一起。藍色通常會被視為尊重的、充滿渴望、哀傷惆悵或「藍調憂鬱」，而黃色則象徵著愉快享樂。黑色代表悲傷；白色代表純潔或天真無邪。淺色表示陰柔，深色則暗示陽剛。

但我們應該要謹慎為之。顏色代表的意義可能因文化而異。在世界的一角，黃色可能象徵錯誤虛假，其他的地方卻可能象徵神聖。因此一定要確認你使用的顏色沒有傳達出完全相反的印象。

導演奇士勞斯基的《藍白紅》（*Three Colours*，1993-4）三部曲中，顏色在海報和電影本身都創造了氣氛。

建築也可以使用顏色來創造空間、協助導覽，圖片為由理查‧羅傑斯事務所（Richard Rogers Partnership）設計的馬德里巴拉哈斯機場（Madrid Barajas Airport）。

傳達訊息
INFORM

在不同的環境下，顏色也會傳達形形色色的不同資訊。當龍蝦在沸水中變紅，就代表晚餐派對可以揭幕了。在醫院裡，黃色表示感染和疾病，紅色表示骯髒，藍色表示乾淨材料，綠色則代表已消毒。

建立結構
STRUCTURE

我們還可以用顏色彰顯出結構，例如在一份年度報告的不同欄位標記顏色，或是給視覺元素（例如點和線）統一的顏色。在雜誌中，顏色可以協助讀者導覽不同的欄位。例如紅色象徵專欄，藍色代表報導，黃色表示生活，粉紅色代表文化。這些顏色有效而高雅地反覆出現在各自欄位的裝飾和標題中。

Web Trend Map

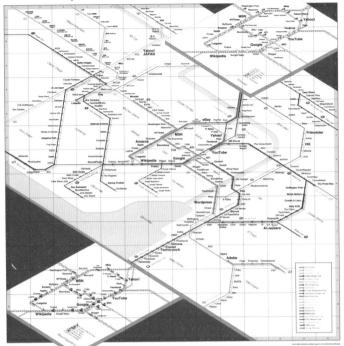

顏色以許多方式影響著我們。顏色可以用來強化一則廣告訊息，像是呈現網路趨勢概覽，這張由地鐵圖巧妙改造成的趨勢圖是由日本的資訊結構公司（Information Architects）所設計；用來當作輻射警告標示；協助導覽報紙的欄位；或者，法隆公司替索尼設計的「畫」（Paint）廣告。

協助教導
TEACH

顏色可以讓教學更有效率。明亮圖像或裝飾性的淺色調會鼓勵閱讀；顏色區塊則強調出內容的不同部分。

HOW DO WE SEE COLOURS?
我們如何看到顏色？

俗話說，所有的貓在黑暗中都是灰的。為了要看到顏色，我們需要光線，如果沒有充足的光線，周遭的物體看起來都又暗又頹喪。

但如果物體受到陽光或人工照明照射，有些光線會被吸收，有些則被反射。反射出來的光線送至眼睛，然後在大腦形成視覺印象，被轉換為我們所認知的顏色。我們的神經系統有能力針對不同的電磁輻射波長反應，進而形成我們顏色視覺的基礎。

因此我們才會把一台車看成藍色，而不是紅色。

自然色彩原理
NATURAL COLOUR THEORY

對於許多不同領域的專業人士而言，顏色都非常重要。不管是設計師、室內設計師、時尚設計師或織品藝術家，都會需要運用顏色。

這些設計專業人士經常使用一種形容顏色的系統：自然色彩體系（Natural Color System，簡稱NCS）。這套系統是根據環境中使用的顏色以及人類如何感知色彩所發展出來的，由斯堪地那維亞色彩機構（Scandinavian Colour Institute）研發。

我們眼中所見的主色是黃色（Y）、紅色（R）、藍色（B）、綠色（G）、白色（W）和黑色（S）。前四種稱為有彩度顏色，黑白則沒有色相（hue），稱為無彩度顏色。NCS的色彩標記是根據某個顏色和這六種主色的相似度而定。

色彩空間
THE COLOUR SPACE

NCS色彩空間是一個3D模型，中軸是從白色到黑色，圓周的各方位則是四種完整

NCS色彩空間

NCS色相環

NCS色彩三角

利用色彩空間、色相環、色彩三角這三種工具,可以協助你快速、輕易地決定要用哪個顏色。

的有彩度主色。所有想得出來的顏色都能被定位，並給一個明確的NCS標記。為了更容易理解NCS標記涵蓋的部分，這個空間又分為兩個2D模型：NCS色相環和NCS色彩三角。

色相環
THE COLOUR CIRCLE

從色彩空間模型的中央，取得一個水平的切面，就能獲得NCS色相環，介於有彩度主色之間的四個空間（稱為四象限），分成均等的一百階，其中的10%階代表色相環的四十階。色相G30Y代表這種顏色和綠色的接近度是70%，和黃色則是30%。

黃色和紅色之間是橘色，紅色和藍色之間是紫色，藍色和綠色之間是眾多藍綠色；最後，綠色和黃色之間是黃綠色。色相環左半邊的顏色為冷色系，右半邊則是暖色系。

色彩三角
THE COLOUR TRIANGLE

NCS色彩三角是NCS模型的垂直切面，呈現出模型中的10%階。這個切面顯現出一個特定色相，設計師可以決定該顏色和白色、黑色以及有彩度顏色的關係。顏色越靠近三角頂端就越帶白色，越接近底部就越黑。越靠近側邊的顏色，彩度越高。標記S1050形容該顏色和黑色（S，這裡為10%）以及最大彩度的相近度。

CHOOSING COLOURS
選擇顏色

藉由色相環、彩通配色系統（Pantone Matching System，簡稱PMS，以下將會介紹）或電腦調色盤的幫助，設計師可以選擇符合特定目的的確切顏色，無論是外包裝的顏色，或是代表整間公司形象的顏色。

想像接收者的體驗很重要。冰涼的藍色是瓶裝礦泉水標籤的最佳選擇，還是說這只是傳統老梗的做法？

茶葉包裝應該大部分用綠色？還是紅棕色更為合適？傳統又無聊？接收者會有什麼反應，設計師又到底在想什麼？

顏色的背景環境
COLOUR CONTEXT

顏色有時候像是變色龍，會根據周遭環境而改變。

如果設計師拿一個特定的有彩度顏色，背景搭配不同程度的灰階，我們就能看到該顏色的亮度有怎樣的差異，如下頁圖所示。背景環境總是扮演著關鍵角色，對顏色來說也是同樣的道理，這一點務必牢記於心。

顏色組合
COLOUR COMBINATIONS

稍微簡化一些，設計師可以用三種方式組合顏色。這裡我們又需要色相環了。

細語顏色（Whispering colours）

舉例來說，如果設計師選擇組合右上角象限的兩個顏色，它們就會形成一個和諧的整體，對彼此輕聲細語。

對話顏色（Speaking colours）

另一方面，如果設計師選擇組合鄰近象限內的兩或三種顏色，他們就會獲得彼此對照鮮明的顏色組合。這樣的對比可能是藍色配紅色，給予活力十足的印象。這些顏色會彼此對話。

喊叫顏色（Shouting colours）

如果設計師最後組合了兩個對立象限內的顏色，就會創造出非常強烈的顏色對比。這些顏色會彼此喊叫——最強烈的對

灰階　　　　　　　　細語顏色　　　對話顏色　　　喊叫顏色

比就是紅色和綠色。

　　大膽的顏色對比可以讓視覺訊息大幅增色，就如同搭配不當的顏色會傳遞出令人不敢恭維的不專業印象。

互補色

　　據説西元1799年時，歌德在寫作的空檔，盯著曬衣繩上的一條紅色毯子，然後當他把視線轉移到一棟房子的塗白山牆時，他居然在腦海裡看到了一條綠色毯子。他稱呼這些顏色為互補色。這些顏色彼此有著令人驚豔的關係，過去幾世紀以來也引起激烈的辯論。

　　除了紅色與綠色之外，這些顏色配對還包括藍色和橘色，以及紫色和黃色。有些色彩學家聲稱將這些顏色放在一起可以創造和諧感受，而有些人則持相反意見。

印刷品顏色
COLOURS IN PRINTED MATERIALS

　　當設計師不需要四色印刷的圖像，只想要呈現某種特定顏色的商標時，PMS提供了大約一千種不同顏色可供選擇。這些顏色都印出來，擁有編號的樣品，而且印刷廠也能夠混合。這些顏色也能在電腦軟體中使用，其中的組合變化更是無限。

　　調色盤擁有無窮盡的可能性，下一章我們要討論視覺形象，也還是會對顏色有所著墨。

―――― 一張設計大膽的海報使用「細語顏色」，這是Intro設計公司替英國文化協會設計的海報（左）；而蘋果公司替iPod設計的海報色彩繽紛，在廣告宣傳中，強烈的顏色如絲線般串起每一張海報。

法國設計師菲利浦・阿佩羅（Philippe Apeloig）替巴黎的電影學院La Fémis，發展出以文字排版主導的設計手法，使用色彩些微變化的重疊字體代替圖片，讓學院的教材散發一股嚴肅的教學氣息。

SUMMARY
發揮顏色的溝通功能

「使用全彩。」

功能性顏色（FUNCTIONAL COLOURS）

顏色必須有溝通功能，應該要：

吸引目光：透過顏色強度。

製造氣氛：例如利用冷色系和暖色系顏色。

傳達訊息：例如在醫院裡，黃色表示感染。

建立結構：例如報紙中的不同區塊會以不同的顏色分別。

協助教導：例如可以利用淺色方塊，強調和釐清教材的特定部分。

自然色彩原理（NATURAL COLOUR THEORY）

最常用來描述顏色的系統就是自然色彩體系（NCS），這是根據人類如何感知顏色的研究發展而來。本體系用色彩空間、色相環、色彩三角來敘述。

顏色組合（COLOUR COMBINATIONS）

色相環中的四個象限提供了混合顏色的大致範例。

同一象限的顏色組合，會產生細語顏色（whispering colours）。

相鄰象限的顏色組合，會產生對話顏色（speaking colours）。

色相環中，兩個相反象限的顏色彼此組合，會產生喊叫顏色（shouting colours）。

14
PROFILES

第十四章
塑造企業形象

「永遠別想。」

這傢伙喝醉了，幾乎沒有辦法把他買的東西放到超市收銀台的輸送帶上。他掉了半打啤酒在地上，然後搞半天都沒辦法撿起來。

他背後不耐煩的顧客早已經大排長龍，他們只想趕快採買完週末的用品後回家。每個人都看得很清楚，他的深藍色夾克上印著大大的白色公司名稱，上面寫著「快速貨運公司」。所有人都達成了心照不宣的共識，永遠別想要我們找那間公司運送任何東西。

無論刻意與否，公司時時刻刻都在傳達訊號給外在世界。有些訊號會強化公司的形象，勸服消費者在大型宣傳活動中購買某項產品；其他則可能讓消費者決定再也不要和那間公司有任何牽扯，例如遇上一位喝醉酒的員工。

CORPORATE PROFILE
企業形象

製造並不僅僅關於製造，同時也和溝通有關。如果一間公司使用了貧窮國家的童工，消息一旦披露，就形成一種溝通。所有的決定都有其溝通層面，由決定所造成的結果可以觀察得到。「蝴蝶效應」理論可以在此發揮——根據該理論，一隻蝴蝶在地球一邊拍動翅膀，會引發地球另一邊的風暴。這個理論的根據在於系統內的所有部分都相互關聯，並且影響其周遭的世界。

因此，對於與外在世界的所有交流，一間公司的定位務必要清晰、一致且激發信心。這些訊號必須同心齊力，這樣的協調合作稱作「企業視覺形象」，也是打造品牌最重要的元素之一。其重要性讓它甚至擁有了適當且相關的名稱。以下的敘述清楚說明了「形象」（profile）這個詞比經常被使用的「識別」（identity）來得適切。

形象不只可在短期促進貨品及服務的銷售，同時也能確保公司長期的生存。因此，企業形象的相關議題才必須如此深植於全公司上下。

企業形象努力的目標簡述如下：

釐清公司的使命宣言以及公司文化。
致力於塑造出公司一致且正面的形象。
努力創造內外團結合作的感覺。

建立企業形象牽涉到考慮並決定幾項公司政策。公司的管理階層必須在三個概念及它們彼此的互動關係上取得共識，現在和未來皆然：

識別：你們是怎樣的公司。
願景：你們未來想成為怎樣的公司。
形象：你們希望他人怎麼看待公司。

識別

公司最深層的存在就是其識別和靈魂，根基於公司的歷史和文化，也是公司最核心的基礎。

文化通常根源於共同價值，例如公司的儀式（年度足球比賽或遠足），公司使用的象徵（條紋領帶），使用的語言（總是彬彬有禮），聆聽的音樂（總經理熱愛胡立歐〔Julio Iglesias〕的歌曲），還有採用

的顏色（黃色T恤）。

如果公司識別有所改變，管理階層必須能夠看得出來，並且試著理解原因。新的管理方式和隨之而來的員工態度改變，都可能是原因。

願景

這牽涉到試著對員工和外界釐清，未來公司想要達到怎樣的境界，以及未來會生產怎樣的產品。

願景宣言通常很容易過度自我膨脹（描述一個閃亮的烏托邦目標，不僅好像在對員工施恩，同時也拉大了紙上文字和實際行動之間的距離）。願景必須具體，因為未來並不是躺在那裡就會發生，而是必須在此時此地創造出來。

形象

公司選擇傳達給外界的形象應該根植於其識別和願景。但重點是要選擇呈現些什麼。產品特色和高品質的製作都很好，但是內部衝突和缺乏性別平等這些面向，就是公司應該家醜不外揚的部分了（也需要處理）。

三種形象
THREE PROFILES

當然，替公司創造形象最便捷的方法就是在大眾媒體買廣告版面，藉此獲得機會，傳達它們想傳送的訊息。但公司的訊號可以來自各式各樣的地方，祕訣就在於讓這些訊息彼此協力並行，朝正確的方向前進。

企業形象通常可以分為以下三個主要構成要素：

個體形象
環境形象
視覺形象

個體形象

每間公司都有許多親善大使，他們時時刻刻都代表了自己的公司。他們接聽電話，與客戶見面，在商店中販售貨品，在櫃檯後面解釋服務內容，以及在晚餐桌上宣布事項。

為了確保這些人都能傳遞出正確的公司形象，管理階層應該透過內部行銷、員工福利和教育訓練等方式，清晰解釋公司的目標及未來機會。這樣可以激勵員工，並

且讓他們了解到自己工作的重要性，而長期來看，這會創造出結果。沒有獲得完整資訊的人無法承擔責任，但事前就明白的人無法推卸責任。

總經理不僅需要處理好自己的工作，同時也要發揮成熟的社交專業，因此可說是公司最重要的大使。他們必須擔任模範楷模和導師，同時透過表述公司的目標及願景來激發熱情，通常都是在大眾媒體前展現。甚至連下班時間，他們也得接受公眾眼光的檢視，而且明白一個人的衣著，甚至是手機鈴聲，都能反映出他們的品味價值。

贊助

參與贊助讓總經理有機會在公眾場合亮相，同時提升公司的形象。

贊助也可能涉及一項行銷活動比較明顯的合夥關係，目標則是達到雙贏的結果。

一間電訊公司仔細考慮要選擇哪一類型的贊助，他們想找能反映出能量、毅力、科技以及克服困難的贊助對象，最後選擇了航海活動，然後在媒體記者和攝影師面前，為船隻和水手提供的資源都已就緒。公司商標清楚地印在風帆上，而且每段航程結束後，還在港口休憩處提供「高品質分享時間」——與現在及未來的客戶輕鬆交際。所有人都能用手機追蹤船員面對洶湧浪潮及冰山的戰役。

不過，有許多贊助廠商和活動的搭配看起來可能曖昧不明。德國的福斯汽車旗下擁有許多知名、居家車款，它們獲選為威尼斯嘉年華的主要贊助商。嘉年華的遊客不管走到哪，都可以看到「Volkswagen e il Carnevale di Venezia. Arte di strada.」的字樣。換而言之，就是街頭藝術的意思。這家汽車製造商大舉入侵嘉年華，它們真的做到了。

我們詢問皮蘭傑羅，為何福斯汽車能獲選為主要贊助商。

「這家德國車廠是非常認真且大方的贊助商。沒有他們，我們就不可能成功舉辦這場嘉年華，至少無法有現在的規模。你可以質疑汽車製造商和嘉年華有什麼關係，但這群德國人在贊助投資上已經有多年經驗。幾年前，他們贊助滾石合唱團的世界巡迴演唱會，結果大大成功，只要你忽略凱斯‧李察〔Keith Richards，滾石吉他手〕拒絕開他們給的福斯Passat車款，反而繼續開自己的賓士這件事。」

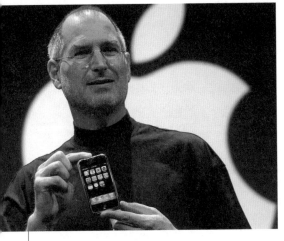

公司的總經理及創辦人通常是理想的公司大使，他們經常會代表公司參加贊助活動。
重要的是，公司必須選擇正確的贊助領域，要符合公司的形象。

「威尼斯嘉年華會在宣傳活動中獲得協助，還有聖馬可廣場超大型舞台的架設，以及其他大大小小的活動都得到援助。福斯汽車則可以在整個城市盡情曝光他們的車款和商標。在他們接待重量級的客戶和人脈時，我們也傾力協助。但我大概也只能透露到這邊了。」

環境形象

公司營運所在的環境也能用來強調其形象。外在環境（建築物本身）就有很大的潛力。澳洲雪梨市就展現了一棟建築物能夠如何代表整座城市。當有人一提到雪梨，誰的眼前不會浮現奇妙出色的雪梨歌劇院？

所謂的環境也包含了內部空間，包括員工工作和接待客戶的地方。訪客初次踏入公司的第一印象很要緊，門廳可以傳達出正式冷清的感覺，或是溫暖友善的氣氛。接待處可以是一道難以穿越的城牆，或是一位笑臉迎人的櫃檯人員。

環境形象也包括了零售空間，越來越多建築師和設計師彼此合作，來增加商店的吸引力。他們必須要激勵顧客。顧客要能得到銷售人員的協助，同時有機會自由閒逛，自己探索店內區域。平面文宣和電視廣告傳達的訊息，必須和商店本身傳達的形象一致；換句話說，這就是好的零售空間。

環境形象也可以包含公司的環境意識，這部分已經越來越受重視，也會大大影響到外界對公司的看法。

視覺形象

公司的識別、願景和核心價值必須被轉譯為視覺語言——一種視覺形象。設計師必須進行深入研究及分析，然後才能大幅以手藝和創意來創造出視覺形象。

設計師必須確保這份視覺形象扎實嵌進公司之內，並且在不同的部門之間找到聯繫的橋樑。當公司內某部門開始了一項策略性流程，而另一部門在研究視覺流程，就可能產生溝通不良的風險。

同時，也要記得視覺專案永遠不能解決某些問題，例如無效的管理、模糊的策略或是低劣的產品品質。無論如何，通常重新設計一個老舊過時的視覺形象，可以提升獲利15%，並且大幅降低顧客年齡。

環境形象可以強化品牌——維珍航空（Virgin Atlantic）的頭等艙為了達到這個目標，將機上雜誌《Carlos》用雙色印刷，配上線描插圖，同時使用牛皮紙做為封面，在眾多奢華雜誌中獨樹一幟。

維也納的MQ博物館特區（MuseumsQuartier）擁有一系列的歷史及現代博物館和藝術空間，因此需要一個統一的視覺形象。與其他博物館不同的是，他們選擇了Buro X設計團隊新奇有趣的設計，而不是採用循規蹈矩的手法。

THE VISUAL PROFILE IN PRATICE
視覺形象實務

視覺形象通常可以取代面對面的會議，藉助於名片、信紙、信封、摺頁、小冊子、目錄、員工雜誌、T恤、制服、汽車、招牌、旗幟、廣告、包裝、電視廣告、網站等眾多媒介。

達成清晰的視覺形象有許多險阻，因為這年頭似乎（說法些微誇張）公司裡的任何人都能設計商標和包裝，讓獲得統一又專業的形象變得難上加難。解決方法就是緊密控管以及員工訓練。

企業設計綱領
CORPORATE DESIGN PROGRAMME

這些緊密控管公司視覺形象的工具，稱作為企業設計綱領，通常會收集在圖像或視覺手冊中，可以充當參考書使用，只要對視覺產出一有疑問，可以立即參酌。大家都要遵循手冊指導，重點是也要訓練會處理到企業形象方面的員工。

企業設計綱領通常包含以下項目：

商標

象徵符號

顏色

範本及規則

商標
LOGOTYPE

好的商標是公司視覺形象的核心，首要條件就是要符合公司的使命宣言及文化。商標同時也是公司、產品或服務的視覺反映圖像。它必須激發信心和信任，而且絕對不能讓人興起和公司形象相衝突的聯想。商標必須符合以下準則：

容易辨識。

容易閱讀。

無論字體大小都很得宜。

以某種顏色來呈現很得宜，只用黑白呈現也不錯。

禁得起時間的考驗。

商標是公司或產品的名稱或部分名稱，以特別挑選的字體呈現。有時候也稱為文字商標（wordmark）。

商標最重要的特質就是要能夠鶴立雞群，像是古代戰場上的盾牌，除了能夠保護戰士不要受傷，同時也能在飛沙走石之間清楚顯示每個人的身分，無論遠觀近看皆然。

商標的易讀性一定要極高，這表示要選擇羅馬體或無襯線字體，而不是其他自由字體。

獨特的商標無論以何種方式呈現都應亮眼出眾，不管是以3D出現在運動場的大型螢幕上，或是以黑白呈現在貨運單或收據上。

歷久彌堅這一點表示商標不應該只是追求潮流、順應某個特別時期而已，因為這樣一來很快就會過時。一個能夠與公司調和一致的商標，運作起來才有可能長長久久，不過也會需要定期微調。

好的商標還有另外一個準則，就是夠清晰且連貫一致，足以形成一種花樣（像是印在獨家的購物袋上，或是印成包裝紙）。

名稱

公司的名稱可以用泛稱（描述性，如鋼琴律動〔PianoMove〕），或是隨意性，依照個人喜好，和事業本身沒有直接關係（如蘋果電腦）。

網際網路名稱

網路名稱是一個截然不同的議題，它們必須簡短、易於拼寫，同時最好可以把最容易拼錯的拼法也註冊起來，這樣如果訪客打錯，也會被導向正確的網址。名稱也必須可以擴充，這樣日後才不會妨害到公司成長及拓展新領域。如果公司網址是「pears.com」（洋梨.com），之後想要轉去賣蘋果，那麼行銷經理就麻煩大了，因此一開始最好就註冊「fruit.com」（水果.com）的網址。

識別符號
SYMBOL

許多公司除了文字標誌之外，還會用象徵符號來補充搭配，通常是一個簡化的圖像，有時候這也稱為商標圖樣（device mark）。回溯歷史，我們可以從石斧的木製手把上面刻的標記或符號找到相似之處，那些標記成為早期人類的商標，大家都能看得出那把斧頭是專屬於他的。

一個遠近馳名又家喻戶曉的象徵符號可以和文字商標分開使用,例如公司服飾、圖案花樣或贊助場合都可以用。象徵符號也能跨越語言和文化的隔閡,因而可以通行全世界。

象徵符號可以分為以下幾種:

表意符號(Ideograms)
圖像符號(Pictograms)
角色(Characters)
字母商標(Letter marks)

表意符號

公司營運背後的中心思想可以透過表意符號傳達。一間保險公司的傘,代表公司所提供的保護和保障。

圖像符號

這些是大大簡化及格式化後的圖像。有很多公司商標會使用圖像符號,不過像是奧運設計裡面也運用到這種元素。

角色

公司的營運通常可以透過一個角色具體

而微地表現出來。一隻大黃蜂是一家報社引以為傲的象徵符號,因為他們以充滿調查精神和揭露真相而自豪。

字母商標

幾乎和文字商標差不多,但字母商標常常僅包含名稱首字母的縮寫或簡稱。

幾項準則

總而言之,象徵符號應該要:

簡單且圖案清晰。
獨具特色。
可用在所有情況,無論材質或背景。
無論大小都清晰可辨,黑白或彩色皆適宜。

傳說中有家廁所衛生紙製造商的產品賣不出去,因為產品包裝的設計是一個又尖又刺的圖案。

不過,在一個更為「舒適」和得宜的設計取而代之以後,它們的銷售就一飛沖天了。

商標

表意符號

圖像符號

角色

字母商標

商標：Oxigeno，挪威（Mission Design）；eBay，（CKS 集團）；
現代美術館（Moderna Museet），斯德哥爾摩（斯德哥爾摩設計實驗室，與Greger Ulf Nilsson及Henrik Nygren）；
表意符號：時尚中心，紐約（五角設計）；Tate博物館，英國（Wolff Olins）；
美國國際公共廣播電台，美國（五角設計）；
圖像符號：國際特赦組織（Diana Redhouse）；划船比賽，東京奧運（Masaru Katzumie/Yoshiro Yamashita）；
荷蘭鐵路局，荷蘭（Tel Design）；
角色：Expressen報社，瑞典；企鵝出版社（Edward Young/ Jan Tschichold/五角設計）；
世界自然基金會（WWF, Peter Scott/Landor Associates）；
字母商標：加拿大鐵路公司，加拿大（Allan Fleming）；國家劇院，倫敦（FHK Henrion）；RAC公司，英國（North Design）。

顏色
COLOURS

顏色是視覺形象的重要元素，因為它們直接訴諸我們的情感。在和公司的管理階層溝通過後，設計師要選擇一個特別的企業顏色，可以廣泛使用於公司的視覺形象之中，從商標到名片，一直到屋頂高掛的招牌。

許多人說藍色是最常見的企業顏色。這種顏色通常會令人聯想到尊貴及特別。其他人說紅色是最快吸引注意力的顏色，因此是最常見的企業顏色（佳能〔Canon〕、可口可樂及家樂氏〔Kellogg's〕等）。

電視新聞主播通常身著藍衣，而娛樂節目主持人則穿橘色，傳遞興奮和歡樂。紅色過去很少被使用，因為被視為和流血有關（不會長久）。但今天的數位科技讓顏色可以完美區隔，因此這個搶眼鮮豔的顏色又重出江湖了。

範本及規則
TEMPLATES AND RULES

在圖像手冊的後面，有設計相關的範本及規則，包括信頭應該長怎樣，商品目錄應該如何設計，以及公司的商標和象徵符號如何使用於商展的攤位。

重點是編寫手冊的人不應該讓規則過於狹隘和嚴格，需要有一些調整和發揮創意的空間。

大家也不應該忘記聲音對於傳遞公司訊息的重要性，這將於下一章討論。

紅色是引人渴望的顏色。它擁有強力的象徵影響力，而且許多使用紅色做為商標的公司彼此競爭強烈，包括佳能和可口可樂。

SUMMARY
掌握形象面面俱全

「永遠別想。」

企業形象（CORPORATE PROFILE）

在所有與外在世界的交流中，一間公司的定位務必要清晰、一致且激發信心。

關鍵概念：

識別（Identity）：你們是怎樣的公司。

願景（Vision）：你們未來想成為怎樣的公司。

形象（Profile）：你們希望他人怎麼看待公司。

三種形象（THREE PROFILES）

個體形象：透過管理階層及員工傳達出來的形象。

環境形象：牽涉到公司的內、外在空間，以及銷售場所。

視覺形象：將公司的目標、願景及核心價值轉化為視覺語言。

視覺形象的設計在設計綱領中概述，應用的規則可以參考圖像或視覺手冊。

設計綱領包含：

商標（又稱文字商標）：使用某種特定字體的公司名稱或產品名稱。

象徵符號（又稱商標圖樣）：一個簡化的圖像，意圖囊括公司事業的精髓。

顏色：商標和象徵符號的顏色。

範本及規則：從摺頁到車輛顏色都有標準。

15
SOUND

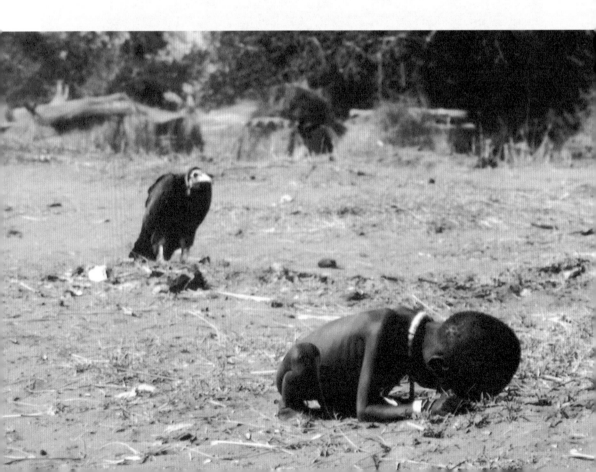

第十五章
用聲音強化視覺溝通

「死亡的聲音。」

索馬利亞，1992年秋天：一個骨瘦如柴的小孩爬出了救援站的邊界，一支西方電視攝影團隊尾隨在後，記錄這場絕望的生命之戰。攝影鏡頭緩慢滑過瘦小的身軀，然後鏡頭拉近聚焦在孩子眼睛附近的蒼蠅，數出一根根清晰可見的肋骨，拍下腫脹的肚皮並一路帶到裸露在外的生殖器。一名記者拿著麥克風對著垂死孩子的嘴巴。當一位救援工作者詢問是怎麼回事時，記者答道：「編輯要我們捕捉死亡的聲音。」憤世嫉俗的新聞業？

聲音可能比我們所想的影響力更大。聲音在人腦內部被接收、處理，和感覺、記憶與直覺共享一個空間。

聲音會彈奏不同的情緒之弦。鋼琴樂聲創造出一種經驗，擾人的門鈴聲又是另一種體驗。有時候聲音可以清晰而持續不斷，但卻是做為一種隱藏的訊息，當聲音消失的時候，我們一定會有所察覺。無聲也是種強烈的表達方式，例如當一位政客被記者一針見血的問題給問得啞口無言時。

「編輯要我們捕捉死亡的聲音。」諷刺嗎？媒體組織是否有義務試著幫助他們鏡頭下正在受苦的人呢？這樣令人難以卒睹的影像，是否真能改變我們的想法並影響我們的情緒呢？

聲音的任務
THE JOB OF SOUND

在視覺溝通領域，聲音的任務主要是強化印象、統合感受以及建立結構。

強化印象

在電視或網路新聞中，聲音創造了氣氛並強化了體驗，因為接收者同時間啟動了好幾種感官，造成立即性的影響。在一幕電影場景中，一隻巨大的鯨魚潛入深海，發出如天樂般的音頻召喚。

對於內容單薄的圖像，聲音可以帶來親近感及深度，讓體驗更為生動。摩洛哥馬拉喀什（Marrakech）市集的照片若加上充滿節奏感的民俗音樂，就更栩栩如生了。

統合感受

在電視上的影片連續畫面和網站上的靜態網頁之間，聲音可以成為一座橋樑，創造出堅不可破的連貫性。音樂可以將互不相關的場景和不連貫的片段連結在一起，創造出連續性。

在經典電影《活命條件》（*Point Blank*）中，男主角以迅速而充滿回音的步伐走過走廊。當他離開大樓，坐上車子了，腳步聲依舊在整趟路程迴響不已，只有當他停下車子、走進一間屋子之後才停下來：戲劇效果十足。

提早出現的聲音也可替即將發生的事件鋪路，提示接下來要發生的事情，把一切連結起來，並且加快整個敘事的腳步。電影畫面中的平交道坐落在鄉村田園景致裡，看起來如詩如畫，直到金屬彼此碰撞的聲音出現後才被打破。

建立結構

聲音技師還可以利用聲音來劃分或組織內容，例如一段用踢踏舞的爵士樂，另一段用較冷靜平穩的音樂。

聲音類別
SOUND CATEGORIES

四種最常見的聲音類別為：

人聲（Spoken word）

旁白（Voiceover）

音效（Effects）

音樂（Music）

人聲

人聲是電視新聞播報員所說的話，包含主播、節目和氣象主播、訪問者和特派記者等。他們都會提供給觀看者最新的新聞，而他們的話語又受到以下部分的強化和補充：攝影棚內部的布景、小圖案、音效、燈光、顏色、影片和得宜的個人風格。

旁白

旁白通常是隱形的講者，但偶爾也會現身幕前。旁白是新聞或廣告文字的延伸，以人聲來呈現文字，不再只是透過文字排版呈現訊息。

然而，旁白也有過度直白的風險，也就是聲音和圖文講述差不多同樣的事情。因此讓表達元素能協調合作很重要，要讓它們彼此互補，不要只是鸚鵡學舌般互相重複。

電視上兩人之間的一段對話（或是訪問），也可以為一項產品或服務提供清晰、甚至具娛樂效果的資訊。

音效

音效可以切合現實，或量身訂作來創造一段經驗。

寫實音效可能是一間大型印刷工廠中印刷機鏗鏗鏘鏘的聲音，球迷在露天球場看台上替足球隊的大聲歡呼，或是報刊雜誌經銷商外頭綁著的一條狗的汪汪叫聲。

設計用來創造一種體驗的聲音，不同程度而言，包含特別為了目標而設計的音效。

刺耳驚人的汽車輪胎磨地聲，夜晚人行道上具侵略性的腳步聲，令人憂慮不安的琴弦聲，或是豎琴自由自在的樂聲。

當然，聲音經驗也可以是互動式的。網站的訪客可以選擇音樂、把音量調高或調低，基本上是將螢幕納為他們個人的混音器。

不過使用音效還是要適度，因為有時候音效和主題會互相掩蓋。解決方法是交錯（interleaving），也就是「交替」，這樣對話內容就不用和背景聲音彼此競爭觀眾的注意力。例如：談話→車門關上→談話→汽車發動。

許多零售商利用聲音來提升店內的銷售業績。在一間商店的購物櫥窗前，動作感應器啟動了一段錄音，用許多促銷宣傳吸引逛街的人。在進入店家的同時，逛街的

人踏上了裝有感應器的腳墊，於是啟動了另一段音樂，目的在於引發購物的好心情。

音樂

音樂家譜出的節奏、合聲、旋律造就了音樂，你不需要是一位作曲家也能了解音樂或許是最佳的氣氛塑造者。

若少了充滿戲劇性的配樂，史蒂芬‧索德柏（Soderbergh）的電影會變成怎樣？大衛‧林區（David Lynch）的電影如果沒了那些暗喻情緒的音樂，又會如何面目全非？

情緒的力量來自於一個事實：觀眾通常都和特定的音樂有某種強烈的個人關係，而他們的「內在螢幕」也迅速召喚出過往的連結。

因此，在新聞報導和廣告之中，最好不要過度切割畫面，或是一會兒播放韋瓦第（Vivaldi）的音樂，一會兒換萊恩‧亞當斯（Ryan Adams）的歌曲。最好是在初期就植入音樂主題的片段，再慢慢發展成為頭尾連貫的整體。

音樂也能迅速提供時間和地理的相關資訊。伴隨著羅馬城市畫面的文藝復興音樂，以及龐克時代的倫敦配上性手槍樂團（Sex Pistols）的搖滾樂，都能立即帶接收者踏上一場時空之旅。

聲音設計
SOUND DESIGN

當賓士的車門關上，你可以聽到一聲悶悶的機械聲響，像是關上一個絕佳的老保險箱的聲音。這個取得專利的聲音目的是要傳達品質和安全感，影響我們對這家德國奢華汽車廠牌的印象，功效不下於它們的商標、汽車底盤和車輛顏色。

既然稱之為聲音設計，就表示意圖要將聲音融入設計以及溝通過程之中，目的皆是為了強化品牌。

那麼吸塵器的聲音呢？難道不能小聲一點嗎？不行，如果它沒有聲響，我們消費者就會覺得它沒有好好發揮吸塵功效。

這叫做確認聲音（confirmation sound）——當我們按下一個按鈕（譬如

說在電腦上）時，一定要聽到的聲
音。

　　下一章也會談到聲音，但僅僅是大
整體底下的一部分而已。

16
INTERPLAY

第十六章
圖文整合的交互作用

「你必須留下一些空間讓觀眾自己填滿。」

「你可以用一堆閃亮飾物、金蔥彩帶、旗子、小玩意和燈泡來裝飾聖誕樹，讓它五彩奪目。但你也可以只用三支旗子、兩個小飾品和一條金蔥彩帶來裝飾，聖誕樹一樣可以很閃亮。過於詳盡很糟糕。你必須留下一些空間讓觀眾自己填滿。」

講者是演員，對溝通頗有洞察力。

參與
PARTICIPATION

若沒有參與，就沒有溝通可言，這是理所當然的。參與（participation）和溝通（communication）這兩個英文字其實都是從拉丁文「communicare」發展而來的，表示將某人轉變為參與者。被動和興趣缺缺的接收者不會讓任何訊息通過門檻，但是積極且主動參與的接收者就會。

— 「過於詳盡很糟糕。」

發送者要如何創造出這樣的參與行動？

講述一個私人且引人入勝的故事，同時傳達高度且真誠的關聯性，你就已經成功了一半。如果你決定不要百分之百全盤托出，你的進展就更遠了。接收者必須自己把故事說完，填滿空隙，積極參與。

如果你能讓文字和圖像彼此合作，而不是讓兩者杵在那邊互相大吼，那就更躍進一大步了。如果你還在圖文之間留下一些空隙，接收者會不由自主地填滿它們。再次達到吸引參與的效果。

文字vs.圖像
WORDS VS. IMAGES

但並非所有人都所見略同。有個攝影師站在畫廊展示的相片前高談闊論：文字會支解圖像，傳達錯誤訊息，並且扭曲事實的灰色地帶。他覺得文字和圖像應該要分開。例如一句圖說會變成圖片的發言人，直接對接收者大放厥詞，將他們引導到創作者可能從來沒想過也不想要的方向。小心文字啊！

偉大的詩人會給予讀者完全的內在自由。文字，僅僅是文字本身，就能在讀者心裡創造出內在畫面。在一段詩句旁邊搭配一張圖畫或照片，很可能會將文字侷限在特定的意義下，而諸如譬喻的曖昧空間就消失了。小心圖像啊！

從某種意義來看，文字和圖像完全是不相容的，它們會彼此阻礙，讓接收者更難獲得強烈的經驗。

一張圖片勝過千言萬語。或者這只是無稽之談？讓我們來證明這個說法是錯的。一張圖片勝過千言萬語，正如同千言萬語勝過一張圖片。一千顆蘋果不一定比一顆梨子美味，一千顆梨子也不比一顆蘋果香甜。無論是多少顆，蘋果吃起來就是和梨子不一樣。千言萬語和一張圖片說著不同的故事。

但是圖像和文字該如何攜手合作來達到最佳效果呢？答案在於深入檢視符號學。

符號學
SEMIOTICS

文字和圖像看來是南轅北轍的兩種事物，但事實上它們擁有相同的起源：符號（sign）。符號是所有溝通、所有人類交換思想和概念的前提。

交通號誌在各個國家、各個鄉村隨處可見。許多號誌都簡單明瞭,所有人都能明白其中意涵。但有些人可能會對上圖持相反意見——你究竟要如何知道可以還是不可以騎機車或開車?

我們需要符號做為表達的工具,藉以傳達和分享我們的知識、想法、洞見和警示。我們也需要符號來記錄上述事物,才不用將全部東西都記在腦子裡,我們需要符號來實際運用邏輯和抽象的系統。符號讓人類得以獨自或集體進行反省,從旁觀的角度看待一個經驗。

所以什麼是符號?它可能是一個字母或更多字,也可以是一張圖。當我們用符號建立系統,其中的可能性無限大。作為一個部落、一個族群、一國或一片大陸的居民,我們需要做的是同意符號代表的意義,不然就不可能互相溝通。

所有的溝通(除了聲音和肢體語言之外)都是以符號為基礎,根據符號學三角,乃奠基於指涉物(referent,現實事物,例如火)還有解讀者(interpreter,一個人看到火,並且用文字和圖像解讀火及火的特性)。

而符號本身則包含表現部分（expression，展現某事物）以及內涵部分（content，意指某事物），可以被區分為以下三項：

肖像類（Icon）

指標類（Index）

記號類（Symbol）

肖像類符號

肖像類符號象徵相似性，表示描述一項物件的符號，例如火、鳥、男人或女人。

指標類符號

這種符號代表了接近程度，一種物件的部分／整體關係，或是指示物件的其他特色，例如煙霧。煙霧間接指出了火的存在（無火不起煙），而鳥巢就暴露了鳥的存在。一支口紅讓人聯想到女人，領帶則聯想到男人。

記號類符號

記號類符號是強制的共識，例如當字母獨立或組合之後，因為約定俗成而有了特定意義，就成為了記號類符號，譬如字母F、I、R、E（火）或B、I、R、D（鳥），

或是法文的L、E、F、E、U（火）或L'、O、I、S、E、A、U（鳥）。

肖像類　　　　　　　　　指標類

FIRE

記號類

兩種語言

肖像類符號讓我們看到某些事物，指標類符號則讓我們可以聯想思索，至於記號類符號就是我們必須透過學習才懂得的符號。肖像類和指標類符號創造了視覺語言，記號類符號則創造了文字語言。這兩種語言在內涵層次是相等的（都是關於火、鳥、女人和男人），但在表現層次上則各不相同。視覺語言某種程度上連結到了火、鳥、女人和男人，但是實際上的文字卻沒有這樣的自然連結。

這樣的差異會造成兩種語言互不相容嗎？不會。雖然我們周遭世界充斥著圖像，但大部分訊息也充滿了文字，事實上，圖像似乎無法單獨存在就好，反之亦

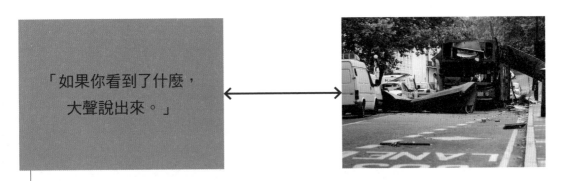

左邊是文字,右邊是圖片,這兩者之間有其差異和共通點,放在一起,就能創造出驚奇效果。

然。

第三種語言

文字與圖像找到了彼此,互結連理,也形成了第三種語言:語言視覺溝通（verbovisual communication）,這個詞彙涵蓋了所有利用圖文傳達訊息的情況,包含用圖文來提供資訊、教育以及說服。語言視覺溝通的子類別是詞彙視覺溝通（lexivisual communication）,用於平面媒體;以及視聽溝通（audiovisual comminication）,用於電影、電視及網路。結合兩者,就稱為多重視覺溝通（multivisual communication）。

文字及圖像之間的連理關係如此強烈,因此某些媒體研究學者不覺得有必要加以區分,反而以一個字「文本」（text）統一稱之,這個字來自於拉丁文textere,表示編織的意思。這種文本的用法,將圖像無名化,對整個社會的影響難以言喻。

左邊和右邊
LEFT AND RIGHT

第三語言是如何創造出來的呢？讓我們從探索自己的腦袋開始。如我們所知,人腦分為左右兩半。左腦像是一台電腦,如果遇到了問題,就會藉由將問題細細切分為小片段,再按照邏輯順序加以處理。你可以將之比喻為煮一頓飯,先從查閱烹飪書的食譜步驟開始,然後一步步跟著指示操作。

右腦運作方式完全不同，因為它能夠看到全貌，立刻一覽無遺。這裡也是想像力和直覺的發祥地，回到廚房的比喻，我們將採用截然不同的方式烹飪。我們大概想像自己想嚐到什麼味道（想像力是最好的調味劑），而不是跟著烹飪書走。我們發想出一道菜的感覺，然後努力去達成。

現在想像一條線分隔著：在左邊我們有文字，在遙遠的右邊則有圖像，兩者在線的中間合而為一。發送者、藝術總監和設計師都知道，接收者用左腦閱讀文字，用右腦觀看圖像。

中線的左邊

閱讀需要某種程度的努力，因為文字是抽象的，必須經過解碼和處理。文本代表了常識和關鍵反映（雖然文字當然也會引發情緒 —— 例如「夏日夜晚」、「日出」……）。

閱讀讓接收者得以了解訊息。讀者會用符合邏輯的方式，理解並接受文字的訊息。例如一張倫敦的海報，主題是打擊恐怖犯罪，通勤族會閱讀到以下文字：「如果你看到了什麼，大聲說出來。」對倫敦人來說，這個訊息可能很清楚了。

但單單只有文字缺乏了視覺力量，而這正是圖像可以使力之處。

中線的右邊

觀看花費極少的時間和精力，一張圖片可以直接訴諸觀看者的情感。接收者無法避免觀看一張圖片，因此設計師會選一張圖片來主導海報就無庸贅言了。圖像代表了非理性和直覺（即便是一張簡單直接的產品圖片，可能沒有留下太多想像空間）。圖像有強烈的視覺力量，但它的弱點在於讓接收者對訊息毫無著力點。

一方面，圖像非常易於理解，因為它們非常近似於所描繪的「現實」，但進一步檢視後，接收者開始體驗到越來越多，而連結和解讀也變得非常個人，甚至於太個人了。以倫敦一張海報為例，遊客看到一張巴士被炸爛的照片（只有照片，沒有文字）。接收者可能會以發送者沒料到的方式來解讀圖片，甚至錯誤解讀。而且，其他接收者可能會以完全不同的方式解讀。

中線的中間

發送者該如何結合這兩者？在這條文字和圖像的連續體之中，有機會可以賦予訊

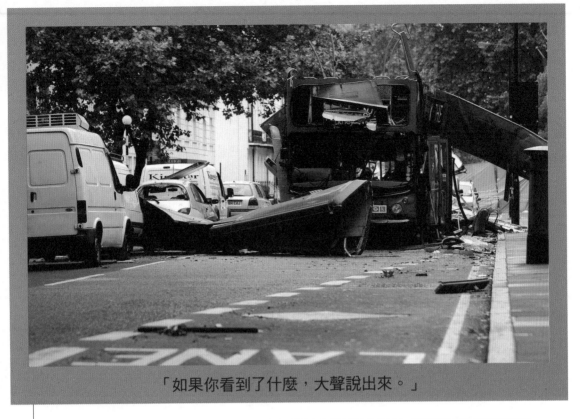

「如果你看到了什麼，大聲說出來。」

當圖、文放置於彼此靠近的地方，但講的又是不同的事情時，接收者的興趣就被挑起來了，然後他們便成為訊息的參與者。

息力量，方法就是在接收者眼前結合文字和圖像，讓它們彼此並肩合作。

INTERPLAY OF TEXT AND IMAGE
圖文的交互作用

絕妙的圖文組合可以共同訴說一個引人入勝的故事，大大超越了這兩種語言其中之一所能達到的功效。簡單來說，效果就

是要強化訊息，因為訴諸智力、語言的元素在此和訴諸情感、視覺的元素合而為一。因此發送者會從兩種語言的相似及相異之處，互相截長補短。

文字與圖像也分別擁有不同的節奏。我們傾向於在閱讀文字上花費比觀看圖像來得多的時間，因為閱讀是一段相當冗長的過程。相反的，比起文字，圖像更能直接了當，在多種層次上影響觀看者。因此，良好的圖文組合表示文字和圖像一起採取一致、共同的節奏，更能強調訊息。文字

讓圖像冷靜下來，圖像則讓文字加速衝刺。倫敦街頭的海報寫著「如果你看到了什麼，大聲說出來」，這段文字結合了炸毀的巴士殘骸照片，傳遞了強有力的訊息。

對大部分人來說，我們的視覺記憶比語言記憶來得強，這意味著結合兩者可以幫助我們學習，記憶更多事物。三天之後，還記得些什麼？如果只有閱讀的話，大概只剩下一成，如果是觀看圖像，可以記得大約二成，如果訊息是以圖文方式呈現，那就能夠記得七成。

有兩種主要方式可以創造出有效的圖文交互作用，這些方法是根據知名的法國媒體理論學家羅蘭‧巴特的兩大理論而來的：錨定（anchorage）及接替（relay）。

前者是關於文字和圖像被彼此下錨固定，訴說和表現相同的事情，因此沒有以任何方式拓展意義。文字固定了圖像的意義，反之亦然。

在第二種方法是接替，可以將流動傳送至不同的方向，成為一種隱喻，進行更自由的交互作用。文字和圖像訴說不同的事物，拓展了訊息的意義。就像在卡通中，對話泡泡框和圖畫都一樣重要，但是卻傳達了不同的意義，製造出強烈的訊息。讓我們更細膩地檢視這些方法。

和諧
HARMONY

在第一種方法中，和諧的氣氛充滿在文字及圖像之間。

在一篇烹飪文章裡，文字教導接收者如何按部就班做一道菜，分解步驟的圖片跟在文字後面，最後呈現出一道鮮美可口的魚湯應該長什麼樣子。在電視報導當中，畫面呈現事物的同時也播放說話聲。譬如空照鏡頭呈現一場重大車禍，配上記者的報導敘述，成品是良好、足以傳達資訊的電視新聞。

引導及教學材料也需要圖文之間緊密又和諧的交互作用，否則接收者將很難理解或學習到任何東西。

當接收者有動機接收訊息時，最適合以圖文和諧的方式將資訊、教導及知識傳達給接收者。

圖文和諧表示兩者傳達相同的資訊，幫助讀者學習，這裡的例子是學習划船。

擾亂和諧
IRRITATING HARMONY

在其他情況下，發送者想要攫取和吸引接收者的注意力時，和諧的方法就不管用了。這是因為接收者缺乏動機，面臨持續不斷的訊息轟炸（例如廣告），他們已經感到興趣缺缺。因此必須要有不同的做法：不和諧。

當圖文訴説相同的事物時，訊息就變得冗長囉嗦。接收者不費吹灰之力就能迅速理解過度清晰的訊息，只是就這樣而已。

我們可以稱之為過度溝通（over-communication），讓接收者流於被動。一張帽子圖片搭配的文字也説著同樣的事情：帽子。圖是帽子、文也是帽子。在電視圈工作的人有時將這種略嫌過度清晰的呈現方式稱為「橘子電視」（orange television），因為聲音説著「橘子」，而畫面也顯示一顆「橘子」。我們需要的不僅止於此。

同時我們也要知道，一件事情重複説兩遍（一次用文字、一次用圖像），這不是

過度溝通

釐清，而是令人厭煩的重複。令人厭煩的重複，會減弱訊息的力道。接收者也會懷疑發送者是不是在擺高姿態、不夠尊重人，似乎低估了接收者的理解能力。

不和諧
DISHARMONY

解決辦法就是創造不和諧。這和接替理論有關，表示文字及圖像仍然要互相合作，但這次是採取彼此矛盾的方式。文字和圖像不應對接收者訴說同樣的事，那是浪費資源。發送者反倒應該利用文字和視覺語言分別的強項和獨特的特性，如此就能創造出充滿活力的訊息。

讓我們來看一張輪椅的照片，文字標題寫著「兒童座椅」。接收者感到困惑不已，但又被挑起興趣，想要趕快理解、消化這個訊息。接收者被迫去解開這道謎題，於是自然參與其中：「輪椅？兒童座椅？啊哈，兒童需要在汽車中有安全的座位，不然的話……」

這樣的不和諧建立在圖文以及背景脈絡之間無法忽視的差異，像是一種打破規範或風格的作為。當接收者終於理解到新的背景脈絡之後，才能夠了解訊息。

還有一個重點，並不是講越多越好，而是講越少越好。發送者抽走越多資訊，接收者就自行添增更多。接收者根據有限的資訊，填補了中間的落差，可能還經驗到重大的「啊哈」頓悟時刻，了解事件的完整鏈結，最終做出結論，確認之後獲得回饋，因此感覺到自己充滿天賦、得到滋養。

「油墨應該用來寫作。」一張海報如此寫著，視覺元素則只有大大的一張指紋圖片。它的目的在於讓接收者了解到教育的重要，以避免文盲，因為文盲會導致犯罪，在警方檔案留下指紋。這是個強力的訊息，一語中的，但是也需要接收者動許多腦筋。

我們稱這種方法為低度溝通（under-communication），接收者填入缺少的資訊，成為訊息的主動參與者。

「兒童座椅」

「油墨應該用來寫作。」

「腳踏車竊賊猖獗。」

　　「我們當然能夠共治。」這是一篇新聞報導的標題，不過照片所呈現的卻完全不是這麼回事，畫面中的政治人物們朝不同方向分道揚鑣。這是很巧妙的交互作用，接收者被吸引著去解決這道謎題，並閱讀文章。

　　最近鎮上腳踏車失竊事件頻傳，一位記者針對該主題寫了篇報導，並且下了標題「腳踏車竊賊猖獗」，現在助理編輯得找到一張搭配的圖片。

低度溝通

一位腳踏車騎士騎過街道的照片？不，太無聊了。一位警官針對竊盜頻傳的情況發表意見？是，還可以。一個腳踏車被偷了的人？也行得通。強而有力的斷線鉗？不錯。空蕩蕩的腳踏車停車架？不錯。街上一輛乘客大排長龍的公車？更好。一名失業的腳踏車店老闆雙手扠腰？很好。一個女人在晨光之下往市中心走去？太棒了。

測試交互作用
TEST THE INTERPLAY

有個簡單的辦法可以知道圖文是否有效結合。用手遮住圖片，標題是否仍然有意義？它是否對接收者傳達了任何訊息？沒有？很好！現在遮住標題，圖片是否有意義？是否對接收者傳達了任何訊息？沒有？很好！

當文字和圖像分開時，接收者就無法理解；一定要放在一起才能看懂，而且直到此刻訊息才會完整出現，這就可以確定圖文構成了良好的交互作用。文字和圖像必須彼此緊密交織到分開就完全失去意義的地步。

因此，當文字和圖像可以各自為政，彼此訴說著同樣過度明確的事情時，就是糟糕的交互作用。

回到輪椅和「兒童座椅」的標題。如果我們把輪椅拿開，接收者會理解任何事情嗎？不會。如果我們把「兒童座椅」的標題拿開呢？這樣接收者會理解任何事情嗎？不會。回來看標題、圖片以及整張海報。接收者有理解任何事情嗎？有的。兒童座椅和輪椅，彼此有種關聯。啊哈，危險，真是一計險招。

現在來看經典的福斯汽車廣告。訊息很明顯：高漲的油價正在謀殺經濟發展（還有你）。解決方法就是購買一輛省油節能的福斯金龜車。如果圖片被蓋住了，剩下的標題變得晦澀不明，無法傳遞任何訊息。如果我們換成將標題遮住，剩下來的圖像也非常難以解讀。現在回來檢視整幅廣告。圖文合而為一的時候，就能一起傳

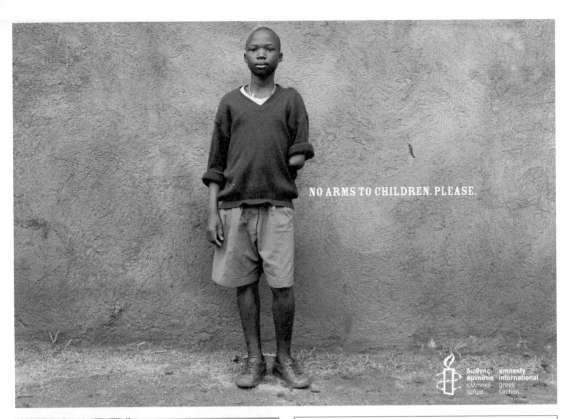

NO ARMS TO CHILDREN. PLEASE.

διεθνής amnesty
αμνηστία international
ελληνικό greek
τμήμα section

ABSOLUT OBSESSION.

Or buy a Volkswagen.

這三個例子都是文字及圖像不和諧卻有效的交互作用。如果你先遮住圖像,再換住文字,很明顯地,沒有哪一個元素可以單靠自己達到溝通目的;但是合而為一時,訊息就能立刻傳遞,令人印象深刻。

達出訊息，各自分開就沒有辦法。這是交互作用的一個高深範例，達到一加一等於三的效果；換言之，整體大於各部分的總合。

「那是一個很棒的廣告，但是我記不起來那是哪個東西！」這是我們經常會聽到的評論，表示在電視圈中，廣告業主仍有失誤。因此，也有針對電視媒體的測試。

電視廣告幾乎都會包含或長或短的影片，以及最後一個加上標題的結束畫面，也稱為呼應（pay-off），通常會佐以旁白及商標。影片故事加上結尾的產品畫面，一同傳遞清楚訊息給觀眾。兩個部分都同等重要。

影片測試方法如下：剪去結尾。觀看沒有結尾的影片。如果它可以做為一個獨立的故事（無論是好笑、難過或……），就代表了不良的交互作用，也等於是不合格的廣告。分開的部分彼此之間應該是共生的關係，如果缺少其中一部分，會讓整部廣告毫無意義，溝通徹底失敗。我們必須要記住，一部獨立的影片，就算本身很好笑，也只是一部好笑的獨立影片而已。

一輛車停在鎮上一條有坡度的街道。駕駛是保齡球手，他正將一些保齡球從車上卸下來，但其中一顆突然滑落，滾向街道另一頭兩名正在聊天的年輕人。其中一人注意到那顆球，邊笑邊以大衛・貝克漢（David Beckham）黃金腳般的力氣一踢。然後接收者就看不到後續了，但是不重要，因為我們很清楚結果怎麼了，也知道本來可以怎樣避免這個慘劇。這個廣告背後的公司是一家眼鏡商，鼓勵大家去檢查眼睛（然後當然是買新眼鏡）。如果沒有最後眼鏡公司的訊息，這就不過是一段好笑的影片或短片罷了。

太多不和諧
TOO MUCH DISHARMONY

不和諧和矛盾也可能會用過頭。身而為人，我們總是在周遭環境尋找意義，而且痛恨被排拒在外的感覺，如果訊息沒有給我們足夠的空間去發揮想像力及共有的創造力，就會讓我們覺得被排除在外。

我們可以稱呼這種類型的交互作用為不良溝通（poor communication），這種溝通只會造成困惑。現在讓我們回到那張輪椅的照片，但是配上新的標題——「警告」。這樣接收者會了解任何東西嗎？或

doing
the
sea.
in
They're it

fcuk

www.frenchconnection.com

當使用者參與其中時，訊息的效果就提升了。在此我們需要從一張簡單的照片和一堆混在一起的字中找出意義。一旦我們完成了造句，就能夠理解服飾品牌French Connection（Fcuk）要講的故事。這負擔會太重嗎？

許不會。這清楚顯示了如果圖文以差勁的方式結合，接收者是不可能正確解讀的。

裝成型，這時候若還在組裝手冊裡面玩圖文遊戲，接收者恐怕不會樂見。

修正後的不和諧
ADJUSTED DISHARMONY

不和諧的技巧必須小心運用。若客戶從郊區的家具大賣場買了一個大型書櫃，好不容易將十三箱的組件拖回家，等著要組

不良溝通

NEWS GRAPHICS
新聞圖像

記者結合文字、圖片、照片及圖畫，藉以傳遞資訊，並幫助讀者理解複雜的事件和概念。

這樣的組合源自於早期開創性的參考工具書，而編輯和設計師都根據以下信條行事：

圖片幫助我們看清事實。

文字幫助我們理解事實。

照片幫助我們相信圖畫。

圖畫幫助我們理解照片。

攝影可以記錄並揭露資訊，圖畫則是簡化和描述，文字負責解說和提供背景資訊。

兩種不同的新聞圖像風格，來自德國《時代週報》（*Die Zeit*）和巴西《聖保羅頁報》，展現出有效的照片、文字及圖畫組合。

新聞圖像各自獨立的角色並無用處。攝影師不能只是專注在攝影，藝術家不能只是提供他們的畫作，寫作者也不能只管他自己文字。不，重點在於創造出目標一致的團隊，讓所有元素彼此相得益彰。這樣的第三種語言會迫使這些人離開自己的象牙塔，開始以平等、有效的方式合作，藉以造福接收者。

新聞圖像工具箱裡頭包含了：標題、內文、圖說、圖片中的文字、照片（大圖或描繪細節的畫面）、圖畫、表格、時間表、箭頭，以及其他種種元素，這些元素放在一起，便能幫助接收者理解。

照片會以三種不同的面貌出現。第一種是蒙太奇（montage），多張照片結合為一張圖；第二種是混合型（hybrid），融混了攝影以及其他圖像科技（繪製欄位或對話泡泡）；最後是扭曲型（distortion），照片的顏色和形狀都改變了。

這樣的工作稱為圖像新聞（graphic journalism），利用數據和圖片的圖解，讓讀者理解人口增加的現象；利用全版照片及文字元素，讓恐怖攻擊事件顯得近在眼前；同時也讓氣象圖變得清楚明瞭，又具有教育性。所有這些並置手法及元素都能善加利用，而不是出版一些陳舊無趣的檔案照片，一點意思都沒有。

圖像是獨立於時間及空間之外的，因此接收者可以瞬間從龐貝城的澡堂穿梭至正在爆發的火山核心，或是飛到喬治‧克隆尼（George Clooney）身邊，聽他在坎城發表最新的電影計畫。

機會無窮無盡，但我們仍應該要保持謹慎。使用圖像有時候也會變成自掘墳墓。「我們這裡必須多放一連串圖片」，有時候新聞圖像專家會這樣想，就算那些圖像和主題根本不相干。很多時候，只需要一張好照片和一篇優質的文章就夠了。如果放圖片的唯一目的只是要討好同事，結果就是變得無可救藥的無聊，因為圖片沒有事實依據，成品就只是一張空洞的畫面。

過多的圖片不會刺激接收者，反而讓他們感到疲憊；就像某些報紙，為了譁眾取寵盡放一些誇大無知的內容，反而讓重要議題的版面越來越小。

MULTIVISUAL
INTERPLAY
多重視覺交互作用

多重視覺交互作用的發生場所可能是一間電視攝影棚內的新聞台。這裡有新聞主播和播報員、話語、文字、靜態圖片、影片、圖表、顏色、光線、布景和廣告時間。若是新聞報導角度適宜,正確利用了多重視覺交互作用,新聞報導可能是許多觀眾當晚收看的重點。

發生場所也可能是一家時尚品牌的伸展台、博物館裡的展覽,或是藝術家也出席的畫廊展覽。在這些情況下,接收者會真正見到有血有肉的人,而不只是看到影片畫面或平面畫面。結果就是產生了重要、甚至關鍵的個人印象和眼神交流。

場所是一座巨大無比的圓形舞台,音效和燈光與U2樂團一同出場。鼓、貝斯、吉他和主唱聲音又大又清楚,同時加上繁複的科技特效。四名團員的身影持續出現在喇叭牆上方的巨型螢光幕上。

U2樂團知道如何在舞台上結合不同的元素。燈光灑在舞台和樂團成員身上,和弦一起,歌曲跟著開始,然後歌詞結合一切,創造出強而有力的整體經驗。

「激化反應」（Sparking Reaction）展覽是多重視覺交互作用的展現──包含動畫文字和互動式攝影機，由卡森‧曼（Casson Mann）和尼克‧貝爾（Nick Bell）設計，地點在英國坎布利亞的瑟拉菲爾（Sellafield）核能發電廠。

主唱波諾（Bono）開始說話了。他談到了非洲、打擊貧窮、消除第三世界債務及促進貿易關係，觀眾將自己發光的手機螢幕舉高（現代的手電筒），然後輸入了救援基金的號碼。波諾利用音樂的力量，讓觀眾都成為了參與者。

公司會議、代表大會以及啟動儀式通常都充滿了大批的媒體，試圖對大型國際公司所有子公司的年度回顧加油添醋一番。簡報、訪問及願景都現場呈現，或是用一台手搖的攝影機預錄。所有人都在場，甚至那些實際上處於地球另一端的人。成果是大家對公司有更多的理解和尊重，我們也希望，還有更好的事業發展。

但是所有這些多重視覺交互作用的例子都還少了一項東西：互動。目前網站可以提供一些互動的機會，產生一種獨特的交互作用，讓我們想起過去真實的雙向溝通。不過媒體世界瞬息萬變，電視也已經和網路結合。在公寓牆上的螢幕，觀看者可以做各式各樣的事情——查詢足球賽結果、下載影片或甚至在大選中投下神聖的一票。

不過螢幕很快就不再掛在牆上了。螢幕會內建到茶几上，讓家中成員可以選擇自己要的媒體頻道。茶几的一角用來玩電腦遊戲，電子郵件則剛好從放咖啡杯旁邊的地方進來，中間的空間是新聞區，而家庭預算則在另一個角落計算。突然，某個人站起身來要離開了（公車還是不等人啊），將整個多重視覺空間放進自己的口袋，放在手機裡頭。

多重視覺交互作用的強項
THE STRENGTH OF MULTIVISUAL INTERPLAY

結合所有現有元素是多重視覺交互作用的真正強項，能刺激接收者同時使用多重感官，激發強烈體驗的機會和熱烈的參與。接收者觀看、聆聽、感覺，在某些情況下也會嗅聞和品嚐。

但這項長處同時也是交互作用的弱點。接收者收到排山倒海般的訊號，理清頭緒需要非常大的精力，這對接收者來說是一大挑戰，他們需要時間去解讀和評估，並且將訊息與之前的經驗連結起來。

當接收者受到刺激卻同時因為刺激太多而似乎變得麻木時，發送者應該怎麼做？解決方式不是減少刺激的數量（雖然有時

候也值得這麼做），而是要減少它們同時出現的時機。

在電視汽車廣告中，忠實拍攝駕駛的畫面配上結尾的呼應及商標，往往會比加上推銷台詞的聲音來得好，在影片打上字幕軸連續播放也是一樣的道理。簡單不敗，經常都是如此。

以導演希區考克（Alfred Hitchcock）的經典名片《後窗》（*Rear Window*）來說，這部片子就展示了電影如何做到這一點。首先我們看到死氣沉沉的燠熱後院，然後鏡頭轉到了詹姆斯·史都華（James Stewart）大汗淋漓的臉上，然後是他打上石膏的腳，桌上壞掉的相機，以及牆上幾

一道伸展台，時尚品牌為整體氛圍填入了多重視覺交互作用──布料、圖案、光線、音樂、模特兒以及期望……

即使是宣傳資料袋也能踏入多重視覺的世界。時尚設計師約翰·加利亞諾在印著商標的新聞紙和彈力帶中加入了一片DVD光碟。

「設計你自己的產品！」我們可以設計自己的運動鞋或在線上創造專屬的調酒，這樣的機會越來越多。

幅賽車的照片。就這樣一個運鏡，觀看者便理解到場景在哪、人物是誰、他做什麼工作，以及他發生了什麼事。如果讓詹姆斯・史都華自己告訴我們，他之前去拍攝一場賽車比賽，然後有台車的輪胎脫落，讓他意外受傷，這樣當然更直接了當，但是也更貧乏無味，那樣的畫面也無法讓觀眾這麼投入。

這樣理想的參與狀況，可以不費隻字片語或一張圖片就達成。有間大型公司裡負責內部雜誌的編輯感到很不滿，不知道為何員工參與程度奇低，並且決定要用某些方法鼓勵員工參與。但要怎麼做呢？於

是，新一期的員工雜誌完全沒有文字也沒有圖片，只有一頁接一頁的空白。整本雜誌都是空的，從頭白到尾，於是訊息很清楚了：這本雜誌需要更多人的參與。成效很快就出來了。突然之間，每個人都想要替雜誌寫文章或拍照片。

但現在發送者不需要操控接收者好提升他們的參與程度。消費者想要參與其中，權力轉換也非常明顯。耐吉邀請網友到nikeid.com網站去設計自己的運動鞋，我們還可以到absolutdrinks.com網站上去創造專屬的馬丁尼酒。

視覺客廳
VISUAL LIVING ROOM

交互作用創造出一種整體效果，接收者可能深受吸引或是嗤之以鼻。當面對標題、照片、影片、顏色和形狀，所有這一切讓整體結合成形之時，腦袋在想些什麼？

答案可能存在一個非常普遍的地方：家裡或公寓裡。這和視覺溝通以及交互作用又有何關係呢？嗯，室內設計師聲稱，我們與一間公寓的外觀及氛氣的相遇，和我們進入媒體空間時的體驗非常相似。因此讓我們來找出接收者覺得最有吸引力的點吧。請進。

偏好

有位女訪客才剛踏進玄關進入走廊，就已經自動對公寓產生了迅速的印象。其中的決定性因素有哪些？偏好，她喜歡什麼以及比較偏愛什麼。一位友善的接待者、男主人、女主人、一個微笑、一種新鮮的香氣、研磨咖啡、從客廳傳來的韋瓦第音樂、沐浴在傍晚光線的客廳。

像是電視頻道的新聞節目，通常會有介紹性的圖片，搭配一小段音樂，然後新聞主播用「晚安，各位觀眾」製造一股期待的氛圍，整間攝影棚都充滿希望。

複雜度

公寓的複雜程度非常引人入勝。走廊一路引導客人進入客廳，可以瞥見遠一點的廚房和臥房。家具一組組地陳列。塔倫提諾（Tarantino）、羅納多（Ronaldinho）、瑪丹娜（Madonna）在液晶螢幕上表演。玻璃花瓶裡插著花朵，客人送的紅色鬱金香也插在其中一個花瓶裡。然而，我們不應過度強調複雜度，不然就會變得太擁擠。反過來說，若是太簡單，公寓就會顯得乏味。

但如果做得恰到好處，就會像日報吸引人的頭版一樣，有強烈的標題和圖片。

當然，複雜度和整體性也有密切的關係。

整體性

客人環顧四周，受到家具和房間的擺設所吸引。某些空間運用符合功能需求，也非常討人喜愛，例如廚房和餐廳就在隔壁。沙發組、電視及書桌則根據個人喜好擺放，油畫和平版印刷作品也是一樣。

一個家、一間公寓也會對造訪者送出溝通訊號，正如同電視、報紙、網站、海報或廣告一樣。

CD播放器中傳來世界和平的樂曲。

　　如同一個設計優良的網站，整體文字和圖像與影片完美結合，搜尋工具也以符合邏輯的層級結構呈現，非常方便查詢。

空間

　　如果空間安排得當，進進出出不用怕撞倒燈罩或撞上壁爐架的話，客人就會覺得賓至如歸。不過，當客人周圍是擺放得宜的書架，她也會喜歡這種被包圍的溫馨空間。

就像是一張海報，遠看或近觀各有吸引人和引導觀看的方式，以其本身的文字、圖像、顏色、形狀還有訊息，對外敞開或封閉。

力量

最後，客人終於找到了這間令人印象深刻又充滿品味的公寓中，傳達出安心（毫不茫然）和價值（毫不膚淺）訊號的力量來源。一束色彩繽紛的花，搭配牆上的藝術作品，而窗台旁的花瓶增添了明顯的特色。來杯咖啡嗎？好的，麻煩你了，我帶了最新出版的書，是送給你的。

就像一則廣告，圖文中強烈的視覺元素打破了編輯的框架，強而有力地傳達了一個迫切的訊息。

何時完工？
WHEN IS IT DONE?

我們離開公寓，並且詢問藝術總監及設計師：在工作過程中，他們何時知道或感覺到視覺交互作用的工作已經完成？他們立刻異口同聲地回答道：

當增一分則太多時。因為增一分會導致過於詳盡，威脅到簡單的原則。

當減一分則太少時。因為減一分，就無法達成溝通。

SUMMARY
讓交互作用恰到好處

「你必須留下一些空間讓觀眾自己填滿。」

交互作用（INTERPLAY）

接收者的參與是有效視覺溝通的重點。關鍵在於圖像與文字的互動。

圖文的交互作用（THE INTERPLAY OF TEXT AND IMAGE）

圖文協力合作有兩種方式：

和諧：文字和圖片傳達的是同一件事，這對有動機閱讀烹飪書籍的讀
　　　者來說很完美，但是對廣告來說就詳盡得令人厭煩了。

不和諧：文字和圖像以彼此矛盾的方式互動，通常會讓一位興致缺缺
　　　　的接收者轉而參與訊息。

多重視覺交互作用（MULTIVISUAL INTERPLAY）

文字、排版、靜態圖片、聲音、影片和設計都是不同的表達工具，可
以在多重視覺環境下一起合作，例如在電視攝影棚的新聞播報裡。互
動式讓交互作用變得更有力。

視覺系統（VISUAL SYSTEM）

嘗試要將接收者面對視覺配置的感受系統化，必須考慮以下幾點：

偏好、複雜度、整體性、空間及力量。

Albers, Josef, *Interaction of Colour*, revised and expanded edition, New Haven, Connecticut: Yale University Press, 2006

Baines, Phil and Andrew Haslam, *Type and Typography*, London: Laurence King and New York: Watson-Guptill, 2002; revised edition, 2005

Baird, Russell N., Arthur T. Turnbull and Duncan McDonald, *The Graphics of Communication: Typography, Layout, and Design*, New York: Holt, Rinehart and Winston, 1987

Barry, Anne Marie Seward, *Visual Intelligence: Perception, Image and Manipulation in Visual Communication*, New York: State University of New York Press, 1997

Barthes, Roland, *Camera Lucida: Reflections on Photography*, translated by Richard Howard, New York: Hill and Wang, 1982

Berger, Arthur Asa, *Narratives in Popular Culture, Media and Everyday Life*, Thousand Oaks, California: Sage, 1997

Berger, Arthur Asa, *Ads, Fads, and Consumer Culture: Advertising's Impact on American Character and Society*, 3rd edition, Lanham, Maryland: Rowman and Littlefield, 2007

Berger, John, *Ways of Seeing,* London: Penguin and New York: Viking Press, 1972; reprinted, 1995

Bergquist, Claes, *The Creative Revolution*, Stockholm: CBC, 1997

Bergström, Bo, *Arbeta med medier*, Malmö: Liber, 2000

Bergström, Bo, *Grafisk kommunikation*, 4th edition, Malmö: Liber, 2007

Bergström, Bo, *Bild & Budskap*, 2nd edition, Stockholm: Carlssons, 2003

Bergström, Bo, *Webbdesign*, 2nd edition, Malmö: Liber, 2003

Bergström, Bo, *Titta!*, Stockholm: Carlssons, 2004

Bergström, Bo, *Effektiv visuell kommunikation*, 6th edition, Stockholm: Carlssons, 2007

Bergström, Bo, *Information och reklam*, 5th edition, Malmö: Liber, 2007

Bignell, Jonathan, *Media Semiotics: An Introduction*, Manchester: Manchester University Press, 1997

Black, Roger, *Web Sites that Work*, San José: California: Adobe Press, 1997

Boyle, Tom, *Design for Multimedia Learning*, Upper Saddle River, New Jersey: Prentice Hall, 1997

Bringhurst, Robert, *The Elements of Typographic Style*, 3rd edition, Point Roberts, Washington: Hartley and Marks, 1997

Brook, Peter, *The Empty Space,* New York: Avon, 1969

Burns, Aaron, *Typography*, New York: Reinhold, 1961

Carter, David E., *The Little Book of Layouts: Good Designs and Why They Work*, New York: Harper Design, 2003

Crowley, David, *Magazine Covers*, London: Mitchell Beazley, 2006

Dair, Carl, *Design with Type*, Toronto: University of Toronto Press, 2000

Hogbin, Stephen, *Appearance and Reality: A Visual Handbook for Artists, Designers, and Makers*, Bethel, Connecticut: Cambium Press, 2000

Hollis, Richard, *Graphic Design: A Concise History*, London and New York: Thames & Hudson, 1996

Horn, Robert E., *Visual Language: Global Communication for the 21st Century*, Bainbridge Island, Washington: MacroVU Press, 1998

Ingledew, John, *Photography*, London: Laurence King, 2005; as *The Creative Photographer: A Complete Guide to Photography*, New York: Harry N. Abrams, 2005

Itten, Johannes, *The Art of Color: The Subjective Experience and Objective Rational of Color*, revised edition, New York: John Wiley, 1997

Jury, David, *About Face: Reviving the Rules of Typography*, Hove, Sussex: RotoVision and Gloucester, Massachusetts: Rockport, 2002

Kao, John, *Jamming: The Art and Discipline of Business Creativity*, New York: HarperBusiness, 1997

Kepes, György, *Language of Vision*, Chicago: Paul Theobald, 1947

Klein, Naomi, *No Logo: Taking Aim at the Brand Bullies*, London: Flamingo and New York: Picador, 2000

Kress, Gunther and Theo van Leeuwen, *Reading Images: The Grammar of Visual Design*, London and New York: Routledge, 1996

Kristof, Ray and Amy Satran, *Interactivity by Design: Creating and Communicating with New Media*, Mountain View, California: Adobe Press, 1995

Laurel, Brenda, *Computers as Theatre*, Reading, Massachusetts: Addison-Wesley, 1993

Lester, Paul Martin, *Visual Communication: Images with Messages*, Belmont, California: Wadsworth, 1995; reprinted, 2000

Lester, Paul Martin and Susan Dente Ross (editors), *Images that Injure: Pictorial Stereotypes in the Media*, Westport, Connecticut: Praeger, 2003

Livingston, Alan and Isabella Livingston, *The Thames and Hudson Dictionary of Graphic Design and Designers*, London and New York: Thames & Hudson, 2003

Lupton, Ellen, *Mixing Messages: Contemporary Graphic Design in America*, London and New York: Thames & Hudson, 1996

Lupton, Ellen, *Thinking with Type: A Critical Guide for Designers, Writers, Editors, & Students*, New York: Princeton Architectural Press, 2004

Messaris, Paul, *Visual 'Literacy': Image, Mind, and Reality*, Boulder, Colorado: Westview Press, 1994

Neumann, Eckhard, *Functional Graphic Design in the 20s*, New York: Reinhold, 1967

Pentagram, *Ideas on Design*, London: Faber and Faber, 1986

Poynor, Rick, *Design without Boundaries: Visual Communication in the Nineties*, London: Booth-Clibborn, 2000

Poynor, Rick, *Obey the Giant: Life in the Image World*, London: August Media and Basel: Birkhäuser, 2001

Saint-Martin, Fernande, *Semiotics of Visual Language*, Bloomington: Indiana University Press, 1990

Shaughnessy, Adrian, *How to Be a Graphic Designer Without Losing Your Soul*, London: Laurence King, and New York: Princeton Architectural Press, 2005

Shawcross, Nancy M., *Roland Barthes on Photography: The Critical Tradition in Perspective*, Gainesville: University Press of Florida, 1997

Sontag, Susan, *On Photography*, New York: Farrar Straus and Giroux, 1977; London: Allen Lane, 1978

Swann, Alan, *Graphic Design School*, London and New York: HarperCollins, 1991

Truffaut, François, *Le Cinéma selon Hitchcock*, Paris: Laffont, 1966; as *Hitchcock/Truffaut*, Paris: Gallimard, 2005

Tufte, Edward R., *Visual Explanations: Images and Quantities, Evidence and Narrative*, Cheshire, Connecticut: Graphics Press, 1997

Velande, Gilles, *Designing Exhibitions*, London: Design Council, 1988

Wilde, Richard and Judith Wilde, *Visual Literacy: A Conceptual Approach to Graphic Problem Solving*, New York: Watson-Guptill, 1991

Williamson, Judith, *Decoding Advertisements: Ideology and Meaning in Advertising*, London: Marion Boyars, 1978; reprinted, 2000

Zappaterra, Yolanda, *Editorial Design*, London: Laurence King, 2007; as *Art Direction + Editorial Design*, New York: Harry N. Abrams, 2007

國家圖書館出版品預行編目資料

視覺傳達設計 / 博·柏格森 (Bo Bergstrom) 作; 陳芳誼
譯. -- 二版. -- 臺北市: 原點出版: 大雁文化發行, 2023.07
424面; 17*23公分
譯自: Essentials of visual communication
ISBN 978-626-7338-07-0 (平裝)

1. 視覺傳播 2. 視覺設計

960 112009057

視覺傳達設計【長銷經典教科書】

（原書名：視覺傳達設計）

作　　者　博·柏格森（Bo Bergström）
譯　　者　陳芳誼
文字編輯　吳佩芬
封面構成　詹淑娟、白日設計（二版調整）
內頁設計　陳威伸
內頁構成　黃雅藍
校　　對　簡淑媛
企劃執編　葛雅茜

行銷企劃　王綬晨、邱紹溢、蔡佳妘
總 編 輯　葛雅茜
發 行 人　蘇拾平
出　　版　原點出版 Uni-Books
　　　　　Facebook：Uni-books原點出版
　　　　　地址：台北市105松山區復興北路333號11樓之4
　　　　　電話：02-2718-2001 Email：uni-books@andbooks.com.tw

發　　行　大雁文化事業股份有限公司
　　　　　台北市105松山區復興北路333號11樓之4
　　　　　24小時傳真服務（02）2718-1258
　　　　　讀者服務信箱 Email: andbooks@andbooks.com.tw
　　　　　劃撥帳號：19983379
　　　　　戶名：大雁文化事業股份有限公司

初版一刷　2017年5月
二版一刷　2023年7月

定　　價　新臺幣630元
I S B N　978-626-7338-07-0
版權所有·翻印必究（Printed in Taiwan）
ALL RIGHTS RESERVED

大雁出版基地官網www.andbooks.com.tw